蘭亭書法全集

故宮博物院　浙江省紹興市人民政府 編

故宮卷 2

蘭亭

故宮出版社
廣西美術出版社

右軍

單帖・叢帖圖版目録

單帖部分

5

9

叢帖部分

12

13

單帖圖版

宋拓定武蘭亭宣城本　民國庚辰
樹常題簽

永和九年歲在癸丑暮春之初

會于會稽山陰之蘭亭脩禊事

也群賢畢至少長咸集此地

有崇山峻領茂林脩竹又有清流激湍

映帶左右引以為流觴曲水

列坐其次雖無絲竹管弦之

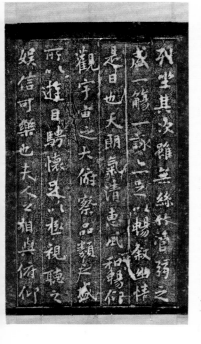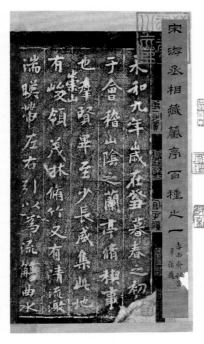

乙之三　宣城本

宋游相所藏觀亭百種之一

同治丙寅八月陳澧書

翠溪跋謂此淀定武五字未損本
摹勒入石余近托樂石齋見五字未
損本絕似松雪書與此大相逕庭
多民方伯盡程樂石齋觀之

宋游相所藏宣城本是淳定武
五字未損本摹勒入石原跋
八首云永興臨者非也然據
此本尒之見九字損在五字之前
而南宋時精考鑒者已少矣
嘉慶辛未仲夏三日　繩

18

右宣城本

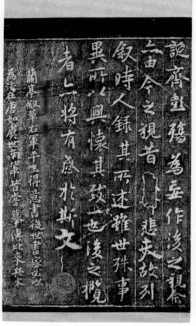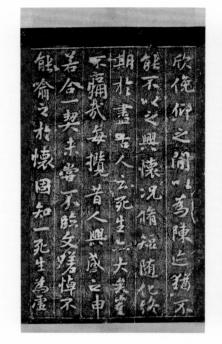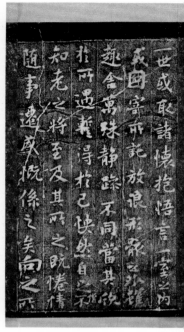

此宋拓游丞相蘭亭百種之一有游相手題
宣城本數字載入安儀周書畫錄彙觀後
歸吾鄉西崦李溪園芸苔品題不敢予贊一
詞矣
光緒庚寅十月既望半癡道人記

戊之四　撫州賀鑑亭本全云勾氏本

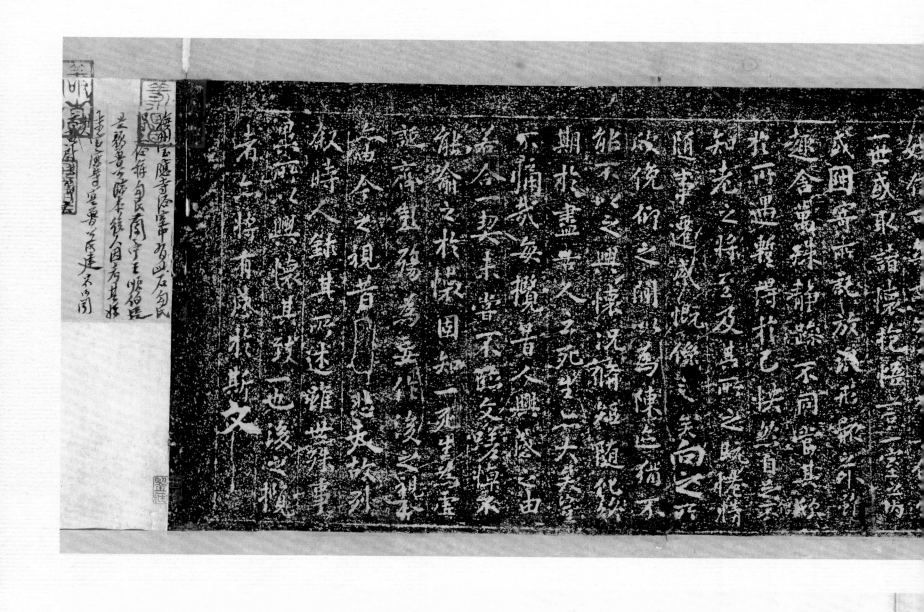

世因取諸懷抱或言一室之内或
因寄所託放浪形骸之外雖趣舍萬殊靜躁不同當其欣
於所遇暫得於己快然自足不
知老之將至及其所之既惓情
隨事遷感慨係之矣向之所
欣俛仰之間已為陳迹猶不
能不以之興懷況修短隨化終
期於盡古人云死生亦大矣
豈不痛哉每攬昔人興感之由
若合一契未嘗不臨文嗟悼不
能喻之於懷固知一死生為虛
誕齊彭殤為妄作後之視今
亦由今之視昔悲夫故列
叙時人錄其所述雖世殊事
異所以興懷其致一也後之攬
者亦將有感於斯文

右宋游景仁所收句氏本後有南
宗人手書此石大略六不言是何時所
勒石也西刻王順伯跋為顏魯公
乃惟順伯於政行邢帖最為著稱
自寶刻叢編援據數條外搨木不可
見此乃引順伯語六未詳也竟六定
武重勒入石者蓋其所從出之原本
已有紙墨渝敝豈以此此陳若此
而顏泚之說存以備攷可矣
　嘉慶辛未夏五月朔
　　　方綱

壬之九　盧陵本

于會稽山陰之蘭亭脩禊事
也群賢畢至少長咸集此地
有崇山峻領茂林脩竹又有清流激
湍映帶左右引以為流觴曲水
列坐其次雖無絲竹管弦之
盛一觴一詠亦足以暢敘幽情
是日也天朗氣清惠風和暢仰
觀宇宙之大俯察品類之盛
所以遊目騁懷足以極視聽之
娛信可樂也夫人之相與俯仰
一世或取諸懷抱悟言一室之內
或因寄所託放浪形骸之外雖
趣舍萬殊靜躁不同當其欣
能不以之興懷況脩短隨化終
期於盡古人云死生亦大矣
若合一契未嘗不臨文嗟悼不

永和九年歲在癸丑暮春之初

隨事遷感慨係之矣向之所
欣俛仰之間以為陳迹猶不

此宋蘇國老家蘭亭第一本米芾書史所謂蘇者汪氏家蘭
亭三本一是參政易簡題贊者是也後歸司業汪氏垒世
昌蘭亭考載汪氏藏唐人摹本有四其一絹素蘇太簡墻
字韻詩真蹟者是也至明歸宜興尹氏都穆寫意編宜
興尹氏藏褚禊帖蘇易簡題有若彖夫子一首自是
此本然謂後歸陳輯熙已非又所記宋賢諸跋與紊考
所載曁此本皆不同恐都氏所見者非真本此本不知

理宗內府集刻庚之九為盧陵胡氏本此簽題亦為盧
陵本垒其禋族郎光緒乙酉秋九讀於　湘文長兄同記
陽湖趙烈文能靜居士

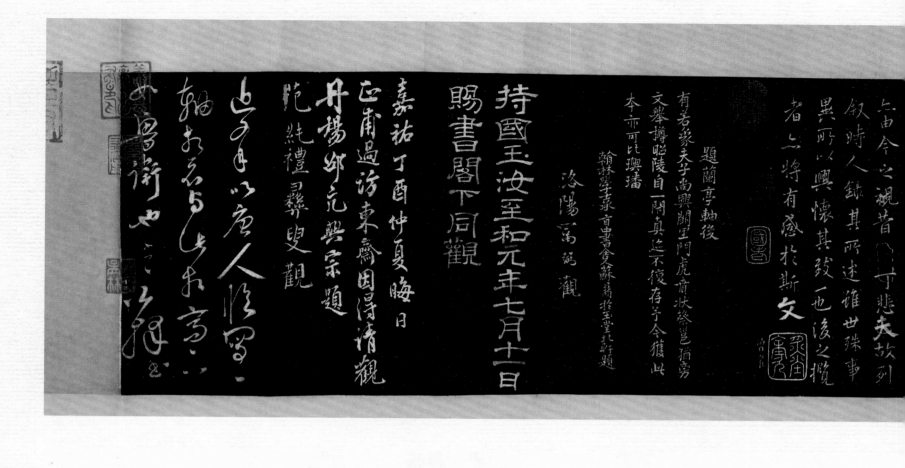

以藍紙小鐵標於前如甲之一某本之類而後幅更註右某

本用景仁印鈐之景仁似之字也裝工名趙孟林故必有

趙孟林印鈐合縫詒晉所見為戌之九復州本戌之七

不知所出本有安岐題字桉之此卷裝池紙色標籤印記

無不同者惟無景仁印始遺之此為壬之九盍第八十九

本標為廬陵本桉理宗百十七刻庚集故家類有廬陵

胡氏本如興此刻同則蘇注所藏真蹟疑為胡上石芙

入明此刻本為晉藩所藏有有晉府書畫之印晉府圖書

二印押角又為安岐所有有珍秘翰墨清賞安氏儀周書

畫之章在前隔水綾押上下角中縫又朝鮮人安岐之印在後

隔水上趙孟林印鈐於帖尾與雲藍紙合縫一絲未走裝綾

與接紙皆有極古舊帖上有

懋勤殿鑒定章乾隆

御覽之寶曾入御府或為

賞賜近臣之故流落人間頗有折傷處而獖性堅凝異於

凡卷數百年之久一無脫失誠奇寶也蘇氏三本中諸

臨一本曾為米芾所有遺蹟幻傳至今聚訟真本

固以絕人間石墨亦罕達的蓄此是唐人摹之絹素

上者瘦勁之中彌覺宕逸能傳退筆醉書之神非

定武神龍諸刻所可並論也光緒戊子夏宗源瀚謹識

永和九年歲在癸丑暮春之初會
于會稽山陰之蘭亭脩禊事
也羣賢畢至少長咸集此地
有崇山峻領茂林脩竹又有清流激
湍暎帶左右引以為流觴曲水
列坐其次雖無絲竹管絃之
盛一觴一詠亦足以暢敘幽情
是日也天朗氣清惠風和暢仰
觀宇宙之大俯察品類之盛
所以遊目騁懷足以極視聽之
娛信可樂也夫人之相與俯仰
一世或取諸懷抱悟言一室之內
或因寄所託放浪形骸之外雖
趣舍萬殊靜躁不同當其欣
於所遇暫得於己快然自足不
知老之將至及其所之既倦情
隨事遷感慨係之矣向之所
欣俛仰之間以為陳迹猶不
能不以之興懷況脩短隨化終
期於盡古人云死生亦大矣

右褚河南所摹興丙舍第三同但工有巧拙遠過前本尓

右褚摹蘭亭後有宋跋安氏書
書記稱此序墨蹟係絹本曾經王
會州所藏後有明祛家題識於安氏

能喻之於懷固知一死生為虛
誕齊彭殤為妄作後之視今
亦由今之視昔⋯悲夫故列
敘時人錄其所述雖世殊事
異所以興懷其致一也後之攬
者亦將有感於斯文

右唐中書令河南⋯⋯
晉右將軍⋯⋯

右褚河南所摹蘭亭與前裱第三同但工有巧拙
遠過前本矣

襄陽米芾審定真蹟秘玩

永和九年歲在癸丑暮春之初會
于會稽山陰之蘭亭脩稧事
也群賢畢至少長咸集此地
有崇山峻領茂林脩竹又有清流激
湍暎帶左右引以為流觴曲水

世或取諸懷抱悟言一室之內

娛信可樂也夫人之相與俯仰

所以遊目騁懷足以極視聽之

觀宇宙之大俯察品類之盛

是日也天朗氣清惠風和暢仰

盛一觴一詠亦足以暢敘幽情

永和九年歲在癸丑暮春之初會
于會稽山陰之蘭亭脩禊事
也群賢畢至少長咸集此地
有峻領茂林脩竹又有清流激
湍暎帶左右引以為流觴曲水
列坐其次雖無絲竹管絃之
盛一觴一詠亦足以暢敘幽情
是日也天朗氣清惠風和暢仰
觀宇宙之大俯察品類之盛
所以遊目騁懷足以極視聽之
娛信可樂也夫人之相與俯仰
一世或取諸懷抱悟言一室之內
或因寄所託放浪形骸之外雖
趣舍萬殊靜躁不同當其欣
於所遇暫得於己快然自足不
知老之將至及其所之既惓情
隨事遷感慨係之矣向之所
欣俛仰之間以為陳迹猶不
能不以之興懷況脩短隨化終
期於盡古人云死生亦大矣豈

此宋薛道祖摹刻唐硬黃本禊帖當時所
稱清閟堂系也道祖有書名詩不多見此帖後
題五古甚佳且六創見葉蘇參政易簡題家
藏詩呂云昭陵自一闢真蹟永沈存余今後此
本可以比興瑒道祖此詩首尾即用其意翻入

右潼川憲司本

蘭亭於石曰潰其後

河東薛紹彭勒唐橅硬黃
後世觀來者儻護持何止歐
勒金石列庶幾將蹤法可結
鑱之自減如出橅筆淄池
神明當復還秘藏懼不廣模
餘分派非殊源妙用無隱迹
楮太尚或傳衣冠嶷宴兵火
幾人誤語誑筆竟宛正觀賜
文陵不戴盛古刻石巳發鋒

善合一契未嘗不臨文嗟悼不
能喻之於懷固知一死生為虛
誕齊彭殤為妄作後之視今
二由今之視昔 悲夫故列
敘時人錄其所述雖世殊事
異所以興懷其致一也後之覽
者亦將有感於斯文 紹興

殖傳農田掘業注徐廣曰古拙字六作掘羅顧諗
有云老拙摭章萬事懶此謂拙筆也世傳道
祖龏刻定武蘭亭與此別自一事而此本跌宕
昭彰龍文庿采即潸翁稱定武帖肥不藏月
瘦不露骨者不當過之且定武本世或間有而
此帖布見跲當日即摭本不多石即無存如此之
墨摭精緻神采如生真璆畫絶世之珍也之
有題潼川憲司本者以誤無論潼本去未形諉
李六遠此且潼書第一行禊會字此本小缺又司
有察字押縫者係隋姚察惟此帖與吳傅朋
藏本有之潼本六無尤礦證也毛題初尚書新
得此帖以示其同年生周嵩曰荠氏目為考其華
如此昔在光緒五年乙卯孟夏月廿有七日

光緒己卯春有持此帖求售者見其神采異常歎
為至寶曰購得之觀道祖詩意及跋語其非所翻
刻定武本顯然丁見而卷內舊題潼川憲司本則
與前人考證之多不合又以詩內禊字不無可疑曰
高訂於同年周白荅尙部自翁乃為參互難證詳
誌於卷噫自經此番攷訂是帖將益重於世吳古
今名點顯晦各有其時回如是耶四月廿九日照初主
人誌於春明寓舍之鐵如意館

宋拓定武蘭亭王沇本民國庚辰
連五題簽

興所以興懷其致一也後之攬
者亦將有感於斯文

右慶元間臨
意以其所藏善本刻之載石而歸分遺
果山愛鑱工湯用羊
先忠公此本

定武蘭亭宋將丞相藏王沇本

定武蘭亭宋游相藏王沇本

定武蘭亭宋將相藏王沇本

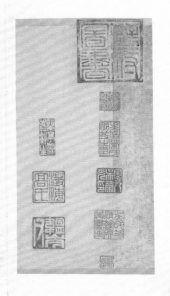

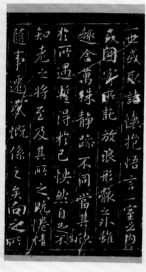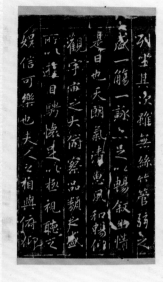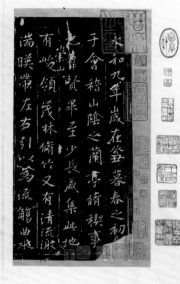

永和九年歲在癸丑暮春之初
會稽山陰之蘭亭脩禊事
也群賢畢至少長咸集此地
有崇山峻領茂林脩竹又有
清流激湍暎帶左右引以為流觴曲水

列坐其次雖無絲竹管弦之
盛一觴一詠亦足以暢敘幽情
是日也天朗氣清惠風和暢仰
觀宇宙之大俯察品類之盛
所以遊目騁懷足以極視聽之
娛信可樂也夫人之相與俯仰

一世或取諸懷抱悟言一室之內
或因寄所託放浪形骸之外雖
趣舍萬殊靜躁不同當其欣
於所遇暫得於己快然自足不
知老之將至及其所之既倦
情隨事遷感慨係之矣向之所欣

俛仰之間以為陳迹猶不
能不以之興懷況脩短隨化終
期於盡古人云死生亦大矣
豈不痛哉每攬昔人興感之由
若合一契未嘗不臨文嗟悼不
能喻之於懷固知一死生為虛誕

定慧此一家賓是定武原蹟而肖
而沒來定武諸夸本而未潰見
者今之視昔視此字左遷龍盾竟
是胱出尖痕此可一證諸本拳入
字內之非真吾夸此要義信是定
武本之最肴澌於詮摭高夫著

在北宋時坡公已言石到此中忠
於度何沈高渡石王若此剝再
一肥厚昐与定武真拓本何潤我
荷屈侍御昨於邪上得之屬為戲
嘉慶十六年歲在辛未閏三月
廿有五日北平翁瓢

嘉慶十五年三月上三日己集宋之山景
山皆響齋同觀者丹徒法嘉藻廓縣
楊兆鶴江郁秦恩渡甘泉江蕃楊大壯
歙縣江士相鐵昌鮑寀書

此帖予故友胜江士沈而宋楚山識一高臨川
諸本八檢之蘭山別未殷年何高攝此出此智云六李詵
二字邊傷銘與甲戌借藏自跋其
崇山郁齋名八拓楊祥摭字上右
本嘉辛中閒佛肴土圖珂承楷其月

...此三矣南宋士大夫家刻一石論肯攝此帖
末行製定武十九字一萬臨川且文誤引臨川
完攜歸臨川杳暴世昌所政臨川肖二本一麻石本六十六
三行製歸臨川杳暴世昌所政臨川肖有玉冊官楊仙芝摹小字並
婣嗣尚不失右軍典型非景仁自識肯議本定武原本為之重模上
乾隆乙卯冬曾得游於張氏兩藏真本定武原本為之重模上
石今復見此帖於揚州翰墨信有緣也
嘉慶己巳清明日隆宋褚遺書於眾山皆響齋

政宗游丞相藏蘭亭百桂每卷前有喜跋後有諸相
手書題識卷尾趙孟頫印...

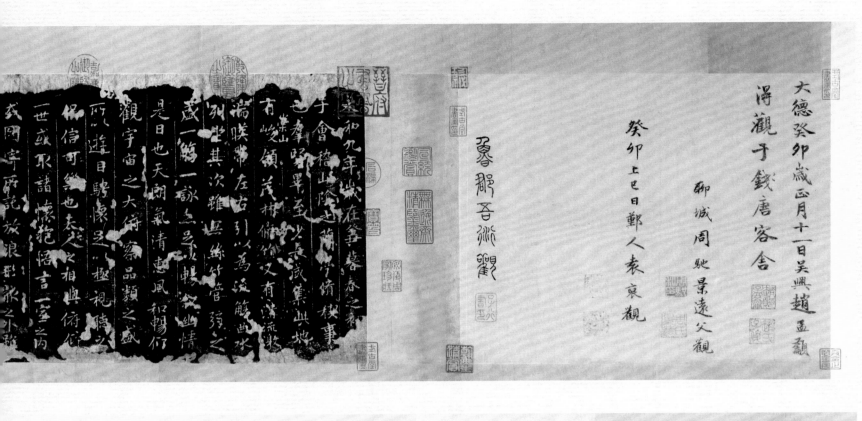

右宋丞相張景仁所收摸帖乃開皇本非定武
此禊帖開皇時已刻石唐文皇見石刻始未遇
真蹟令侍臣分摹而歐陽率更為勝刻之禁中
宋人所謂定武此也余以此本與趙子固所得姜白
石唐榻寺相對神韻相似此本刻葉而趙本不
刻葉故知此刻在唐之前又與打九思陳直
卿所藏唐石宋榻寺相對神韻相似此本五
字不損而柯陳東五字刻損葢如此刻之唐
之前景仁為開皇元本是矣然者為定武其失
考也余求開皇本有年僅見宋人刻本
令之先生與無意中得之出以相示真可寶也

大德癸卯歲正月十一日吳興趙孟頫
得觀于錢唐容舍
柳城同馳景遠父觀
癸卯上巳日鄞人袁褧觀

延陵吳文貴敬
觀時大德壬寅
七月也

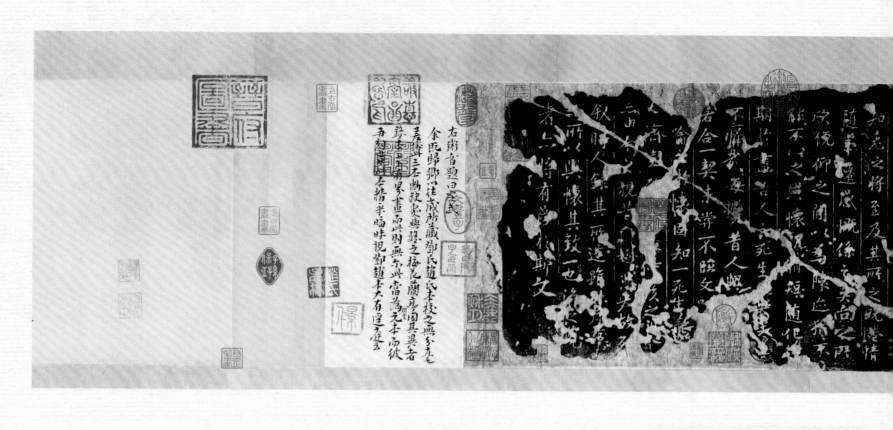

昭陵蘭紙不可復覩北宋所摹神龍定
武而已王澍景仁以率執大臣廣搜石本
用甲乙排次目註所出約百餘種難肥瘦
完損不同大都藏源定武而神龍中
微失近忽見此開皇搨本一時鶩詫
不物貴兩軍耳其實較率更所摹寂
能遠過也此乃淳古堅厚莊莊不露
至角景仁定為開皇元本呈稱神妙
金之先生是脈有右軍兒者方於神理
間消息亍廳嘆白石延亍聚訟多事矣
　　　　　　　浙西曹溶題

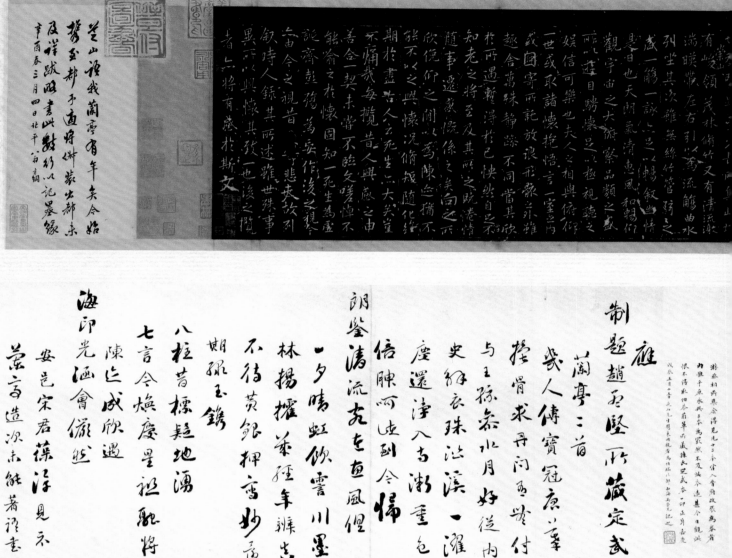

制題雄 趙孟堅所藏定武

蘭亭二首

幾人傳寶冠戎軍
摹骨求丹兩勝付
與王孫奈此月好從內
史稗衣珠泚溪一灘
塵還津入吉澎重包
倍賺呵此到今懷

朗鑒溥流去玄直風倔

一夕晴虹飲雲川墨
林撝擢桑種年雒出
不待黃銀押雷妙造

期璅玉鐫

八柱昔標髭地溥
七言今燼慶星起馳將
陳止成欣遇

海印光涵會儼然

安邑宋君葆浮見不
蕭高造次未能著諸書
舊句於後啜以素意

石菴識

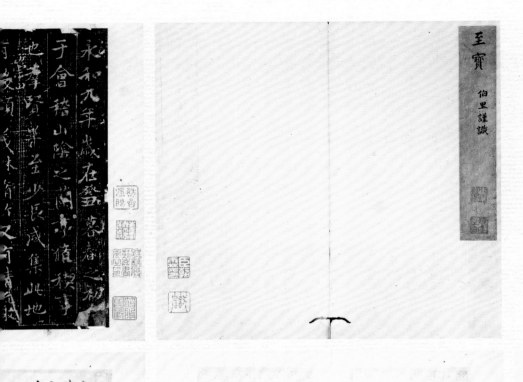

至寶　伯里謹識

宋搨九字損本

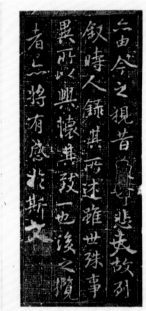

由今之視昔
敘時人錄其所述雖世殊事
異所以興懷其致一也後之攬
者亦將有感於斯文

余壬寅年在新安汪氏家見定武蘭亭一卷丙
午在白下見官仙客所藏唐人雙鈎本後大小米題
庚戌復于杭州觀之辛見高氏所珍閣皇蘭亭有趙松
雪臨緒本不知孰是真蹟而晉人及吳江村摺郭填一卷與余家刻
本正同說為真蹟有宋景廉跋然不載真蹟中魯與郭
跋三鈿易得之春暮展玩因識於武昌官舍之指鶴
懶軒
聖僕同觀又雪浪翁則所二十又六以子柔行
書三鈿易得之春暮展玩因識於武昌官舍之指鶴

家特故友王俊五浮以遘進區之筆胃王姓云今臨趙
十六改為是小華蹟小華博古有嘗為胡公之王柱
柩海外後漂於蘇州及千楜此定武舊本不知視汪氏
而藏何如要是罕觀余將以雙胖裝二十又以子柔行
亭

朱紉鑪圖羅龍文當與郟聖功王直歡筆詶以
中國貨開入烏喙一日東南將校之遠來而龍姓
使人告之得賗姫故而鷹故又視龍姫习习
于鄱召使之及親方侍邗千錄言誰曾同于徐
海邦王直也

趙吳興謂淳古刻戱行使可名世況蘭亭是右
軍淳意書蘭亭之為世寶貴閬數千季論者紛紛
如絮訟豕末喬蘭亭故慕精至三十季之久毎有
所遺也宋搨蘭亭定武今有五本損字初搨也損字
紹趙所苗也不損字定武亦刻也定武亦初搨也寬行

跋虛舟三跋無之不知為何人裁去帖尾有吳荷屋鑒賞章此
物曾剑天幸兔忽過出蘭家帖在麟方伯跋嘗圓家
之愛其家什物誤付叔此帖逃出趣外信有神物阿護蕉園
後殉節此帖剀頁有歸似全其本居首與此正
排爲定武瘦本未嘗不跋附識其緣起如此
詡藏路朝華記

定武真本今歸余家甲子秋得於廠肆令惟存松
亭至吳此本今歸諸本之冠松亭之真正定武
者高足淩跨于諸本所藏諸蘭亭始知蘭所藏蘭
仁令江西秦和得楊東里所藏四種以金華郟濟之本居首與此正
乃是南宋霞刻桑澤卿蘭亭博議所謂九字損者是也同年洪瞻
天司農公憲傳趙重直潑水蘭亭細意相校始知此本猶非真正定武
園老人所藏松圓鑒為定武正本何義門太史據以為信余從儼齋

王虛舟竹雲題跋云余來京師垂十年所見宋搨數十卷皆是
南宋評騫為精粗陽張模村所藏的為真本雖刊誤已多而再
三研翫妙不可尋字中有韻字下有神映而不膩清而不浮變而
不挑駐而不彌唐之古帖九宗損者是也同年洪瞻
跡似奇而反正雖此得之後有居首此五易紙
猶未嘗其髣髴信定武弟天不惟此為墨林往古定武
司農僅觀趙子園落水蘭亭始知蘭樓榫折
然益縈躅無路矣把翫竟日悒怳久之
宋搨蘭亭九字損本此松

此帖結體純是定武一流而跌宕多姿似褚

河南筆意卻與平生所見唐臨絹本又異

潭溪先生亦止稱為程孟陽本能詳其

所自出於近於大興劉子重慶見一本與此

同是一石紙墨皆精氣味醇古似又過於此

本而其為宋搨則一也前賢謂蘭亭無下

搨宋搨尤各有精神不磨處沅此帖實惠

歐褚之勝可不寶諸

訪嚴世先屬為許定留置案頭把玩往今

將南行夏贄數語歸之同治丁卯九秋下沅項

城來保恒筱陽甫審定政

宋精品南宋以來無此墨妙精靈會合堂偶殘代此本

后余藏帖第一天門鳳閣宛在神光離合間今以呈羅

版影印公諸藝林析与人下舊今精室廣結墨緣身

吳興張先熙趨

蘭亭偶搨五字考從翁覃谿考抄

羣字程孟陽本也損頂側尚微可辨崇字程本山下

三點賣尚微辨帶字四直程本帶字已損無從考矣

是日也天朗氣清惠風和暢

觀宇宙之大俯察品類之盛所以遊目騁懷足以極視聽之娛信可樂也夫人之相與俯仰一世或取諸懷抱悟言一室之内

放浪形骸之外雖趣舍萬殊靜躁不同當其欣於所遇暫得於己快然自足不知老之將至及其所之既惓

欣俛仰之間以為陳迹猶不能不以之興懷況修短隨化終期於盡古人云死生亦大矣

豈不痛哉每攬昔人興感之由若合一契未嘗不臨文嗟悼不能喻之於懷固知一死生為虛誕齊彭殤為妄作後之視今

王虛舟竹雲題跋云余來京師垂十年所見宋搨數十卷皆是

南宋時覆本唯程益陽張樸村所藏的為真本雖剝蝕已多而再

三研翫妙不可尋字中有韻字外有神腴而不膩清而不浮變而

不佻莊而不滯唐文皇所謂煙霏霧結狀若斷而還連鳳翥龍蟠

跡似奇而反正惟此得之余臨他卷往往落筆輒得獨此凡五易紙

猶未肖其髣髴信定武為天下妙也　後壬寅九月十四日從儼齋夫

司農借觀趙子固落水蘭亭始知益陽樸村所藏猶非寔真正定武

然益攀躋無路矣把翫竟日惝恍久之　宋搨蘭亭九字損本此松

大司農公處得趙子固落水蘭亭細意相校始知此本猶非真正定武

乃是南宋覆刻桑澤卿蘭亭博議所謂九字損本者是也同年洪瞻

仁令江西泰和得楊東里所藏四種以金華鄭清之本居首與此正

同而氣象之雄厚筆力之古雅不逮遠甚乃知此為鄭氏祖本其重摹

者尚足凌跨一切況祖帖乎余所藏諸蘭亭雖之真正定武而此帖之

去定武直未達一間耳自當為諸本之冠按虛舟頌倒於松圓所藏蘭

亭至矣此本今歸余家甲子秋得於嚴肆今惟存松圓二跋陳香泉一

跋虛舟三跋無之不知為何人裁去帖尾有吳荷屋鑒賞章知此

物曾為吳藏是帖先在麟方伯趾蕉園家云得自杭州咸豐辛酉

涉江道人
震鈞題首

惟金三品

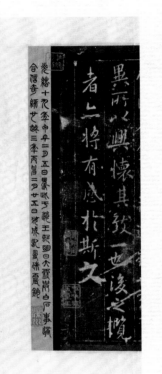

南宋賈氏世綵堂寶藏

尚書宣示孫權所求詔令所報所以博示
逮于卿佐必異良方出於阿是彥爹之
言可擇郎廟況薛始以蹤賤得為前恩橫
兩賤睨公私見異愛同骨肉殊遇厚寵以至
今日再世榮名同國休感敢不自量竊致愚
慮仍日達晨坐以待旦退思鄙淺聖意所
棄則又割意不敢獻聞深念天下為邑平
權之委質外震神武度其拳三無二計高
日何以罰與以奪何以怒許不與思省所示
其所求者不可不許許之而反不必可與求之
而不許勢必自絕許而不與其曲在已里語
不自信之心而宜待之以信而護其未自信也
尚自疑況未見信令推款誠求見信實懷

權蹤曲折得宜神聖之慮非今臣下所能
有增益昔與文若奉事先帝事有數者
有似於此粗表二事以為今者事勢尚當有
所依違願君思省若以在所慮可不須復
貞節虞唯君恩不可采故不自拜表

余收法帖數十年宋拓者顏渟龖種
然終以此為冠三種皆烜業有之點
未及柔夫抵雖非原石点定武子本
又配以有名之楊信尤物也

自浮蘭亭即為玫其曧墨拓工定為
北宋翻定武奉作跋十九段證之文多
之最精者笑汪容本即此拓更
後於此容甫自餘武点何以爾耶
寶剝此即粟氏致中九字損本也

右蘭亭為北宋拓九字損本
曾與汪容甫所藏本對勘固
郎一石而此拓似尤在前以首
三行較彼清晰而老之將玉
等最見筆法也

賈似道宣示張未未清儀閣題跋載之
吹綱隶言之先詳其本而有均勝滃化
舊刻後來未之有也

石氏殘黃庭與李春湖宗
伯藏奉同即傳雲館所從
出也余浮於京師尚有為金
曹娥三種未甹浮之

光緒己亥朝日記於楊州震鈞

永和九年歲在癸丑暮春之初會于會稽山陰之蘭亭修禊事也群賢畢至少長咸集此地有崇山峻嶺茂林修竹又有清流激湍映帶左右引以為流觴曲水列坐其次雖無絲竹管弦之盛一觴一詠亦足以暢敘幽情是日也天朗氣清惠風和暢仰觀宇宙之大俯察品類之盛所以遊目騁懷足以極視聽之娛信可樂也夫人之相與俯仰一世或取諸懷抱悟言一室之內或因寄所託放浪形骸之外雖趣舍萬殊靜躁不同當其欣於所遇暫得於己快然自足不知老之將至及其所之既倦情隨事遷感慨係之矣向之所欣俛仰之間以為陳跡猶不能不以之興懷況修短隨化終期於盡古人云死生亦大矣豈不痛哉每覽昔人興感之由若合一契未嘗不臨文嗟悼不能喻之於懷固知一死生為虛誕齊彭殤為妄作後之視今亦由今之視昔悲夫故列敘時人錄其所述雖世殊事異所以興懷其致一也後之覽者亦將有感於斯文

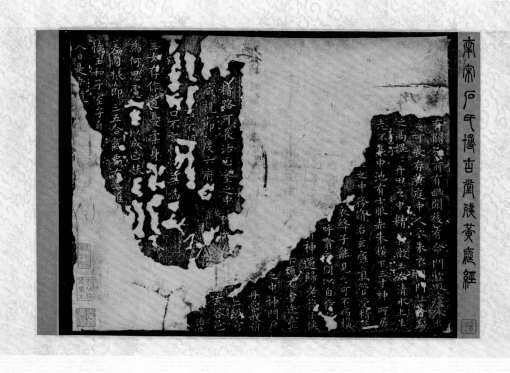

宋搨定武蘭亭五字損本

詹東圖舊藏明人題　歐自王舍州
昂第至蔣如奇凡二十有六
適園先生得之屬　褚德彝題首

余而見定武蘭亭前後三應數本而致佳者五
其一在潘方伯先端而後有趙松雪十五跋而
實非獨拓長卷本蓋時有吳氏子見獨孤本
而乞吳興書之者最後一跋可驗其二在余

所藏松雪軌友陳直齋物蓋松雪模人之
直齋藏本石淳而陳氏之後人用以併裝
於尾者其三在家本而六大有元人題跋其
四乃賈秋壑秀制置史時淳之前華劉菊

趙松雪題譚崇文所藏定武蘭亭真刻云
余生六十有四年又南北往來行幾萬里僅見
兩三本耳而素清容所記五字損本凡四閱真
定武之在當時已不易得況今時哉此卷乃
五字損本而刻搨古雅與子昻所見何柘湖

華東沙相類豈時薛氏石所拓耶萬曆
丙子仲冬十有三日偶觀因題其後
茂苑文嘉

莊祕監者不知在百三十卷中作甲乙等墨
若更明潤閣六在項元汴而其五當歸之參
博士而藏後獨參舊題識又皆裝潢人為
其石龜跋凡第六行之稍澗與它針眼丁形

蟹爪之穎則了了可辨識者以為五字損本
無疑也雖狹仲子精八法都當得其運城夜
光於雙工眼表必待此而後辨上淺矣今
山人王世貞程別九友後題

萬曆八年九月朔日盂山程應魁觀

右軍禊帖予於海內雅好家
亦見數本而清逸遒勁者絕少
此本備有諸家摹搨之妙且往

文氏鑒定其為神物無疑東
圖尚寶藏之
萬曆丁丑上巳後南海黎民表題

余昨見定武有名真本其楷廬及
字畫飛動多與此本同而搨之模
糊反似不相及此搨更前而收特
以題欵勝耶唐廣文東圖書畫

翻翻且有趙子固之癖守此無異揖
璧而文休承黎唯敬咭一吋博雅士
盛為之目竟復何減昔賢題後
耶余以閣中之役離豫章病眼進

賢一日廣文飛騎致此卷來言曰
必先生者能為定武重因強起題
之題竟哭曰更為廣文生蛇足矣
萬曆庚辰秋九月廿日吳郡王世

撰書於進賢公署

宋末能傳觀古法帖此帖未必若其
為日重搨而筆之遒勁自宋而元
官本不弘及已而兒伊東人未

豈能及金石為觀者乃其之
世於善東不善古也東圖三王
自如當珎羅之盼是帖對讀

界考之詳言
廣陵人程裏澐

萬曆己卯二月一日桂蔚貴觀
萬曆辛巳孟秋七月廿七日訪詹東圖
寓館偶出此帖相示披玩再周頗覺神
情俱快報書數語識之嶺南梁爲

此本初從紹和堂孤置墨妙特鐫
玄之無空古禊帖甚鐫東
廣陵僅此心今事豈等以三百

千揩頭不厭也日嗟羊原
園失刃坂相束祀能以性
爲博黃金乃東圖其之善
看之遇棚家收殘謄不

詹東圖吏部示余定武褉帖即唐昭陵所藏
真蹟當不不是過也天地間珎祕之物何意
風塵中見之時當秋霽案頭與氣可食頓
覺精神飛動非生平大快栽因識之
盱眙李言恭

紛見生卷妄之作銀榜羽
作乃濟南邢侗馮識

47

唐昭陵婦右軍真蹟至三千六百餘帋
二寶者惟葉等趙承旨真蹟四千餘行
崔寶至兄葉等崔東手三三誠為吉
六二七云至余飽蒙一隅乃於詹仲子

許思範在本連日多墨紀呂子辛者
因頗和諸心讀劉自陳等朱氏墳

郭山人及王元美長公所見三四本

此帖若此帖珤眼中第一本我萬曆十一年
十月廿五日東畬攜過余為識此東畬高須以
性命同寶護莫貽子圖地下妲也 周王藩

蘭亭帖論之者如聚訟然之者又如攃語皆
為未經摹寫教百通未見右軍筆意俱亡
變身屋東畬藏此其真妙女仲子洎二王
己巳睱查矣余不知書而覽好之坡得多見

余負疾匿海陽高臥任公子釣所居
博士出昭陵海本作廣陵濤余不工書蓋
翩翩有龍色矣千秋里人汪道昆

萬曆丁亥三月二日客昭郡之秦
淮水上喬東圖太史雅乃來得一縱
觀此平生快事也吳江東沈明臣

窃然獨孝真天下清書中之至寶
也常墨搨注点與別本異東畬其為
藏之 莫雲卿 再題

48

蓋余平生所賞鑒題識者也又見
余於大父割憲公所藏本俱在潘古
伯本上又嘗得雲間沈氏本可稱萬
一兩無慮人跋今此本可位仲吕耳

蓋觀古人墨搨以墨搨重不以跋
重重帖賞目重跋賞耳肯識此
能辨之矣眘先生出此帖色亦不余於
去無風塵中筆墨三昧覽神氣奕

蘭亭帖售於世者世憲數十
種率玄若軍筆意遠甚余
嘗得一帖於潘正味氏絕勝他
本殊愛重之及今見眘廣文家

藏道勁流寫弥熠天昭陵之
遺蹟郎始自媿為遠東承廣文
文綸一時絕唱嘗此為不震
雲間喬懋敬觀

生居東黌齋中第一展此帖輒題後
墨玄數日後復攜見示遂得縮
觀頭之其六字損家與前人評識
合若持券而歐陽率更筆意風骨

於渡吳之顥已似篤墨業余以歌
後云萬託所尼加束國史一貫之也
時丙戌仲春廿九右人英雲孫

曾見宋高廟有賜王嵩書作一札云
連月閱蘭亭帖幾十本惟此本為佳
特以賜卿余及見其賜本似不若此
當為定武真刻無疑萬曆癸亥孟

冬新安眘仲子攜玉吾樓時古東郡
陳一岳亦在座同觀與相嘆賞
曾稚百尺千巖此萬齡樓居主人黃獻
吉題

真蹟已遂龍手得丁武空
武差可悦應知此本辯才
噴幸有頼并一片石

右軍神作率更述薛詭易刻
搨本出龜石纖畫澹黜墨何
氏傳購詹仲得評隲如林如

出一尤王復生此訟息同日於
越孫鑛題

蘭亭帖世以定武本為第一不佳自少愛之家大人
有後州本後金陵老僧惠余清源本未有如此卷之
佳者也世傳五字損本為濡流帶右夫五字有損
也兹卷豈其真耶夫右軍永和之會興樂而書
道媚勁健謂有神助醒後連日再書數十紙終不

能及右軍自珍之矣況後世乎唐太宗酷好二王
書謂右軍自喜者蘭亭年遺御史蕭翼探
之而辯才寶山過於題目品者百家名曰裝訟趙
承百十三跋尚未敢據況今日乎束圖書法為昭
代第二不佳昨脩上巳會請束圖入會未赴今覽束圖

兹卷前有沈不佞詩房此右軍如方右軍于金谷
園者石書法愧悬矣寶劍烈士紅粉佳人束圖宜
寶此矣
萬曆辛卯夏日五岳山人沔陽陳文燭題

于澤学云二寶不兩孟修
五字損本好多者遠楷傲
至搨字而潤之束圖謂一至神
智於此鹵其於禊帖以手為

意脉～不無追惜當日之輕棄令東圖獨
擅美於今日也萬曆庚寅嘉平月廿日
吳郡趙用賢識

下王元美先生一見心醒遂以他畫易去
余不辦書令觀東圖生卷因憶舊本
二擴字大都相類而用筆視此稍肥骨
法似少遜美語云蘭亭無下品余見此

余舊藏禊帖一卷蓋得之楊憲副夢
羽家為莫雲卿而褙外大父本在潘方伯
之上者乃此卷前故有閣立本畫當
翼贈蘭圖精巧入神不在僧繇道子 序

崇禎庚午長至前五日陳于鼎識

陳子訪白嶽墨慰釋恭之枌素軒
游觀此卷右軍筆墨風流千載可
挹是日雲寮兩結賴此啓余雪懷

書於海陽之署

眼不直五字摸不摸別共價也
丁苦以千為昭兩場瀉觀
之歲月云易月三之日云
萬曆癸巳臘月三之日祝世祿

蘭亭之妙正以逸少曠逸
之懷文與書互相映發
當其天機會合即逸少
且不能自摹而後人望之

遠甚余所見褚河南鉤本
與河南臨本皆神鋒燄
發姝必以亡武本為準
則梅韻玉成无見風流

之蘊藉耳　觀此卷局
諸寒亦慶釋茶龍云
寶惜
崇禎戊寅秋七月觀于攻玉

52

軒

義興蔣如奇識

此定世真本也唐人橅刻宋世椎橅召蕃水
本校之實是二石一切攷攈善不盡合橅刻
之之精神畢露斷非宋代諸橅本所能
瘳見裴氏書原照胙攷揭其佳處正如青
天白日人:共覩不爽釿、聚訟也明代考詹
東圖舊藏自萬曆玉棠禎名人題跋芸二
十四通國朝秘藏內府經兩朝寶貴九及为
是本增重渝柰以後御府圖書盜竊俱盡
展攬此母感慨係之

穀孫道兄得於厘市攜以見示摩挲
耽翫累日不厭率書跋尾以共古歡
游桃攝提格秋八月褚德彝記

蘭亭帖世以定武本為第一不俟自少愛之家大人
有復州本後金陵老僧惠余清凉本未有如此卷之
佳者也世傳五字搨本為湍流帶右夫五字有損
也兹卷豈其真耶夫右軍永和之會興樂而書
遒媚勁健謂有神助醒後連日再書數十紙終不
能及右軍自珎之矣況後世乎唐太宗酷好二王
書謂右軍自喜者蘭亭耳遣御史蕭翼探
之而辨才寶過於頭目品者百家名曰聚訟趙

敢音十三跋尚未敢據況今日手東圖書法為昭

代第一不後昨脩上巳會請東圖入會未赴今覽東圖

兹卷前有梁采俊詩房此右軍如方右軍于金谷

園者乃書法愧甚矣寶劒烈士紅粉佳人東圖宜

寶此矣

萬曆辛卯夏日五岳山人汚陽陳文燭題

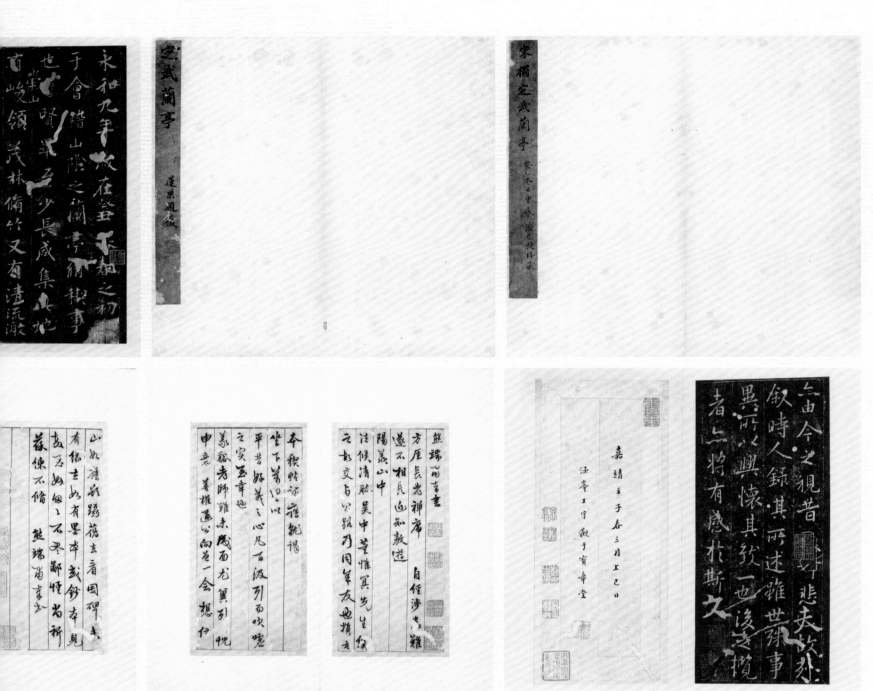

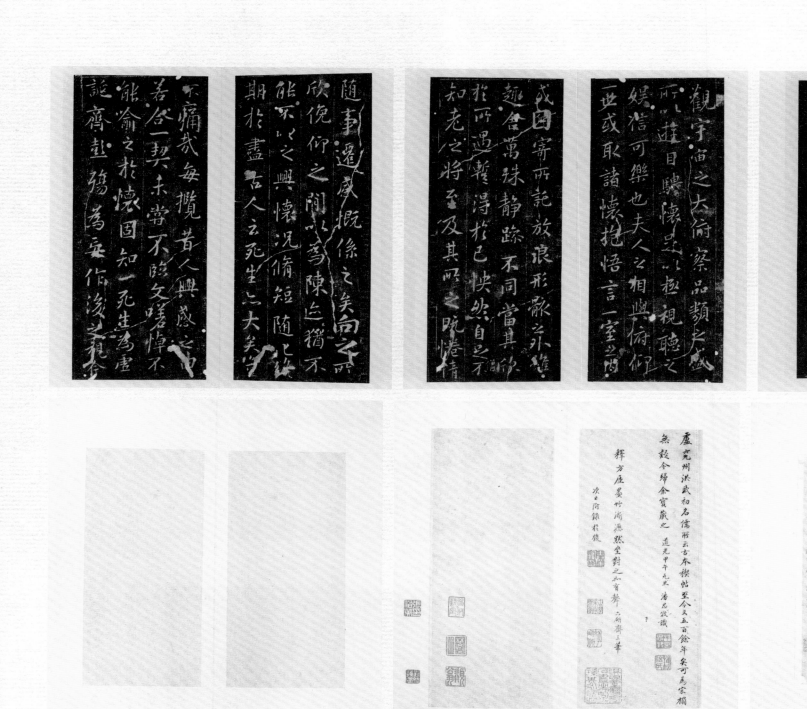

永和九年歲在癸丑暮春之初
會于會稽山陰之蘭亭脩禊事
也群賢畢至少長咸集此地
有峻領茂林脩竹又有清流激
湍暎帶左右引以為流觴曲水

列坐其次雖無絲竹管弦之
盛一觴一詠亦足以暢敘幽情
是日也天朗氣清惠風和暢仰
觀宇宙之大俯察品類之盛
所以遊目騁懷足以極視聽之

不痛哉每攬昔人興感之由
若合一契未嘗不臨文嗟悼不
能喻之於懷固知一死生為虛
誕齊彭殤為妄作後之視今
亦由今之攬昔悲夫故列

叙時人錄其所述雖世殊事
異所以興懷其致一也後之攬
者亦將有感於斯文

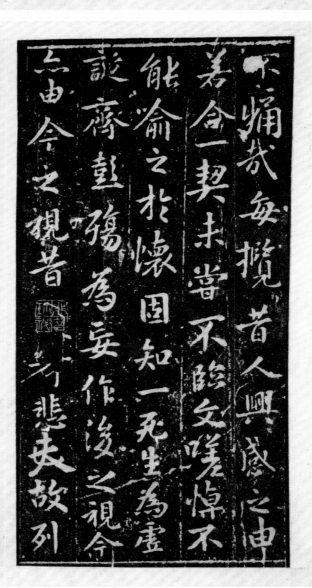

娱信可樂也夫人之相與俯仰
一世或取諸懷抱悟言一室之内
或因寄所託放浪形骸之外雖
趣舍萬殊静躁不同當其欣
於所遇暫得於己快然自足不曾

知老之將至及其所之既倦情
隨事遷感慨係之矣向之所
欣俛仰之間以為陳迹猶不
能不以之興懷況修短隨化終
期於盡古人云死生亦大矣豈

此定武本紙墨古厚審為
宋拓其於偏傍發合者十二
六与洞天清禄集則無一不合
次公得之寄京師屬題乃於
簿書叢雜中湯寫二詩
平生不信雜俞考絕學今雅
蘇米齋壽得定州真媚嫵一
波一拂貴安排次公八十未稱
翁至寶羃莊性命同紅葉湯
山秋鞠韠卻題此字付歸鴻
丁亥八月廿又五日翁同龢記於京寓

此窗武本紙墨吾當審為

宋拓其指偏傍發合者十之

六与洞天清祿集則無一不合

次公得之寄京師屬題乃柱

簿書叢雜中湯寫二詩

平生不信藥俞考絕學今令雅
蘇米齋尋得定州真媿爾一
波一拂賈安排　次公六十未稱
翁至寶還雅性命同紅葉湯
山秋鞠豔卻題此字付歸鴻

乙亥八月艾五日翁同龢記於京寓

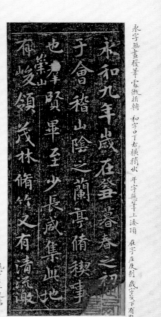

蘭亭敘定武五字已損本　宣統辛亥再裝
明陳士謨王百穀許志古題識

永和九年歲在癸丑暮春之初
于會稽山陰之蘭亭脩禊事
也群賢畢至少長咸集此地
有崇山峻領茂林脩竹又有清流激
湍暎帶左右引以為流觴曲水
列坐其次雖無絲竹管絃之
盛一觴一詠亦足以暢敘幽情
是日也天朗氣清惠風和暢

觀宇宙之大俯察品類之盛
所以遊目騁懷足以極視聽之
娛信可樂也夫人之相與俯仰

也雖用筆飄撇清勁可愛
損其古意耳武定陳後
唐宋蘭亭帖在而人不識

見獨有褚河南當時之所
傳者尚稱摹出故多以褚
書耳七

文敏公云定武本有五字損
者弓不損者以余觀之損印
肥本褚河南二書不損亦瘦

東頗率更而搨怡雲翁二藏
鶴山本肥也余家之莊昌瘦
本也因校兩書之陳深再題

書不患不工病其不古爾
能稍存古意雖不工不
病也

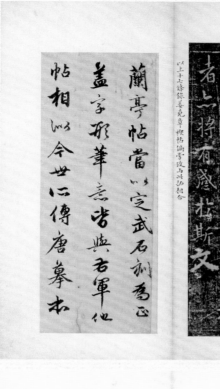

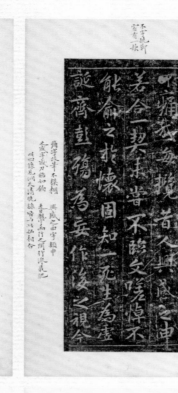

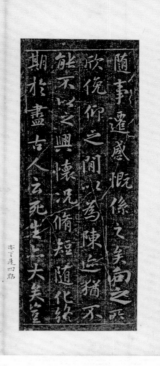

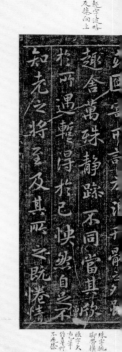

蘭亭帖當以定武石刻為正
蓋字形筆意皆與右軍他
帖相似今世所傳唐摹本

不喜學下惠辛自為稱為
眾記乃余多以與之折之
多見其不量耳

太原王稺登題

萬曆己酉孟夏許志古借觀三日
病僧頓蘇

之可識為定武安間五字
指與不指我趙集賢酚
於肥瘦之另糯其風骨室

不獨褚河南薛紹彭輩
二三人而已大要唐摹多
瘦而定武刻稍肥此本望

昭陵被迁瘦者為唐摹唐
世臨池之士莊三善模禊帖

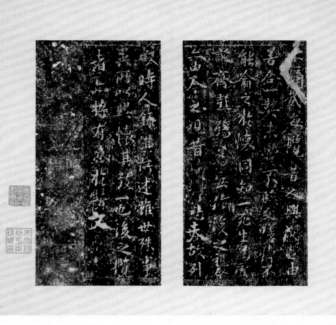

亭考尺三揖王曉本一考厚字已損尘實是
頂筆倒下与褚摹本平頂方折者不同一考
棠宇山下三小點尚微可辨若重翻王曉本
則微見中點而無右點山本棠宇三小點全
一考帶字上四小直已如山本帶字右上一直
尚存則棠溪所見者尚未如是本之舊全
又見祁文端所題一本典型具在惟棠宇僅
有中一點字則神味宛然知棠溪重翻之說為
不誣矣自宋小宗刻蘭亭者極多其佳者
謂能由歐派褚派以上溯山陰真諦而鑒
藏家則尤貴其骨韵之濬古書體之道
嚴神采之晱發頗覺姜白石翁蘇齋偏寄考
等作不免鄣於滯相山舊拓佳本所以至堪寶
貴者也　幼平仁兄屬題乙丑小寒寶熙書

宋初書士王曉摹刻定武蘭亭吳蘇泉居
士藏有未斷本覃溪折屋二公均跋其後覃
溪謂王曉本今石已泐而於王書士摹刻原
委和未詳言全歷考雜俞语家之書無無
涉論及之者偶閱式古堂書畫彙考載趙文
敏跋吳靜心藏定武蘭亭上有王曉印文敏
跋十有六段其第十二跋述靜心語謂山卷蓋
宋王曉之肿藏曉徐黃同時人觀其寶惜
此山誠不易也云：是宋武佳本為王畫士
藏而覆刻之世遂有王曉本之目山本墨
色沈醇宇則神氣完足應摹钑铦有官
止神行之妙与蘇泉藏本無毫髮差是
得定武嫡系石雖中斷以紙墨論碻是宋
元時舊拓今時不易浮矣覃溪蘇末齋蘭

蓋發評增開我胸襟莈方信蘭亭神妙去人原不我
歉按目未遇住刊耳如山古拓善本視大光明爲然
不眅依三寶眂
同治八年己巳端午　于恩何沼京再識

宋初畫士王曉摹刻定武蘭亭吳蘇泉居
士藏有未斷本覃溪荷屋二公均跋其後覃
溪謂王曉本今石已泐而於王畫士摹刻原
委初未詳言余歷考桑俞諸家之書並無
涉論及之者偶閱式古堂書畫彙考載趙文
敏跋吳靜心藏定武蘭亭上有王曉即文敏
跋十有六段其第十二跋述靜心語謂此卷蓋
宋王曉之所藏曉徐黃同時人觀其寶惜
如此咸不易也云云是定武佳本為王畫士

藏而覆刻之世逐有王曉本之目此本墨
色沈黟字則神氣完足應據欽鏺有官
山神行之妙与蘇泉藏本無毫髮差乏
稱定武嫡孫石雖中斷以紙墨論碻是宋
无時舊拓今時不易得矣覆陰蘇来齋蘭
寧考民三據王曉本一考摩字乇揁些實是
頂筆倒下与裙摹本平頂方折者不同一考
棠字山下三山點尚微可辨若重翻王曉本
則微見中點而無右點此夲棠字三山點全
一考帶字上四山直已助斗本帶字台正一直

 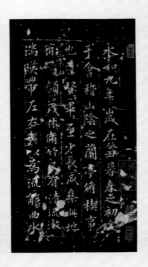

換帖祖本世所罕觀此
為宋搨至於天地神物
自有靈精十二司之

金石錄也　吳偉業

吾姪王奉常精於收藏
賞鑒此卷是其先世舊貼
永和舊本煥然可觀
省齋其寶之云入趙明誠

墨氣刻畫聖而知為
宋搨蘭亭多聯訣對
此而片言折之
　　程正揆
丙申中月

歡劉法濱分嚴正與相類若此乃
趙子固必捨命保護作非此本乎
也　董其昌

永和九年歲在癸丑暮春之初會
于會稽山陰之蘭亭修禊事
也羣賢畢至少長咸集此地
有崇山峻領茂林修竹又有清流激
湍映帶左右引以為流觴曲水

列坐其次雖無絲竹管絃之
盛一觴一詠亦足以暢敘幽情
是日也天朗氣清惠風和暢仰
觀宇宙之大俯察品類之盛
所以遊目騁懷足以極視聽之

娛信可樂也夫人之相與俯仰
一世或取諸懷抱悟言一室之內
或因寄所託放浪形骸之外

此宋搨神龍蘭亭真也奇岩雄逸字之有飛鳴
之勢嘉禾項氏本雖典型僅存而波拂之妙去
之已遠玉煙堂從此入石更輕弱不足言矣
甲戌四月朔有二日容軒誌
後一百八十日香浦翀驃觀是歲閏五
楔帖善本此為第一余浮借觀數日
不勝欣幸三玉石漾查昇敬題

陳矣禧董銓查慎行曹三十項溶乙亥六月十二日同
觀矣禧記

張廷濟題跋（行書数行）

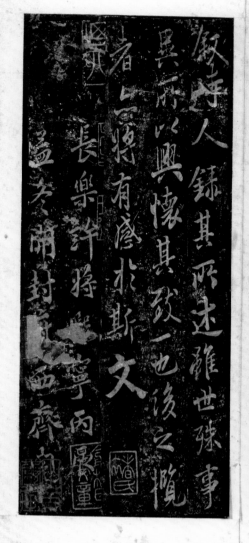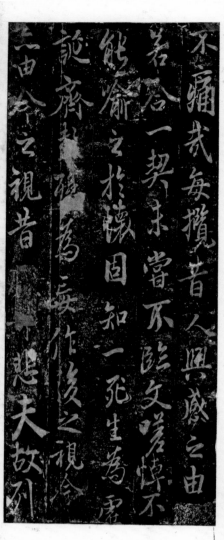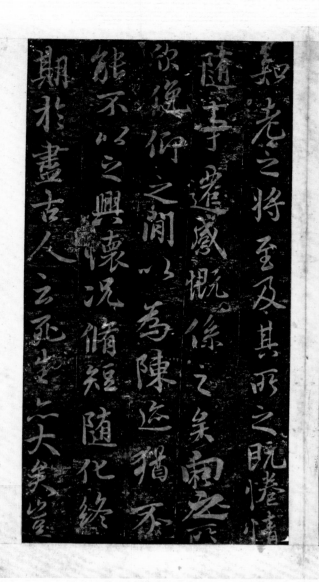

知老之將至及其所之既惓情
隨事遷感慨係之矣向之所
欣俛仰之間以為陳迹猶不
能不以之興懷況脩短隨化終
期於盡古人云死生亦大矣

不痛哉每攬昔人興感之由
若合一契未嘗不臨文嗟悼不
能喻之於懷固知一死生為虛
誕齊彭殤為妄作後之視今
亦由今之視昔悲夫故列

敘時人錄其所述雖世殊事
異所以興懷其致一也後之攬
者亦將有感於斯文
長樂許將
熙寧丙辰

余家向藏有宋搨定武蘭亭精本跋尾畫沙
折釵劲藬名狀展玩之下輒為神往今
歸禾中錢衍石侍御出一再見帖意喜
莫辝戈戕館涼氏大觀樓中夏月消暑得
縱觀古人墨寶仲英生神龍見之雲其紙
墨註皆佳妙為南宋以苧舊物至將自凡眼
福慧歸之七日觀此神品儼六三生翰墨緣
道光丙午六月三日曼翁髯壽元净

道光丁未三月廿有四日秀水陶淇謹觀
是日吳江沈口彬同觀

道光庚戌五月二十有三日常熟言簪黻借觀

蘭亭定武石刻係歐陽率更摹其初
搨本一字不損者只存吳興趙子固一
本即所謂落水蘭亭者是也乾隆五
十餘年間在河南益縣書院得見鈎摹一則

此馮承素所摹蘭亭蓋熙寧時入石
其後元豊時有臨川王氏安禮黃氏慶基
李桓王景通王景倩張太寧四題存
戊七月三日朱題景惰景修
題康申間月十日朱題五年三月廿七日租題序
景修又北元豊四年蓋春十日同張保清馮
澤縱親景修上有文安字又仇伯玉朱光庭
石蒼舒篆欵在元豊三年四月廿八日題
書注甚佳與許同今此帖背無玩女璃蠟之美科
果之完批寂初拓不達也松雪定武舊帖在
人間者如晨星矣此又蘐著啟明者耶松雪題
學興精鎣不為殊克內翰貢禮也松雪題
北元貞元年鄧善之文原題扵玉元甲午皆在
此刻之後授
三希堂刻本校歲肖芝脚畢石同左皆有雙
又棠要多畫茂在審卷雖左茇电和右者
盡不此急榮然有雙渇渚祼東所興馮東有
之許而將兩行六同彷彿定之予馮摹與苧特也
峰此本者褚氏兩即騎縫有貞虬紹興望

72

数十種馮公畫軸之以為臨玩標云此本蘭亭
已為曹竹虛尚書進之　純廟人間不可再見矣
令來禾城浮見此神龍本於徐紫珊先生像諸
河南肄筆致和婉骨肉停匀波拂之妙

与石作來脚後此發後鋒於後
錫羡堂时許雲太守為沈素興諸
三希堂皆由真蹟入石褚禊在前馮禊在後題
曰唐馮承素書

張彦遠書畫記云詹遠家有馮承素蘭
貞元十三年始取書畫遂追入內今書筆素禊題
論書畫者太宗手批云後摺叫此帖元和時已入內府
又見元十三年翰內生禾報論全將仕郎直弘文馆馮承
素模空分賜長孫趙少妄忠房梁以主欽馮
侯常善君集郑魏少微楊傅郎師邕並楊楮精妙

興苦所見鉤本晏曲同工其為宋搨無疑矣
稀世之物也　名鄉先生其寶藏之　思弟王恩鉏
識　道光十八年五月下浣

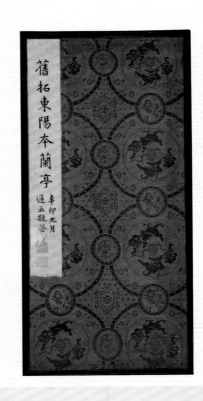

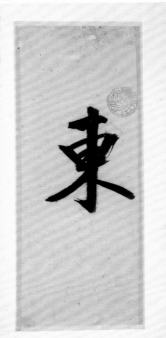

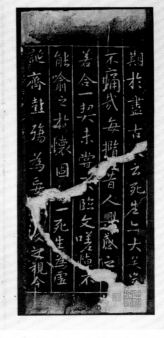

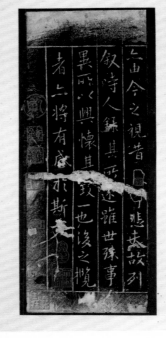

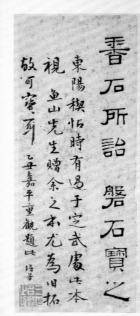

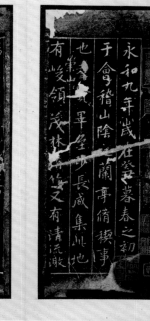

永和九年歲在癸丑暮春之初
會于會稽山陰之蘭亭脩禊事
也羣賢畢至少長咸集此地
有崇山峻領茂林脩竹又有
清流激

湍暎帶左右引以為流觴曲水
列坐其次雖無絲竹管弦之
盛一觴一詠亦足以暢敘幽情
是日也天朗氣清惠風和暢仰
觀宇宙之大俯察品類之盛

所以遊目騁懷足以極視聽之
娛信可樂也夫人之相與俯仰
一世或取諸懷抱悟言一室之內
或因寄所託放浪形骸之外
趣舍萬殊靜躁不同當其

欣於所遇暫得於己快然自足
曾不知老之將至及其所之既
惓情隨事遷感慨係之矣向之
所欣俛仰之間以為陳迹猶不

相與砥礪有成為通經博古
之彥堂而必矣夫書家以右軍為
第一而右軍書以蘭亭為第一魚

磐石家別煇因此本因以贈磐
石昆弟六人其長者皆有
志于學而子寶為弟他日

士此欽州馮魚山先生見而甚重
之以所藏蘭亭贈之余堂以借
觀六東陽本也今年子寶諸于

此先生此贈子寶六此煇磐
石磐石殿之欲此示余當取性學
上之意也
嘉慶己丑元旦誌于石帆山者
瑞山

己卯夏僑居香江購得是帖興前所藏王澍宣城
兩本對校甚相輝暎墨寶有緣良堪欣幸
是年貞余赴北美此帖隨行歸後特記以為紀念庚
辰七月望日
樹峯

亭
馮伯子書

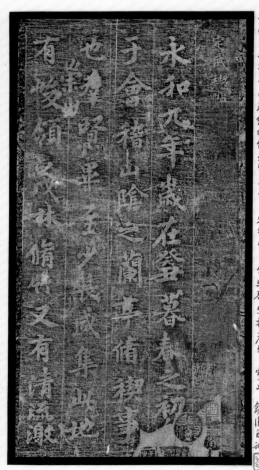

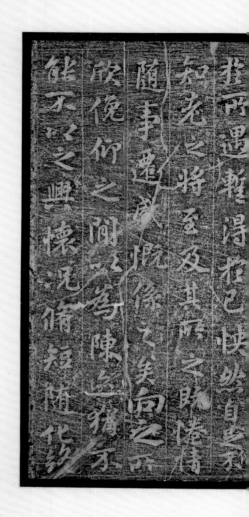

攝所遇暫得於己快然自
知老之將至及其所之既倦情
隨事遷感慨係之矣向之所
欣俛仰之間以為陳迹猶不
能不以之興懷況修短隨化終

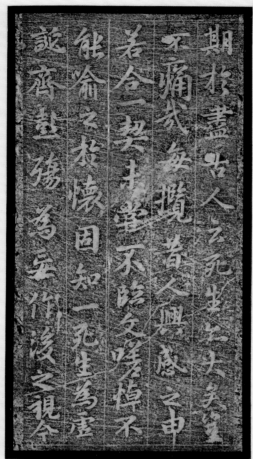

期於盡古人云死生亦大矣豈
不痛哉每攬昔人興感之由
若合一契未嘗不臨文嗟悼不
能喻之於懷固知一死生為虛
誕齊彭殤為妄作後之視今

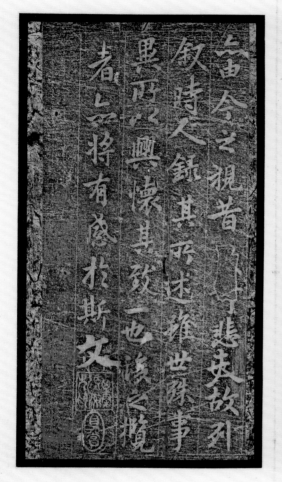

由今之視昔悲夫故列
叙時人錄其所述雖世殊事
異所以興懷其致一也後之攬
者亦將有感於斯文

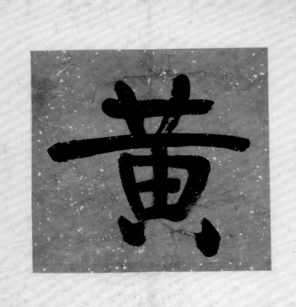

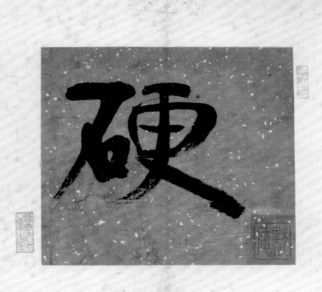

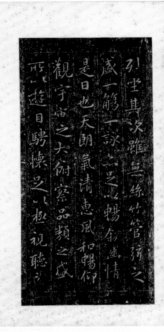
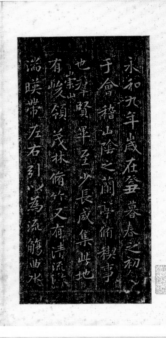

拓

伊秉綬

名

嘗致此帖晉人謂之臨河序唐人稱蘭亭詩序歐云脩
禊序蔡君謨云曲水序東坡云蘭亭文之山谷云禊飲序
通古今雅俗所稱俱云蘭亭文武本為至寶
錫山華補庵郎中藏於匣中乃夜光珠也屬余跋
語乃為書此嘉靖甲午十一之日五湖陸師道

陸師道字子傳由進士授工部主事改禮部邑養母靖吉歸布政文徵
明門弟子家居十四年乃援延累官尚寶少卿善詩文工小楷古篆
繪事人謂歐陽四絕不減趙孟頫而道傳之其風尚亦略相沼平
居不與文游長吳下識其面

朱生平仁以兼之子帖唯此本
而生又貲視此本出朱展琴
三百人云得古名家焦讀跋
以為功於是學湖一生名於今日

不痛我每攬昔人興感之由
若合一契未嘗不臨文嗟悼不
能喻之於懷固知一死生為虛
誕齊彭殤為妄作後之視今
亦由今之視昔悲夫故列
敘時人錄其所述雖世殊事
異所以興懷其致一也後之攬
者亦將有感於斯文

古人論書帖淳涵帶瀟天五言不損高古搨文逐
若人之帖中妙筆化之計眼珠之蜜瓜弓之丁形
三去便金方筆氣本細有此帖又與廣沈業不名
然朱有該筆孔自居為菊偽古長墨家搨拓本
朱子ムム

永和九年歲在癸
暮春之初會
于會稽山陰之蘭亭修禊事
也群賢畢至少長咸集此地
有峻領茂林修竹又有清流激
映帶左右引以為流觴曲水
列坐其次雖無絲竹管弦之
盛一觴一詠亦足以暢敘幽情
是日也天朗氣清惠風和暢仰
觀宇宙之大俯察品類之
所以遊目騁懷足以極視聽之
娛信可樂也夫人之相與俯仰
一世或取諸懷抱悟言一室之內
或因寄所託放浪形骸之外
雖趣舍萬殊靜躁不同當其欣
於所遇暫得於己快然自足不
知老之將至及其所之既倦情
隨事遷感慨係之矣向之所欣

晉穆帝永和九年暮春王羲之與謝安諸人
脩于會稽之蘭亭脩禊事製序興樂而書道媚勁
健諧有神助後連日再書數十百紙終不能及羲
之自珍愛之秘藏于家十世七傳而至智永子儼之孫也
舍俗為僧居越之永欣寺以能書名其蘭亭序授
弟子辨才寶愛此帖藏之室中梁上置匣貯之人
唐太宗深好右軍書收真蹟凡三千六百紙
所見唯未得蘭亭尋訪此帖于辨才處乃勑追師人
內道場供養恩賚因向以蘭亭贈使善誘無所

世間石刻無慮數十百家而獨推定武本以為冠諸名
辨別真贗其說不一或以薛紹彭刊石易舊本歸其
家鐫去湍流帶右天五字今世所存本此五字不全
者薛氏舊物也天仰字如針眼殊字蠏爪列如
丁形凡有此者皆望以為真而未嘗有確然辨
其帖之所以善者不以善者而非以其能為針
眼為蠏爪為丁形也次真能得其筆意雖無此三
者不害為善本況此三者皆可以人力為而其筆意非
真能者未易辨今不求其本而區區注目於亦未

此真能觀書者也潁川曾紆樂道題
寫或失肥瘦亦自成妍要皆存之以心會其好處
所笑呼山谷論此帖以為無一字一筆不可人意
此何異馬而惟記其驪黃牝牡豈不為九方皋

世間石刻無慮數十百家而獨推定武本以為冠諸石人

辨別真贗其說不一或以薩於彭刊石易舊奉歸真

家鑱去湍流帶右天五字今世所存本此五家銛全

者薛氏舊物也又仰字如針眼殊字蠨尒列字如

丁形凡有此者皆望鼠以為真而未嘗有確然辨

其帖之所以善所以不善者夫世之所以貴定武本者

從其鎸刻精好不失右軍筆意而已非以其張為針

眼為蠅爪為丁形也决真能得其筆意雖無此三

者不害為善本況此三者皆可以人力為而其筆意非

真能者未易辨今不求其本而區之寫注目於此亦

此何異相馬而惟記其驪黃牝牡豈不為九方皋

所笑乎山谷論此帖以為無一字一筆不可入意慕

寫或失肥瘦亦自成妍要皆存之以心會其好處

此真能觀書者也潁川曾槃樂道題

永和九年歲在癸丑暮春之初
會于會稽山陰之蘭亭修禊事
也群賢畢至少長咸集此地
有崇山峻領茂林脩竹又有清流激
湍暎帶左右引以為流觴曲水

列坐其次雖無絲竹管弦之
盛一觴一詠亦足以暢敘幽情
是日也天朗氣清惠風和暢仰
觀宇宙之大俯察品類之盛
所以遊目騁懷足以極視聽之

不痛哉每攬昔人興感之由
若合一契未嘗不臨文嗟悼不
能喻之於懷固知一死生為虛
誕齊彭殤為妄作後之視今
亦由今之視昔悲夫故列

敘時人錄其所述雖世殊事
異所以興懷其致一也後之攬
者亦將有感於斯文

娱信可樂也夫人之相與俯仰
一世或取諸懷抱悟言一室之內
或因寄所託放浪形骸之外雖
趣舍萬殊靜躁不同當其欣
於所遇暫得於己快然自足不㮣

知老之將至及其所之既惓情
隨事遷感慨係之矣向之所
欣俛仰之間以為陳迹猶不
能不以之興懷況脩短隨化終
期於盡古人云死生亦大矣豈

長白寶文垣好古士也藏佳帖不下
千百種晴窗無事命短童捧各種
見示琳琅在目令人氣靜神清丙又
阿好余書屬為小跋茲帖尤為上品
文垣走㢠示余云為我一跋是帖之
幸即我之幸僕何人斯敢當斯語不

飲杜蘭

揣固陋述顛末于後吁短褐謝茂秦
亦有阿其好者如斯耶
　　嘉慶辛未中秋薑圓姚畹跋
予藏蘭亭定武本無有
勝此者　癸酉秋中灤陽
　　竹道人

飲杜蘭

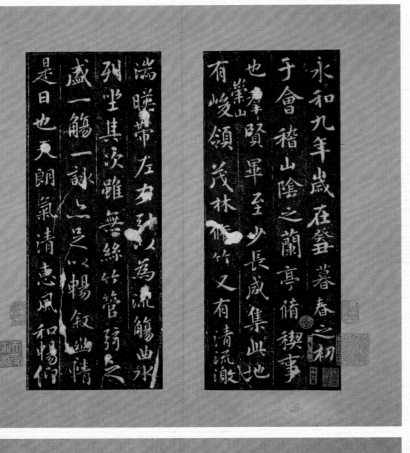

永和九年歲在癸暮春之初
于會稽山陰之蘭亭脩禊事
也羣賢畢至少長咸集此地
有崇山峻領茂林脩竹又有清流激

湍暎帶左右引以為流觴曲水
列坐其次雖無絲竹管弦之
盛一觴一詠亦足以暢敘幽情
是日也天朗氣清惠風和暢仰

宋拓禊帖五字損本
三十二蘭亭齋珍藏

三字小印當是宋馬侍郎舊藏本字之雄
厚筆挺勁神采通逸紙墨精醇定為
宋搨宋拓之甲觀此宜善寶之
　　　雲麓孝廉寄題
　　　　　福州梁章鉅

此定武本以姜白石翁覃溪各考証之開有朱倉映紙需褚神理固具
較近揖巳殊冑壞相傳右軍寫蘭亭時年五十三余今年五十三矣腕下
猶覺未有進境展卷六思不已書道也
雲兼仁兄出此見示同識數語於後里辰春其鋭

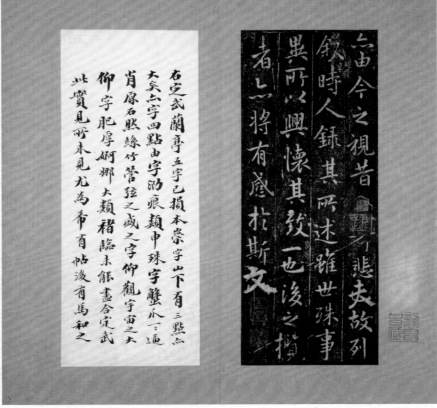

六由今之視昔
敘時人録其所述雖世殊事
異所以興懷其致一也後之攬
者亦將有感於斯文

右定武蘭亭五字巳損本崇字山下有三點六
大矢六字四點由字汋痕類申殊字盤爪二遍
肖原石映綠竹管弦之盛之字仰觀宇宙之大
仰字肥厚婀娜大類褚臨未能盡合定武
此寶見彿未見尤為希有帖後有馬和之

武回寄所託放浪形骸之外雖
趣舍萬殊靜躁不同當其欣
於所遇暫得於己快然自足不
知老之將至及其所之既惓情

觀宇宙之大俯察品類之盛
所以遊目騁懷足以極視聽之
娛信可樂也夫人之相與俯仰
一世或取諸懷抱悟言一室之內

隨事遷感慨係之矣向之所
欣俛仰之間以為陳迹猶不
能不以之興懷況脩短隨化終
期於盡古人云死生亦大矣豈

痛哉每攬昔人興感之由
若合一契未嘗不臨文嗟悼不
能喻之於懷固知一死生為虛
誕齊彭殤為妄作後之視今

定武真本稀於星鳳此本以姜白石箧寧溪
兩家所考證之除歲字無點外與真定武一
響合惟六行之宮八行仰字末筆追肥與原
刻不類以觀徐霞礽退谷兩藏宋拓
本所謂人間第二本者與此正同目詳細對勘

其字褱行間尤不差毫釐駿乃知此本興退谷
本的生一石案退谷兩藏禊帖其薇水本與柯
月邱本已歸
天府惟此本高當人間玉其神韻厚重轉於
富韻有躋迤可尋洵宋刻中無上上品也

歲在壬戌五月龍曾新得
此本舟徑陳祺壽偕觀於
東臯寓舍之且樸齋時閏
月十二日也

余十年前無意中得於羊城至是歡喜
無量目詳誌之時光緒已丑秋七月廿二日
大城劉泚年書于揚州寓齋之約園

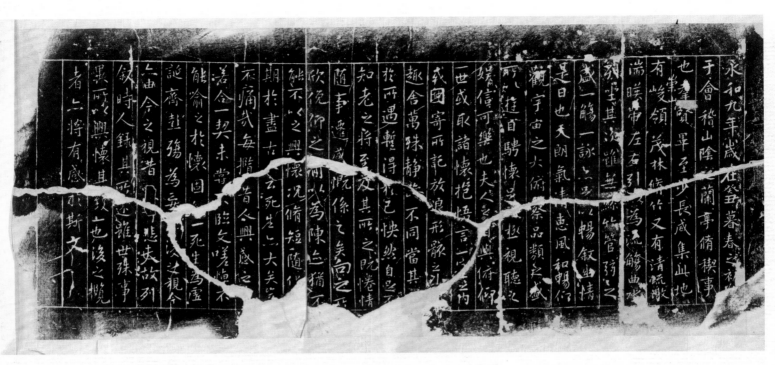

永和九年歲在癸丑暮春之初會
于會稽山陰之蘭亭脩禊事
也羣賢畢至少長咸集此地
有崇山峻領茂林脩竹又有清流激
湍暎帶左右引以為流觴曲水
列坐其次雖無絲竹管弦之
盛一觴一詠亦足以暢叙幽情
是日也天朗氣清惠風和暢仰

何士英識

嗟乎此石一物也而淪失有時兩以寵季而
夾之以盛世而出豈偶然哉因紀其顛末
以告來者
正統丙辰季夏望日亞中大夫兩淮運使

逼真遠甚其紹彭所易高宗所失者歟
致浮紹興易時鶻搨天流帶右數字
果然日稽來歷此石夾拓宋建炎已
酉至我明宣德庚戌實三百有二年矣

照書法道勁軼之世傳歐陽率史摹本
僧渡井摳出此石夾其一角宇多剝落
諸左右瑜月金兵至是卒渡江輿弃
杭州遞失此石及向子固為楊帥高宗

全宴搜之竟不獲蘇承之兩淮運使
治維楊石塔寺者古之木蘭院也寺
之物馳進高宗駐蹕維楊浮而愛之宣
宗汝索為畱守見之俟取內府所擯不盡

石劉豫陵入靖康之亂金兵悉取卿
府珍賞而比此石非其所識擱浮舁遺

趙子昂閒錄舞崒四
荣為士夫畫辞畢
曰錄清氣耳善書
畫同一法柯丸丸光
白丹姤楷之語比岳
舜桨临李伯時人物
柯敬仲临楷些善
蘭亭皆高完似入雅
而陽高人之優孟

董其昌觀因識

蘭亭序

一世或取諸懷抱悟言一室之内
式口寄所託放浪形骸之外雖
趣舍萬殊靜躁不同當其欣
於所遇暫得於己快然自足不
知老之將至及其所之既惓情
隨事遷感慨係之矣向之所
欣俛仰之間以為陳迹猶不
能不以之興懷況脩短隨化終
期於盡古人云死生亦大矣豈
不痛哉每攬昔人興感之由
若合一契未嘗不臨文嗟悼不
能喻之於懷固知一死生為虚
誕齊彭殤為妄作後之視今
亦由今之視昔□悲夫故列
叙時人錄其所述雖世殊事
異所以興懷其致一也後之攬
者亦將有感於斯文

蘭亭善本已隨龍化月後拳有孫
不可舉惟諸河南頓為妙悲六賈
者八九子因滃錢彝舉臨書伯持蘭
亭圖卷慨若有得乃出舊藏河南其
本敬臨一幅以繫卷後即文六見跳由
圖以會景廣氏晉氏風流口頌
奎章閣大學士柯九思謹識

蘭亭跋

按王剝剖清揮塵錄云薛紹彭既易定武
石剜祐陵取入清康之亂金兵悉取鄉

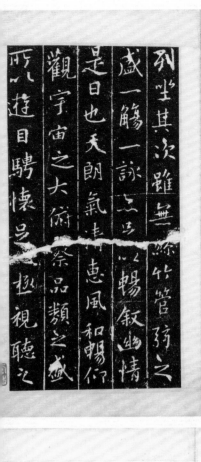

列坐其次雖無絲竹管弦之
盛一觴一詠亦足以暢敘幽情
是日也天朗氣清惠風和暢仰
觀宇宙之大俯察品類之盛
所以遊目騁懷足以極視聽之

永和九年歲在癸丑暮春之初
會于會稽山陰之蘭亭脩稧事
也羣賢畢至少長咸集此地
有峻領茂林脩竹又有清流激
湍暎帶左右引以為流觴曲水

何氏蘭亭
鄭板橋題跋

遊金焦登惠山飲惠
泉觀庖丁解牛於鎮
江因之望太湖登
嘉興烟雨樓泛西湖歷靈隱
天竺韜光緣渡錢塘

李雲亭肯廣鴻臚人乾隆八年進士官湖州郡府詩字龍工晁國鈞書文

古人畫濃文章傳于後世未者不
神實貴重者飄浮蕩漾難透
傳一時必不能久棄州之文華亭
三書法所以蒼品自僞也觀此本
先須錄骨吳興太宇書有肯廣畫深
伊題板橋鄭燮

羲之蘭亭叙其文其書皆對
興會所到如崔顥黃鶴樓詩云云
論李白擱筆使顥再為主六朝
不止此也惟此本為神省
板橋題于孫莘靈匯為程雲全

以為是定武乎安知非假以為
非定武乎安知非真要是目前
無此善本別東陽何氏本遂為
海內第一
乾隆十九年板橋鄭
燮題于□山

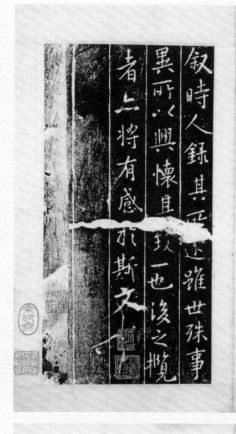
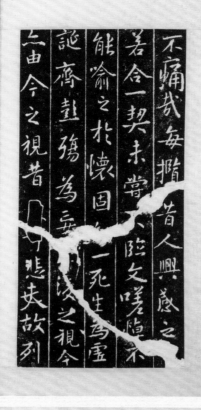
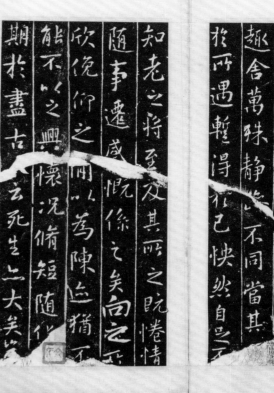
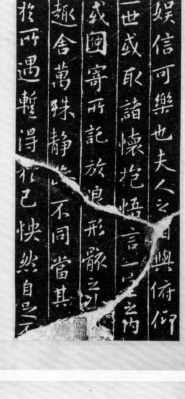

平首所見東陽本蘭亭敘以此拓為最非以板搨
重也然予所藏汪頌又定武蘭亭與此恰為一
家眷屬汪鄭均不眽揚州人氣習其輕眽處
點相似汪本以容甫之名致為大府豪奪而此
刻不以鄭跋增其毫末而或者且致顰焉其
此有幸不幸哉　己已陰夕前二日破山園寄簃識

公唐倫

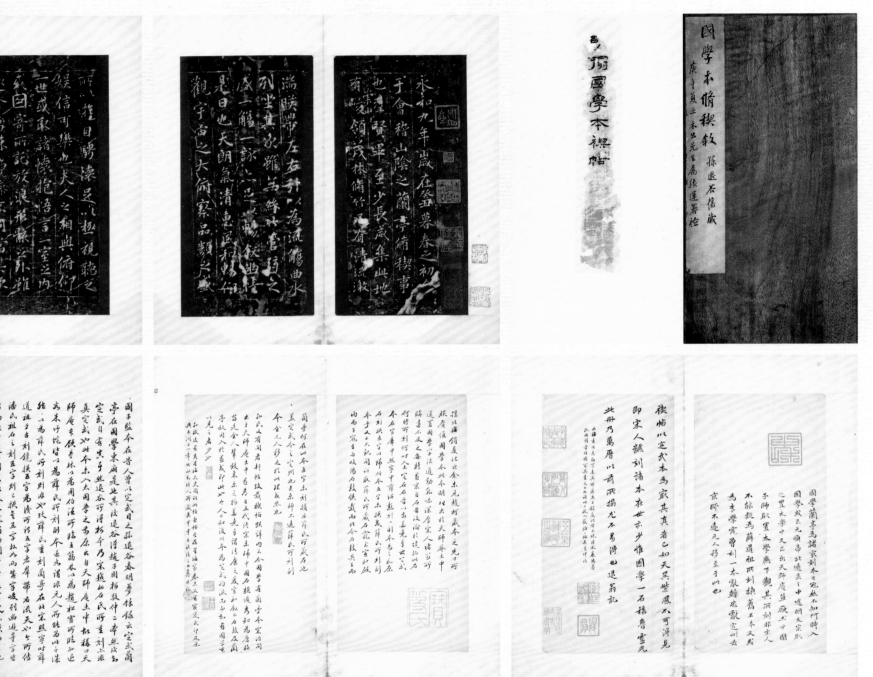

萬曆甲辰十二月既望竹間懶人李日華題

辛丑余治西華之裝假郁伯承此幅攜至
衙齋每退食輒薄書德猶一展玩古人
云詩思在灞橋風雪中余勃窣吏慶面目
蒙隱三年来實借此時一讀灑今晚讀禮
山中寒捎宿菴注，在目子由不云乎天地吾
畫簡业因肅卷還伯承以全不奪之操

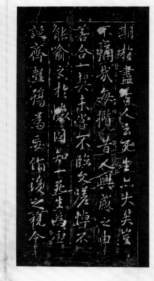

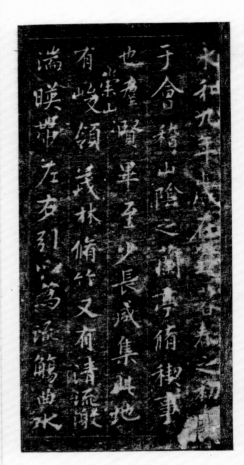

定武本世不復可得宋人重
刻石皆遂定武翻出者甚多
南宋所刻惟東陽何氏得於
揚州運使署及太學所貯元人

遺石此二石為北宋刻就二石論之
又以太學石為勝此太學就故擱
尚不甚糢糊臨摹家宜知愛之
乾隆乙巳十一月初八日惜抱居士題

甲辰冬初臨硯寄藏欲欽於邗上
憶琴書屋
光緒丙午閏月吳下收國學蘭亭出土
初拓精本後樹惜抱居士六精鈐莫氏

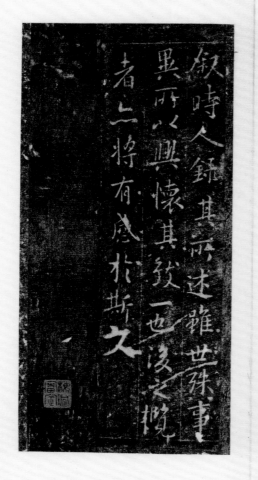
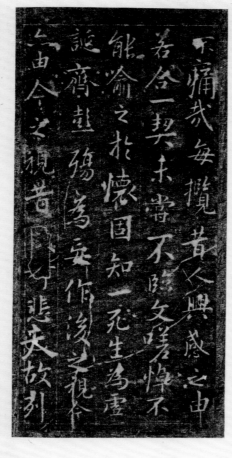
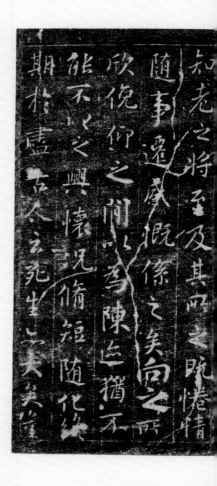

蘭亭偽本多不可數其最著而可徵者惟此國學及東陽二本而已國學鳳已珍傳舊本九字觀東陽止見當有行拓原石具有（世稱一百五字道咸間始鑒出三字）惜捶打日闕鑒失真僅有形范珠近日派良用慨然戊子夏曾收一本為東陽此初拓何氏原跋均鑱刷如新出居展讀靜穆艷人今後得此豈偶然哉暑雨初過新涼泥人五書於此 越曾午後

安武蘭亭已不可見近代流傳者則國學東陽二本國學本出明宏治間天師菴中前人致論定為唐人重摹時拓絕少國初諸老林仞九裯雜崇等諸本之鈔乾隆間原石尚存惜已漫漫存字細見其瑗遷歲涹漫曾兩見之辱居吳下約十七八年並此拓後不復見今年夏收此本神絕俱在并瑗信有真也誠國學之鳳麿又房存此孔顯內合半神絕世前人賞歎信有真也誠國學之鳳麿又房之奇遇珍持原對漫記於斯 光緒丙午十月曾儀寶校

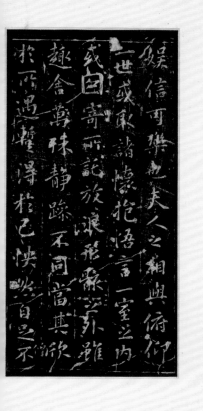
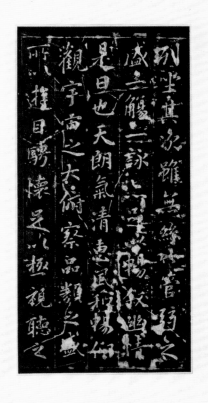
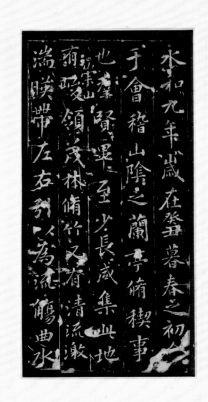

康熙癸巳七月與樺村魯齋余翔三君子坐
曉亭先生齋中出所藏名蹟見示敬其鑒定之
精此一帙尤所寶重而宁藏蘭亭及五版十三行
則余所擊賞而石蘇已者也丙申九月与
先生賸言樺村而諦次及之因渡出山帙為書
後摩抄眈玩如逢故人談以為書厓於世寶之朱
其為厚幸可一二數邨
南泉劉湛源

蘭亭定武本跂陽本更兩種尤多梅花斷者
家亦高門此船墨經金渾模精澄祖之斷
理正得五片名梅花別名賞唐太宗院得辟之
蘭亭于時之善書者洪被詔姓聲而承文及楼訂河
南兩臨之家多故而家稿傳于世河南發鋒承
更日飲鋒謹縱寫一跋而溪態自推可知古人
學書老自出生力方於今前輩之神明有異人
予不知之為孫間也登考者亦於事書老云末而侍

當於黃燦燦見晉唐小楷世不多
觀者此帙則曉亭蘭亭及麻姑壇而已其玉欄十三行出
最後蓋非其寶也至寶覺也不勝有赤水玄珠
之想
乾隆八年春正月二日屬青山人李鴻識

與尾家書年以為家之報紅影之左軍亦不知
余以兩家之神及湘淘所之則古軍之髣髴堂生
乾隆丙午五月續題
黃庭經九三
本定書法於
美而書法當何
緣書此以贈
予懷記日尚何
乾隆丙申十五月續贈宗
得於和湘齋春九庭
林襄識石佩縑之

知老之將至 及其所之既倦 情隨事遷 感慨係之矣 向之所欣 俛仰之間 以為陳跡 猶不能不以之興懷 況修短隨化 終期於盡 古人云死生亦大矣

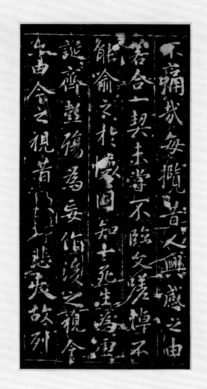

豈不痛哉 每攬昔人興感之由 若合一契 未嘗不臨文嗟悼 不能喻之於懷 固知一死生為虛誕 齊彭殤為妄作 後之視今 亦由今之視昔 悲夫 故列

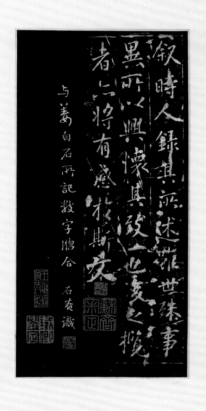

敘時人錄其所述 雖世殊事異 所以興懷 其致一也 後之覽者 亦將有感於斯文

与蔥白石所記數字腳合
石盦識

余學書從篆分入手 故於北碑無不習 而南人簡札一派不甚留意 惟於定武蘭亭最先見韓珠船待御藏本 次見吳荷屋中丞師藏本當

業枕閣拓十日所為心醉 近年見許滇生尚書所得游似本較前兩本稍瘦而神韻與之亦今我愛玩不釋 蓋此帖雖南派而既為歐摹即係

蕭有八分意矩且玩其峻黃庭知山陰根几本與蔡崔通氣被後人模仿漸入頹致前目黎俗書姿媚之調每蘭紙既入昭陵當日豈不

將原本勤右尚致平帖家藏松木休昧本詳末合骨而娶此後世書律所以不振也于

康熙癸巳七月與樺村魯齋余翔三君子坐
曉亭先生齋中出所藏名蹟見示欲其臨臺之
精此一帖尤所寶重而空武蘭亭及玉版十三行
則余所擊賞而不釋已者也丙申九月与
先生臨言樺村所謂次及之因復出此帖為之集
後摩挲耽玩如逢故人謀以為書廁於世寶之集
其為厚幸可一二數邪　南泉劉湛彥

蘭亭空武本歐陽本更而嶧山之梅花乃所
宽二為門內琴墨絕意渾橫精溢禎之新
理正海五所言梅花別無疑唐太宗院浮釋

辛卯臨二王書多

更用飯鋒雅意寫一種而姿態自殊可知古人

學書先自生平力持後於前筆之神明有失八傳

雲不拘小孫間也⋯⋯書古不可尽世而傳

辛卯夏余臨之以兩家之宝山

余以兩家之神以潮酒汙之則去筆之執敘

弘平夏至弟港子浅

當於紫瓊巇見晋唐小楷七八種並精湛古穆世不多
觀者峽帙則曉亭司農樸鷹齋中所藏籖題七種
而所存僅黃庭蘭亭及麻姑壇而巳其玉欄十三行出
寂後盖非其舊也至寶見遺使人不勝有燕水玄珠
之想

丙午夏余臨
黃庭經九三
本運今三年
矣兩書法惡
劣猶覺奈荷
緣書此以識
吾愧巳六月
廿日而牕白山
玉保識

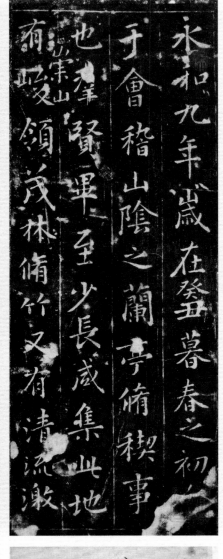
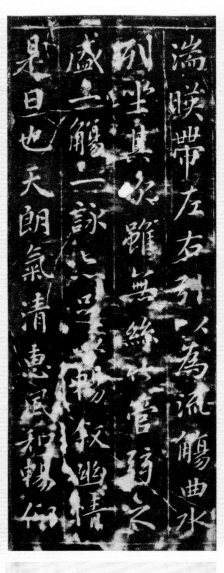
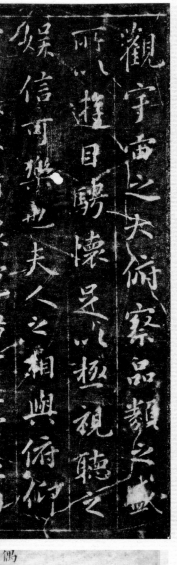
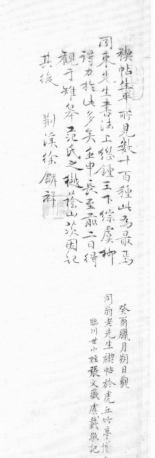

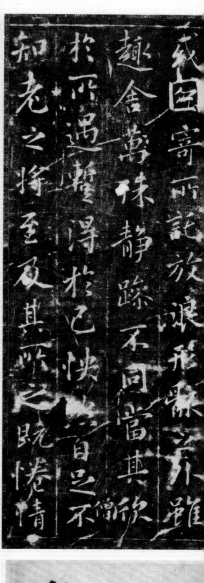
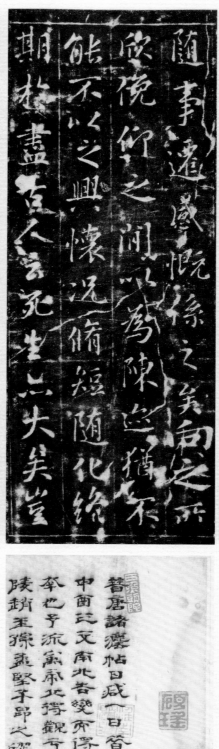
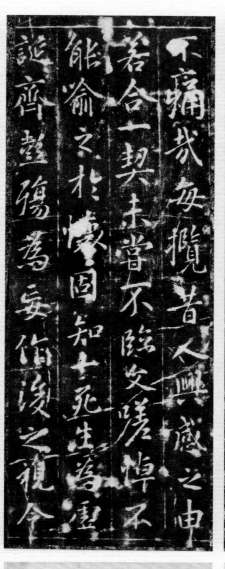
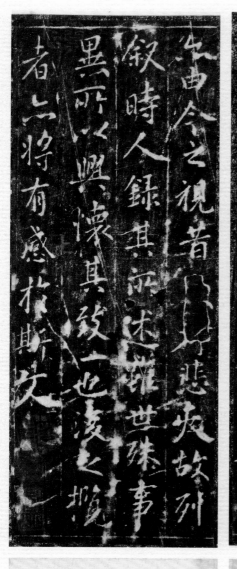

永和九年歲
于會　　　稧事
也羣賢畢至少　咸集地
有崇山峻領茂
湍暎帶左右引以為流觴曲水

列坐其次雖無絲竹管弦之
盛一觴一詠亦足以暢叙幽情
是日也天朗氣清惠風和暢仰
觀宇宙之大俯察品類之盛
所以遊目騁懷足以極視聽之

娛信可樂也夫人之相與俯仰
一世或取諸懷抱悟言一室之內
或因寄所託放浪形骸之外雖
趣舎萬殊靜躁不同當其欣
於所遇暫得於己快然自足不

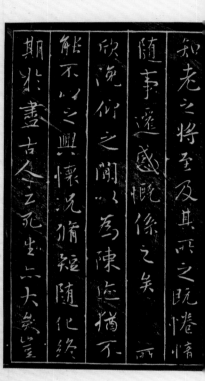

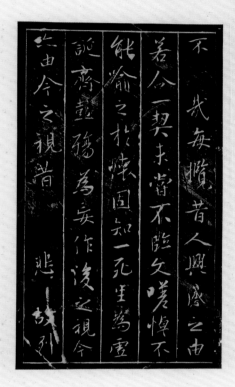

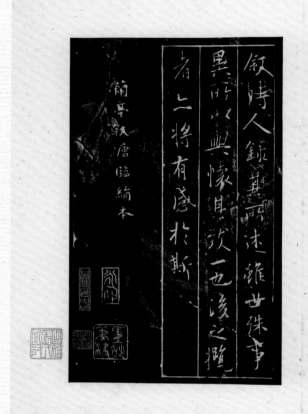

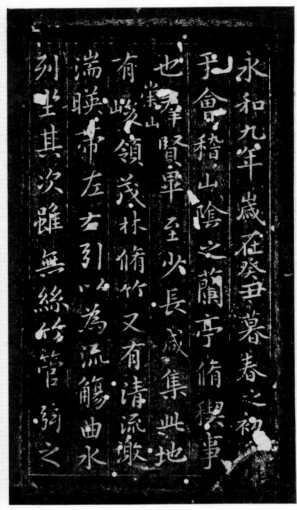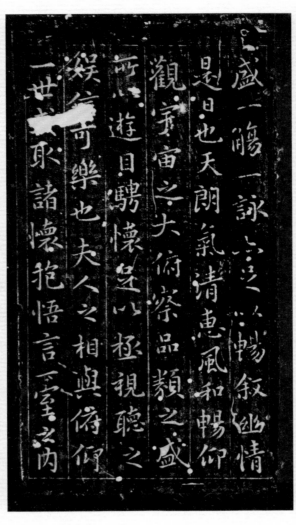

永和九年歲在癸丑暮春之初會于會稽山陰之蘭亭脩禊事也群賢畢至少長咸集此地有崇山峻領茂林脩竹又有清流激湍映帶左右引以為流觴曲水列坐其次雖無絲竹管弦之

盛一觴一詠亦足以暢敘幽情是日也天朗氣清惠風和暢仰觀宇宙之大俯察品類之盛所以遊目騁懷足以極視聽之娛信可樂也夫人之相與俯仰一世或取諸懷抱悟言一室之內

或因寄所託放浪形骸之外雖趣舍萬殊靜躁不同當其欣於所遇暫得於己快然自足不知老之將至及其所之既倦情隨事遷感慨係之矣向之所欣俛仰之間以為陳迹猶不

此候官林道山所贈
玉枕蘭亭原石本

乾隆戊戌年冬於廣州贈後十年戊
冬十二月十三日記於寶蘇室

戊申秋九月南昌使院重
重陽前四日刻石經十二跋工
訖西牕雙吉林君贈時廿年矣
館東齋

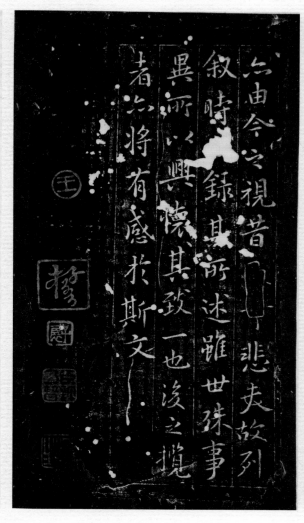

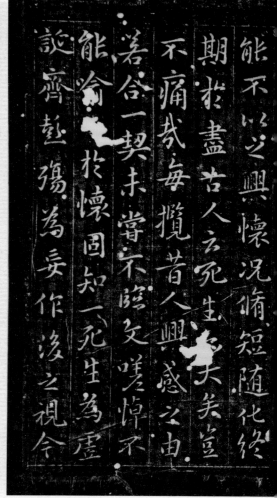

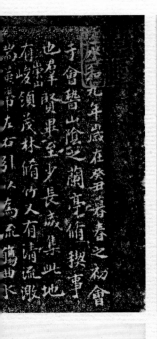

蘭亭石刻有一百
一十七種宋理宗
內府襄為十冊今
散落人間其元明
所刻又不知凡幾
也定武向為甲觀
元時已艱致讀趙
益瀕跂可見宋趙

孟堅落水本至今
猶存海內第一也
此本為明人李宓
所造盖縮定武為
蠅頭無豪釐不肖
似技埒棘猴我彼
一百一十七種內已
有柳公權大字秦

觀小字然則放大
牧小唐宋有之不
始于宓也若孫過
庭吳先為草書則

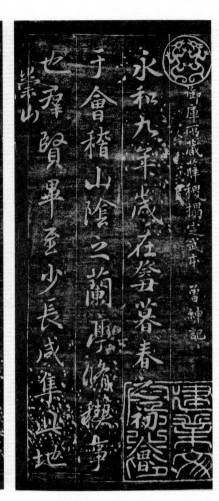
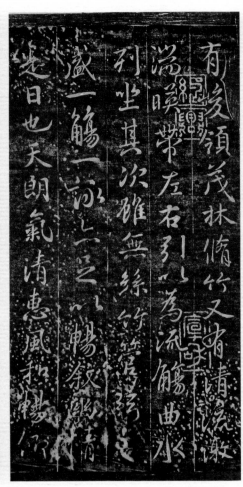

永和九年歲在癸丑暮春之初
于會稽山陰之蘭亭脩禊事
也群賢畢至少長咸集此地
有崇山峻領茂林脩竹又有
清流激湍映帶左右引以為
流觴曲水列坐其次雖無絲
竹管弦之盛一觴一詠亦足
以暢敘幽情是日也天朗氣
清惠風和暢仰觀宇宙之大
俯察品類之盛所以遊目騁
懷足以極視聽之娛信可樂
也夫人之相與俯仰一世或
取諸懷抱悟言一室之內或
因寄所託放浪形骸之外雖
趣舍萬殊靜躁不同當其欣
於所遇暫得於己快然自足
不知老之將至及其所之既
倦情

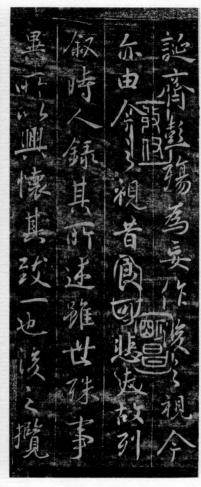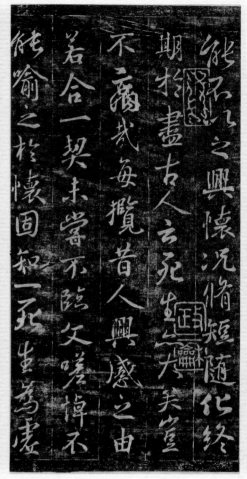

定武蘭亭向藏吳中北禪主僧東屏之師
晦巖奬法師後經內府收入此由薛稷送內
府本拓出其精彩圓潤神妙雄秀之處尚
不失真也
道光十有八年中秋海鹽張開福

永和九年歲在癸暮春之初會
于會稽山陰之蘭亭脩禊事
也羣賢畢至少長咸集此地
有崇山峻領茂林脩竹又有清流激
湍暎帶左右引以為流觴曲水

列坐其次雖無絲竹管弦之
盛一觴一詠亦足以暢敘幽情
是日也天朗氣清惠風和暢仰
觀宇宙之大俯察品類之盛
所以遊目騁懷足以極視聽之

娛信可樂也夫人之相與俯仰
一世或取諸懷抱悟言一室之內
或因寄所託放浪形骸之外雖
趣舍萬殊靜躁不同當其欣
於所遇暫得於己快然自足不

此先曾大父所藏神龍蘭亭叙舊本也此以校勘蘭亭
兒輩橅進始知其出於笪江上鑒定之本其笪本與宋
明兩本異同霎此本與笪本小異慶印章剝截處均於
宋本中詳悉記之第笪本帖首有唐橅蘭亭四楮字在
神龍半印之右後有長樂許將照寧丙辰孟冬開封府
西齋閱兩行崇寧紀元十月五日襄陽米芾記一行皆
原刻也此本悉無當為人割去笪本外史跋後有汪洪

程三君跋足資考證珝冊尾與宋本及莊炳瀚兩貼明本
並什襲之且以此為明拓第一本云丁巳九秋王為毅

唐橅蘭亭叙流傳海內者至今未絕此本有米襄陽趙吳興印記其所鑒定是佳
妙無疑也昱潔禪史翁知珠襲不減元獨狀長老奕江上外史題
除兩見聞皇本外若此揭者盆可謂希世之珍矣得者宜寶之乾隆甲午六月
九日后銀汪崇光鑒賞
道光四年太歲甲申十月八日臨海洪頤煊觀於粵東小停雲寫
此鄒君鎮方藏本余題訖即以相贈臘月三日記此行旁有題燈小印

唐橅蘭亭以其小璽中有唐中宗遺位年號世遠以名余據貞觀墨及褚氏
章定為貞觀本於乾隆丁未重橅一通刻石都門橅帖一種石刻吾知其現
存者有三一為石厲璘借王文悟家藏本霞刻者一為洗玉池本仝藏四明范
氏天一閣一為項子京之子庵叙三石大略相同益皆明季橅本又見江秋史傳郙蕾
之其兩鈴墨章二十餘事若此盌在項氏今校其千故肇重刻
一本有元人陳廉威跋其盆又嘗一本鹽章昭同帚有三雒齊石四
字章末行褚氏章下有裒閣二小字不知石今存否不辨為何時物較上
兩見三石稽翁此本獨多來元章記十三字其賦姿不在天一閣本下又經江
上禾史鑒別良足珠之嘉慶丁巳秋程瑤田觀並記之時年七十三

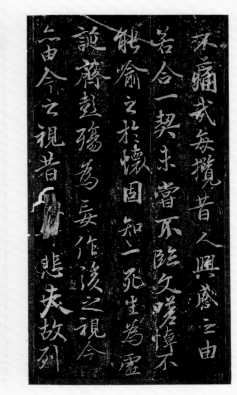

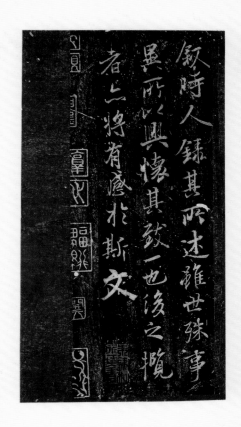

此先曾大父所藏神龍蘭亭敘舊本也比以校勘蘭亭

兒輩檢進始知其出於笪江上鑒定之本其笪本與宋

明兩本異同處此本与笪本小異慶印章剜截處均於

宋本中詳悉記之弟笪本帖首有唐摹蘭亭四楷字在

神龍半印之右後有長樂許將熙寧丙辰孟冬開封府

西齋閱兩半行崇寧紀元十月五日襄陽米芾記一行皆

原刻也此本悉無當為人割去笪本外史跋後有汪洪

程三君跋之資考證錄附冊尾与宋本及莊炳瀚所貼明本

並什襲之且以此為明拓第一本云丁巳九秋王為毅

妙無疑也叒漆禅丈能知躲襲不减无獨孤長老矣江上外史題

除所見開皇本外若此搨者亦可謂希世之珍矣得者宜寶之乾隆甲午六月

九日后熊汪崇光鑒賞

道光四年太歲甲申十月八日臨海洪頤煊觀於粵東小停雲寓

此鮑君鎮方藏本余題訖即以相贈臘月三日記此行旁有頤煊小印

唐摸蘭亭以其小璽中有唐中宗復位年號世遂以名之余据貞觀璽及褚氏

章定為貞觀本於乾隆丁未重撫一通刻石都門禊帖此一種石刻吾知其現

存者有三一為石履端借王文恪家藏本覆刻者一為洗玉池本今藏四明范

氏天一閣一為項子京之子德宏鋟石本盖墨蹟在項氏分授其子故重刻

之其所鈐璽章二十餘事三石大略相同葢皆明季覆本又見江秋史侍御蓄

一本有元人陳彦廉跋其為宋拓無疑余又葢一本璽章略同而有三雅齋石四

字章未行褚氏章下有素閏二小字不知此石今存否亦不辨為何時物較上

兩見三石稍前此本獨多米元章記十三字其風姿不在天一閣本下又経江

上外史鑒別良足珎也嘉慶丁巳秋程瑤田觀并記之時年七十三

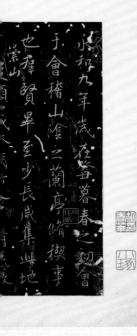

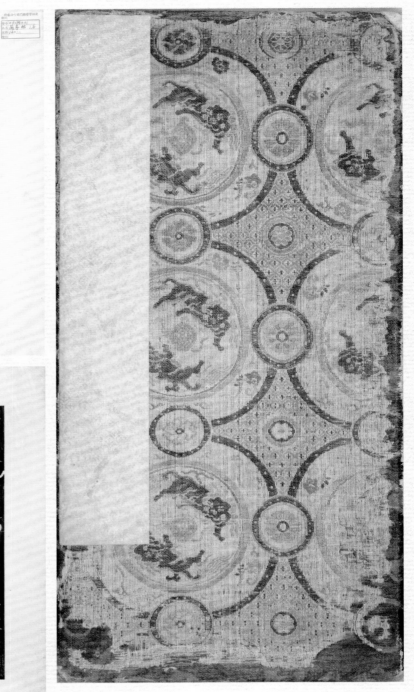

蘭亭序（黃絹本等拓本及題跋）

上段（拓本，自右至左）：

…盛……一觴一詠……二……暢敘幽情……是日也天朗氣清惠風和暢…

觀宇宙之大俯察品類之盛
所以遊目騁懷足以極視聽之
娛信可樂也夫人之相與俯仰一
世或取諸懷抱悟言一室之內

或因寄所託放浪形骸之外雖
趣舍萬殊靜躁不同當其欣
於所遇暫得於己快然自足不
知老之將至及其所之既倦情

隨事遷感慨係之矣向之所
欣俯仰之間已為陳跡猶
不能不以之興懷況修短隨化終
期於盡古人云死生亦大矣

豈不痛哉每攬昔人興感之由
若合一契未嘗不臨文嗟悼不
能喻之於懷固知一死生為虛
誕齊彭殤為妄作後之視今

中段（題跋）：

真偽優劣覽者當自擇焉
令觀此刻與尋常所見者之
異永殊之言信矣干文傳題

觀右方文水先生跋知此帖嘗入文氏亭刻今獲
傅雲老擴即堪實玩翃此其祖乎耶
萬曆癸卯九月六日孫從蘭在松院錄

也予觀此刻乃是枳本今米本不俱不知即是杜氏所
藏者否但其筆勢龍動與定武不同有可愛玩翃是歲萬曆
甲戌七月既望吳院文嘉書於婦壽堂

本二二是真龍開石刻一是泗州山南杜氏所藏校本
米氏父子嘗摸刻之號三米蘭亭鋒毫法絕不類他
本區二實受定武者是不知有唐刻本也人米南宮云
停唐刻本蘭亭絲髮不差遺用其真刻本於天下惟此
本矣詳覽二說則定武之外亦有住本固不可得而廢

石刻蘭亭以定武古本為據禁歐公集不錄定武東坡
亦惟稱河朔起草本而以成都本為絕倫曰山谷以定
武為肥不剝內瘦不露骨是十大夫實之而五字
損本不損本雖本瘦本真本偽本辨
說如聚松矣按嘉世昌蘭亭考載山甫言頃見唐刻

蘭亭之以臨橅尚者曰歐陽臨 曰褚臨
曰米臨 曰趙臨 褚米二家率偏於
疲薾三米 蘭亭為停雲文氏遺
物 名家跋語点渙 煊恭可觀
心裁二兄重貲得之洵足與定武

神龍顯題上上薰諸疲本並足而
馳矣展翫再四令人神眙
壬申仲春上旬 仁和邵章識于
北平寓齋

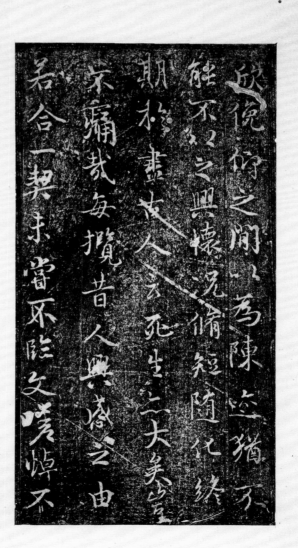
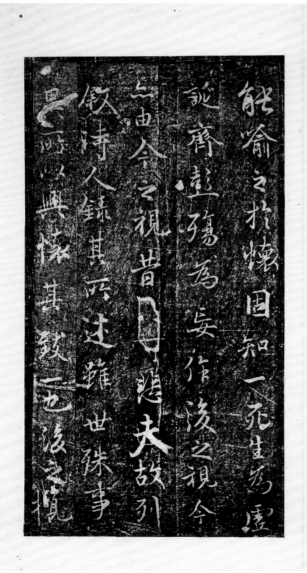

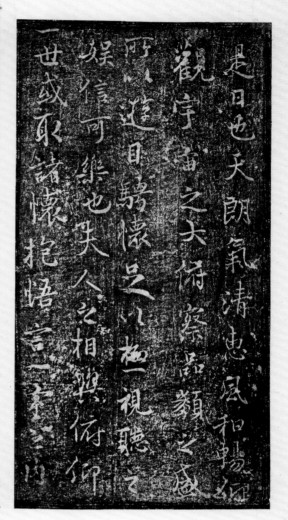

是日也天朗氣清惠風和暢仰
觀宇宙之大俯察品類之盛
所以遊目騁懷足以極視聽之
娛信可樂也夫人之相與俯仰
一世或取諸懷抱悟言一室之內

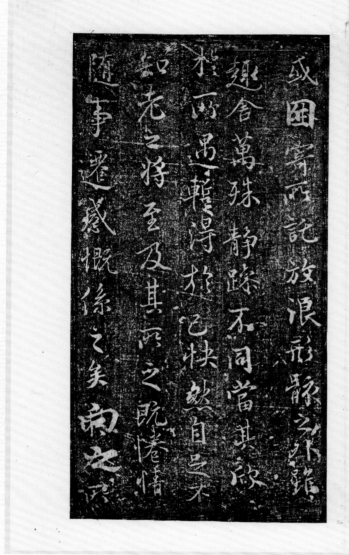

或因寄所託放浪形骸之外雖
趣舍萬殊靜躁不同當其欣
於所遇暫得於己快然自足不
知老之將至及其所之既倦情
隨事遷感慨係之矣向之所

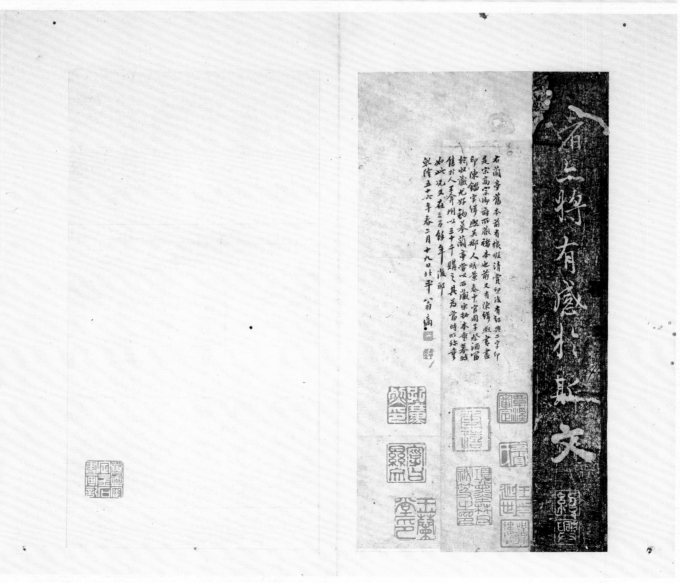

入目二將有感於斯文

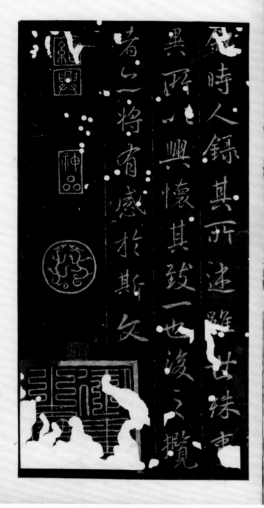
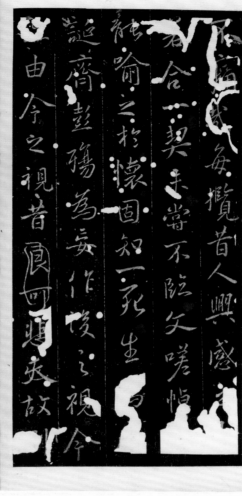

随事遷感慨係之矣向之所
欣俯仰之間以為陳迹猶不
能不以之興懷況修短隨化
終期於盡古人云死生亦大矣

得歡求字墨於肥瘦之間複本玉百數十卷古分聚
訟夥如亂絲而蘭亭幾無真面目矣近搨顧氏慶
光呼著石言載定武蘭亭原石尚在藏東陽何氏
已裂為三子孫分藏棃拓匪易故傳本椠稀先憲
為定武蘭亭原本六朱敢雒定之也此本為宗南渡
後內府所刊有高宗紹興及徽宗進龍印神象賣
三迥異俗刻信可寶也原帖為
秦子衡太世丈呼藏世丈工六法精鑑別為藝苑

名人 文孫綏之先生與鶴雲家有世誼且兩度同舟
極承青睞日前出此本見示囑為題跋鶴雲學殖
荒落且於金石之學向雖篤好祇以芽形案牘
二十餘年終日役神於簿書期會之期間無暇
潛心研討是以執筆題字不覺慚怩之交併也

民國二十七年八月 紹興程鶴雲謹跋

某某多年數有傳見揭出世某若干
而種其面自精神多自多種傳
某其後注盡其姿多故後書風神見
多用草結字自巧見
字拓層彥如何其後刻石者
望徑修其後刻弓宋微字雙
別裁刻別

以海内之务乃始访于狂夫
安子乡家以己为师当世行
海内之务先达之隐而遗俗
中择以又各遇逢操览于君择
逗回安邪以忘雪沦云时去
著罗择仲反之自为有之门
晚却都
罗巾阁古园邻年七十又画

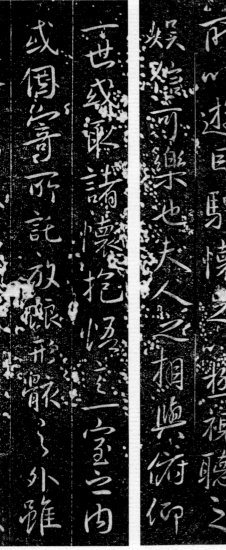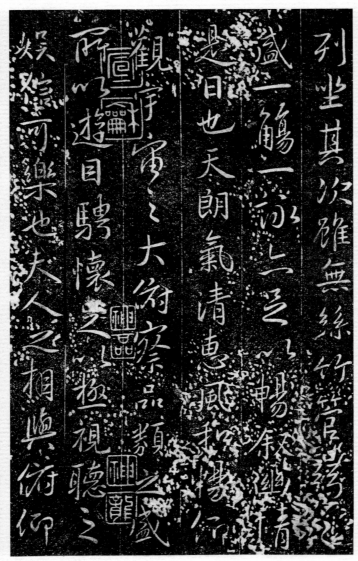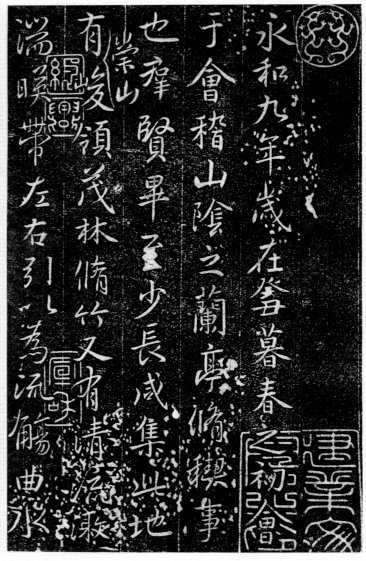

永和九年歲在癸暮春之初會于會稽山陰之蘭亭脩禊事也羣賢畢至少長咸集此地有崇山峻領茂林脩竹又有清流激湍映帶左右引以為流觴曲水

列坐其次雖無絲竹管絃之盛一觴一詠亦足以暢敘幽情是日也天朗氣清惠風和暢仰觀宇宙之大俯察品類之盛所以遊目騁懷足以極視聽之娛信可樂也夫人之相與俯仰

一世或取諸懷抱悟言一室之內或因寄所託放浪形骸之外雖

随事遷感慨係之矣向之所

知老之将至及其所之既惓情

……於所遇暫……

欣俛仰之間以為陳迹猶不

能不以之興懷況脩短隨化終

期於盡古人云死生亦大矣

不痛哉每攬昔人興感之由

若合一契未嘗不臨文嗟悼不

能喻之於懷固知一死生為虛

誕齊彭殤為妄作後之視今

亦由今視昔可悲夫故列

叙時人錄其所述雖世殊事

異所以興懷其致一也後之攬

者亦將有感於斯文

晋右将軍王羲之書

晉穆帝永和九年暮春王羲之與親友四十二人
脩禊于會稽之蘭亭揮毫製序興樂而書遒
媚勁健謂有神助後連日再書數十百紙終不
能及羲之自珍愛之秘藏于家七傳而至智永
子徽之派也自俗為僧居越七寺以能書
名其蘭亭序授弟子辯才寶愛此帖深好右
軍書收真蹟幾三千六百紙唯未得蘭亭尋其

後序 孫綽

古人以為喻性予官棄兆以淳之
烏濤清之名謂郤祗撫於郤乎
媚之意屈志生宋步於林野則寒
薄之意興何眇羲官欽歎矣
近流臺頤探增嵊酌於懐味之
中期予堂拂之道慕素之如慎
于南澗之濱富頜于羿長湖苐順
乃藉芳草銛漬沂覺卉物觀亜
鳥窫穎同榮瓷生感卉是知
以醉醪齊以達觀快然兀屯為收
覺鵬鵾之二物素壁琨遽急
榮西道求暨封此以六象之佳復
笑原欷人之沒與詠歟之由
權務新庶和摮乞日之坐明佐陳
文多不戴大眀如氏石妭記
而硯之如寫四言弦弦為

負外郎加入五品賜銀瓶一金縷瓶一瑪碯碗一
始怒老僧悒客數日後仍賜物三千叚歡三千石
辯才不敢自私有施于寺建塔三級帝既得
帖命供奉趙模等各搨數本分賜皇太子諸
王近臣而時能書者如歐虞褚諸公皆臨搨相
尚後以真蹟從葬昭陵世無從見矣
唐太宗詔尚書故實并唐野史
榻之本近于蘭亭序惟率更令歐陽詢自
貴尚爭相打榻內府石本人不可得石獨完善
石晉不綱契丹自中原輦寶圖書以此至發
胡林德光死永康立國乃交兵棄石而歸慶
磨中李學究者得之韓忠獻婿也始以墨本
示公索石觀李瘵之地中後其子出石始以售
於人本必千錢由是好事者稍得之所謂定
武蘭亭本也大觀中詔取此石後於薛氏家其
子嗣昌進上御府徽宗龕置宣和殿
右見何子楚之跋語然各家之說頗異茲不詳

書法自晉而姹紫晉人之出惟右如
軍王羲之為冠美學者以之為宗
逸韻千百眾妙然毛先嘉毫孫之
之忠固也視妙然毛先尤吾獨臨孫一
序誠可寶黑逸少旦當自孫樸
臨馬帖予兩同白予兩則帖吕頫
況收及父邪予字雨困遂連室
為發毛其紈予惟室此為遠室
馬犯瘦本高瘦去毛象何子楚跋
栽之日平予尊為米筆栽

錄備載于大峯蘭亭後

永樂十五年閏五月十六日書于蘭雪軒

後帝謂侍臣曰逸少之蹟莫如蘭亭求見此

紅貴爵隆失之而在既高不獲遂放歸越中

書勞共寢寐此僧者年又無所用若得一智

略之士取之必獲房玄齡曰監察御史蕭

翼可充此使太宗遂召見翼翼奉曰若作公使

義無得理臣請私行至彼須得二王雜帖三四

通太宗依給翼遂改冠微服至洛潭隨商人

舩下至越州衣黃衫寬長潦倒得山東書生

之體日暮入寺過辯才院止於門前辯才遙

見翼問曰何處檀越翼答以北人寒暄既畢

語意投合迤入圍棋撫琴情甚相得自恨相

知之晚乃去約以再會綢繆踰月因談論翰

墨翼曰先世皆傳二王揩書法自幼耽玩今有數

帖自隨辯才欣然約以明日攜至如期而往熟

視數過曰是則是矣非得意時書貧僧有一真

蹟翼曰何帖答以蘭亭翼笑曰數經亂離料

真蹟豈在辯才曰先師寶惜此書臨終親付

於吾付授有緒那得有差翼至辯才自梁上

畫內出之翼故指瑕摘類分竟不定自不翼之

後不更置梁上并翼二王帖皆留几間辯才時

年六十尚日臨數過老而弥篤萬翼往還既密乃

他猜嫌辯才偶出嚴遷家齋翼來謂宇房弟

子曰忘淨巾在內乃為撤關取蘭亭并二王

書亟出於永安驛呼驛長凌愬告我是御

史奉墨勅在此可報汝都督齊善行馳至時

宣示墨勅僧侶名辯才時猶在嚴遷家僧聞命

不知所以見所謂御史者乃翼也剡取帖已驚

倒仆地久始甦翼遂奉帖馳驛以進太宗大

悦以玄齡舉得其人賞錦綵千段擢拜翼為

永樂十五年丁酉五月十九日出

吳郡沈幼文摹勒

臨帖之法欲肆不得欲謹不

得謹然與其肆也寧謹非善

書者莫能知也此語得自孟頫

附誌之以為同志者擇取焉

偷閒主人書

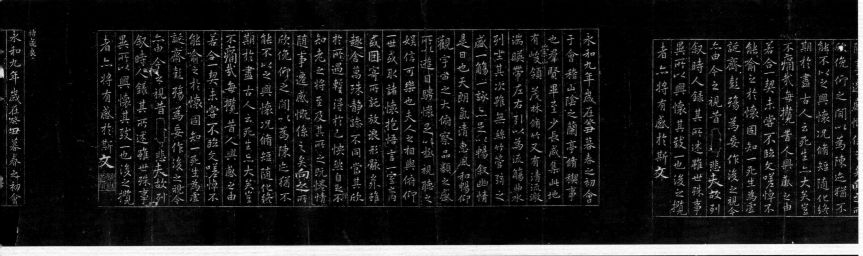

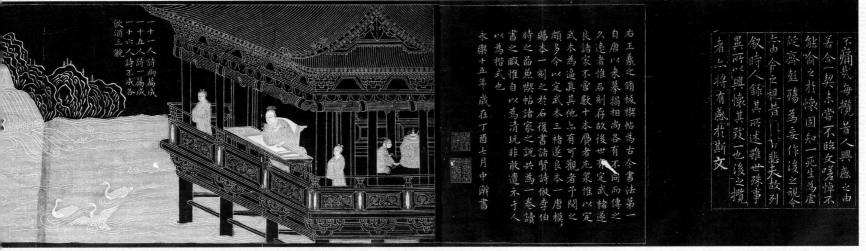

定武本

永和九年歲在癸丑暮春之初會于會稽山陰之蘭亭脩禊事也群賢畢至少長咸集此地有崇山峻領茂林脩竹又有清流激湍映帶左右引以為流觴曲水列坐其次雖無絲竹管弦之盛一觴一詠亦足以暢敘幽情是日也天朗氣清惠風和暢仰觀宇宙之大俯察品類之盛所以遊目騁懷足以極視聽之娛信可樂也夫人之相與俯仰一世或取諸懷抱悟言一室之內或因寄所託放浪形骸之外雖趣舍萬殊靜躁不同當其欣於所遇暫得於己快然自足不知老之將至及其所之既惓情隨事遷感慨係之矣向之所欣俛仰之間以為陳迹猶不能不以之興懷況脩短隨化終期於盡古人云死生亦大矣豈不痛哉每攬昔人興感之由若合一契未嘗不臨文嗟悼不能喻之於懷固知一死生為虛誕齊彭殤為妄作後之視今亦猶今之視昔悲夫故列敘時人錄其所述雖世殊事異所以興懷其致一也後之攬者亦將有感於斯文

唐摹賜本

永和九年歲在癸丑暮春之初會于會稽山陰之蘭亭脩禊事也群賢畢至少長咸集此地有崇山峻領茂林脩竹又有清流激湍映帶左右引以為流觴曲水列坐其次雖無絲竹管弦之盛一觴一詠亦足以暢敘幽情是日也天朗氣清惠風和暢仰觀宇宙之大俯察品類之盛所以遊目騁懷足以極視聽之娛信可樂也夫人之相與俯仰一世或取諸懷抱悟言一室之內或因寄所託放浪形骸之外雖趣舍萬殊靜躁不同當其欣於所遇暫得於己快然自足不知老之將至及其所之既惓情隨事遷感慨係之矣向之所欣俛仰之間以為陳迹猶不能不以之興懷況脩短隨化終期於盡古人云死生亦大矣豈不痛哉每攬昔人興感之由若合一契未嘗不臨文嗟悼不能喻之於懷固知一死生為虛誕齊彭殤為妄作後之視今亦猶今之視昔悲夫故列敘時人錄其所述雖世殊事異所以興懷其致一也後之攬者亦將有感於斯文

右唐中書令河南公諸遂良所搨晉右
軍王羲之蘭亭宴集序并諫議大夫
柳公權所得薛道祖詩御史拾法秦公麟
製圖皆駙馬吾家所藏可謂三絕
崇寧三年六月十五日襄陽米芾書

聞知會稽縣而子回有
褚遂良所臨蘭亭叙
後有米芾題識卿可
取進來欲一閱之二十四日

蘭亭詩無舛續得者點計上
伏惟拾頒入選餘奐
而諕不次　十二日　雄狀上
給事閣老剛下
謹空
青禩猴御舊者

後序
古人以水齊性有務我非兩溥之剛

上虞令庾翼茂
林崇其隱幾
被叛九僮光陰
清臂鼓酱音流
成樽性塗漏器
司徒在西屬襄萬
肆餘慌倪阿寓目
高林青箱賠山
清臂冠峰谷流
製國皆駙馬吾家
崇寧三年六月十五日襄陽米芾書

東坡詩之天下樂人學杜甫詩
得其皮與來官學蘭亭者亦然
黃太史云蘇人但學蘭亭面
欲換凡骨無金丹此論儘學
至羣珠不可當舍登舟辭覽疑候是
晚至濟州北三十里重展此卷同題

蘭亭與丙舍帖絕相似

吾瀨禊帖多矣未嘗若此

　　　　　　　　　　　130

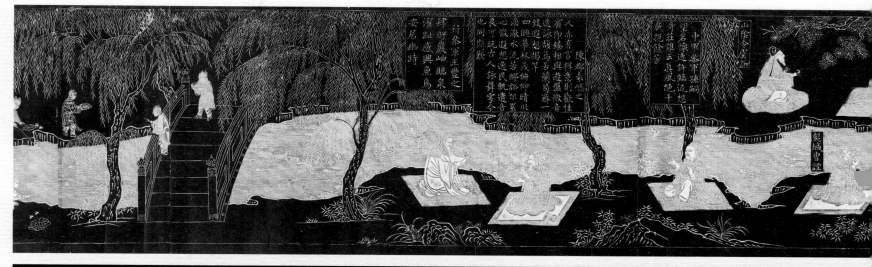

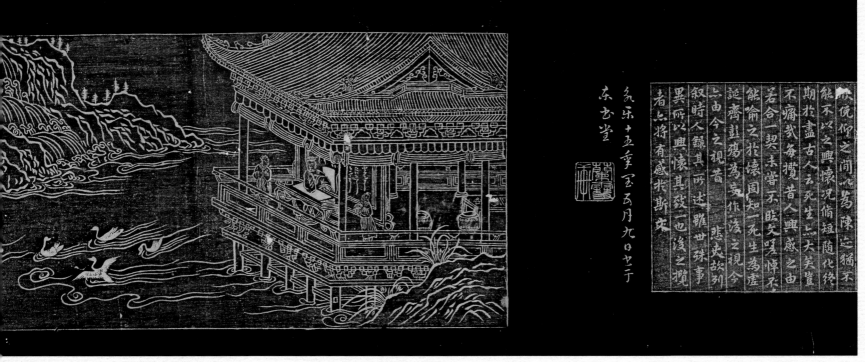

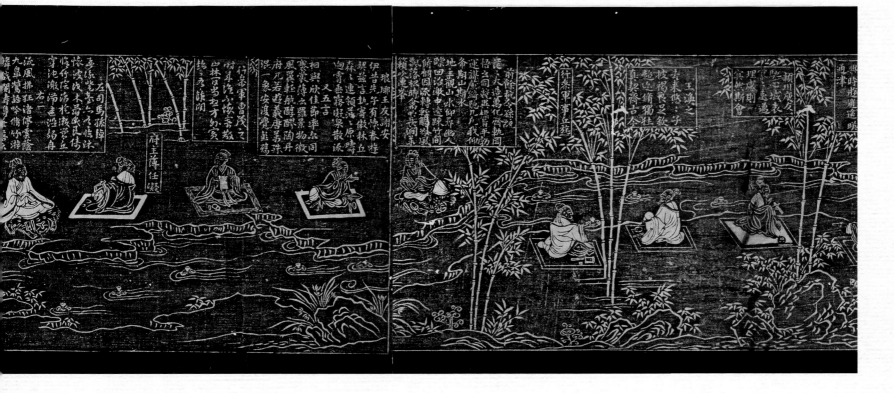

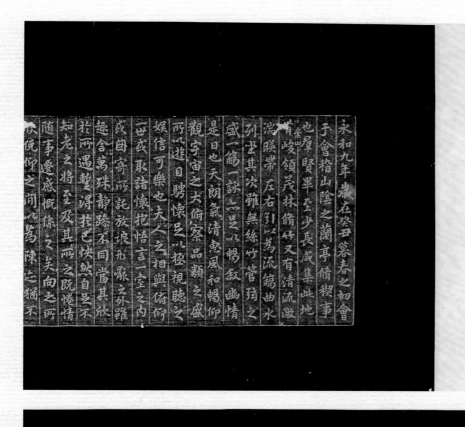

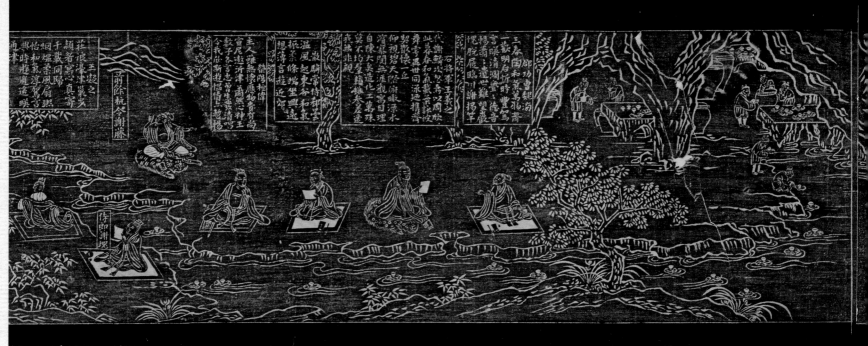

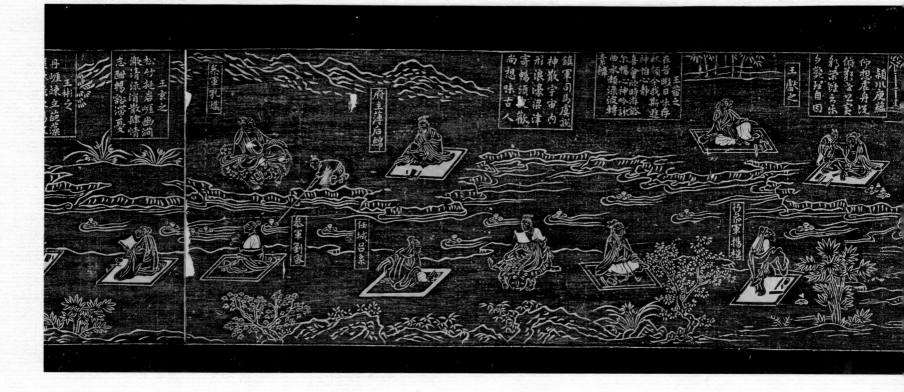

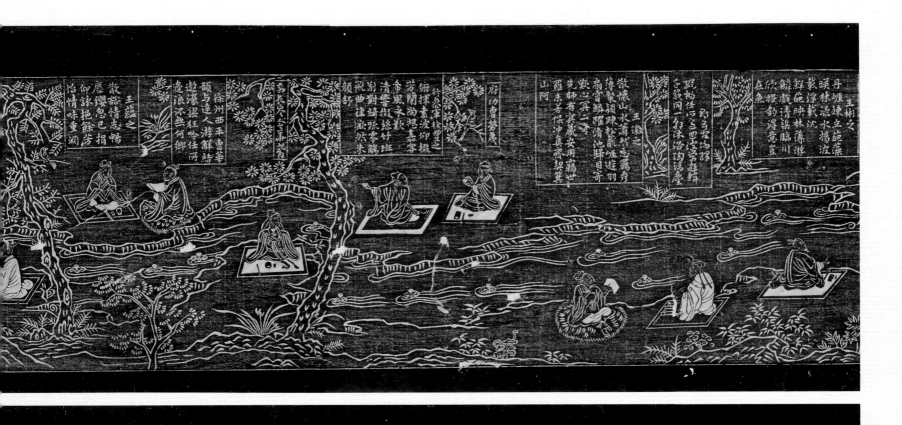

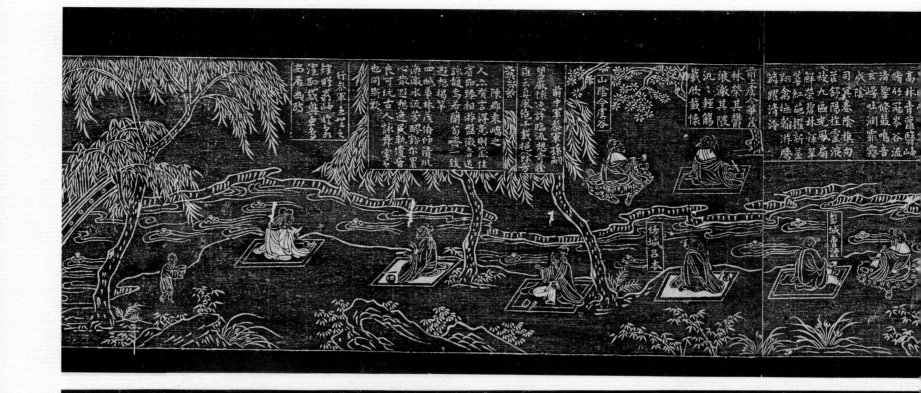

晉穆帝永和九年暮春王羲之與太原孫統承公等四十二人
修禊于會稽之蘭亭揮毫製序興樂而書用
蠶繭紙鼠鬚筆遒媚勁健絕代更無用

養恩賞問及蘭亭方便善誘無所不至辯
才雖稱往日不在既而不獲遂放歸越中
經喪亂隆失不知所在其後數年羲之
書勢於懷窺甚相臨眼至洛潭隨商人
船下至越州衣黃衫寬長潭倒浮山東書生
之體日暮入寺過蘭才院止於門前辯才遙
見翼翼問曰何處檀越翼荅以北人寒暄既畢
語議翼合遠入圍棊撫琴情甚相得自恨此
相遇之晚乃去約以再會翼次有數日往還皆由
知之晚乃去約以先師寶惜此書臨終親付
墨跡嘗在辯才口曰先師寶惜此書臨終親付
真跡豈在辯才處翼佯咲曰數經亂離真
視數過曰是則是矣然未得其意書貧道得
帖自隨辯才欣然約以明日須至如期而往
翼可取此帖與辯才驗看翼遂稟奉御史蕭
略之士取遂稟奉監察御史蕭
訪此帖知在辯才處乃遣師入內道場供

沒不更置梁上并二帖皆留几閒辯才之
年八十尚日臨數遍經既離料
他猜嫌不偶出嚴遷家齋翼來謂守房弟
子日忘淨巾在內乃為撤關取翼長凌懇告我是御
書返出于永安驛呼驛長凌懇告我是御
史奉勅來此猶可報爾都督齊善行馳至則
宣示墨勅促令名辯才一時僣遑善行
不知所以見所御史者乃以御帖已驚
倒仆地久始甦翼遂奉帖馳驛以進太宗大

悦以玄齡舉得其人賞錦綵千段擢拜翼為
員外郎加入五品賜銀瓶一金縷瓶一瑪瑙碗一
台外郎加入五品賜銀瓶一

一世或取諸懷抱悟言一室之内
或因寄所託放浪形骸之外雖趣
舍萬殊靜躁不同當其欣
於所遇暫得於己快然自足不
知老之將至及其所之既惓情
隨事遷感慨係之矣向之所

欣俛仰之間以為陳迹猶不
能不以之興懷況脩短隨化終
期於盡古人云死生亦大矣豈
不痛哉每攬昔人興感之由
若合一契未嘗不臨文嗟悼不
能喻之於懷固知一死生為虛

誕齊彭殤為妄作後之視今
亦由今之視昔悲夫故列
敍時人錄其所述雖世殊事
異所以興懷其致一也後之攬
者亦將有感於斯文

永和九年歲在癸丑暮春之初會
于會稽山陰之蘭亭脩禊事
也羣賢畢至少長咸集此地
有崇山峻領茂林脩竹又有清流激
湍暎帶左右引以為流觴曲水

列坐其次雖無絲竹管弦之
盛一觴一詠亦足以暢叙幽情
是日也天朗氣清惠風和暢仰
觀宇宙之大俯察品類之盛
所以遊目騁懷足以極視聽之
娛信可樂也夫人之相與俯仰

137

永和九年歲在癸丑暮春之初會
于會稽山陰之蘭亭脩稧事
也羣賢畢至少長咸集此地
有崇山峻領茂林脩竹又有清流激
湍暎帶左右引以為流觴曲水
列坐其次雖無絲竹管弦之

盛一觴一詠亦足以暢叙幽情
是日也天朗氣清惠風和暢仰
觀宇宙之大俯察品類之盛
所以遊目騁懷足以極視聽之
娛信可樂也夫人之相與俯仰
一世或取諸懷抱悟言一室之內
或因寄所託放浪形骸之外雖
趣舍萬殊靜躁不同當其欣

於所遇暫得於己快然自足不
知老之將至及其所之既惓情
隨事遷感慨係之矣向之所

蘭亭刻本不下百十種
此是神龍本之佳者
以付諸女臨之勿失
老農

長樂許棻熙寧丙
益之南封府西齋閱

能喻之於懷固知一死生為虛
誕齊彭殤為妄作後之視今
由今之視昔 悲夫故列
敘時人錄其所述雖世殊事
異所以興懷其致一也後之攬
者亦將有感於斯文

期於盡古人云死生亦大矣豈
不痛哉每攬昔人興感之由
若合一契未嘗不臨文嗟悼不

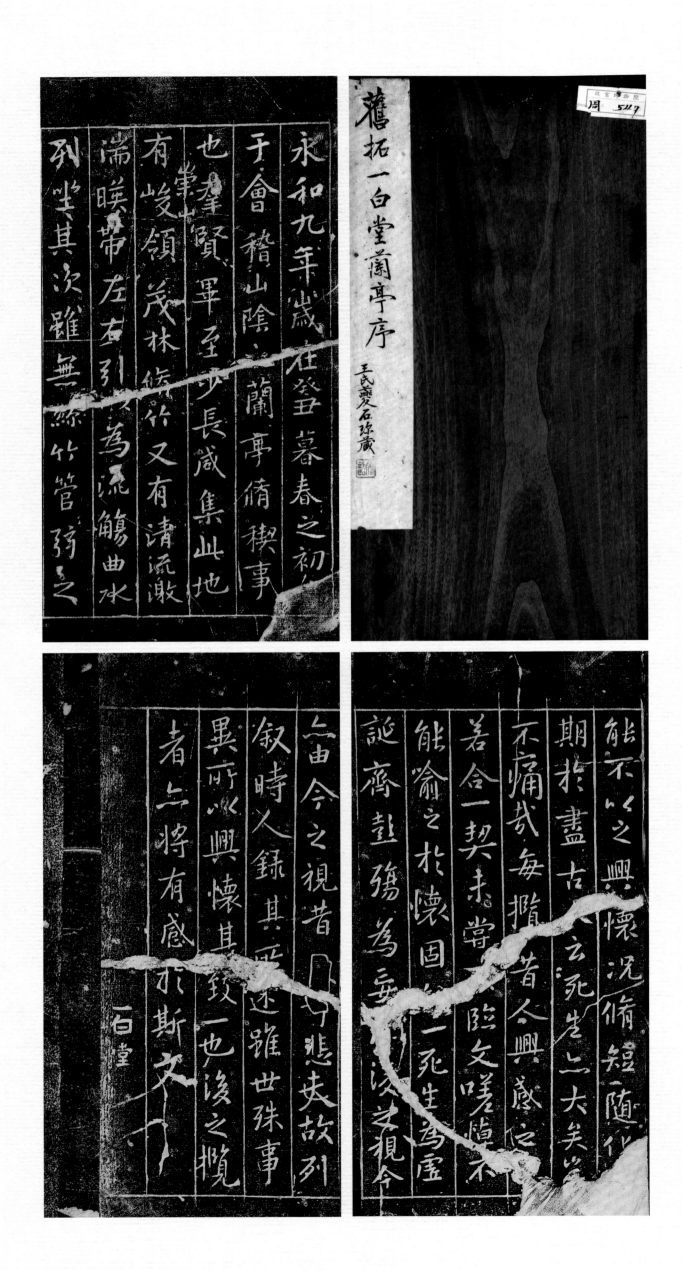

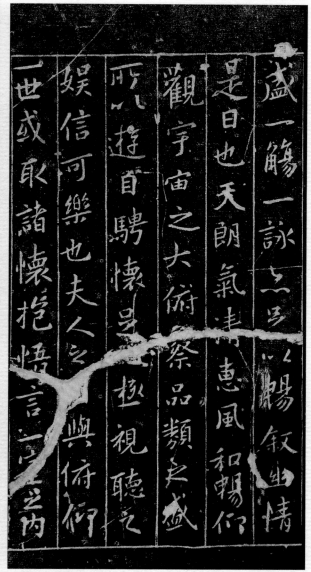

盛一觴一詠亦足以暢叙幽情是日也天朗氣清惠風和暢仰觀宇宙之大俯察品類之盛所以遊目騁懷足以極視聽之娛信可樂也夫人之相與俯仰一世或取諸懷抱悟言一室之内

或因寄所託放浪形骸之外趣舍萬殊靜躁不同當其欣於所遇暫得於己快然自足不知老之將至及其所之既惓情隨事遷感慨係之矣向之所欣俛仰之間以為陳迹猶不

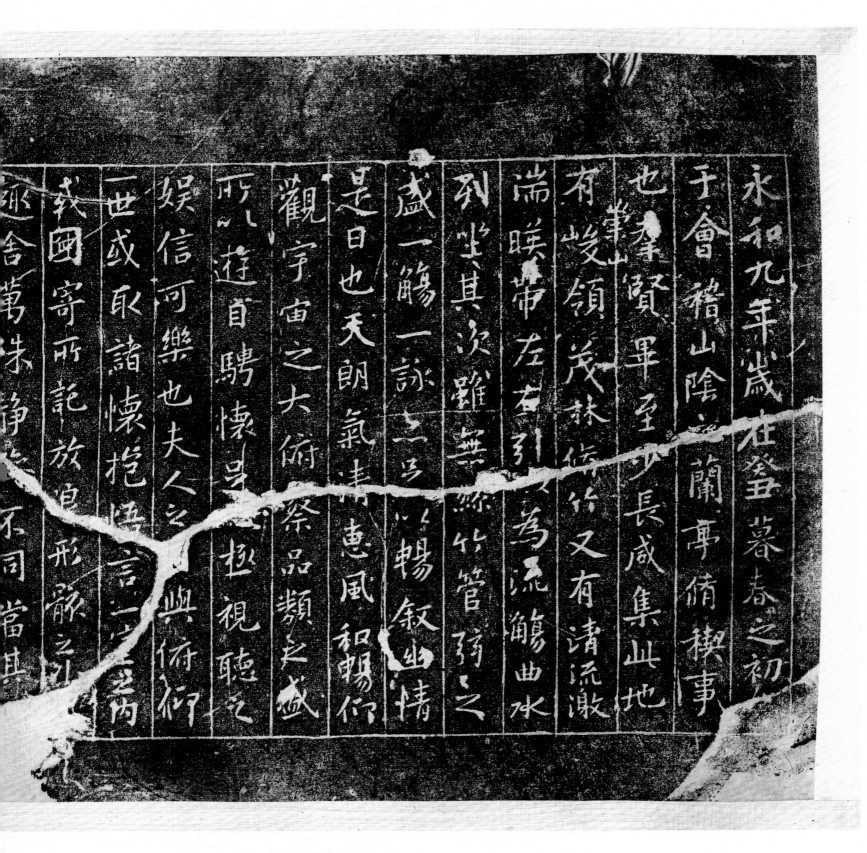

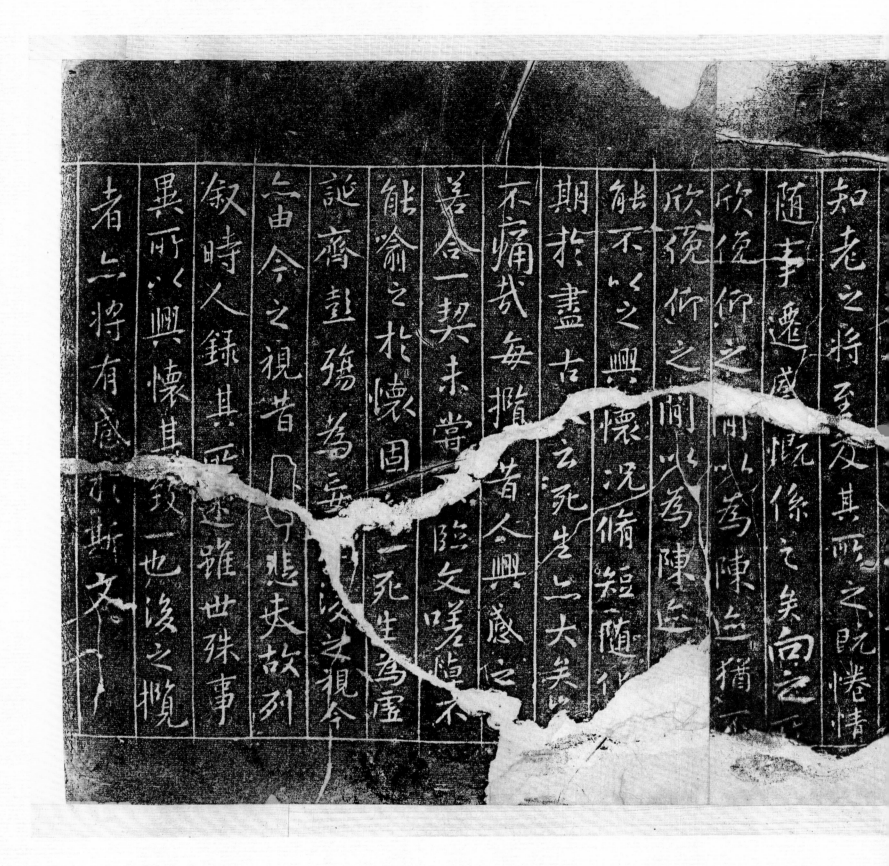

知老之將至及其所之既惓情

随事遷感慨係之矣向之

欣俛仰之間以為陳迹猶

欣俛仰之間以為陳迹

不能不以之興懷況脩短隨化

期於盡古人云死生亦大矣豈

不痛哉每攬昔人興感之

若合一契未嘗不臨文嗟悼不

能喻之於懷固知一死生為虛

誕齊彭殤為妄作

今之視昔後之視今

由今之視昔亦猶

叙時人錄其所述雖世殊事

異所以興懷其致一也後之攬

者亦將有感於斯文

永和九年歲在癸丑暮春之初會
于會稽山陰之蘭亭脩稧事
也羣賢畢至少長咸集此地
有峻領茂林脩竹又有清流激
湍暎帶左右引以為流觴曲水

崇山

蘭亭序　紹興本

和之將至及其所之既惓情
隨事遷感慨係之矣向之所
欣俛仰之間以為陳迹猶不
能不以之興懷況脩短隨化終
期於盡古人云死生亦大矣豈

列坐其次雖無絲竹管弦之
盛一觴一詠亦足以暢敍幽情
是日也天朗氣清惠風和暢仰
觀宇宙之大俯察品類之盛
所以遊目騁懷足以極視聽之

娛信可樂也夫人之相與俯仰
一世或取諸懷抱悟言一室之內
或因寄所託放浪形骸之外雖
趣舍萬殊靜躁不同當其欣
於所遇暫得於己快然自足不

不痛哉每覽昔人興感之由
若合一契未嘗不臨文嗟悼不
能喻之於懷固知一死生為虛
誕齊彭殤為妄作後之視今
亦猶今之視昔悲夫故列

叙時人錄其所述雖世殊事
異所以興懷其致一也後之覽
者亦將有感於斯文

晉右將軍會稽內史王羲之書

永和九年歲在癸暮春之初會
于會稽山陰之蘭亭脩稧事
也羣賢畢至少長咸集此地
有峻領茂林脩竹又有清流激

湍暎帶左右引以為流觴曲水
列坐其次雖無絲竹管弦之
盛一觴一詠亦足以暢敘幽情
是日也天朗氣清惠風和暢仰
觀宇宙之大俯察品類之盛

期於盡古人云死生亦大矣豈
不痛哉每攬昔人興感之由
若合一契未嘗不臨文嗟悼不
能喻之於懷固知一死生為虛
誕齊彭殤為妄作後之視今

由今之視昔悲夫故列
敘時人錄其所述雖
異所以興懷其致一也後之攬
者亦將有感於斯文

所以遊目騁懷足以極視聽之
娛信可樂也夫人之相與俯仰
一世或取諸懷抱悟言一室之內
或因寄所託放浪形骸之外雖
趣舍萬殊靜躁不同當其欣

於所遇暫得於己快然自足不
知老之將至及其所之既惓情
隨事遷感慨係之矣向之所
欣俛仰之間以為陳迹猶不
能不以之興懷況脩短隨化終

右軍自書蘭亭修禊敘秘藏於家七傳至永興寺僧智永
右軍之裔也智永
授弟子辯才唐太宗使御史蕭翼賺得之命供奉諸臣各摹本近
臣太宗崩遺令殉葬昭陵遂無右軍真本矣諸供奉摹本中歐陽詢褚遂良
最著歐本幾可亂真故獨完善至石再時契丹自中原輦寶璵圖書以壯此石俱去至殺
胡林契丹主德光炎遠棄石而歸宋慶歷中韓忠獻琦李學究得之以墨本示
忠獻忠獻素石潛瘱之地中李死其子出石始售於忠獻每搨一紙為錢五千好事
者稍稍得之後李子負官緡會宋景文公守定武以公帑錢償郡庫而石歸庫監
薛珦守定武者此石也薛乃刻別石於外以惠詣求真價已有二本矣其子
紹彭又摸之他石潛易原刻更劌損原刻湍流帶左右五字二筆以為識別或又謂
原石在薛氏家徽廟龕置宣和中金人入泑不知所在
古蹟仰字如針眼珠字如蟹爪列字如丁形又云字微帶肉乃唐古刻
銘載又摸之他石潛易原刻更劌損原刻湍流帶左右五字二筆以為識別或又謂

147

不痛哉每攬昔人興感之

若合一契未嘗不臨文嗟悼

能喻之於懷固知一死生為虛

誕齊彭殤為妄作後之視

不由今之視昔悲夫故列

叙時人錄其所述雖

其所以興懷其致一也後之覽者

右軍自書蘭亭修禊敘秘藏於家七傳至永興寺僧智永右軍七世孫也智永

授弟子辯才唐太宗使御史蕭翼賺浮之命供奉諸臣各摹數本分賜皇太子諸王近

臣太宗崩遺命殉葬昭陵世遂無右軍真本矣諸供奉摹本中歐陽詢褚遂良

最著歐本發可奪真勒石留之禁中他本流傳於外一時貴尚爭相摹搨禁中

君本人不可得故獨完善至石晉時契丹自中原輦寶器圖書以北此石俱去至殺

胡林契丹主德光於遂棄石而歸宋慶曆中韓忠獻琦李學究乃

忠獻忠獻索石李潛瘞之地中李死其子出石始售於忠獻每搨一紙必售千錢好事

者稍之得之後李子負官縑會宋景文公守定武以公帑代輸取石藏於郡庫即府

間薛師正出守定武求者始至薛乃別刻石於外以惠求者此郡真偽已有二本矣其子

銘彭又模之他石潛易原刻更劖損原刻湍流帶左右五字二筆以為識別或又謂

古蹟御字如針眼殊字如蟹爪列字如丁形又云字微帶肉乃唐古刻大觀中詔取

原石於薛氏家徽廟令龕置宣廁和中金人入汴不知所在

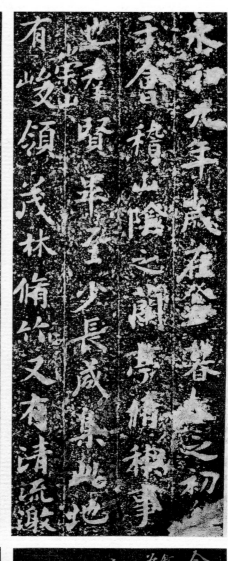

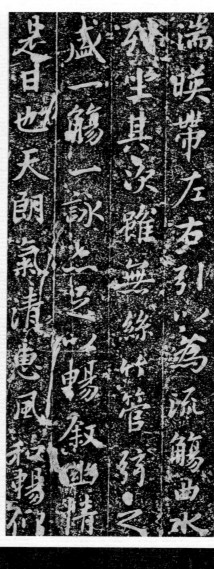

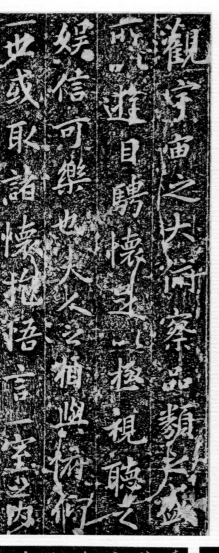

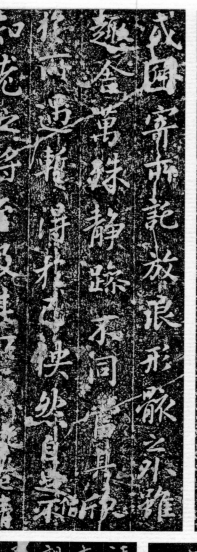

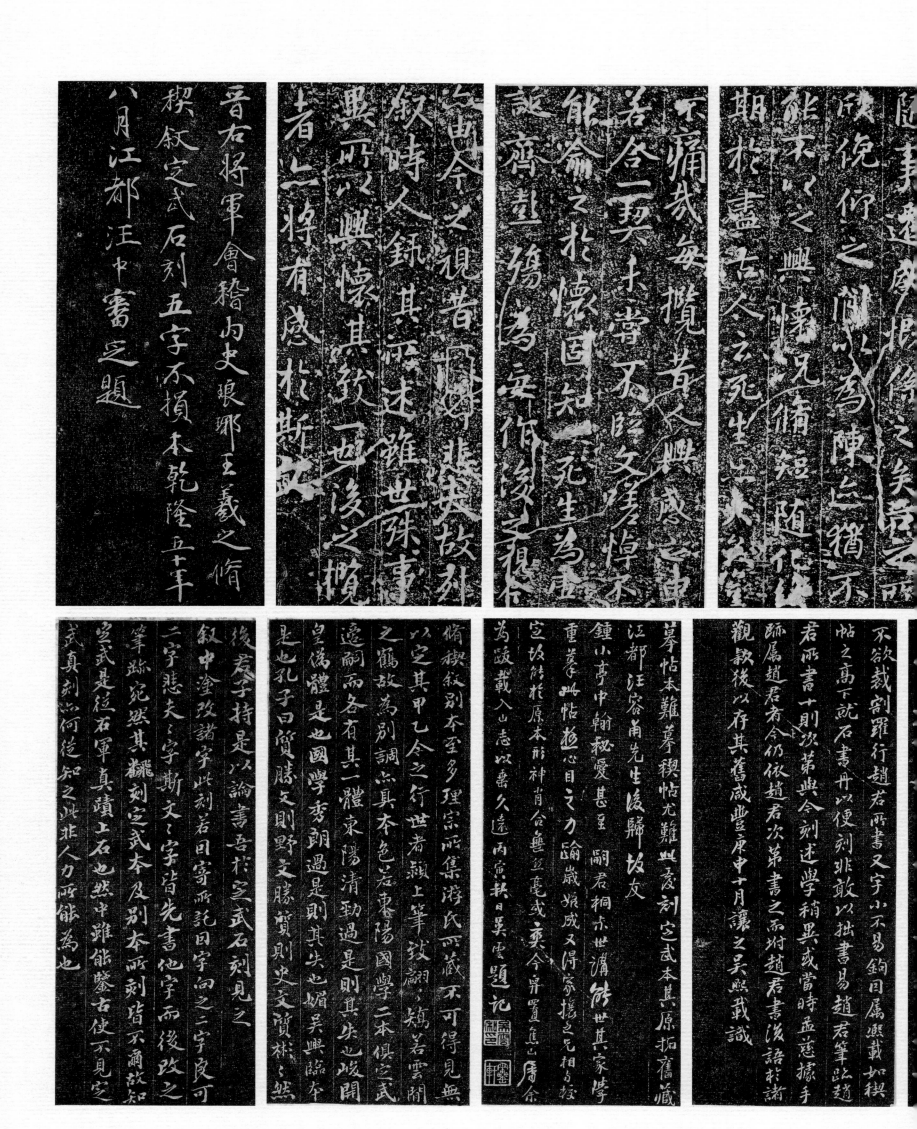

定武石刻出自歐陽率更之若以為率更而書者中誉疑
馬太宗之於此叙愛之如此其寫也得之如此其難也既
欲壽諸貞石嘉彼士林乃舍右軍之真蹟用率更之
臨本縣之姝敢當國優蓋受封中郎在朝席資接
席瑴不然矢後見何迄之蘭亭始末記云帝得帖命
馮承素韓逵等各搨鐫本賜太子諸王一時能書

如歐虞褚公皆臨搨相尚劉餗嘉話錄云蘭亭叙
武德四年入秦府貞觀十年始搨以分賜近臣何子
楚跋云唐太宗詔供奉臨蘭亭叙惟率更令歐陽詢
且搨之本專真勒石留之禁中然後知定武本乃率
更響拓而非其手書朴是前疑始釋古稱太宗之
之精者旦下真蹟一苟世則以右軍之真蹟太宗之

元鑒率更更之之鮑藏事柴會千載一時雖山陰賜
叙興到冊書昭陵緬紙人間後出何以過之自宋以
求士大夫萬金巧購性命可輕良有以也
吾友趙文學魏江編脩德量背深於金石之學文
學語編俻云南北朝至初唐碑刻之存於世者仕
有隸書道意至開元以後始竻乎今體右軍難

變隸書不應右法盡三令行世諸剝若非唐人臨本
則傳橅失真也編俻以諭中欵文學精鑒為不可
及也然中徃見吳門繆氏所藏淳化帖弟六弟弟
八三卷點畫波碟皆帶隸法與別刻迥殊此本
凸然如固知固字向之二字古人云之字悲夫之字

在定武之上曹鄴詩云難將一人手擔盡天下
目請為尚書誦之
徃見宋霅陽姜氏禊帖偏旁亟忘笑之即如此
本正搨青天白日奴隸皆見何事取驗偏旁然後
知為定武真本設有作偽者依姜氏之言而為之又
何以待之然則牽合於姜氏者所謂貴耳賤目者

也姜氏固李咸兩見善者機也
古碑鐫刻之工以賭陵為家此刻以淶轉折鋒稜
絲毫俱備自貞觀至慶歷凡四百年如前三行
及一死生字之類固如就初儆然其存者一點一
畫精神煥黻如新脫乎與太學石鼓正同非徒
碑師之良即其石此美林也若班孟堅論孝宣之

治至於器械工巧元成以來鮮能及之吾於此刻
有以知貞觀文物之盛也
右軍書不名一體十七帖中吾服食久旦夕都邑
二帖絕似率更書乙率更書正自出也唐書文苑傳
稱率更學王羲之書可謂高識此必栁芳吳
競之舊文宋子京承用之示世人不識右軍書見

定武俻禊叙結體似率更遂以為率更而書則誤矣

吾鄉汪言甫先生所藏禊帖先君
得于道先戊申五閱寒暑不态
丑練兵江上付鋟麟曰危地不可以
寶物陸故雖捐驅報國而此帖
貽子孫嗚呼重之至吳此帖昔庄汪

没而不見定武真本終不可與論石軍之書也
中年十四五郎喜蓄金石文字轂十年者而積
遂多屬有天章每得善本惟俯趣叙未嘗留
意以為不得定武本則他刻也而祖刻
畢世難遇無望之想固無益必今年夏有人

持書畫轂種求市是刻在焉袞濊草無題
跋印識而紙墨神采如新遂買得之念此紙之留於
天壤間者將八百年中間凡更幾人曾無蒙戔之
損固神物謹持然使其有一二好古識真之士為之長
章重以錦褾玉軸之飾則當價重連城為大刀者而
據余又安能有之物之顯晦遇合誠有轂歟

趙承自得獨孤長老本為至大三年承育年五十有
七其本乃五字已損者中生承育後五百年聲名物
力百不及承百今年四十有二而得乃五字未損
者中於文章學問研版三者之福而事已多天
道忌盈人貴知足故於科名仕官泊然無營誠自
知稟受有分爾

褚河南書學故與宰更抗行今賴上本之行世
者尚是霞刅王澍給事有元拓一本給書跋
尾凡十有六考證鑒宗均極精審令歸已慰祖
舍人中曾見之誠絕世之寶也然此於定武正
如媆見夫人以此知定武非辛更書也董尚書
壽法輕纖於定武風力未能學步乃謂賴上本

書者不辦矣後之得是拓者下真
一等觀可也是刻序宮甫先生小像
為鍾氏守之即為汪氏守之且為天
下後迺共得守之宮甫之且為許
可庶幾勉承先志于勿隆云咸豐十
一辛三月孤子毓麟謹誌

新
意不可求吳使盡泐
已意豪釐千里吳必得
然後躰如原拓近代覆刻諸碑或
一味新整或一味剥蝕遂使學者徒
滋迷惑毓麟繹吳文之言是非淺于
未泐者半使盡泐泐者則此一畫筆

華序轂麟仰測
傳以公同好固倩王君裒白覆刻其力然
吳文讓之仿其剥蝕轂月日力然
後藏事吳文之中有原石已泐
米百黍米之中有試就一畫言之僅泰有

永和九年歲在癸丑暮春之初
于會稽山陰之蘭亭脩禊事
也群賢畢至少長咸集此地
崇山
有峻領茂林脩竹又有清流激
湍暎帶左右引以為流觴曲水

列坐其次雖無絲竹管弦之
盛一觴一詠亦足以暢叙幽情
是日也天朗氣清惠風和暢仰
觀宇宙之大俯察品類之盛
所以遊目騁懷足以極視聽之

娛信可樂也夫人之相與俯仰
一世或取諸懷抱悟言一室之内
或因寄所託放浪形骸之外雖
趣舍萬殊靜躁不同當其欣

知老之將至及其所之既倦
隨事遷感慨係之矣向之所
欣俛仰之間以為陳迹猶不
能不以之興懷況脩短隨化終
期於盡古人云死生亦大矣豈

不痛哉每攬昔人興感之由
若合一契未嘗不臨文嗟悼不
能喻之於懷固知一死生為虛
誕齊彭殤為妄作後之視今
亦由今之視昔
悲夫故列

敘時人錄其所述雖世殊事
異所以興懷其致一也後之攬
者亦將有感於斯文

山陰真面

（印章）

五字本存弥孫盂堅陰淵護弗惜
艦搊緯蕭河上深知喻賈重驪
朱斗合珮　曾司八柢剝貞㞋

嘉泰壬戌十二月回與鄉人孫日
湯升伯過童道人許見此
禊帖知是烏甚盧提點者
後更欲雪上車寒凜日詣
所藏之武舊刻後鑿日雪
童賈㝵之囗囗道人姜堯

觀宇宙之大俯察品類之盛
所以遊目騁懷足以極視聽之
娛信可樂也夫人之相與俯仰
一世或取諸懷抱悟言一室之内
或因寄所託放浪形骸之外雖
趣舍萬殊靜躁不同當其欣
於所遇暫得於己快然自足不
知老之將至及其所之既惓情
隨事遷感慨係之矣向之所欣
俛仰之間以為陳迹猶不
能不以之興懷況修短隨化終
期於盡古人云死生亦大矣豈
不痛哉每攬昔人興感之由
若合一契未嘗不臨文嗟悼不
能喻之於懷固知一死生為虛
誕齊彭殤為妄作後之視今
亦猶今之視昔悲夫故列
敘時人錄其所述雖世殊事
異所以興懷其致一也後之攬
者亦將有感於斯文

（印章多枚）

蘭亭真蹟摹定武卷古今絕䚡无以
宇未損為瑱寶此本自姜白石得之
必裝特余於此刻頗有前緣得之
不易始於丁未夏小山王珏夫東
寶惟沈雲卿藏後夏山王珏夫東
悲識蕭君亦父見此刻知為奇
因四三十年前初識也後於俞玉鑑
難見鑿未終於俞及俞玉鑑
方其在蕭氏三十年間每聚會必
展玩出意出蕭而又俞及俞武既
得玉鑑其官屬丁巳年為滿師
石知戊戌午春終過吾錫償貲
宇言高幹雖者㝵此册再訪之弱之果
於春異壽茗目夢此而与滿有歡
為吾道地貿易於高擬曼无許蟄
荀五石高㝵其囗㝵門囗為㝵水失於

已未冬孟子固攜以見示恍如
隔世子固素嗜此刻㞋竟不示
故可謂余石子固㞋㞋楷漢
（印章）㞋㞋囗沈章末文書于永卿

諸三孫趙善臣子固書

墨林至寶　弘光元年　王鐸書

永和九年歲在癸丑暮春之初
會于會稽山陰之蘭亭修禊事
也　群賢畢至少長咸集此地
有崇山峻領茂林脩竹又有清流激
湍暎帶左右引以為流觴曲水
列坐其次雖無絲竹管弦之
盛一觴一詠亦足以暢敘幽情
是日也天朗氣清惠風和暢仰
觀宇宙之大俯察品類之盛
所以遊目騁懷足以極視聽之
娛信可樂也夫人之相與俯仰
一世或取諸懷抱悟言一室之內
或因寄所託放浪形骸之外
趣舍萬殊靜躁不同當其欣
於所遇暫得於己快然自足不
知老之將至及其所之既惓情
隨事遷感慨係之矣向之所
欣俛仰之間以為陳迹猶不
能不以之興懷況脩短隨化終

蘭亭帖入石非一而古今共寶則以定武古本為最勝趙子固一生愛慕僅浮此冊至落水而不顧世逺名為落水蘭亭甚矣軍之書者以右軍為家善評右

吾觀禊帖多矣未有若此本之妙者

古今言書者以右軍為家善評右軍之書者以禊帖為家善真蹟既亡其刻之石者以定武為家善也而紙墨有精蹧拓手有工拙於是優劣分為以此本紙墨精拓手工在定武帖中當非至寶也耶

子昂題

趙子固落水蘭亭五字未損是唐石磨搨自宋元以末稱為墨寶矣

在白侍御凾三家余每過其寓觀

興手焚香展玩竟日後流寇化蕩南

竹柳失家奉母携帖避地金陵見金

北平孫退谷先生家藏蘭亭甚富時真之相國為大司農余為學士見趙子固落水本見示因購得之人以趙子固落水本再入國門邑舊後人生輒道之及余再入國門邑舊後富時真之相國為大司農余為學士見趙子固落水本見示因購得之人以趙子固落水本再入國門邑舊後然竊疑子固當日何以垂意亦不甚惜後見大七保毌帖紙墨搨法與此本無二後趙吳興跋謂至精乃妙夢寐追懐而已若河漢矣已丑春余解組歸田賦求古帖顧子維

秘書畫並貽贈大司農儼齋先生曰毌乞隋葉公手此卷初麥羿鼓於康熙壬辰癸巳間余泛江和先生長孫勵山借觀伯几研側教月已而儼齋司農向其家索取之後二年余偶過乙卯蔣侍讀貽甫出家藏名帖付余鑑定此卷在焉始知久歸相公書畫也迴憶司農座間看帖人惟余在矣有情如朝露頼余此卷宛在馬如知久歸宴客情同體堂第千里一宝千年一會直是卷中之人共成一佛耳更千百年誰又入此古鏡者

游天居士張照

曾聞義之洗硯慶里蛟端在琉璃下半生得意視帖書十載流傳真蹟雰有塵堁多體分肥瘦字墨訛臨禊法僅形似定武真本斯不屑宇字丰為寶白石家藏川嶺雲山鼓擘行信如尤物思神乎坡龍挾浪風濤息江風定溪舟廠除不為精神虛廠馬烟斷奇行李漂流三以聽從此帖傳題識滿堂落煙雲題句昭嵐雲漢端欣瞻姜王蒲諸人省見法南越悟文唐石唐捬誠難得致今風塵勢物色哥珠意又落人閒縹緗應置琳瑯側縹餘篆餘卷聖情歡宸藻七言句遂隨道花五色着普蓬藻采今什襲錦軸牙籤八

158

上段

蘭亭帖入石非一而古今共寶則以定武古
本為最勝滕子回一生愛慕惟此冊玉
落水而不顧世遂名為落水蘭亭孫北海
少峯研山齋中弥藏第一羅仕三十餘年
自謂足以怡老北藏肇下士大夫搜求少
辇所藏賢子不肯輕生示人余再入都门始重
價購之不獨石本精神煥發意態縱横如
姜白石趙子固跋版格墨道士庠
宣易得丁丑秋日請眷拓上攜歸草堂
重為裝池羙塞叢中不宏此冊
托後俟卷逐仙施仍閎華今日午後笑
落初涼秋蘭再發與閩柑香氣樸几席
向人生筆墨須附古人住陵以待方則佳
書名畫徒為我有耳因為書之
　康煕己卯閏七月七日江邨高士弄笥

北平孫退谷先生家藏蘭亭甚
富時真定相國為大司農余為學

赤嬬續拄彼侍御每出帖示楷瓶念
余不置未幾救寧侍御還南和布衣
長齋辞佛弟子乃遺一介封帖寄余
余不雲獨孤之拓松雪也山中長
日顇此消遣然四首三十餘年生死聚
旅之感每一聞來不知幾為泪下矣
　退谷逸叟孫承澤記

中段

又入此古鏡者　濟天居士張照
共成一佛耳更千百年誰
宝千年一會直是卷中之人
興嘗情同體堂第千里一
朝露頗覺客情一従
間看帖人惟余在矣有情如
相公書畫舫也迴憶司農座
付余鑒定此卷在焉如知久歸
乙夘蔣侍漁贻南出家藏名跡
観匆匆二十餘年為雍正十三年
何丈對初陳君繼観曰游壬
司農齋值羅列名跡興此瞻
其家索取之後二年余偶遇
研側教月已而儼齋司農向
柳先生長孫勵山借親伯几
致於康煕壬辰間余洎江
秘書畫並贈大司農儼齋先生
江邨先生掮館日遺命平生珠

年所得落水也朱還合浦喜何
如之已未春重攜入都旅館清眼
漫為記此橫雲山人王鴻緒

下段

（董誥・劉墉・阮元・和珅等題識諸段）

永和九年歲在癸丑暮春之初
會于會稽山陰之蘭亭脩禊事
也羣賢畢至少長咸集此地
有崇山峻領茂林脩竹又有清流激
湍暎帶左右引以為流觴曲水
列坐其次雖無絲竹管弦之
盛一觴一詠亦足以暢敘幽情
是日也天朗氣清惠風和暢仰
觀宇宙之大俯察品類之盛
所以遊目騁懷足以極視聽之
娛信可樂也夫人之相與俯仰
一世或取諸懷抱悟言一室之內

於所遇暫得於己快然自足不

知老之將至及其所之既倦情

隨事遷感慨係之矣向之所

欣俛仰之間以為陳迹猶不

能不以之興懷況修短隨化終

期於盡古人云死生亦大矣豈

不痛哉每攬昔人興感之由

若合一契未嘗不臨文嗟悼不

能喻之於懷固知一死生為虛

誕齊彭殤為妄作後之視今

亦猶今之視昔悲夫故列

宋南渡後蘭亭石刻數百年

一石化身千億散於數百年

後安得議是以某本、其翻因之翻難必言蘭溪李江紹翟褚不

此本稍舊拓尚有末三行中間祇裂痕耳

近拓列尾石尖亥類志青拓此時正在辛亥圖後三四年間石尚存

泥濱此是園與前一簏石同巔圓壁云

前一簏刻予曾見不識本有蘭溪題指為王曉本實刻此刻祖帖乃王曉本此前刻

註無王曉藏印何而見而定為王曉耶

辛未季四月廿日雨後書此翠丁

其
不痛哉每攬昔人興感之由
若合一契未嘗不臨文嗟悼不
能喻之於懷固知一死生為虛
誕齊彭殤為妄作後之視今
亦猶今之視昔悲夫故列

宋南渡後蘭亭本甚多
一石化身千億散於數百
後定為某本其難因之矣溪本行於湖廣攜不
此本稍舊拓尚有末三行中間祇裂痕耳
近拓列尾石炎去矣馮志青拓此時正在辛亥國渡後三四年間石尚存
滬瀆此是圍与前一礁石同嵌園壁云
前一礁剝予曾得何不里而此一本攜翠溪題不
近拓列尾石炎去矣
前一礁剝曾見不如本有翠溪題指為王晚本實剝此刻祖帖乃王晚本此前剝
趫無王晚藏印何可見而定為王曉耶
翠溪又謂此剝祖帖乃做徉本予未之見不如子擩居
辛未正月廿一日雨窗書此

永和九年歲　暮春之初會
于會稽山陰之蘭亭脩稧事
也羣賢畢至少長咸集此地
有崇山峻領茂林脩竹又有清流激
湍暎帶左右引以為流觴曲水

列坐其次雖無絲竹管弦之
盛一觴一詠亦足以暢敘幽情
是日也天朗氣清惠風和暢仰
觀宇宙之大俯察品類之盛
所以遊目騁懷足以極視聽之

娛信可樂也夫人之相與俯仰
一世或取諸懷抱悟言一室之內
或因寄所託放浪形骸之外雖
趣舍萬殊靜躁不同當其欣

知老之將至及其所之既惓
隨事遷感慨係之矣
向之所欣俛仰之間以為陳迹猶不
能不以之興懷況修短隨化終
期於盡古人云死生亦大矣

不
痛哉每覽昔人興感之由
若合一契未嘗不臨文嗟悼不
能喻之於懷固知一死生為虛
誕齊彭殤為妄作後之視今
亦由今之視昔
悲夫故列

敘時人錄其所述雖世殊事
異所以興懷其致一也後之攬
者亦將有感於斯文

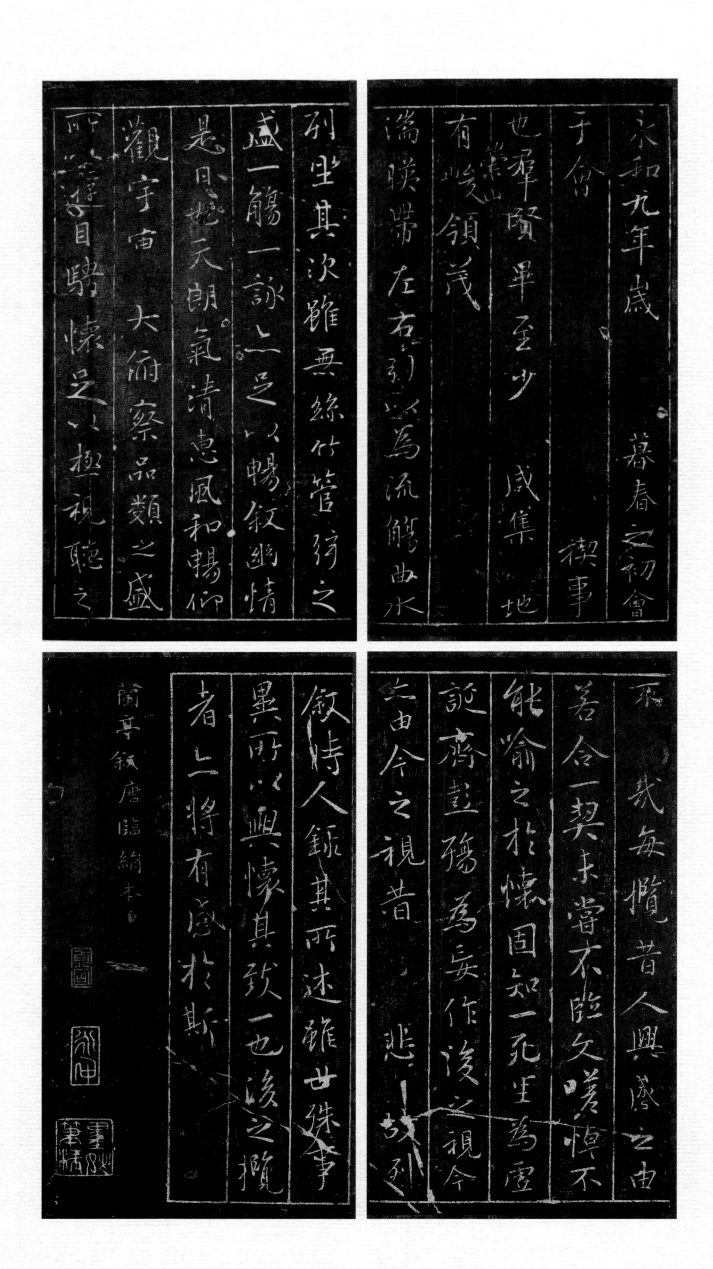

宋黃伯思廊隨筆云嘉靖中顯上人見地有奇光疑
得古井圅一石工刻蘭亭黃庭前有思古齋石刻五蠹
字下有唐臨絹本四揩字復有墨妙筆精小印之細雨
勻疑是元人物識者定為褚河兩筆
孫邁谷春明夢餘錄云唐太宗好右軍書蘭亭叙命諸
臣臨李所謂定武本歐臨也所謂唐臨絹本褚臨也
世說企羨梅王右軍蘭事叙劉孝標注引羲之臨河叙莫春

之初不作蒸脩褉事也不作褉惠風和暢叙幽情俱不作
暢梁時所見右軍原本如此西晉之世字體粧正今褉帖沿
用俗書或謂唐初諸臣臨摹失真其說近之晏說
余藏褉帖數十本獨此蒸拓常置案頭足供
清翫昔人謂得古帖數行專心学之筆法
自進信不意也己巳夏五月下旬雨窑檣
臨　重題紙尾原翁時年七十有六

永和九年歲
暮春之初會
于會　稽　修稧事
也群賢畢至少　咸集
有　崇山　峻領茂

林修竹又有清流激湍暎帶左右引以為流觴曲水
列坐其次雖無絲竹管弦之
盛一觴一詠亦足以暢敘幽情
是日也天朗氣清惠風和暢仰

隨事遷感慨係之矣
欣俛仰之間以為陳迹猶不
能不以之興懷況脩短隨化終
期於盡古人云死生亦大矣豈

不痛哉每攬昔人興感之由
若合一契未嘗不臨文嗟悼不
能喻之於懷固知一死生為虛
誕齊彭殤為妄作後之視今

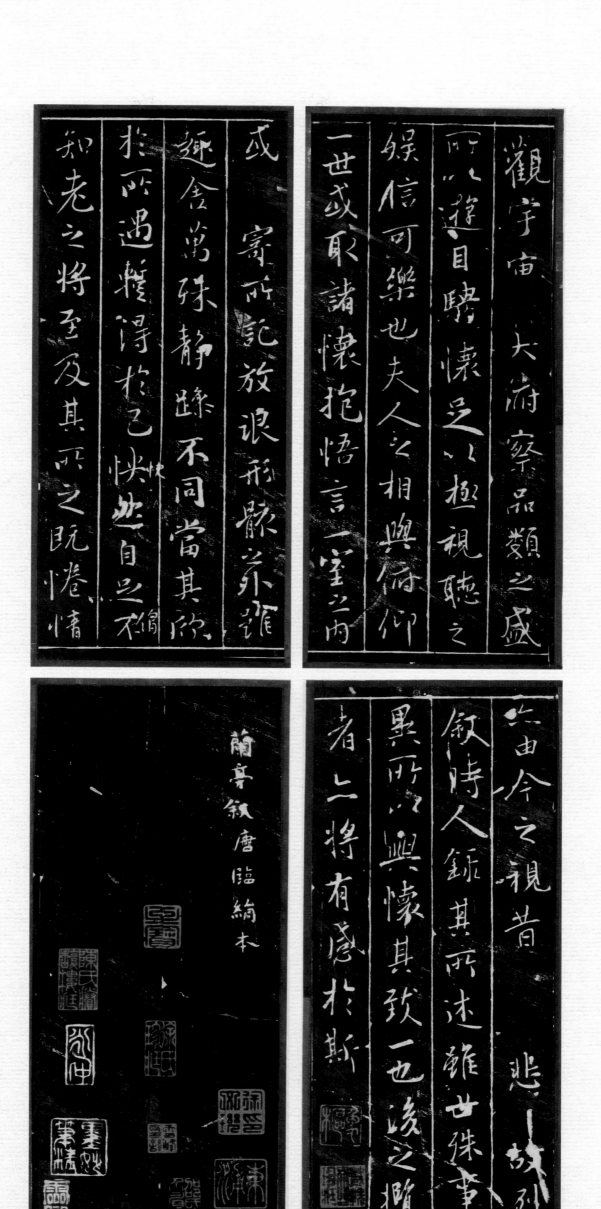

觀宇宙之大俯察品類之盛
所以遊目騁懷足以極視聽之
娛信可樂也夫人之相與俯仰
一世或取諸懷抱悟言一室之內

或寄所託放浪形骸之外雖
趣舍萬殊靜躁不同當其欣
於所遇暫得於己快然自足不
知老之將至及其所之既惓情

矢由今之視昔悲夫故列
敘時人錄其所述雖世殊事
異所以興懷其致一也後之攬
者亦將有感於斯文

蘭亭敘唐臨絹本

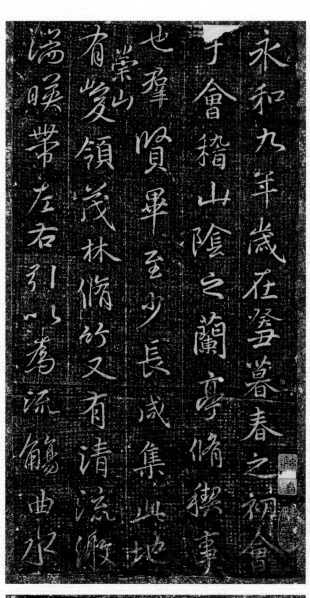

唐文皇臨蘭亭敘

幼海題籤

永和九年歲在癸暮春之初會
于會稽山陰之蘭亭脩禊事
也羣賢畢至少長咸集此地
有崇山峻領茂林脩竹又有清流激
湍暎帶左右引以為流觴曲水

知老之將至及其所之既惓情
隨事遷感慨係之矣向之所
欣俛仰之間以為陳迹猶不
能不以之興懷況脩短隨化終
期於盡古人云死生亦大矣豈

不痛哉每攬昔人興感之由
若合一契未嘗不臨文嗟悼不
能喻之於懷固知一死生為虛
誕齊彭殤為妄作後之視今
亦由今之視昔悲夫故列

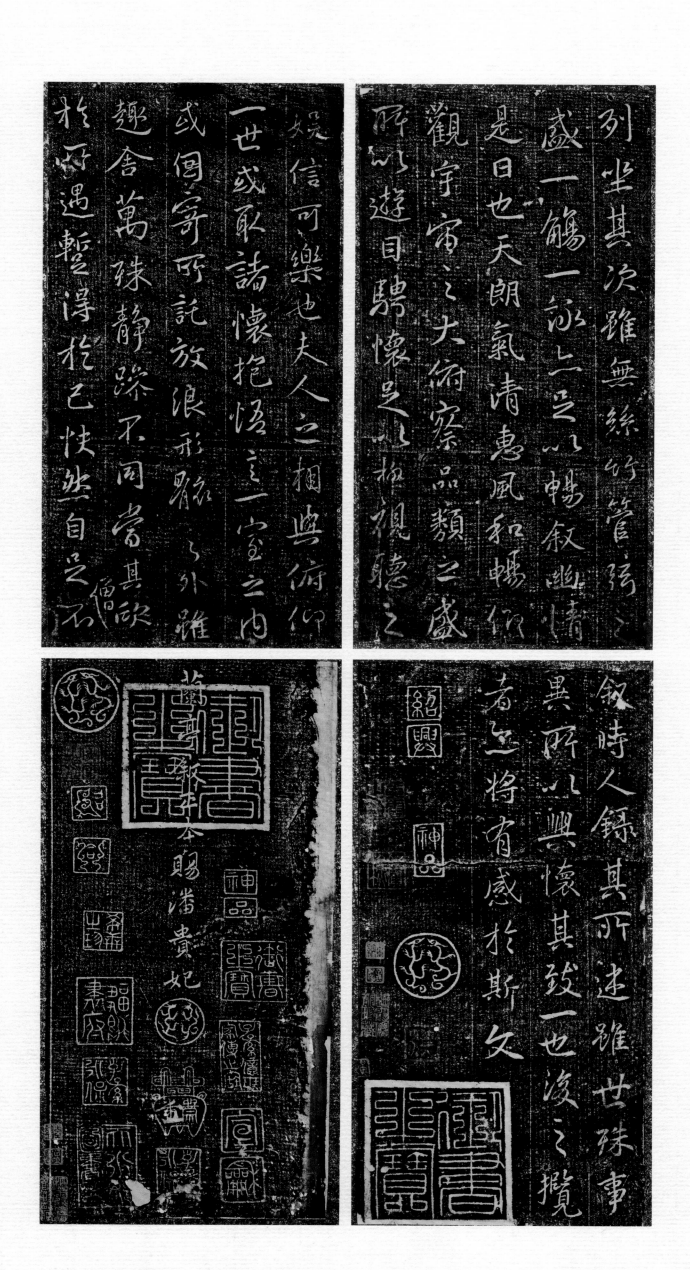

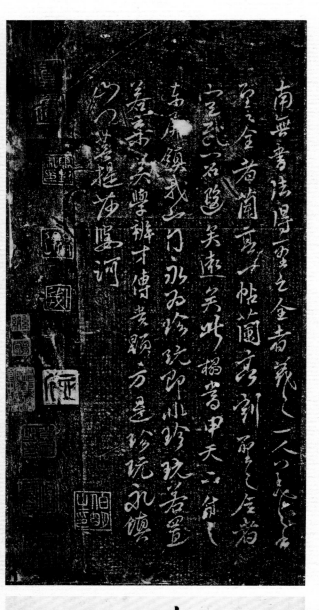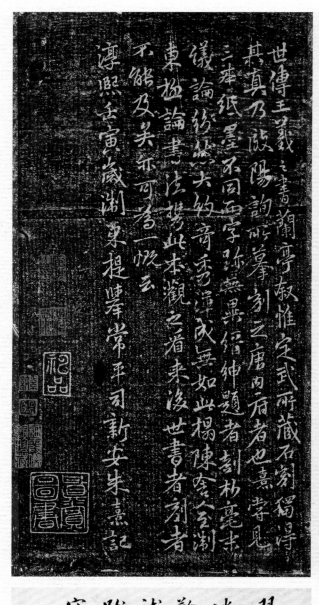

南無書法得一□□之金書龍□之一人□□□□書
望之全者蘭亭室帖蘭亭刻所之金者
室跋一石題笑遂笑此搨當甲天二角□
高□續武□永子珍玩即小珍玩若置
善來咲學辨才傳蓋顋方是珍玩孔禎
如此菩提□喝訶

諸稱素照 時物西悔□□□□苗□□
篋窗庶化付齒快如兄親人如
座此甲子月四日季春同學世弟
黃雲伯袁甫拜於行任樓

世傳王羲之書蘭亭叙惟定武府藏石刻獨得
其真乃歐陽詢所摹別之唐府者也嘉崇見
三醉紙墨不同而字跡無異紳題者刓朴毫未
儀論紛紜矣秀潭成或如此楊陳奎全澗
東搾論書法楊此本觀之著來後世書者別者
柔熊及吳亦可考一帙云
凟與壬寅藏澗東搾肇常平司新安朱熹記

翠痕沈墨認文皇秘東寵頒椒掖黯鳳紙塵劫
迷離又殘宋舊鈐籤收宮笈恨擷昭陵渺滄海真龍
難覓膳唐風翰素晉韻詠篋錦題頎惜 芳情有人
補拾湯蓮躞誤別笑齦憑索費料理冷篋手金訝尾
跋碧山贈珠輕擲淚染冬青念身是稽專歸容伴
寒愡借臨定許瘦鷗辨淂 調寄解連環
綬金年支以重金購淂是本借觀竟日贅詞博
曬己卯冬郭則澐

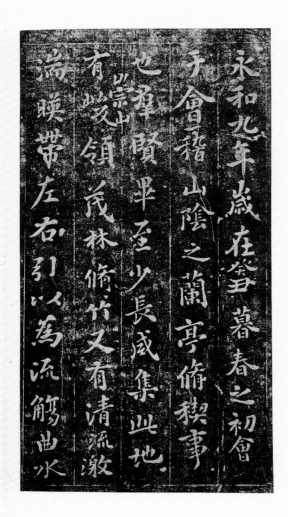

永和九年歲在癸丑暮春之初會
于會稽山陰之蘭亭脩禊事
也羣賢畢至少長咸集此地
有崇山峻領茂林脩竹又有清流激
湍暎帶左右引以為流觴曲水

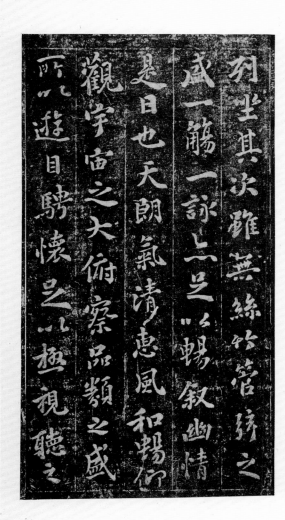

列坐其次雖無絲竹管弦之
盛一觴一詠亦足以暢敘幽情
是日也天朗氣清惠風和暢仰
觀宇宙之大俯察品類之盛
所以遊目騁懷足以極視聽之

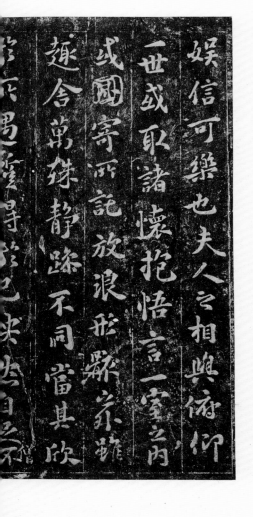

娛信可樂也夫人之相與俯仰
一世或取諸懷抱悟言一室之內
或因寄所託放浪形骸之外雖
趣舍萬殊靜躁不同當其欣

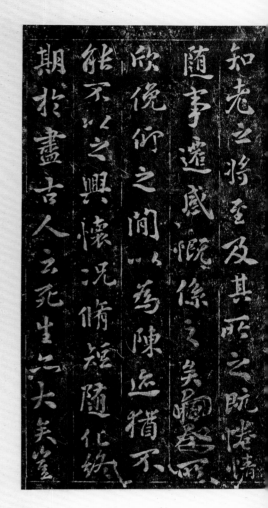

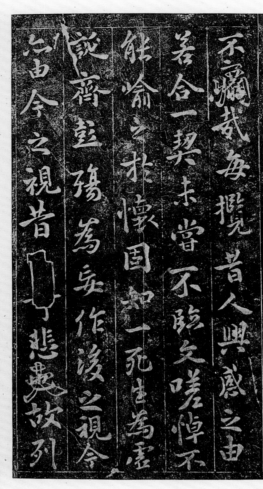

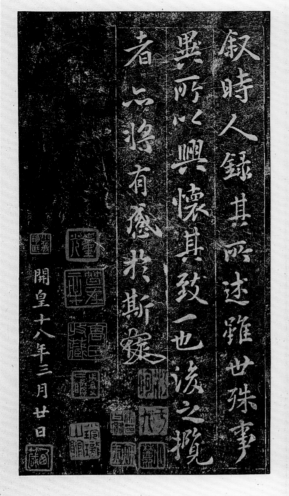

知老之將至及其所之既惓情
隨事遷感慨係之矣曏之所欣
俛仰之間以為陳迹猶不
能不以之興懷況脩短隨化終
期於盡古人云死生亦大矣豈
不痛哉每攬昔人興感之由
若合一契未嘗不臨文嗟悼不
能喻之於懷固知一死生為虛
誕齊彭殤為妄作後之視今
亦由今之視昔□悲夫故列
叙時人錄其所述雖世殊事
異所以興懷其致一也後之攬
者亦將有感於斯文

開皇十八年三月廿日

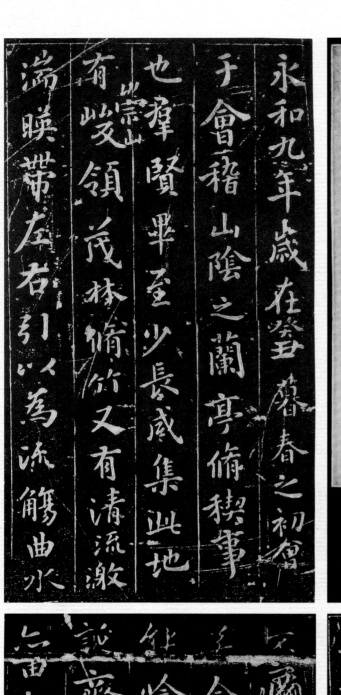

列坐其次雖無絲竹管弦之
盛一觴一詠亦足以暢敘幽情
是日也天朗氣清惠風和暢仰
觀宇宙之大俯察品類之盛
所以遊目騁懷足以極視聽之

娛信可樂也夫人之相與俯仰
世或取諸懷抱悟言一室之内
或因寄所託放浪形骸之外雖
趣舍萬殊靜躁不同當其欣
於所遇暫得於己快然自足不

叙時人錄其所述雖世殊事
異所以興懷其致一也後之攬
者亦將有感於斯文

開皇十八年三月廿日

177

永和九年歲在癸丑暮春之初會
于會稽山陰之蘭亭脩禊事
也羣賢畢至少長咸集此地
有崇山峻領茂林脩竹又有清流激

湍暎帶左右引以為流觴曲水
列坐其次雖無絲竹管絃之
盛一觴一詠亦足以暢敘幽情
是日也天朗氣清惠風和暢仰

觀宇宙之大俯察品類之盛
所以遊目騁懷足以極視聽之
娛信可樂也夫人之相與俯仰
一世或取諸懷抱悟言一室之內

或因寄所託放浪形骸之外雖

知老之將至及其所之既惓惓情

隨事遷感慨係之矣向之所
欣俛仰之間以為陳迹猶不
能不以之興懷況脩短隨化終
期於盡古人云死生亦大矣豈

不痛哉每攬昔人興感之由
若合一契未嘗不臨文嗟悼不
能喻之於懷固知一死生為虛
誕齊彭殤為妄作後之視今

由今之視昔□□悲夫故列
叙時人錄其所述雖世殊事
異所以興懷其致一也後之攬
者亦將有感於斯文

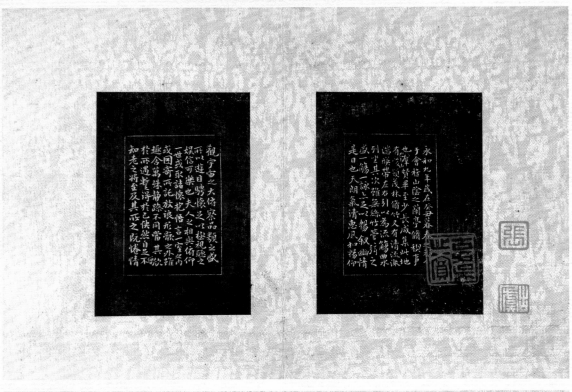

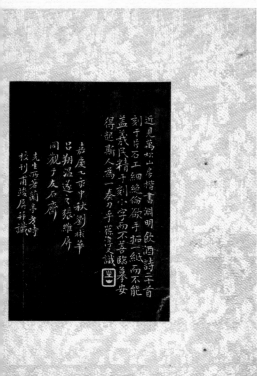

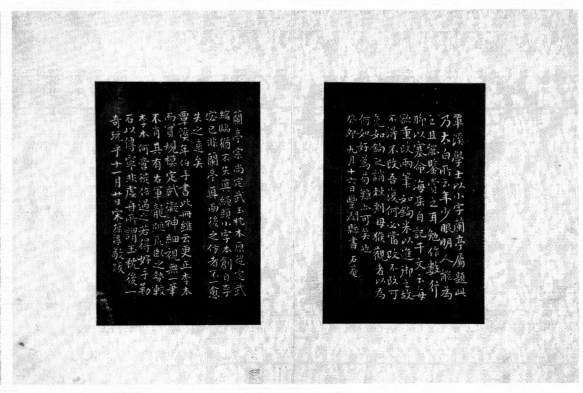

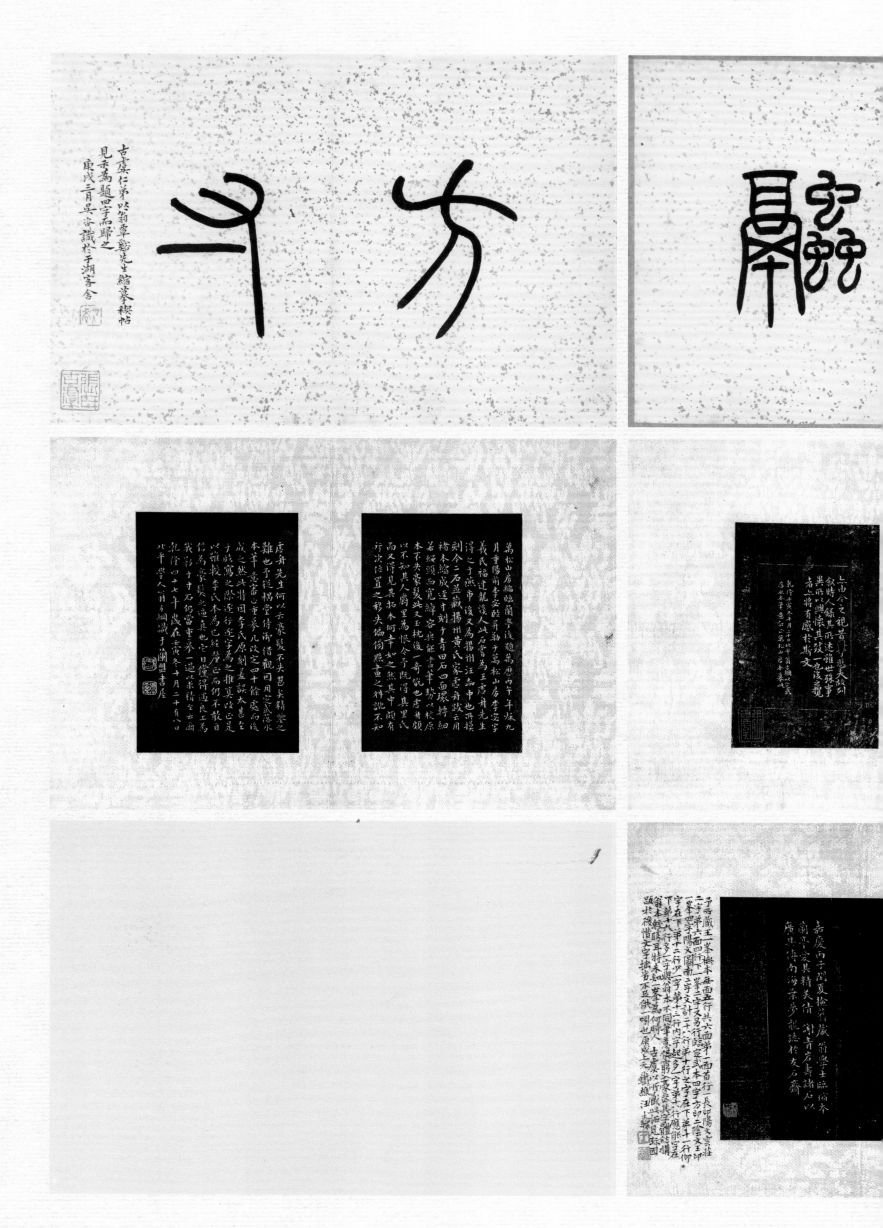

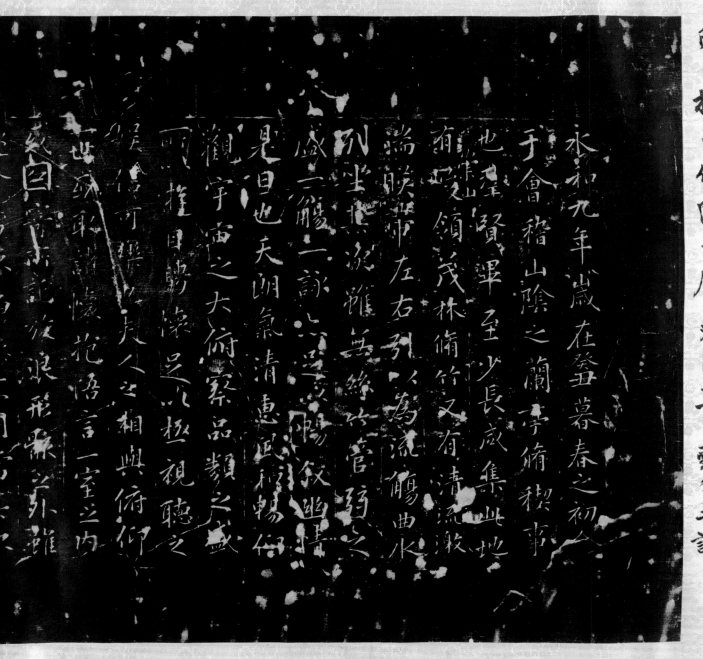

前題此本以為乾隆拓耳今見雍正間曹仲經跋明
拓本与此不甚相連特少映潤然則此本尚在覃溪
所謂僅存一綫者以前多疑此此事惟比較可知
暗中摸索倘隔一塵　癸酉十月甄父再識

永和九年歲在癸暮春之初
于會稽山陰之蘭亭脩稧事
也羣賢畢至少長咸集此地
有崇山峻領茂林脩竹又有清流激
湍暎帶左右引以為流觴曲水
列坐其次雖無絲竹管弦之
盛一觴一詠亦足以暢叙幽情
是日也天朗氣清惠風和暢仰
觀宇宙之大俯察品類之盛
所以極視聽之
娛信可樂也夫人之相與俯仰
一世或取諸懷抱悟言一室之內
或因寄所託放浪形骸之外雖

右國子監蘭亭即天師菴本也翁覃溪以
為億宋熙寧前兩摹勒者在翁作考時已云
至今而拓其細僅存一髮此本字畫尚肥帖佶
云是乾隆間拓況當予信冀丘題記

乾隆四十五年十一
月十八日奉
旨從前內府摹刻蘭亭八
柱帖流傳名蹟領示臣
工久為藝苑楷模茲復
得端石摹刻蘭亭及圖
畫詩跋各種命內廷翰
林等詳校並將內府舊
搨本逐一比對則此搨
係明永樂時周王有燉
所摹至神宗時益王行補
鈎及其子常遷又行補
刻者但麿年久遠石刻
缺略不全著內廷翰
林等詳查內府所藏舊搨
蘭亭圖跋交御書處補
等奉

非翰墨緣不必硯廊衹弄
昨歲得快雪堂帖石版築堂為廊分
嵌左右其舊有補刻石版菜堂為廊分
鈎摹上石而以木版匣弄堂中今此帖石
版長短不一難以砌廊点仿快雪堂木版
世或取諸懷抱悟言一室之內
例依弄堂木版
快雪堂　例依快雪永其年
乾隆辛丑孟冬御筆

補刻明代端石蘭亭圖帖
高皇帝御製流觴圖記

永和九年歲在癸丑暮春之初
會於會稽山陰之蘭亭脩禊事
也群賢畢至少長咸集此地
有崇山峻嶺茂林脩竹又有清流激
湍映帶左右引以為流觴曲水
列坐其次雖無絲竹管弦之
盛一觴一詠亦足以暢敘幽情
是日也天朗氣清惠風和暢仰

蘭亭八柱已精鑴

仍將流傳原委并缺略
摹補緣由詳晰題識附
刻於後以昭嘉惠藝林
至意欽此

南褚遂良馮承素摹蘭亭叙書
蘭亭詩董其昌臨柳公權原刻
拋本余所臨柳本益命于欽中補成舊
刻柳木漫濾之全字本碧為八卷刻石
題曰蘭亭

繼得明摹惜弗全全

歲滇淂明時摹刻蘭亭叙及圖畫詩跋
端石十四段因出和府舊藏明揚奉命
內建翰林詳尖技勘則是帖本明永樂命
十五年周王有燉兩刻而益王翊鈘於
神宗二十年重鐫其子常遷又於神宗
四十五年補刻之奉也原刻定之武蘭亭
今石本定武蘭亭逸其一流觴圖逸三分
三一蘭亭考證逸後一段其趙景頫朱之
蕃跋及洪武流觴
圖記皆全逸焉

寸度量尺寸其玄不全者補行摹刻
原石存十四段今以益王原刻揚本
補之新繪幻雲烟
以成全璧
今畫院供奉賈全肬仿補刻俾臻完善
流觴圖既缺逸不全存者尒多刻刻因
原石背面

證以舊存合分

感興有若昔今視一再無
非翰墨緣不必硯廊祗弄

發杯者三受盃者一中有遺滯盃者一末
有童子五人捧有者二呼盃者一收盃者
二一卷凡六十八人內鳥一隻或詠或
醉或眠或俯或仰或起或坐或舞或歌或
超或曲畫其態尤有異焉皆始于一良
工之肖方有名于筆鋒之下是可奇也由
斯知晉代之衣冠人情之風流有若是耶
故於洪武九年秋九月記之
自脩禊帖為歷代書家宗也傳至宋之
李龍眠重其書遂欲永其業繪而圖之
千年來益為好事者之所珎矣追我
高皇帝志其圖而記焉賞鑑真心固己
躍：言表
先王潢南雅志慕古嘗淂舊本而摹于
石其時覓兩為記未獲也予嘗思副
先王初意回不憚尋求久為克見遂錄
于圖前非敢言繼志述事以永
先王也夫尒聊兒其一段好古大業云
尒

萬曆丙辰仲夏之吉
益王震豪道人題于長春洞府

永和九年歲在癸丑暮春之初
于會稽山陰之蘭亭脩禊事
也群賢畢至少長咸集此地
有崇領茂林脩竹又有清流激
湍映帶左右引以為流觴曲水
列坐其次雖無絲竹管弦之
盛一觴一詠亦足以暢敘幽情

永和九年歲在癸丑暮春之初
于會稽山陰之蘭亭脩禊事
也群賢畢至少長咸集此地
有崇嶺茂林脩竹又有清流激
湍映帶左右引以為流觴曲水
列坐其次雖無絲竹管弦之
盛一觴一詠亦足以暢敘幽情
是日也天朗氣清惠風和暢仰
觀宇宙之大俯察品類之盛
所以遊目騁懷足以極視聽之
娛信可樂也夫人之相與俯仰
一世或取諸懷抱悟言一室之內

娛信可樂也夫人之相與俯仰
一世或取諸懷抱悟言一室之內
武因寄所託放浪形骸之外雖
趣舍萬殊靜躁不同當其欣
於所遇暫得於己快然自足不
知老之將至及其所之既惓情
隨事遷感慨係之矣向之所
欣俛仰之間以為陳迹猶不
能不以之興懷況脩短隨化終
期於盡古人云死生亦大矣豈
不痛哉每攬昔人興感之由
若合一契未嘗不臨文嗟悼不
能喻之於懷固知一死生為虛
誕齊彭殤為妄作後之視今
亦由今之視昔
六悲夫故列
叙時人錄其所述雖世殊事
異所以興懷其致一也後之攬
者尒將有感於斯文

永和九年歲在癸丑暮春之初會
于會稽山陰之蘭亭修禊事
也群賢畢至少長咸集此地
有峻嶺茂林修竹又有清流激
湍暎帶左右引以為流觴曲水
列坐其次雖無絲竹管弦之
盛一觴一詠亦足以暢敘幽情
是日也天朗氣清惠風和暢仰
觀宇宙之大俯察品類之盛
所以遊目騁懷足以極視聽之
娛信可樂也夫人之相與俯仰
一世或取諸懷抱悟言一室之內
或因寄所託放浪形骸之外雖

褚遂良

世或取諸懷抱悟言一室之內
或因寄所託放浪形骸之外雖
趣舍萬殊靜躁不同當其欣
於所遇暫得於己快然自足不
知老之將至及其所之既倦情
隨事遷感慨係之矣向之所
欣俛仰之間以為陳迹猶不
能不以之興懷況修短隨化終
期於盡古人云死生亦大矣
豈不痛哉每攬昔人興感之由
若合一契未嘗不臨文嗟悼不
能喻之於懷固知一死生為虛
誕齊彭殤為妄作後之視今
亦由今之視昔悲夫故列
敘時人錄其所述雖世殊事
異所以興懷其致一也後之攬
者亦將有感於斯文

右王羲之修禊帖為古今書法第一
自唐以來摹搨相尚各有不同而傳之
久遠者惟石刻存故後世有定武褚遂
良諸家不嘗數十本焉者尤眾惟以定
武本為逼真其他尚有可觀者予閱之
頗多今以定武本三褚遂良本一唐摹
賜本一刻之於武定書諸賢詩做李伯
時之畫魚襏之於書之暇惟自以為清玩
以為楷式也
永樂十五年歲在丁酉七月中澣書

隨事遷感慨係之矣向之所
欣俛仰之間以為陳迹猶不
能不以之興懷況修短隨化終
期於盡古人云死生亦大矣
豈不痛哉每攬昔人興感之由
若合一契未嘗不臨文嗟悼不
能喻之於懷固知一死生為虛
誕齊彭殤為妄作後之視今
亦由今之視昔悲夫故列
敘時人錄其所述雖世殊事
異所以興懷其致一也後之攬
者亦將有感於斯文

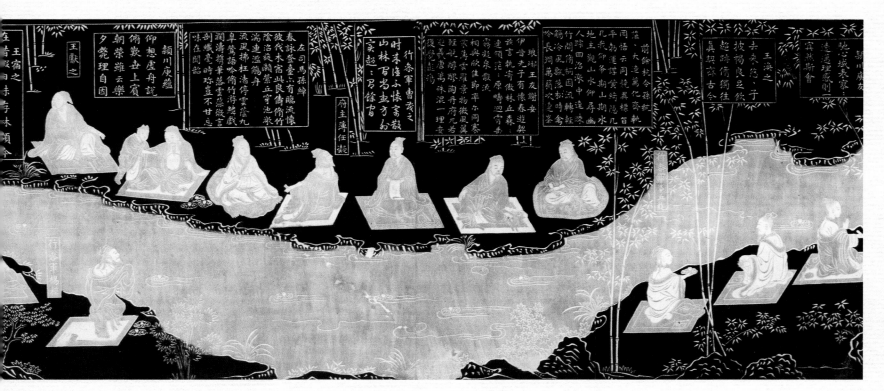

永和九年歲在癸丑暮春之初會
于會稽山陰之蘭亭脩禊事
也羣賢畢至少長咸集此地
有峻領茂林脩竹又有清流激
湍暎帶左右引以為流觴曲水
列坐其次雖無絲竹管弦之
盛一觴一詠亦足以暢叙幽情
是日也天朗氣清惠風和暢仰
觀宇宙之大俯察品類之盛
所以遊目騁懷足以極視聽之
娛信可樂也夫人之相與俯仰
一世或取諸懷抱悟言一室之內
或因寄所託放浪形骸之外雖
趣舍萬殊靜躁不同當其欣
於所遇暫得於己快然自足不
知老之將至及其所之既惓情
隨事遷感慨係之矣向之

知老之將至及其所之既惓情
隨事遷感慨係之矣向之所欣
俛仰之間以為陳迹猶不
能不以之興懷況脩短隨化終
期於盡古人云死生亦大矣豈
不痛哉每攬昔人興感之由
若合一契未嘗不臨文嗟悼不
能喻之於懷固知一死生為虛
誕齊彭殤為妄作後之視今
亦由今之視昔悲夫故列
叙時人錄其所述雖世殊事
異所以興懷其致一也後之攬
者亦將有感於斯文

蘭亭詩薰襪續得者点扑上
伏惟拾領入選餘姜
面話不次
給事閣卷閤下
十二日 谨狀上
青標換舊者
謹空

右唐中書令河南公諸遂良所搨晉右將軍王羲之蘭亭宴集序并諫議大夫柳公權所得群賢詩御史揆濮李公麟製圖皆駙馬晉卿家所藏可謂三絕

崇寧三年六月十五日襄陽米黻書

聞知會稽縣向子固有
褚遂良所臨蘭亭叙

188

晉穆帝永和九年暮春王右軍與親友四十二人脩
禊于蘭亭揮毫製序興樂而書道媚勁健謂有神助
醒後連日再書數十百紙終不能及右軍自珍愛之
秘藏于家七傳而至智永子徽之沆也合俗為僧居
永之永欣寺以能書得名其蘭亭叙則以授弟子辯
才實以永愛此帖藏之寢堂梁上置匣貯之才

蘭亭叙褚河南臨
廿四日 伍

宗高宗御寶

付孟庚 伍
宗高宗御寶

作曾字之誤借使入行中則言理矣按古蘭亭叙本
二十八行至十四行持潤者蓋紙接尾而不與知字
適在此行之末梁舍人徐僧權名當時謂
之押縫梁御府法書率多如此、帖僧字下失其權
字近世人殊不知此乃云僧者之誤因讀為曾不
知老之將至至非也又按晉史逸少本傳及書錄皆
載此序而釵中并無曾字蓋可是正耳
又當知之

右見黃伯思法帖刊誤並法書廣錄
右蘭亭諸說今擇其言當者錄於此其他浩繁之
論皆不紀之愚以為書學之工亦小道耳誠不可
留意於此要當寓意以適情與志於臨池之學者

蘭亭擅千古書法之宗得其遺意具其一體
皆足成名非藝苑遠傳談骨力僅存其
梗槩而丰神色澤當在北牡驪黃之外逸字亦
可復觀定武石搨未落若晨星不可多見印
謝若聚訟竟何禪於臨池之萬一武建我
聖朝右文化浴圖卷筆刻于
周如丹摹下

益藩而摸燕觀書家傳為盛事
世春為指南尖下後世不為私玩嗜如
唐文皇之悅其心目而已也於于度卿劫捐
之技亦可托以不朽緻寄一編微題數語愛附
姓名於末蘭庭幾神梁苑濡翰鷥池與此
荼永貽同好云圖
江左朱之蕃書

吳郡沈幼文篆勒

伊余秋涼以葉亭法況去丰
老後久永花松殊悅庸俗但
气哦云于淳末呀較工拙
耳
七月廿五日

元巳丑三月三衢舟中書

蘭亭墨本宗多惟定武刻
獨舍右軍筆意此崖口刻
志不待聚訟知為正本也至

可名此況蘭亭是右軍得意書
學之不已何患不過人耶

學書在玩味古人法帖要知其用筆
之意乃為有益右軍書蘭亭是已
退筆日其勢而用之無不如志兹其
所以神也昨晚宿沛縣廿六日早飯
罷題

書法以用筆為上而結字亦須用
工蓋結字因時相傳用筆千古
不易右軍字勢古法一變其雄秀
之氣出於天然故古今以為師法
齊梁間人結字非不古而乏俊氣
此又存乎其人然古法終不可失
也廿八日濟州南待閘題

蘭亭與丙舍帖絕相似

廿九日至濟州遇周景遠新除行臺監
察御史自都下來飲酒于驛亭人以希
素求書于景遠者甚眾而乞余書者
坌集殊不可當急登舟解纜乃得休是
晚至濟州北三十里重展此卷因題

東坡詩云天下幾人學杜甫誰
得其皮與其骨學蘭亭者亦然
黃太史亦云凡人但學蘭亭面
欲換凡骨無金丹此亦非學
書者不知也

大凡石刻雜一石而墨本輒不同蓋紙有摩薄
麤細燥濕墨有濃淡用墨有輕重而刻之肥
瘦明暗隨之故蘭亭雖然真知書法者
一見便當了然此以不在肥瘦明暗之間也十月二
日遇安山北壽張書

王右軍蘭亭叙自永師實藏後為唐太宗
皇曆鑒遂為法帖第一相傳雖右軍真
蹟數易本始終以原本為上嗣後唐摸相
賡但余心知其非真自謂遠謄蘭軒世
好此帖久流愛出
萬曆二十年壬辰春季
益王滿南道人題于
綵芳書院

年七月廿三日出于威宣
坊寓舍
子昂

此為人盛聚延祐三

欽惟我
皇上天縱多能幾餘游將藝於前代法書自二王
以迄宗元品題臨玩咸入
三希堂
墨妙軒二帖又
敬勝齋法帖者神明規矩邁前古而集大成復
命內廷諸臣校刻
範園刻之
欽定淳化閣帖及蘭亭八柱帖模楷藝林嘉惠
後來甚盛典也茲復得明時摹刻蘭亭叙
及圖畫詩跋不全端石十四段
命詳志校勘補行鈞搨以卷完蓋臣等董紊

190

古今士以蘭亭至寶然獨孤又
有鋒鋩五字損者此蓋未損者又
其本尤難得獨孤長索送余
北行攜以自隨至南浔北出以
見示日滋獨孤乞得攜入都
他日來歸與獨孤結一重翰墨
緣也獨孤名淳朋天台人至大三
年九月五日益頓跋于舟中

蘭亭帖當宋未度南時士大
夫人人有之石刻既亡江左好事
者往往家刻一石無慮數十百
本而真贗始難別矣王順伯尤
延之諸公其精識之尤者於墨
色承色肥瘦穠纖之間分毫
不爽故於晦劣蘭亭謂不
傳刻既多實六未易定其甲
獨議禮如聚訟蓋笑之也然
乙此卷乃致佳本肥瘦得中
與王子慶所藏趙子固本毎
異石本中至寶也至大三年
九月十六日舟次寶應題

蘭亭誠不可忽世間墨本日少而識真者益難
蓋日數十舒卷所浔為不少矣時展玩何以解日
河聲如吼終日屏息坐間而識真者蓋難
其本既識而藏之可不寶諸廿六日清河舟中

頃聞吳中北禪主僧名臣吾有定武
蘭亭送其借觀不可一旦浔此喜
不自勝獨孤之臨東屏賢不肯
此也廿三日舟中題時過安仁鎮

昔人得古刻數行專心而學之便
可名世況蘭亭是右軍浔意書

筆暮已自詫其能薄俗可
鄙二三日泊舟虎陂待放閘書

靜心云此卷乃浔之李公曾伯
蓋宋貴士王曉之所藏晴徐黃
同時人觀其寶惜如此誠不易
也廿四日題

余北行三十二日秋冬之間而多南
風船窗晴暖時對蘭亭信可
樂也獨孤本攜以自隨此卷以
歸靜心其寶藏毎毎七日書

吾灘禊帖多矣未有若此
卷之妙者

至大間得此吳靜心先生壯
上浔此蘭亭與獨孤長老
所畜本並觀船窗中廿二日
浔意甚多因拈二十之
驛才京師復出見不
仗人卷亦不能去手憶
靜心仙去其子孫皆延祐三
年七月廿三日出于滅宜
坊寓舍
子昂

睿旨量度尺寸剖原石十
四段厚各二寸餘臣等欽承
秘府臣等以搨本與此石詳加審定刻畫痕
迹不差銖黍其為益藩重刻石本無疑惟
定武蘭亭三本已逸其一李公麟流觴圖
逸三分之一有燉煌蘭亭諸說逸後一段並
跋朱之蕃跋洪武流觴圖記及趙孟頫十
八跋皆全逸蓋當時刻石尚多今祇存此
十四段皆厚二寸餘臣等欽承
內府搨本凡逸去不全各本恭行摹補其石
背有添刻王羲之小像并尺牘五則臣等叩
刻不類顯出俗工之手並為磨去以還益
藩原刻之舊兩鈐定武本以
石渠寶笈中兩藏宗搨摹圖遵還
舊觀與前兩刻蘭亭八柱并
敕定各帖同為藝苑楷式臣等叩
吉令畫院供奉臣董邦達臣金士松拜手
恩渥編次排類不勝榮感幸之至臣梁國治
稽首恭跋

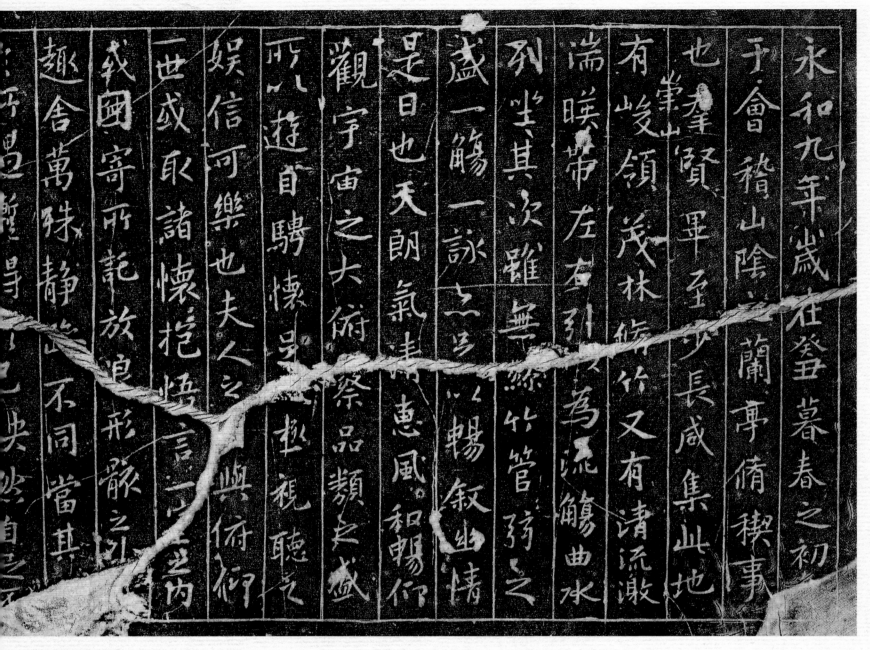

隨事遷感慨係之矣向之
欣俛仰之間以為陳迹猶

欣俛仰之間以為陳迹
能不以之興懷況脩短隨化
期於盡古人云死生亦大矣
不痛哉每揽昔人興感之由
若合一契未嘗不臨文嗟悼不
能喻之於懷固知一死生為虛
誕齊彭殤為妄作後之視今
亦由今之視昔悲夫故列
叙時人録其所述雖世殊事
異所以興懷其致一也後之覽
者亦將有感於斯文

白堂

信可樂也夫人之相與俯仰

一世或取諸懷抱悟言一室之內

或因寄所託放浪形骸之外雖

趣舍萬殊靜躁不同當其欣

於所遇暫得於己快然自足

不知老之將至及其所之既惓情

隨事遷感慨係之矣向之所

欣俛仰之間以為陳迹猶不

能不以之興懷況修短隨化終

不痛哉每攬昔人興感之由若合一契未嘗不臨文嗟悼不能喻之於懷固知一死生為虛誕齊彭殤為妄作後之視今亦由今之視昔悲夫故列叙時人錄其所述雖世殊事異所以興懷其致一也後之覽者亦將有感於斯文

陸繼之葉歇帖

195

永和九年歲在癸丑暮春之初會
于會稽山陰之蘭亭脩禊事
也羣賢畢至少長咸集此地
有峻領茂林脩竹又有清流激
湍暎帶左右引以為流觴曲水
列坐其次雖無絲竹管弦之
盛一觴一詠亦足以暢敘幽情
是日也天朗氣清惠風和暢仰
觀宇宙之大俯察品類之盛
所以遊目騁懷足以極視聽之
娛信可樂也夫人之相與俯仰
一世或取諸懷抱悟言一室之內
或因寄所託放浪形骸之外雖
趣舍萬殊靜躁不同當其欣
於所遇暫得於己快然自足不
知老之將至及其所之既惓情

欣俛仰之間以為陳迹猶不
能不以之興懷況脩短隨化終
期於盡古人云死生亦大矣豈
不痛哉每攬昔人興感之由
若合一契未嘗不臨文嗟悼不
能喻之於懷固知一死生為虛
誕齊彭殤為妄作後之視今
亦由今之視昔悲夫故列
敘時人錄其所述雖世殊事
異所以興懷其致一也後之攬
者亦將有感於斯文

長樂許將熙寧丙辰重
益冬開封府西廳閣

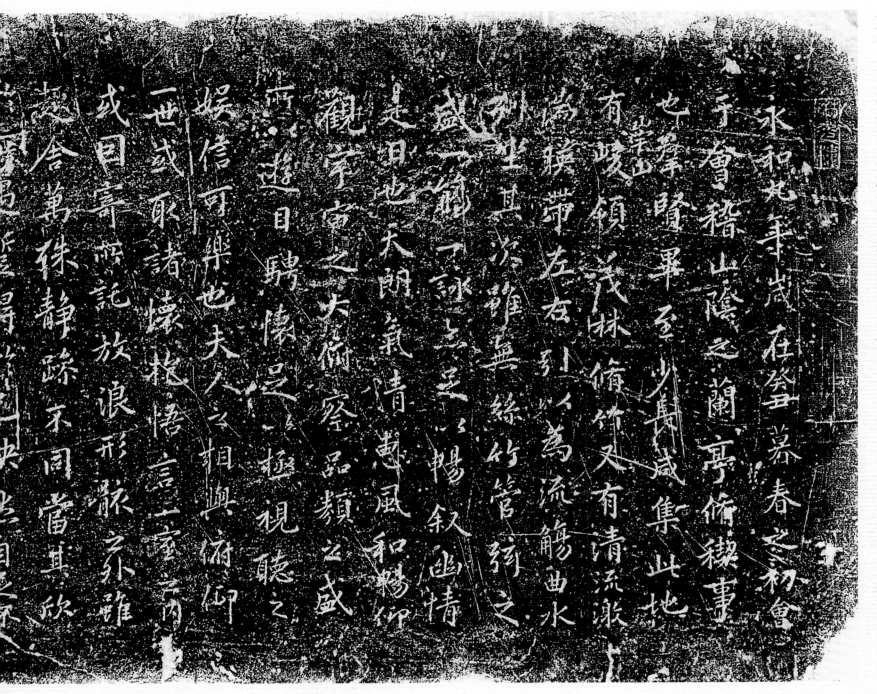

永和九年歲在癸丑暮春之初會
于會稽山陰之蘭亭脩禊事
也群賢畢至少長咸集此地
有崇山峻嶺茂林脩竹又有清流激
湍映帶左右引以為流觴曲水
列坐其次雖無絲竹管弦之
盛一觴一詠亦足以暢敘幽情
是日也天朗氣清惠風和暢仰
觀宇宙之大俯察品類之盛
所以遊目騁懷足以極視聽之
娛信可樂也夫人之相與俯仰
一世或取諸懷抱悟言一室之內
或因寄所託放浪形骸之外雖
趣舍萬殊靜躁不同當其欣

隨事遷，感慨係之矣。向之所欣，俛仰之間，以為陳迹，猶不能不以之興懷，況脩短隨化，終期於盡。古人云，死生亦大矣，豈不痛哉。每攬昔人興感之由，若合一契，未嘗不臨文嗟悼，不能喻之於懷，固知一死生為虛誕，齊彭殤為妄作。後之視今，亦猶今之視昔，悲夫。故列叙時人，錄其所述，雖世殊事異，所以興懷，其致一也。後之攬者，亦將有感於斯文。

嘉靖五年八月十日豐坊臨

叢帖圖版

端暎帶左右引以為流觴曲水
列坐其次雖無絲竹管絃之
盛一觴一詠亦足以暢叙幽情
是日也天朗氣清惠風和暢仰
觀宇宙之大俯察品類之盛
所以遊目騁懷足以極視聽之
娛信可樂也夫人之相與俯仰
一世或取諸懷抱悟言一室之内

或因寄所託放浪形骸之外雖
趣舍萬殊靜躁不同當其欣
於所遇暫得於己快然自足不

永和九年歲在癸丑暮春之初會
于會稽山陰之蘭亭脩禊事
也羣賢畢至少長咸集此地
有峻嶺茂林脩竹又有清流激
湍暎帶左右引以為流觴曲水
列坐其次雖無絲竹管弦之
盛一觴一詠亦足以暢叙幽情
是日也天朗氣清惠風和暢仰

崇山

是日也天朗氣清惠風和暢仰
觀宇宙之大俯察品類之盛
所以遊目騁懷足以極視聽之
娛信可樂也夫人之相與俯仰
一世或取諸懷抱悟言一室之內
或因寄所託放浪形骸之外雖
趣舍萬殊靜躁不同當其次

不而遷　已性

知老之將至及其所之既惓情

隨事遷感慨係之矣向之所

欣俛仰之間以為陳迹猶不

不痛哉每攬昔人興感之由

能不以之興懷況脩短隨化終

期於盡古人云死生亦大矣豈

若合一契未嘗不臨文嗟悼不

能喻之於懷固知一死生為虛

誕齊彭殤為妄作後之視今

亦由今之視昔　悲夫故列

叙時人録其所述雖世殊事

異所以興懷其致一也後之攬

者亦將有感於斯文

宋薛紹祖書

永和九年歲在癸丑暮春之初會
于會稽山陰之蘭亭脩禊事
也羣賢畢至少長咸集此地
崇山
有峻領茂林脩竹又有清流激
端暎帶左右引以為流觴曲水
列坐其次雖無絲竹管弦之
盛一觴一詠亦足以暢敘幽情
是日也天朗氣清惠風和暢仰
觀宇宙之大俯察品類之盛
所以遊目騁懷足以極視聽之
娛信可樂也夫人之相與俯仰
一世或取諸懷抱悟言一室之內
或因寄所託放浪形骸之外雖
趣舍萬殊靜躁不同當其欣

随事遷感慨係之矣向之所
欣俛仰之間以為陳迹猶不
能不以之興懷況修短隨化終
期於盡古人云死生亦大矣
期於盡古人云死生亦大矣豈不
不痛哉每攬昔人興感之由
若合一契未嘗不臨文嗟悼不
能喻之於懷固知一死生為虛
誕齊彭殤為妄作後之視今
亦由今之視昔　　悲夫故列
敘時人錄其所述雖世殊事
異所以興懷其致一也後之攬
者亦將有感於斯文

永和九年歲在癸丑暮春之初會于會稽山陰之蘭亭脩禊事也群賢畢至少長咸集此地有崇山峻嶺茂林脩竹又有清流激湍映帶左右引以為流觴曲水列坐其次雖無絲竹管弦之盛一觴一詠亦足以暢敘幽情是日也天朗氣清惠風和暢仰觀宇宙之大俯察品類之盛所以遊目騁懷足以極視聽之娛信可樂也夫人之相與俯仰一世或取諸懷抱悟言一室之內或因寄所託放浪形骸之外雖趣舍萬殊靜躁不同當其欣於所遇暫得於己快然自足不知老之將至及其所之既倦情隨事遷感慨係之矣向之所欣俛仰之間已為陳迹猶不能不以之興懷況脩短隨化終

禧河南帖

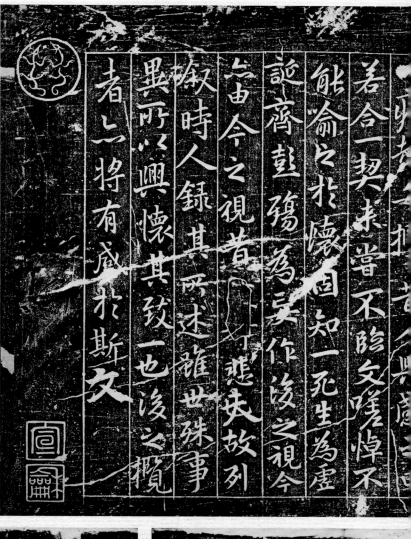

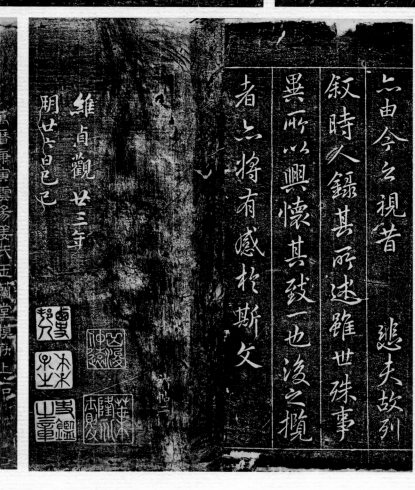

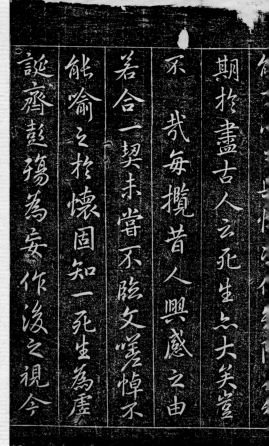

永和九年歲在癸丑暮春之初會
于會稽山陰之蘭亭脩禊事
也群賢畢至少長咸集此地
有崇山峻領茂林脩竹又有清流激
湍映帶左右引以為流觴曲水
列坐其次雖無絲竹管弦之
盛一觴一詠亦足以暢敘幽情
是日也天朗氣清惠風和暢仰
觀宇宙之大俯察品類之盛
所以遊目騁懷足以極視聽之
娛信可樂也夫人之相與俯仰
一世或取諸懷抱悟言一室之內
或因寄所託放浪形骸之外雖
趣舍萬殊靜躁不同當其欣
於所遇暫得於己快然自足

右軍書妙天下蘭亭序為一帖
壬申禊帖不傳久矣見此彷彿
尚有人玩其致不置內
神乎當時珍愛之耶
吳人張樞

萬曆戊戌除夕用鄉從董太史索歸
是為同觀者吳孝父治吳景伯國遜
吳用卿建揚不棄明時炎香再禮拜
昔在燕臺寓舍執筆者明時也

欣俛仰之間以為陳迹猶不
能不以之興懷況脩短隨化終
期於盡古人云死生亦大矣豈
不痛哉每攬昔人興感之由
若合一契未嘗不臨文嗟悼不
能喻之於懷固知一死生為虛
誕齊彭殤為妄作後之視今
亦由今之視昔悲夫故列
叙時人錄其所述雖世殊事
異所以興懷其致一也後之攬
者亦將有感於斯文

目張金界如上進

永和九年歲在癸丑暮春之初會于會稽山陰之蘭亭脩禊事也羣賢畢至少長咸集此地有崇山峻領茂林脩竹又有清流激湍映帶左右引以為流觴曲水列坐其次雖無絲竹管弦之盛一觴一詠亦足以暢敘幽情是日也天朗氣清惠風和暢仰觀宇宙之大俯察品類之盛所以遊目騁懷足以極視聽之娛信可樂也夫人之相與俯仰一世或取諸懷抱悟言一室之內或因寄所託放浪形骸之外雖趣舍萬殊靜躁不同當其欣於所遇暫得於己快然自足不知老之將至及其所之既倦情隨事遷感慨係之矣向之所欣俛仰之間以為陳迹猶不能不以之興懷況脩短隨化終期於盡古人云死生亦大矣豈不痛哉每覽昔人興感之由若合一契未嘗不臨文嗟悼不能喻之於懷固知一死生為虛誕

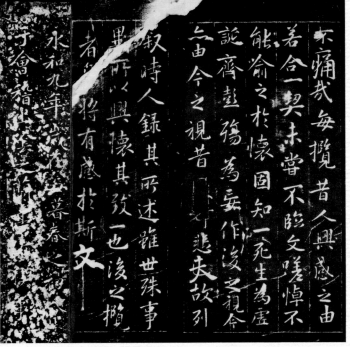

不痛哉每覽昔人興感之由若合一契未嘗不臨文嗟悼不能喻之於懷固知一死生為虛誕齊彭殤為妄作後之視今亦由今之視昔悲夫故列敘時人錄其所述雖世殊事異所以興懷其致一也後之覽者亦將有感於斯文

永和九年歲在癸丑暮春之初會于會稽山陰之蘭亭

敘時人錄其所述雖世殊事
異所以興懷其致一也後之視
者亦將有感於斯文

永和九年歲在癸丑暮春之初
會于會稽山陰之蘭亭脩禊事
也羣賢畢至少長咸集此地
有崇山峻領茂林脩竹又有清流激
湍暎帶左右引以為流觴曲水
列坐其次雖無絲竹管弦之
盛一觴一詠亦足以暢叙幽情
是日也天朗氣清惠風和暢仰
觀宇宙之大俯察品類之盛
所以遊目騁懷足以極視聽之

娛信可樂也夫人之相與俯仰
一世或取諸懷抱悟言一室之內
或因寄所託放浪形骸之外雖
趣舍萬殊靜躁不同當其欣
於所遇暫得於己快然自足不
知老之將至及其所之既倦情
隨事遷感慨係之矣向之所
欣俛仰之間以為陳迹猶不
能不以之興懷況脩短隨化終
期於盡古人云死生亦大矣

能喻之於懷固知一死生為虛
誕齊彭殤為妄作後之視今
亦由今之視昔悲夫故列
敘時人錄其所述雖世殊事
異所以興懷其致一也後之攬
者亦將有感於斯文
素靖書

能不以之興懷況脩短隨化終
期於盡古人云死生亦大矣
不痛哉每攬昔人興感之由
若合一契未嘗不臨文嗟悼不

永和九年歲在癸丑暮春之初會
于會稽山陰之蘭亭脩禊事
也羣賢畢至少長咸集山地
有峻領茂林脩竹又有清流激
湍暎帶左右引以為流觴曲水
列坐其次雖無絲竹管弦之
盛一觴一詠亦足以暢敘幽情
是日也天朗氣清惠風和暢仰
觀宇宙之大俯察品類之盛
所以遊目騁懷足以極視聽之
娛信可樂也夫人之相與俯仰
一世或取諸懷抱悟言一室之內
或因寄所託放浪形骸之外雖
趣舍萬殊靜躁不同當其欣
於所遇暫得於己快然自足不
知老之將至及其所之既惓情

能不以之興懷況脩短隨化終
期於盡古人云死生亦大矣豈
不痛哉每攬昔人興感之由
若合一契未嘗不臨文嗟悼不
能喻之於懷固知一死生為虛
誕齊彭殤為妄作後之視今
亦由今之視昔悲夫故列
敘時人錄其所述雖世殊事
異所以興懷其致一也後之攬
者亦將有感於斯文

神龍蘭亭嚮謂此本佳矣後見悟言室兩藏宋
拓本轉摺豪芒備盡始知中令不可及處

唐摹蘭亭余見凡三本其一在宜興吳氏後有宋初
諸名公題語李范菴每洞溪必求一觀今其子孫
赤不軷出示人其一藏吳中陳緝熙氏當時凡刻石
傳世其三即此神龍本也嘉靖初豐考功存禮嘗手
摹使韋正甫刻石於烏鎮王氏無子未見真蹟惟孫
鳴岐抄得郭祐之詩跋鮮于伯幾長句每誦二詩慨
然思欲一見而不可得蓋佳來子懷者五十餘年矣
今子項君以重價購於王氏遂令京好古博雅之精
於鑒賞嗜古人法書如嗜飲食每得奇書不後論價
故東南名蹟多歸之然所蓄雖多吾又知其不能出
此卷之上矣
萬曆丁丑孟秋七月三日茂苑文嘉書

能喻之於懷固知一死生為虛

誕齊彭殤為妄作後之視今

亦由今之視昔　悲夫故列

敘時人錄其所述雖世殊事

異所以興懷其致一也後之攬

者亦將有感於斯文

神龍蘭亭響謂此本佳美後見悟言室所藏宋
石本轉習豪芒備盡始知中令不可及虞

唐摹蘭亭余見几三本其一在宜興吳氏後有宋初
諸名公題語李范菴每過荆溪必求一觀今其子孫
亦不輕出示人其一藏吳中陳緝熙氏當時已刻石
傳世其三即此神龍本也嘉靖初豐考功存禮當手
摹使韋正甫刻石於烏鎮王氏然予未見真跡惟孫
鳴岐抄得郭祐之詩跋鮮于伯幾長句每誦二詩慨
然思欲一見而不可得盖往來予懷者五十餘年矣
今于京項君以重價購於王氏遂令人持至吳中索
余題語因得縱觀以償昔之願若其摹搨之精鈎
填之妙信非褚遂良諸公不能也子京好古博雅精
於鑒賞嗜古人法書如嗜飲食每得奇書不復論價
故東南名蹟多歸之然所蓄雖多吾又知其不能出
此卷之上矣
萬曆丁丑孟秋七月三日茂范文嘉書

戲鴻堂法書十

翰林院國史編修期讀官董其昌審定

王獻之

四言詩并序

四言詩王羲之為序之行於代故
小錄其詩文多不可全載今各裁其
佳句而題之亦古人斷章之義也

王獻之

代謝鱗次愆忘方為以周旋（以暮夫）
和氣載柔詠彼舞雩風代同流
乃攜齊好散懷一丘

謝安

相與欣佳節率爾同褰裳薄雲羅陽景（景昃鳴禽集水木湛清華）
君與蘭苟齊一觴遲想揭竿

素疏之

亦有言羣得則歡嘉賓詠言迷詠馥焉

波載浮載流

王彬之

丹崖練玉範藻映林淥水揚

隱机九我仰希期山期水

鑽異標首平疇運摸黃緒

淦淦大造萬化齊軌四陽言同

資容希風水歟
孫流

八　明拓《戲鴻堂法書》柳公權書蘭亭詩

218

執寄教林丘□軍慰漏□
時迴雲□摸凝泉散漏
謝萬
騁眺崇阿寓目高林者簫□

崹脩竹冠岑谷漪清響條鼓
鳴音主崿吐澗霏霞散陰
孫綽
春□登基京有眺流壞彼
代水蕭此良傳脩林陰沿旅
瀬縈丘宇池激連灆艦卅

俯揮素波仰掇芳蘭尚想
徐豐之

在昔眊日味存林嶺今我斯遊神
王肅之
巨浪濠津巢步潁湄心玄靈
千載同揮
王□之

怡心靜
王徽之
散懷山水備吐忘羈秀薄□穎□
松籠崖撣遊羽扇香鱗躍清池津
回寄心歡實□言
肆眄山巖岫恨泉濯趾感興鳴鳥
安茲幽時
王豐之　自此已下三人無五言

林縈其質蔚澗激其隈沈□輕艦戴
華戎

感暢新想醸齊以翫觀沖
莊兄為復賞鵬鶗二物武耀靈
徑慮幽景西邁樂與工時過非昔旅
入懷復推移新故相擾今日之迹
眼復陳矣原詩人之致興良詠歌之

泉流芳醴露不景心散何想遠
机遺百良可歡古人詠至雲兮
心同斯歎
王凝之

海中
王羲之
文多不備載其概略如此其詩亦載而掇之如左

仰眺望天際俯磐淥水濱寥朗
無厓觀寓物理自陳大矣造化
切万殊莫不均羣籍雖参差

逍我无川彰
謝安
相與欣嘉豪賞寧不同襄裳薄雲
雞陽景微風翼輕航薄醪陶陰

言對莊時路瑩不曾忘味
闞韶
徐豐之
清響擬絲竹班荊對綺陳零觴飛
曲歡莊殊顥靜
孫統
地主觀山水仰尋幽人踁迴沼激中達
竹柏蔭陰桐因流轉輕觴谷風
羅松時翕岑長涧萌籟吹連

烟熅柔風扇　悵悏和氣淳　寓言

興道遙暎通津

王肅之

嘉會欣時遊　契朗暢心神　詠法曲瀬

梁波轉素鱗

王徽之

先師有真藏　安用羇世羅

門契箕山阿　郗雲　自興至十三人並四言

風起東谷和風　雲　徐豐之　並四言

寓言遊近郊

孫嗣

乃携齊山河

何想盧舟說俗　世上寶朝榮難

榮多群理自因桓律

哥唱令我歡斯　遊幽情曾生農

閑空神心　如子名之志萼生農

王凝之

松竹挺玄崖幽澗激清源　叢蔚

情志朗鶴言宕滯　王縈之

散寄情志暢塵嬰　行詠撮遺

右悏神味重　玄

王縈之

去来候去子撥褐良足欽超

名脩獨往

趙歸　去来感三子撥褐良足欽超

222

歠當想味古人

孫嗣

儀出巖懷逸　許掾流想齊莊雖

維妻藿揚遺芳　曹茂之

時未詩不懷寧散山水閒當想方外賓

超三省餘閑　華平

顯異達人遊解結遨濠梁揖雅任不

遁流無有鄉　魏滂

三春陶和氣萬類一歡欣時和鴬

言暌清瀾寫亹音暢脩綜遺世

雄望巖崿眇覩臨川謝掾等　謝懌

縱觴但鬒道迴波縈遊鱗千載同朝

冰塔陶清歷　庚蘊

祥符八年龍集乙卯歲季夏月旬揚

嘉祐四年歲次己亥夏六月癸亥朔初旬丁卯厳過時在蘇州淮安門裏衙北監酒使臣

辭晉內寄寓魏郡日益習之謹誌

蒲陽蔡　篆題

晉人宗尚玄遠言皆曠淡唐寶書法未

223

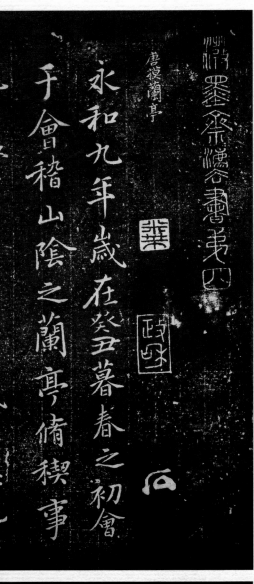

唐摹蘭亭

永和九年歲在癸丑暮春之初會
于會稽山陰之蘭亭脩禊事

明拓墨□□□□書為四

唐詔供奉官臨摹而馮禊第一此卷精
神飛動下右軍真跡一葉信希世之珍也

金華宋濂記

唐摹蘭亭余見凡六本其一在宜興徐
諸名公題語李范菴每過荆溪必一觀
亦不輕出示八其一藏吳中陳緝熙氏當時已刻石
傳世其三郎此神龍本七嘉靖初豐考功存禮嘗手
傳世其□□□□□□□□□□□□□□□□□□

能不以之興懷況脩短隨化終
期於盡古人云死生亦大矣豈
不痛哉每攬昔人興感之由
若合一契未嘗不臨文嗟悼不
能喻之於懷固知一死生為虛
誕齊彭殤為妄作後之視今
亦由今之視昔悲夫故列
敘時人錄其所述雖世殊事
異所以興懷其致一也後之攬
者亦將有感於斯文

觀宇宙之大俯察品類之盛
所以遊目騁懷足以極視聽之
娛信可樂也夫人之相與俯仰
一世或取諸懷抱悟言一室之內
貞觀
咸因寄所託放浪形骸之外雖
趣舍萬殊靜躁不同當其欣
於所遇暫得於己快然自足不
知老之將至及其所之既惓情
隨事遷感慨係之矣向之所欣
俛仰之間以為陳迹猶不

有峻領茂林修竹又有清流激
湍暎帶左右引以為流觴曲水
列坐其次雖無絲竹管弦之
盛一觴一詠亦足以暢叙幽情
是日也天朗氣清惠風和暢仰

定武蘭亭　薛道祖臨
永和九年歲在癸丑暮春之初會
于會稽山陰之蘭亭修禊事
也羣賢畢至少長咸集此地
有峻領茂林修竹又有清流激
湍暎帶左右引以為流觴曲水
列坐其次雖無絲竹管弦之
盛一觴一詠亦足以暢叙幽情
是日也天朗氣清惠風和暢仰
觀宇宙之大俯察品類之盛

余顥語固得紙以觀以償風昔之願若其崇揭之精銛
婉信非褚遂良諸公不能也子京好古博雅精
於鑒賞嗜古人法書如嗜飲食每得奇書不復論價偏
東南名蹟多歸之然所蓄雖多苦又知其不能出
故此卷之上矣
茂苑文嘉書

所以遊目騁懷足以極視聽之
娛信可樂也夫人之相與俯仰
一世或取諸懷抱悟言一室之內
或因寄所託放浪形骸之外雖
趣舍萬殊靜躁不同當其欣
於所遇暫得於己快然自足不
知老之將至及其所之既惓情
隨事遷感慨係之矣向之所
欣俛仰之間以為陳迹猶不
能不以之興懷況脩短隨化終
期於盡古人云死生亦大矣豈
不痛哉每攬昔人興感之由
若合一契未嘗不臨文嗟悼不
能喻之於懷固知一死生為虛

所以遊目騁懷足以極視聽之
娛信可樂也夫人之相與俯仰
一世或取諸懷抱悟言一室之內
或因寄所託放浪形骸之外雖
趣舍萬殊靜躁不同當其欣
於所遇暫得於己快然自足不
知老之將至及其所之既惓情
隨事遷感慨係之矣向之所
欣俛仰之間以為陳迹猶不
能不以之興懷況脩短隨化終
期於盡古人云死生亦大矣豈
不痛哉每攬昔人興感之由
若合一契未嘗不臨文嗟悼不
能喻之於懷固知一死生為虛

定武缸石　丁四

永和九年歲在癸丑暮春之初會
于會稽山陰之蘭亭脩禊事
也羣賢畢至少長咸集此地
有峻領茂林脩竹又有清流激
湍暎帶左右引以為流觴曲水
列坐其次雖無絲竹管弦之
盛一觴一詠亦足以暢敘幽情
是日也天朗氣清惠風和暢仰
觀宇宙之大俯察品類之盛

叙時人錄其所述雖世殊事
異所以興懷其致一也後之攬
者亦將有感於斯文

叙時人錄其所述雖世殊事
異所以興懷其致一也後之攬
者亦將有感於斯文

姜山人將豫章得蘭亭石
蓋農夫鋤田所見頗有火光
以為異苞而獲之已缺兩行真
傳武宗楷也屬予臨此本
乙卯五月華　其昌

永和九年歲在癸丑暮春之初會
于會稽山陰之蘭亭脩禊事
也羣賢畢至少長咸集此地
有崇山峻嶺茂林脩竹又有清流激
湍映帶左右引以為流觴曲水
列坐其次雖無絲竹管弦之
盛一觴一詠亦足以暢敘幽情
是日也天朗氣清惠風和暢仰
觀宇宙之大俯察品類之盛

所以遊目騁懷足以極視聽之
娛信可樂也夫人之相與俯仰
一世或取諸懷抱悟言一室之內
或因寄所託放浪形骸之外雖
趣舍萬殊靜躁不同當其欣
於所遇暫得於己快然自足不

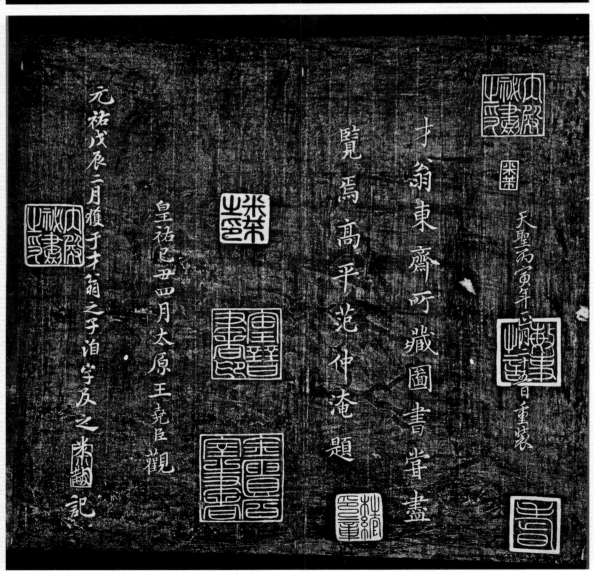

右米姓秘玩天下
命起居郎褚遂
良拓授馮承素韓道政
蘭亭本第一唐太宗獲此書
趙模諸葛貞馮承素韓道政
等搨賜王公貴人
著于張彥遠法書要錄此軸在蘇氏題為
褚遂良摹見其第二

元祐戊辰二月獲
于才翁之子泊字及之
皇祐己丑四月太原王堯臣觀
覽焉范平范仲淹題
于才翁東齋可藏圖書當盡
天聖丙寅年重裝

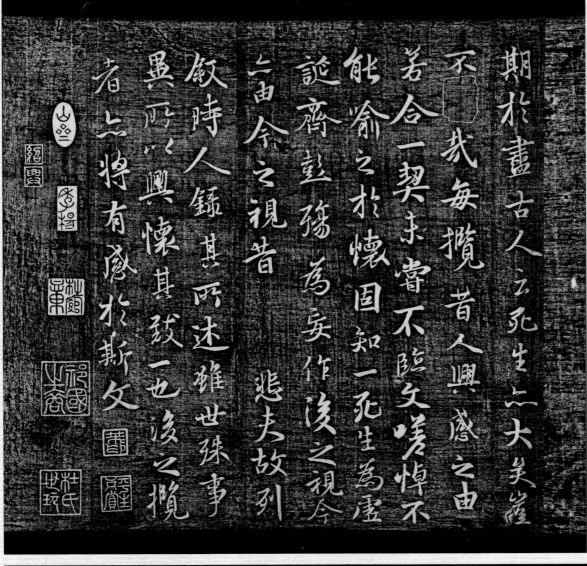

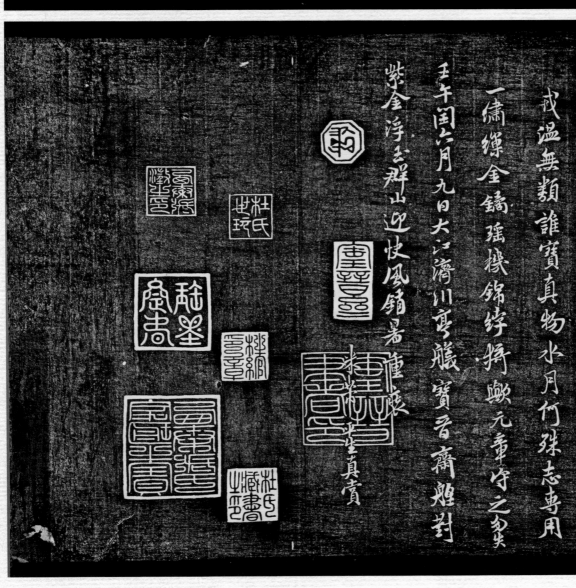

永和九年歲在癸丑暮春之初會
于會稽山陰之蘭亭修禊事
也群賢畢至少長咸集此地
有崇山峻嶺茂林修竹又有清流激
湍映帶左右引以為流觴曲水
列坐其次雖無絲竹管絃之

是日也天朗氣清惠風和暢仰

觀宇宙之大俯察品類之盛所

以遊目騁懷足以極視聽之

娛信可樂也夫人之相與俯仰

一世或取諸懷抱悟言一室之

內或因寄所託放浪形骸之外雖

趣舍萬殊靜躁不同當其欣

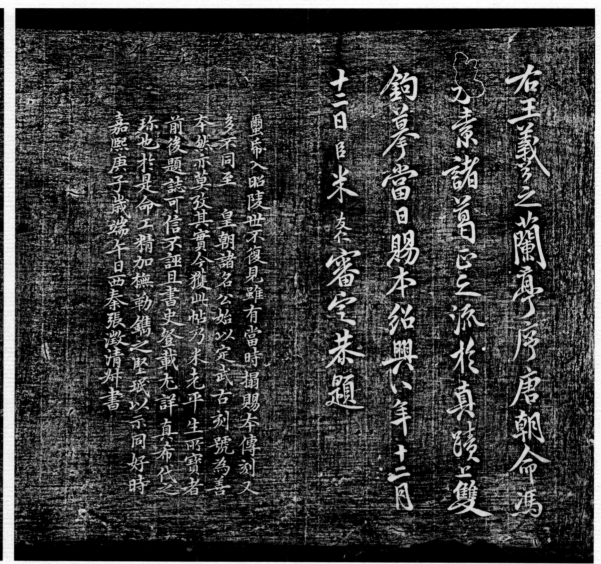

右王羲之蘭亭序唐朝命馮
承素諸葛正之流拓真蹟上雙
鉤摹當日賜本紹興八年十二
月十二日米友仁審定恭題

璽蹑人昭陵世不復見雖有當時揭賜本傳刻又
多不同至皇朝諸名公始以定武古刻爲善
本然亦莫攷其實今獲此帖乃米老平生所寶者
前後題誌可信不誣且書史登載無詳真希代之
稱也於是命工精加槧勒之堅珉以示同好時
嘉熙庚子歲端午日西秦張澂清叔書

永和九年歲在癸丑暮春之初會
于會稽山陰之蘭亭修稧事
也羣賢畢至少長咸集此地
有崇山峻領茂林脩竹又有清流激

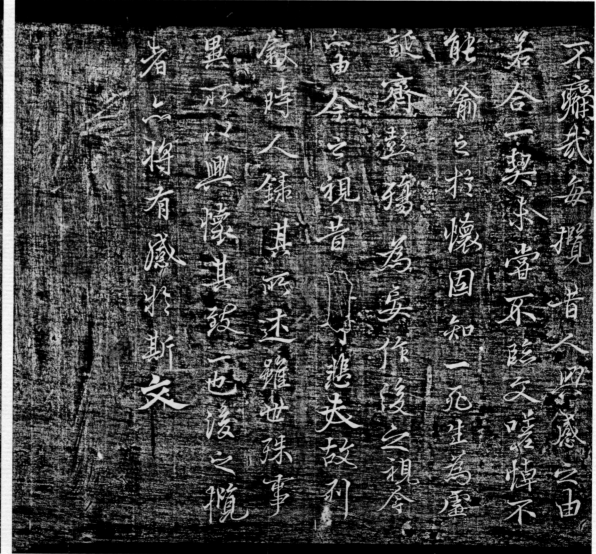

不……每攬昔人興感之由
若合一契未嘗不臨文嗟悼不
能喻之於懷固知一死生爲虛
誕齊彭殤爲妄作後之視今
亦由今之視昔悲夫故列
敘時人錄其所述雖世殊事
異所以興懷其致一也後之攬
者亦將有感於斯文

文皇始得蘭亭真迹命湯普徹馮承
素諸葛貞道模各臨搨以賜羣臣後又命
之裏褚諸侍臣別爲臨倣固定武以下石本
之所自出者也此真迹昔見其子
若孫而今見其祖矢山中人柳貫題

盛一觴一詠亦足以暢叙幽情
是日也天朗氣清惠風和暢仰
觀宇宙之大俯察品類之盛
所以遊目騁懷足以極視聽之

娛信可樂也夫人之相與俯仰
一世或取諸懷抱悟言一室之内
或因寄所託放浪形骸之外雖
趣舎萬殊静躁不同當其欣
於所遇暫得於己快然自足不
知老之將至及其所之既惓情
隨事遷感慨係之矣向之所
欣俛仰之間以為陳迹猶不
能不以之興懷況修短随化終
期於盡古人云死生之大矣豈

永和九年歲在暮春之初會
于會稽山陰之蘭亭修禊事
也羣賢畢至少長咸集此地
有崇山峻領茂林修竹又有清流激
湍暎带左右引以為流觴曲水
列坐其次雖無絲竹管弦之
盛一觴一詠亦足以暢叙幽情
是日也天朗氣清惠風和暢仰
觀宇宙之大俯察品類之盛
所以遊目騁懷足以極視聽之

唐太宗詔供奉搨書人得其
形似而馮承素摹禊帖趙
模諸葛貞得其意湯普徹得其
此卷精神飛動下柳石軍真跡一等
信希世之珍也翰林學士承旨嘉議
大夫知制誥兼修國史兼修太子賛
善大夫金華宋濂記

娛信可樂也夫人之相與俯仰
一世或取諸懷抱悟言一室之內
或因寄所託放浪形骸之外雖
趣舍萬殊靜躁不同當其欣
於所遇輕得於己快然自足不
知老之將至及其所之既倦情
隨事遷感慨係之矣向之所欣
俯仰之間以為陳迹猶不
能不以之興懷況修短隨化終
期於盡古人云死生亦大矣

不痛每攬昔人興感之由
若合一契未嘗不臨文嗟悼不
能喻之於懷固知一死生為虛
誕齊彭殤為妄作後之視今
亦由今之視昔悲夫故列

差適我無非新淇狷檄二
三子莫匪齊所託造真探玄
根涉世若過客前
虛室是我宅遠想千載外何
必謝裹昔相與無相與形
骸自挽落其鑑明去塵垢止
則鄰若生體之固未易三觴
解天刑方寸無王矜戈
將自平心無絲幽興竹玄泉有
青聲雖無嘯與歌詠言

有餘聲蕃取樂在一朝寄之
齊千齡四其合骸固其常
脩短定無始造新輕得
往不再走於今為神奇信
同

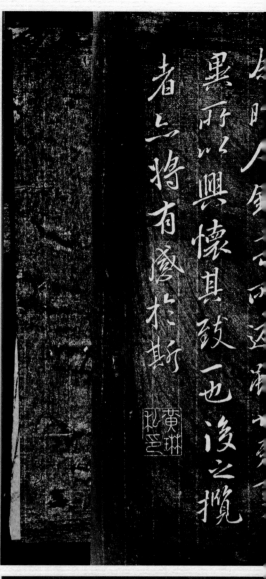

五言蘭亭詩　　陸柬之書

悠悠大象運　輪轉無停際　陶
化非吾因　去來非吾制　宗統
竟安在　即順理自泰　有心未
能悟　適足纏利害　未若任
所遇　逍遙良辰會　其二
三春啟群品　寄暢在所因　仰
望碧天際　俯磐綠水濱　寥朗無
厓觀　寓目理自陳　大矣造化
功　萬殊莫不均　群籟雖參...

清非所俟　其五

萬曆三十次壬歲嘉平望
甌王氏壇王氏摹勒上石

六朝法書

王羲之

永和九年歲　暮春之初會
于會　禊事
地
也羣賢畢至少　咸集

有峻領茂
湍暎帶左右引以為流觴曲水
列坐其次雖無絲竹管弦之
盛一觴一詠二己以暢叙幽情
是日也天朗氣清惠風和暢仰

觀宇宙　大俯察品類之盛
所以遊目騁懷足以極視聽之
娱信可樂也夫人之相與俯仰
一世或取諸懷抱悟言一室之内
或寄所記放浪形骸之外雖

趣舍萬殊静躁不同當其欣
於所遇暫得於己快然自足不
知老之將至及其所之既惓情
隨事遷感慨係之矣　所

薛紹彭

永和九年歲在癸丑暮春之初會
于會稽山陰之蘭亭脩禊事
也羣賢畢至少長咸集山地
有崇山
有峻領茂林脩竹又有清流激

觀宇宙之大俯察品類之盛
是日也天朗氣清惠風和暢仰
盛一觴一詠二己以暢叙幽情
列坐其次雖無絲竹管弦之
湍暎帶左右引以為流觴曲水

所以遊目騁懷足以極視聽之
娱信可樂也夫人之相與俯仰
一世或取諸懷抱悟言一室之内
或口寄所記放浪形骸之外雖
趣舍萬殊静躁不同當其欣

於所遇暫得於己快然自足不
知老之將至及其所之既惓懷
隨事遷感慨係之矣向之所
欣俛仰之間以為陳迹猶不

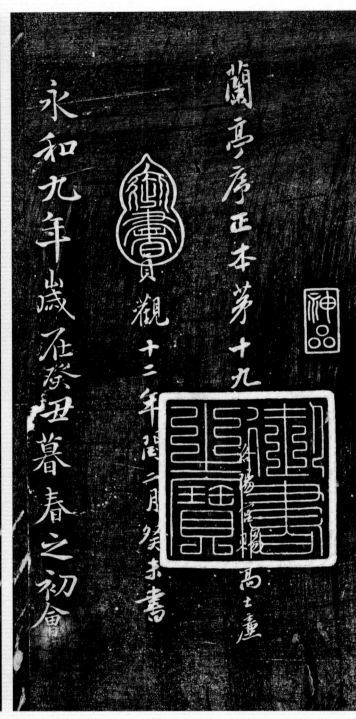

蘭亭序正本第十九

觀　十三年閏二月廿末書

永和九年歲在癸丑暮春之初會

于會稽山陰之蘭亭脩禊事

也羣賢畢至少長咸集此地

有峻嶺茂林脩竹又有清流激

湍暎帶左右引以為流觴曲水

列坐其次雖無絲竹管弦之

盛一觴一詠亦足以暢敘幽情

是日也天朗氣清惠風和暢仰

所以遊目騁懷足以極視聽之
娛信可樂也夫人之相與俯仰

世或取諸懷抱悟言一室之内
或因寄所託放浪形骸之外雖
趣舍萬殊靜躁不同當其欣
於所遇暫得於己快然自足不
欣俛仰之間以為陳迹猶不
隨事遷感慨係之矣向

知老之將至及其所之既惓情
能不以之興懷況脩短隨化終
期於盡古人云死生亦大矣豈
不痛哉每攬昔人興感之由
若合一契未嘗不臨文嗟悼不

能喻之於懷固知一死生為虛
誕齊彭殤為妄作後之視今
亦由今之視昔悲夫故列
敘時人錄其所述雖世殊事
異所以興懷其致一也後之攬

者亦將有感於斯文

臣褚遂良

唐太宗得辨才西庶蘭亭命馮承
素筆摹賜親王大臣已有肥瘦同中
之異至於臨寫褚中令特多此卷為第

十九本賜高士廉曹入元文宗御府柯九思
鑒定上海顧中舍從義家傳弟一本為海內

永和九年歲在癸丑暮春之初
于會稽山陰之蘭亭脩禊事
也羣賢畢至少長咸集此地
有崇山峻領茂林脩竹又有清流激
湍映帶左右引以為流觴曲水

列坐其次雖無絲竹管弦之
盛一觴一詠亦足以暢敘幽情
是日也天朗氣清惠風和暢仰
觀宇宙之大俯察品類之盛
所以遊目騁懷足以極視聽之

唐歐陽詢書
以一問遺書畢見孔子

娱信可樂也夫人之相與俯仰
一世或取諸懷抱悟言一室之内
或因寄所託放浪形骸之外雖
趣舍萬殊靜躁不同當其欣
於所遇暫得於己快然自足不

知老之將至及其所之既惓情
隨事遷感慨係之矣向之所
欣俛仰之間以為陳迹猶不
能不以之興懷況脩短隨化終
期於盡古人云死生亦大矣豈

不痛哉每攬昔人興感之由
若合一契未嘗不臨文嗟悼不

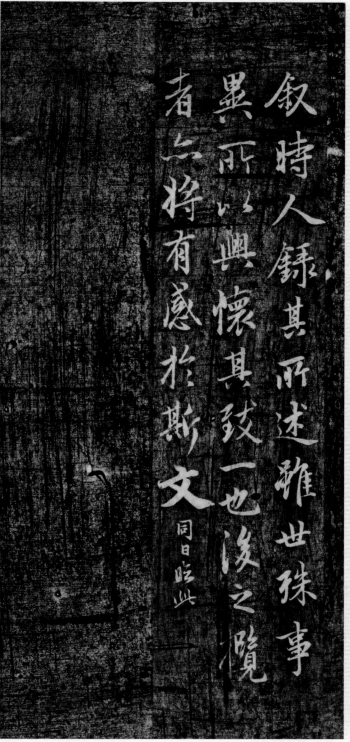
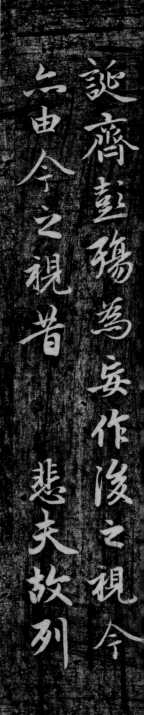

誕齊彭殤為妄作後之視今
亦由今之視昔　悲夫故列

敘時人錄其所述雖世殊事
異所以興懷其致一也後之覽
者亦將有感於斯文　同日臨此

蘭亭帖自定武石刻既已在
以人間者有如有日蔵有日增
固博古之士以為至寶於極

難辨又有未損五字者五字
未損其本尤難得此蓋已損
者猶孤長老送余此行攜以
自隨至南潯北出以見示曰
泛獨孤氣得攜入都他日來

歸與獨孤結一重翰墨緣也
至大三年九月五日孟頫跋于
舟中獨孤名淳朋天台人
蘭亭帖當宋末度南時士大夫
人々有之石刻既亡江左好事者

注々家刻一石無慮數十百本而
真贗始雜別美王順伯尤延之

色肥瘦穠纖之間多毫不爽
故朱晦翁跋蘭亭謂不獨議

禮如聚訟蓋笑之也然傳刻
阮多實二未易定之其甲乙此卷
乃致佳本五字鑱損肥瘦心
中興王子慶所藏趙子固本云
異石本中玉寶也玉大三年

九月十六日舟次寶應重題子印
蘭亭誠不可忽世間墨本日之目少而識真者蓋
雜其人既識而藏之可不寶諸十六日清河舟中
河聲如吼終日屏息非浮此卷時展玩何以
蓋日數十舒卷所得為不少矣廿日邳州北題
昔人浮古刻教行專心而學之

便可名世況蘭亭是右軍得意

書學之不已何患不過人耶

頃聞吳中北禪主僧有之武蘭（名正雅東屏）

亭是其師晦巖照法師所藏

從其借觀不可一旦得此喜不自

滕獨孤之與東屏賢不肖何如

也廿三日將過呂梁泊舟題

學書在玩味古人法帖卷知其

用筆之意乃為有益右軍

書蘭亭是已退筆曰其勢而

用之無不如志茲其所以神也昨

晚宿沛縣廿六日早飯罷題

246

用工盖結字曰時相傳用筆千
古不易右軍字勢古法一變其

雄秀之氣出於天然故古今以為
師法齊梁間人結字非不古而乏
俊氣此又存乎其人然古法終不
可失也廿八日濟州南待閘題
廿九日至濟州遇周景遠新除行臺

監察御史自都下未酌酒于驛亭
人以尺素求書于景遠者甚衆而
乞余書者尤集殊不可當急登舟
解纜乃得休是晚至濟州北三十里
重展此卷因題

東坡詩云天下幾人學杜甫
誰得其皮與其骨學蘭亭
者六然黃太史六云世人但學
蘭亭面欲換凡骨無金丹
此意非學書者不知也 十月一日

大凡石刻雖一石而墨本輒不同盖紙有厚薄
麁細燥濕墨有濃淡用墨有輕重而刻之肥
瘦明暗隨之故蘭亭雖辨然真知書法者
一見便當了然反不在肥瘦明暗之間也十月二日
過安山北壽張書
右軍人品甚高故書入神品奴

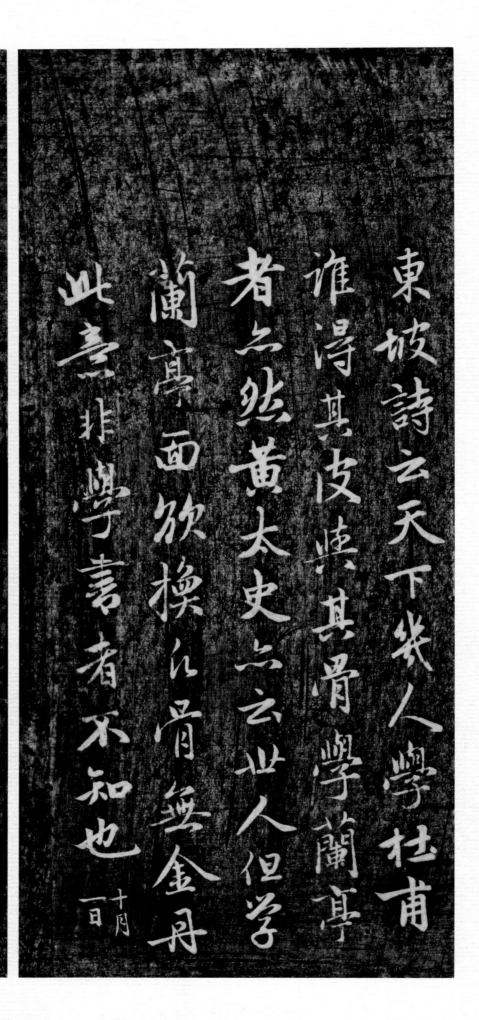

縶夫永奧之子朝興執筆暮
已自諉其能薄俗可鄙三日泊
舟席陵待放閘書

余北行三十四日秋冬之間而多南
風船窻晴暖時對蘭亭信可樂
也七日書
蘭亭與丙舍帖絶相似
宛陵劉光暘雨若摹勒

永和九年歲在癸丑暮春之初會于會稽山陰之蘭亭脩禊事也羣賢畢至少長咸集此地有崇山峻領茂林脩竹又有清流激

湍暎帶左右引以為流觴曲水列坐其次雖無絲竹管絃之盛一觴一詠亦足以暢敘幽情是日也天朗氣清惠風和暢仰觀宇宙之大俯察品類之盛所以遊目騁懷足以極視聽之

娛信可樂也夫人之相與俯仰一世或取諸懷抱悟言一室之內或因寄所託放浪形骸之外雖趣舍萬殊靜躁不同當其欣於所遇暫得於己快然自足不知老之將至及其所之既惓情

隨事遷感慨係之矣向之所欣俛仰之間以為陳迹猶不能不以之興懷況脩短隨化終期於盡古人云死生亦大矣豈不痛哉每攬昔人興感之由若合一契未嘗不臨文嗟悼不

能喻之於懷固知一死生為虛誕齊彭殤為妄作後之視今亦由今之視昔悲夫故列叙時人錄其所述雖世殊事異所以興懷其致一也後之攬者亦將有感於斯文

此寶晉齋帖今所有者五冊二卷中蘭亭尾後斷
開半頁今接續之後隔頁即是不審永日帖此
殘開震必有失之但此帖次序與別帖不同故難
密其失之故識於此細閱此帖果是宋榻無疑首卷
中右軍黃庭樂毅論叢之臨宣示等帖高出泉帖真
金石中至寶果與淳化祖榻枕行其老怪神采令人
奕奕人得一紙為至寶況此全璧之者武以五卷皆王右
軍精髓噫能精功於斯何懼不弁晉人之堂奧之耶

康熙四十九年九月十九日題
稷慎西安翁勒哈氏

此寶晉齋帖今所有者五冊二卷中蘭亭尾後斷
闕半頁今接續之後隔頁即是不審永日帖此
殘闕慶必有失之但此帖次序與別帖不同故難
察其失之故識於此細閱此帖果是宋榻無疑首卷
中右軍黃庭樂毅論羲之臨宣示表等帖高出眾帖真
金石中至寶果與淳化祖榻抗行其光怪神采令人
藥氣人得一紙為至寶況此全璧之者戎此五卷皆王右
軍精髓噫能精功於斯何懼不升晉人之堂奧也耶
康熙四十九年九月十九日題　稷慎西安胡勒哈氏

永和九年歲在癸丑暮春之初會于會稽山陰之蘭亭脩禊事也羣賢畢至少長咸集此地有崇山峻領茂林脩竹又有清流激湍暎帶左右引以為流觴曲水列坐其次雖無絲竹管弦之

盛一觴一詠亦足以暢叙幽情是日也天朗氣清惠風和暢仰觀宇宙之大俯察品類之盛所以遊目騁懷足以極視聽之娛信可樂也夫人之相與俯仰一世或取諸懷抱悟言一室之內

或因寄所託放浪形骸之外雖趣舍萬殊靜躁不同當其欣

永和九年歲在癸丑暮春之初會于會稽山陰之蘭亭脩禊事也羣賢畢至少長咸集此地有崇山峻領茂林脩竹又有清流激湍暎帶左右引以為流觴曲水列坐其次雖無絲竹管弦之

盛一觴一詠亦足以暢叙幽情是日也天朗氣清惠風和暢仰觀宇宙之大俯察品類之盛所以遊目騁懷足以極視聽之娛信可樂也夫人之相與俯仰一世或取諸懷抱悟言一室之內

或因寄所託放浪形骸之外雖趣舍萬殊靜躁不同當其欣

252

随事遷感慨係之矣向之所
欣俛仰之間以為陳迹猶不
能不以之興懷況脩短隨化終
期於盡古人云死生亦大矣豈
不痛哉每攬昔人興感之由
若合一契未嘗不臨文嗟悼不
能喻之於懷固知一死生為虛
誕齊彭殤為妄作後之視今
亦由今之視昔悲夫故列
敘時人錄其所述雖世殊事
異所以興懷其致一也後之攬
者亦將有感於斯文

晉右將軍會稽內史王羲之書

永和九年歲在癸丑暮春之初會
于會稽山陰之蘭亭脩稧事
也羣賢畢至少長咸集此地
有峻領 崇山 茂林脩竹又有清流激
湍暎帶左右引以為流觴曲水
列坐其次雖無絲竹管弦之

盛一觴一詠亦足以暢敘幽情
是日也天朗氣清惠風和暢仰
觀宇宙之大俯察品類之盛
所以遊目騁懷足以極視聽之
娛信可樂也夫人之相與俯仰
一世或取諸懷抱悟言一室之內
或因寄所託放浪形骸之外雖

趣舍萬殊靜躁不同當其欣
於所遇暫得於己快然自足不
知老之將至及其所之既惓
隨事遷感慨係之矣向之所
欣俛仰之間以為陳迹猶不
能不以之興懷況脩短隨化終

絳帖卷第五

晉右軍王羲之書

永和九年歲在癸丑暮春之初
于會稽山陰之蘭亭脩稧事
也羣賢畢至少長咸集此地
有峻領 崇山 茂林脩竹又有清流激

湍暎帶左右引以為流觴曲水
列坐其次雖無絲竹管弦之
盛一觴一詠亦足以暢敘幽情
是日也天朗氣清惠風和暢仰
觀宇宙之大俯察品類之盛
所以遊目騁懷足以極視聽之
娛信可樂也夫人之相與俯仰

一世或取諸懷抱悟言一室之內
或因寄所託放浪形骸之外雖
趣舍萬殊靜躁不同當其欣
於所遇暫得於己快然自足不
知老之將至及其所之既惓情
隨事遷感慨係之矣向之所

右軍橋華　夐絕今古
遺蹤展觀　龍蟠鳳翥
藏諸巾襲　衒耀書府

絳帖終

淳化五秊歲枝申午
春王正月潘師旦奉
聖旨摹勒上石

者亦將有感於斯文

異所以興懷其致一也後之攬
叙時人錄其所述雖
六由今之視昔　悲夫故列
誕齊彭殤為妄作後之視今
能喻之於懷固知一死生為虛
若合一契未嘗不臨文嗟悼不

淳化五秊歲枝甲午
春王正月潘師旦奉
聖旨摹勒上石

義之書筆下神通
古一跋也後之覽者
第玉重之

者亦將有感於斯文

異所以興懷其致一也後之攬
叙時人錄其所述雖世殊事
六由今之視昔　悲夫故列
誕齊彭殤為妄作後之視今
能喻之於懷固知一死生為虛
若合一契未嘗不臨文嗟悼不
期於盡古人云死生亦大矣豈
不痛哉每攬昔人興感之由

星鳳樓帖

晉右將軍會稽內史王羲之書

永和九年歲在癸丑暮春之初會于會稽山陰之蘭亭修禊事也群賢畢至少長咸集此地有峻領茂林修竹又有清流激湍暎帶左右引以為流觴曲水列坐其次雖無絲竹管弦之盛一觴一詠亦足以暢敘幽情是日也天朗氣清惠風和暢仰觀宇宙之大俯察品類之盛所以遊目騁懷足以極視聽之娛信可樂也夫人之相與俯仰一世或取諸懷抱悟言一室之內或因寄所託放浪形骸之外雖趣舍萬殊靜躁不同當其欣

星鳳樓帖

唐褚遂良臨蘭亭序

永和九年歲在癸丑暮春之初會于會稽山陰之蘭亭修禊事也群賢畢至少長咸集此地有峻領茂林修竹又有清流激湍暎帶左右引以為流觴曲水列坐其次雖無絲竹管弦之盛一觴一詠亦足以暢敘幽情是日也天朗氣清惠風和暢仰觀宇宙之大俯察品類之盛所以遊目騁懷足以極視聽之娛信可樂也夫人之相與俯仰一世或取諸懷抱悟言一室之內或因寄所託放浪形骸之外雖

如老之將至及其所之既惓情
隨事遷感慨係之矣向之所
欣俛仰之間以為陳迹猶不
能不以之興懷況脩短隨化終
期於盡古人云死生亦大矣豈
不痛哉每攬昔人興感之由
若合一契未嘗不臨文嗟悼不
能喻之於懷固知一死生為虛
誕齊彭殤為妄作後之視今
由今之視昔□□悲夫故列
敘時人錄其所述雖□□□
異所以興懷其致一也後之攬
者亦將有感於斯文

於所遇蹔得於己快然自足不
知老之將至及其所之既惓情
隨事遷感慨係之矣向之所
欣俛仰之間以為陳迹猶不
能不以之興懷況脩短隨化終
期於盡古人云死生亦大矣豈
不痛哉每攬昔人興感之由
若合一契未嘗不臨文嗟悼不
能喻之於懷固知一死生為虛
誕齊彭殤為妄作後之視今
由今之視昔□□悲夫故列
敘時人錄其所述雖世殊事異
所以興懷其致一也後之攬
者亦將有感於斯文

永和九年歲在癸丑暮春之初會
于會稽山陰之蘭亭脩禊事
也羣賢畢至少長咸集此地
有崇山峻嶺茂林脩竹又有清流激
湍暎帶左右引以為流觴曲水
列坐其次雖無絲竹管弦之
盛一觴一詠亦足以暢敘幽情
是日也天朗氣清惠風和暢仰
觀宇宙之大俯察品類之盛
所以遊目騁懷足以極視聽之
娛信可樂也夫人之相與俯仰

戲魚堂帖第四
晉右將軍會稽內史王羲之
永和九年歲在癸丑暮春之初會
于會稽山陰之蘭亭脩禊事
也羣賢畢至少長咸集此地
崇山有峻嶺茂林脩竹又有清流激
湍暎帶左右引以為流觴曲水
列坐其次雖無絲竹管弦之
盛一觴一詠亦足以暢敘幽情
是日也天朗氣清惠風和暢仰
觀宇宙之大俯察品類之盛
所以遊目騁懷足以極視聽之
娛信可樂也夫人之相與俯仰
一世或取諸懷抱悟言一室之內
或因寄所託放浪形骸之外雖
趣舍萬殊靜躁不同當其欣
於所遇暫得於己快然自足不

趣舍萬殊靜躁不同當其欣
於所遇暫得於己快然自足不
知老之將至及其所之既惓情
隨事遷感慨係之矣　　向之所
欣俛仰之間以為陳迹猶不
能不以之興懷況脩短隨化終
期於盡古人云死生亦大矣豈
不痛哉每攬昔人興感之由
若合一契未嘗不臨文嗟悼不
能喻之於懷固知一死生為虛
誕齊彭殤為妄作後之視今
亦由今之視昔悲夫故列
敘時人錄其所述雖世殊事
異所以興懷其致一也後之攬
者亦將有感於斯文

隨事遷感慨係之矣向之所
欣俛仰之間以為陳迹猶不
能不以之興懷況脩短隨化終
期於盡古人云死生亦大矣豈
不痛哉每攬昔人興感之由
若合一契未嘗不臨文嗟悼不
能喻之於懷固知一死生為虛
誕齊彭殤為妄作後之視今
亦由今之視昔悲夫故列
敘時人錄其所述雖世殊事
異所以興懷其致一也後之攬
者亦將有感於斯文

元祐四年四月劉次莊
摹于戲魚堂上石

永和九年歲在癸暮春之初
于會稽山陰之蘭亭脩稧事
也羣賢畢至少長咸集此地
有峻領茂林脩竹又有清流激
湍暎帶左右引以為流觴曲水
列坐其次雖無絲竹管弦之
盛一觴一詠亦足以暢叙幽情
是日也天朗氣清惠風和暢仰
觀宇宙之大俯察品類之盛
所以遊目騁懷足以極視聽之
娛信可樂也夫人之相與俯仰
一世或取諸懷抱悟言一室之內
或因寄所託放浪形骸之外雖
趣舍萬殊静躁不同當其欣
於所遇暫得於己快然自足不
知老之將至及其所之既惓情

永和九年歲在癸暮春之初會
于會稽山陰之蘭亭脩禊事
也羣賢畢至少長咸集此地
有峻領茂林脩竹又有清流激
端暎帶左右引以為流觴曲水

列坐其次雖無絲竹管弦之
盛一觴一詠亦足以暢敘幽情
是日也天朗氣清惠風和暢仰
觀宇宙之大俯察品類之盛
所以遊目騁懷足以極視聽之

娛信可樂也夫人之相與俯仰
一世或取諸懷抱悟言一室之內
或因寄所託放浪形骸之外雖
趣舍萬殊靜躁不同當其欣
於所遇蹔得於己快然自足不

崇山

随事遷感慨係之矣向之所

欣俛仰之間以為陳迹猶不

能不以之興懷況脩短隨化終

期於盡古人云死生亦大矣豈

不痛哉每攬昔人興感之

由若合一契未嘗不臨文嗟悼不

能喻之於懷固知一死生為虛

誕齊彭殤為妄作後之視今

亦由今之視昔悲夫故列

敘時人録其所述雖世殊事

異所以興懷其致一也後之攬

者亦將有感於斯文

永和九年歲在癸丑暮春之初會
于會稽山陰之蘭亭脩禊事
也羣賢畢至少長咸集此地
有峻領茂林脩竹又有清流激
湍暎帶左右引以為流觴曲水
列坐其次雖無絲竹管弦之
盛一觴一詠亦足以暢敘幽情
是日也天朗氣清惠風和暢仰
觀宇宙之大俯察品類之盛
所以遊目騁懷足以極視聽之
娛信可樂也夫人之相與俯仰
一世或取諸懷抱悟言一室之內
或因寄所託放浪形骸之外雖
趣舍萬殊靜躁不同當其欣
於所遇暫得於己快然自足不

永和九年歲在癸丑暮春之初會
于會稽山陰之蘭亭脩禊事
也羣賢畢至少長咸集此地
有峻領茂林脩竹又有清流激
湍暎帶左右引以為流觴曲水
列坐其次雖無絲竹管弦之
盛一觴一詠亦足以暢敘幽情
是日也天朗氣清惠風和暢仰
觀宇宙之大俯察品類之盛
所以遊目騁懷足以極視聽之
娛信可樂也夫人之相與俯仰
一世或取諸懷抱悟言一室之內
或因寄所託放浪形骸之外雖
趣舍萬殊靜躁不同當其欣
於

右軍蘭亭真跡已入昭陵此宗
榻定武軍有見者　子昂題
者亦將有感於斯文
異所以興懷其致一也後之攬
叙時人錄其所述雖世殊事
亦由今之視昔悲夫故列
誕齊彭殤為妄作後之視今
能喻之於懷固知一死生為虛
若合一契未嘗不臨文嗟悼不
不痛哉每攬昔人興感之由
期於盡古人云死生亦大矣豈
能不以之興懷況脩短随化終
欣俛仰之間以為陳迹猶不
随事遷感慨係之矣向之所
知老之将至及其所之既惓惓情

此本之妙者　子昂題
吾觀禊帖多矣未有若
者亦將有感於斯文
異所以興懷其致一也後之攬
叙時人錄其所述雖世殊事
亦由今之視昔悲夫故列
誕齊彭殤為妄作後之視今
能喻之於懷固知一死生為虛
若合一契未嘗不臨文嗟悼不
不痛哉每攬昔人興感之由
期於盡古人云死生亦大矣豈
能不以之興懷況脩短随化終
欣俛仰之間以為陳迹猶不
随事遷感慨係之矣向之所
知老之将至及其所之既惓惓情
臣褚遂良

霞載名教所不得容信誓之誠
有如皎日
蘭亭敘
永和九年歲在癸丑暮春之初會
于會稽山陰之蘭亭脩禊事也
羣賢畢至少長咸集此地有

崇山峻領茂林脩竹又有清流
激湍暎帶左右引以為流觴曲
水列坐其次雖無絲竹管弦之
盛一觴一詠亦足以暢敘幽情
是日也天朗氣清惠風和暢仰
觀宇宙之大俯察品類之盛

所以遊目騁懷足以極視聽之
娛信可樂也夫人之相與俯仰
一世或取諸懷抱悟言一室之內
或曰寄所託放浪形骸之外雖
趣舍萬殊靜躁不同當其欣
於所遇蹔得於己快然自足不

知老之將至及其所之既惓情
隨事遷感慨係之矣向之所

髙山在望景行川心寧獨枕
蘭亭一事矣
御臨
永和九年歲在癸丑暮春之
初會于會稽山陰之蘭亭脩
禊事也羣賢畢至少長咸集

山地有崇山峻領茂林脩竹
又有清流激湍暎帶左右引
以為流觴曲水列坐其次雖
無絲竹管弦之盛一觴一詠
六足以暢敘幽情是日也天
朗氣清惠風和暢仰觀宇宙

之大俯察品類之盛所以遊
目騁懷足以極視聽之娛信
可樂也夫人之相與俯仰一
世或取諸懷抱悟言一室之
內或曰寄所託放浪形骸之
外雖趣舍萬殊靜躁不同當

其欣於所遇蹔得於己快然
自己不知老之將至及其所

亦將有感於斯文

御跋
唐文皇嗜蘭亭帖玉匣萬乘
之力多方以購之又時撫善本
賜其臣僚可謂勤矣而卒無
妙於治國理民之政盖其納諫

受言力行仁義所圖者大舉
凡遊藝之事不足以累之況
寄心翰墨於幾務之餘豈非
前王之令軌哉推考其時貞
觀之風幾與三代比隆其仁
心善政可施於後世者多矣

期於盡古人云死生亦大矣豈
不痛哉每攬昔人興感之由

若合一契未嘗不臨文嗟悼不
能喻之於懷固知一死生為虛
誕齊彭殤為妄作後之視今
亦由今之視昔悲夫故列叙
時人錄其所述雖世殊事異
所以興懷其致一也後之攬者

陳迹猶不能不以之興懷況
脩短随化終期於盡古人云

死生亦大矣豈不痛哉每攬
昔人興感之由若合一契未
嘗不臨文嗟悼不能喻之於
懷固知一死生為虛誕齊彭
殤為妄作後之視今亦由今
之視昔悲夫故列叙時人錄

其所述雖世殊事異所以興
懷其致一也後之攬者亦將

有感於斯文

二十二　清拓《懋勤殿法帖》康熙臨董其昌書蘭亭序

懋勤殿法帖　第六冊

懋勤殿法帖第六
御臨
董其昌書蘭亭序

永和九年歲在癸丑暮春之初會于會稽山陰之蘭亭

有清流激湍暎帶左右引以為流觴曲水列坐其次雖無

和暢仰觀宇宙之大俯察品類之盛所以遊目騁懷足以極視

內或因寄所託放浪形骸之外雖趣舍萬殊靜躁不同當其

隨事遷感慨係之矣向之所欣俛仰之間已為陳迹猶不能不以之興懷

興感之由若合一契未嘗不臨文嗟悼不能喻之於懷固知一死生為虛誕齊彭殤

雖世殊事異所以興懷其致一也後之覽者亦將有感於斯文

事也　羣賢　畢至　少長　咸集　此地　有崇　山峻　領茂　林脩　竹又

絲竹　管絃　之盛　一觴一　詠亦　足以　暢敘　幽情　是日也　天朗　氣清　惠風

聽之　娛信　可樂　也夫　人之　相與　俯仰　一世　取諸　懷抱　悟言　一室之

遇暫　得扵　己快　然自　足不　知老　之將　至及　其所　之既　倦情

況脩短　隨化　終期　扵盡　古人云　死生亦　大矣　豈不　痛哉　每攬　昔人

彭殤　爲妄　作後　之視今　由今　之視昔　悲夫　故列　敘時人　錄其　所述

康熙三十七年之卯癸十
一月二十四日奉
旨摹勒上石

癸酉　春日　書

元陸繼善雙鈎書

永和九年歲在癸丑暮春之初
會于會稽山陰之蘭亭脩禊
事也群賢畢至少長咸集
此地有崇山峻領茂林脩竹又有
清流激湍暎帶左右引以為

流觴曲水列坐其次雖無絲
竹管弦之盛一觴一詠亦足
以暢叙幽情是日也天朗氣
清惠風和暢仰觀宇宙之大
俯察品類之盛所以遊目騁
懷足以極視聽之娛信可樂

也夫人之相與俯仰一世或取
諸懷抱悟言一室之內或因
寄所託放浪形骸之外雖趣舍
萬殊靜躁不同當其欣於所
遇暫得於己快然自足不知
老之將至及其所之既惓情

隨事遷感慨係之矣向之
所欣俛仰之間以為陳迹猶

右軍里陸繼之墓右軍蘭亭叙
唐太宗既得真本命當時
群臣能書者搨賜諸王字平日
所見何嘗數十本求其真翰能
存右軍筆意者蓋此三耳此
弓自褚河南本中出飄撇蘊藉

大有古意一洗定武之習為可尚也
今世學書者但知守定武刻本之
法寧知繧繧龍跳虎卧之遺意
哉曾繧既不可渡見得是唐摹斯
可矣繧世亦艱得二保茲卷膝
世傳石刻多矣當有精於賞鑒

右陸之鈎摹蘭亭叙一卷能
以支遁道芒外堂馬法貌之

奎章閣學士院鑒書博士柯九思跋
二日臨

以吾言為然至元後己卯歲三月廿

方可浮其精神於筆墨
眊徑之亦此二人百一濟黄

大吳堂不痛哉每攬昔人
興懷之由若合一契未嘗不

鈎填廓之法盛宗時惟米南宮薛紹彭
誰之蓋深得筆意者然後可以造此否則

臨文嗟悼不能喻之於懷
固知一死生為虛誕齊彭殤
為妄作後之視今亦由今之
視昔□悲夫故列敘時
人錄其所述雖世殊事異
所以興懷其致一也後之覽

用墨不精如小兒學描朱耳繼之親永姚先生
先生與趙文敏皆知書法故今摹榻褚河南修
禊帖筆意俱到非深得其法者未易至此但不
入俗子眼也至元五年九月十五日繼之訪予無錫
村居出此卷相示展玩久之遂題于後陳方

者亦將有感於斯文

舊見馮承素米禮部及趙文敏公所臨禊帖未嘗苟同
今觀此本筆勢翩翩風神峻發又絕異欲以參較之而不
能不以四者之難并為恨也至正元年冬十有二月庚申
黃溍書

先兒子順父得唐人摹蘭亭敘三
卷其一迺東昌高公家物余艷慕
為黑日兒用河北晁豪製筆精甚
先師筠卷姚先生文敏趙公聞雙
因念嘗侍

蘭亭繭紙固不可得見苛非唐世臨摹之多後之
人寧復窺其彷彿哉今觀陸玄素雙鈎一卷筆意
其在展玩不忍舍置也至正二年正月十日句吳俔讚

鈎填廓之法遂謂兄假而效之前
後凡五紙兄見而喜瓢懷玄巳而兄
辛其所藏皆散逸至元戊寅夏
得此於兄故隸家眤喜且慨吁吾
兄不復生唐摹不復見余年已
中示不復可為撫卷增歎是乎
十月十又五日甫里陸繼善識

唐摹下真迹一等耳此卷得唐摹遺法
趙吳興所謂專心學之遂可名世者宗時
聚訟可謂多事天啟四年九月晦日董其
昌觀于苑西因題

永和九年歲在癸丑暮春之初
會于會稽山陰之蘭亭脩稧
事也羣賢畢至少長咸集
此地有崇山峻領茂林脩竹又有
清流激湍暎帶左右引以為
流觴曲水列坐其次雖無絲

以暢叙幽情是日也天朗氣
清惠風和暢仰觀宇宙之大
俯察品類之盛所以遊目騁
懷足以極視聽之娛信可樂
也夫人之相與俯仰一世或取
諸懷抱悟言一室之內或因

三希堂法帖 第三冊

永和九年歲在癸丑暮春之初會
于會稽山陰之蘭亭脩稧事
也羣賢畢至少長咸集此也

永和九年暮春月内史山陰此興
崇羣賢吟詠蓋芝釋叙引抽
毫縱奇札愛之重寫終不如神

能不以之興懷況脩短隨化終
期於盡古人云死生亦大矣豈
不痛哉每攬昔人興感之由
若合一契未嘗不臨文嗟悼不
能喻之於懷固知一死生為虛
誕齊彭殤為妄作後之視今
亦由今之視昔悲夫故列
叙時人錄其所述雖世殊事
異所以興懷其致一也後之攬
者亦將有感於斯文

是日也天朗氣清惠風和暢仰
盛一觴一詠亦足以暢叙幽情
列坐其次雖無絲竹管弦之
湍暎帶左右引以為流觴曲水
有峻領茂林脩竹又有清流激

觀宇宙之大俯察品類之盛
所以遊目騁懷足以極視聽之
娛信可樂也夫人之相與俯仰
一世或取諸懷抱悟言一室之內
或因寄所託放浪形骸之外雖
趣舍萬殊靜躁不同當其欣
於所遇暫得於己快然自足不
知老之將至及其所之既倦情
隨事遷感慨係之矣向之所
欣俛仰之間以為陳迹猶不

那有是
寄言好事但賞佳俗說紛
得若求奇尋解褚摹驚一世
記褚要錄班紀名氏後生有
模寫典刑彩彥遠記摹不

元祐戊辰三月獲于才翁之子湟字汝之米黻記
皇祐己丑四月太原王堯臣觀
覽寫高平范仲淹題
才翁東齋所藏圖書嘗盡

簡池劉涇巨濟曾觀
大德甲辰三月庚午過
仇伯壽許出示古今名
此末後見此小弆欣

歎吳郡張澤之藏書

後四十載歸爲至正丁亥張雨重觀于閑元草樓

雨舊名澤之

褚暮蘭亭最見墨搨及陸戀善鈎本今觀此卷乃知米

元章所評轉掐豪錦備盡之語良爲確當尚題

唐馮承素書

永和九年歲在癸丑暮春之初會

于會稽山陰之蘭亭脩稧事

也羣賢畢至少長咸集此地

有峻領茂林脩竹又有清流激

崇山

湍暎帶左右引以爲流觴曲水

列坐其次雖無絲竹管絃之

盛一觴一詠亦足以暢叙幽情

是日也天朗氣清惠風和暢仰

觀宇宙之大俯察品類之盛

六由今之視昔

悲夫故列

歎時人錄其所述雖世殊事

異所以興懷其致一也後之攬

者亦將有感於斯文

長樂許將熙寧丙辰

益冬閑封府西齊閣

臨川王安禮黃慶基

同閱元豐庚申閏

月十日

朱光庭李之儀觀

元豐五年三月二十七日

李祉王景通同觀

王景脩張太寧同觀

元豐四年孟春十日

所遊目騁懷足以極視聽之
娛信可樂也夫人之相與俯仰
一世或取諸懷抱悟言一室之內
或因寄所託放浪形骸之外雖
趣舍萬殊靜躁不同當其欣

於所遇暫得於己快然自足不
知老之將至及其所之既惓情
隨事遷感慨係之矣向之所
欣俛仰之間以為陳迹猶不
能不以之興懷況脩短隨化終
期於盡古人云死生亦大矣豈
不痛哉每攬昔人興感之由
若合一契未嘗不臨文嗟悼不
能喻之於懷固知一死生為虛
誕齊彭殤為妄作後之視今

崔若愚明者郎元貞元年夏六月傑
將歸吳興抹英因翰以此卷衍是正
焉鑒定如右甲寅日甲寅人趙孟頫書

至元甲午三月廿日西鄰文原觀

又同張伯清馮澤
繼觀文安王景儁題
仇伯玉朱光庭石蒼舒觀
定武舊帖在人間者如晨星矣此又
元豐辛丑四月廿八日

摹蘭亭序
永和九年歲在癸
丑暮春之初會于
會稽山陰之蘭亭
脩禊畢至少長
咸集此地有崇山
峻領茂林脩竹又
有清流激湍暎
帶左右引以為
流觴曲水雖列
保之矣向之所欣
俛仰之間以為陳
迹猶不能不以之
興懷況脩短隨
化終期於盡古
人云死生亦大矣
豈不痛哉每攬
昔人興感之由
若合一契未嘗不
不臨文嗟悼不
能喻之于懷故
固知一死生為
虛誕齋彭翁
為妄作後之視

摹蘭亭亭序
永和九年歲在癸
丑暮春之初會于
會稽山陰之蘭亭
脩賢畢至少長
咸集此地有崇山
峻領茂林脩竹又
有清流激湍暎
帶左右引以為

人錄其所述雖
世殊事異所興
懷其致一也後之
攬者亦將有感
於斯文

崇禎四年十一月初
六日偶遇
伯謹年兄齋摹此
長安中半日間昭
對作清事不謂之
享福不可
益津王鐸

煙潭王覺斯先生書法得晉臣海嶽衣
鉢裁注縱橫為之如太白長篇英雄欺
人耳晚足淮於古淡如此帖雜脊
唐諸公臨本何多讓焉

崇禎甲戌穐八月望日同汝
南泰京題於嶽粒齋中
黟齋黃元功識

係之矣向之所欣
俛仰之間以為陳
迹猶不能不以之
興懷況脩短隨
化終期於盡古
人云死生亦大矣
豈不痛哉每攬
昔人興感之由
若合一契未嘗不

永和九年歲在癸丑暮春之初
會于會稽山陰之蘭亭修禊事也
群賢畢至少長咸集此地
有崇山峻領茂林脩竹又有清流激
湍暎帶左右引以為流觴曲水
列坐其次雖無絲竹管弦之
盛一觴一詠亦足以暢敘幽情
是日也天朗氣清惠風和暢仰
觀宇宙之大俯察品類之盛
所以遊目騁懷足以極視聽之

娛信可樂也夫人之相與俯仰
一世或取諸懷抱悟言一室之內
或因寄所託放浪形骸之外雖
趣舍萬殊靜躁不同當其欣
於所遇暫得於己快然自足曾

知老之將至及其所之既惓情

隨事遷感慨係之矣向之

欣俛仰之間以為陳迹猶不

能不以之興懷況脩短隨化終

期於盡古人云死生亦大矣

不痛哉每攬昔人興感之由

若合一契未嘗不臨文嗟悼不

能喻之於懷固知一死生為虛

誕齊彭殤為妄作後之視今

由今之視昔□悲夫故列

敘時人錄其所述雖世殊事

異所以興懷其致一也後之攬

者亦將有感於斯**文**

永和九年，歲在癸丑，暮春之初，會于會稽山陰之蘭亭，修禊事也。群賢畢至，少長咸集。此地有崇山峻嶺，茂林修竹，又有清流激湍，映帶左右，引以為流觴曲水，列坐其次。雖無絲竹管絃之盛，一觴一詠，亦足以暢敘幽情。

是日也，天朗氣清，惠風和暢。仰觀宇宙之大，俯察品類之盛，所以遊目騁懷，足以極視聽之娛，信可樂也。

夫人之相與，俯仰一世，或取諸懷抱，悟言一室之內；或因寄所託，放浪形骸之外。雖趣舍萬殊，靜躁不同，當其欣於所遇，暫得於己，快然自足，不知老之將至。及其所之既倦，情隨事遷，感慨係之矣。向之所欣，俛仰之間，已為陳跡，猶不能不以之興懷。況修短隨化，終期於盡。古人云：死生亦大矣。豈不痛哉！

每覽昔人興感之由，若合一契，未嘗不臨文嗟悼，不能喻之於懷。固知一死生為虛誕，齊彭殤為妄作。後之視今，亦猶今之視昔。悲夫！故列敘時人，錄其所述，雖世殊事異，所以興懷，其致一也。後之覽者，亦將有感於斯文。

惠風和暢仰觀宇宙之大俯察品類之盛所

以遊目騁懷足以極視聽之娛信可樂也夫人之相與俯仰一世或取諸懷抱悟言一室之內

或因寄所託放浪形骸之外雖趣舍萬殊靜躁不同當其欣於所遇暫得於己快然自足不

生為虛誕齊彭殤為妄作後之視今亦猶今之

視昔悲夫故列敘時人錄其所述雖世殊事異所以興懷其致一也後之覽者亦將有感於斯

文
天曆三年三月既望
奎章閣侍書學士通
奉大夫虞集隸古

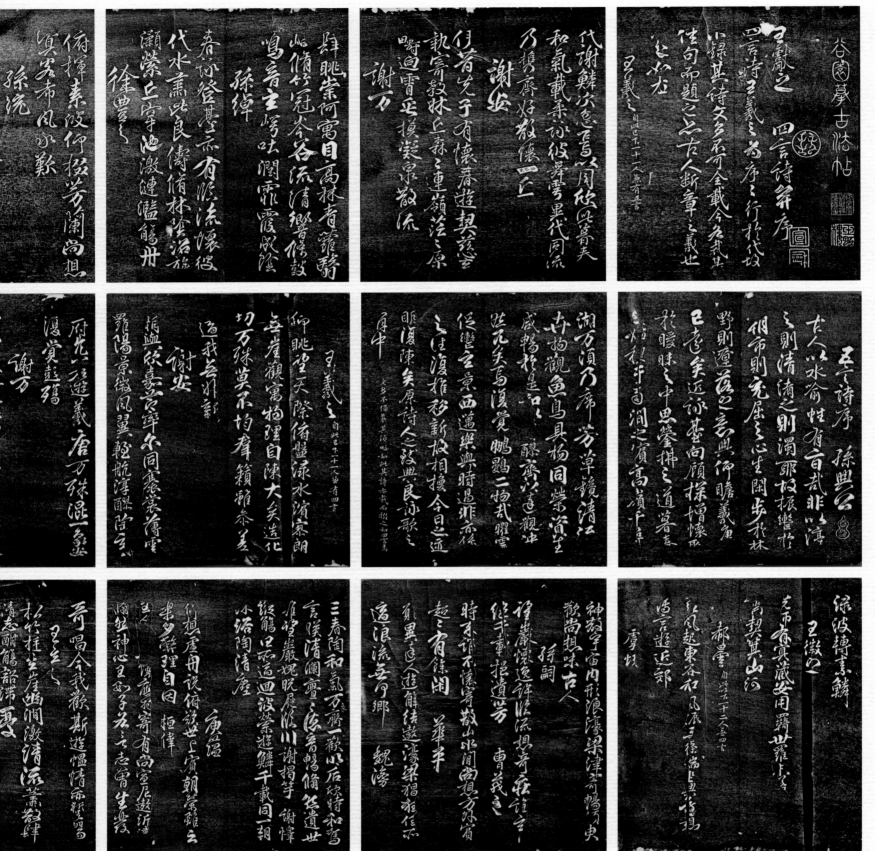

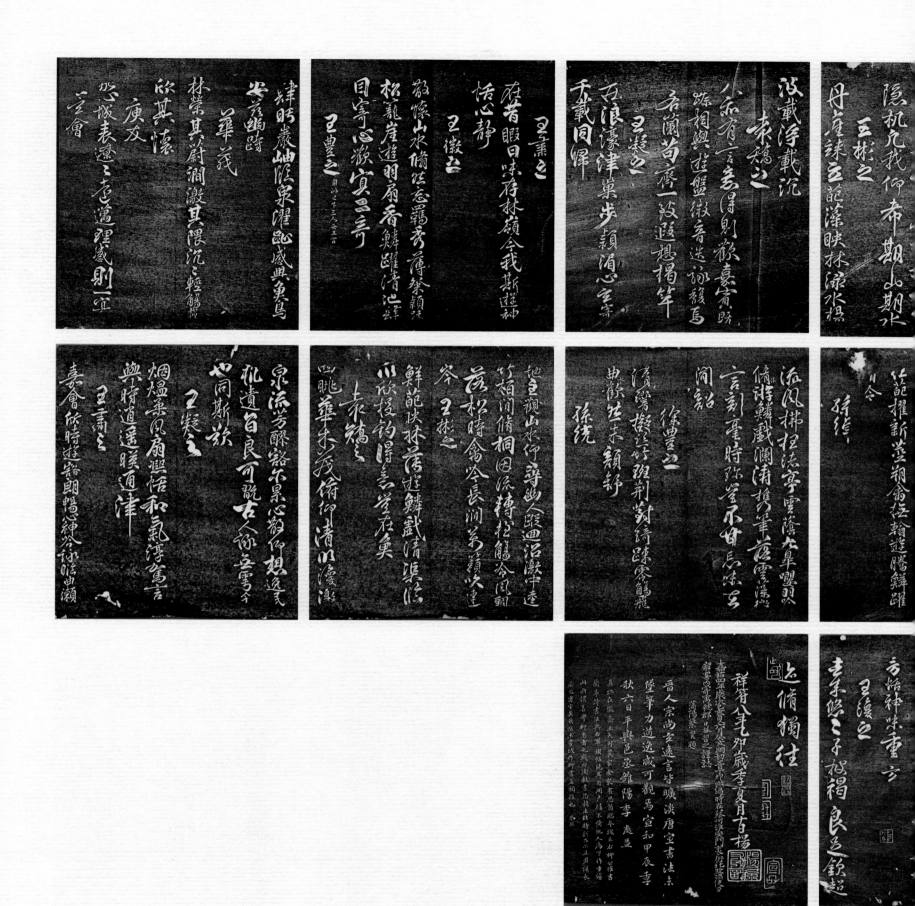

永和九年歲在癸丑暮春之初會于會稽山陰之蘭亭脩禊事也群賢畢至少長咸集此地有崇山峻領茂林脩竹又有清流激湍映帶左右引以為流觴曲水列坐其次雖無絲竹管弦之盛一觴一詠亦足以暢敘幽情是日也天朗氣清惠風和暢仰觀宇宙之大俯察品類之盛所以遊目騁懷足以極視聽之娛信可樂也夫人之相與俯仰一世或取諸懷抱悟言一室之內或因寄所託放浪形骸之外雖趣舍萬殊靜躁不同當其欣於所遇暫得於己快然自足不

蘭亭帖當宋末度南時士大夫

人人有之石刻日亡余家舊藏
其肥瘦之間亦有精神所謂不獨
諸刻精藏之尤者然此刻既得
色肥瑰微之間兼有墨色之妙
故未晬肥瘦之間余謂不獨刻
拓多寡瘦松未易之快甲二此卷
阮元寶六此卷
乃致佳本五字鐃損肥瘦刊本
中興王子慶兩藏趙子昂本

武本不知流於人間何處豈
所攜趙子固本刻今何處豈
少將相公家余嘗見之句為
希世之珍當此寫次能記
　　　　　　　　張照

　　　　至其石本中至寶也至大三
　　　　年九月十五日舟次寶應重
　　　　題予昂
　　　　跋松雪所藏孤東府三定
　　　　瘦於蘭亭司帥術語松雪二

知老之將至及其所之既惓情
隨事遷感慨係之矣向之所
欣俛仰之間以為陳迹猶不
能不以之興懷況脩短隨化終
期於盡古人云死生亦大矣豈
不痛哉每攬昔人興感之由
若合一契未嘗不臨文嗟悼不
能喻之於懷固知一死生為虛
誕齊彭殤為妄作後之視今
亦由今之視昔悲夫故列
敘時人錄其所述雖世殊事
異所以興懷其致一也後之攬
者亦將有感於斯文

蘭亭序子固蘭亭水木喬平上月中第一向藏松雪齋
本今色師龍眠房背臨稿仿佛百一

287

仰眺望天
際俯盤渌
水濱寥朗
無崖觀寓
大矢造化
物理自陳
功萬殊莫
不均羣籟
雖茶差適
我無非
新流風
拂扭法亭
雲蔭九皐
嬰羽吟脩
林游鱗戲

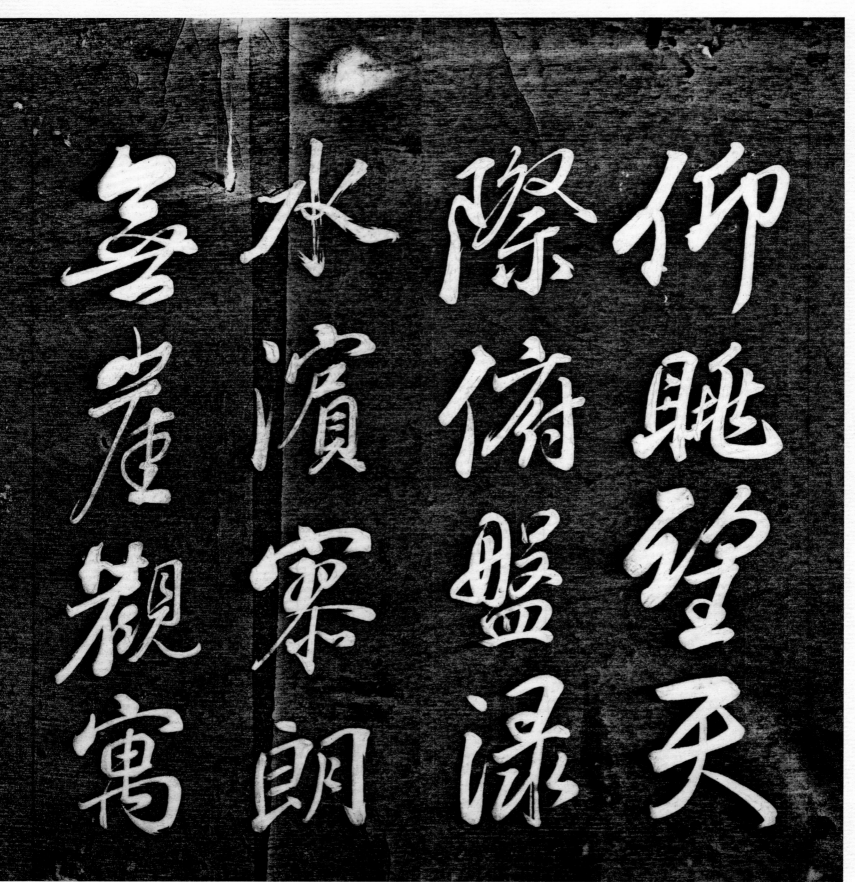

大矣造化功，万殊莫不均。群籁虽参差……

柳公权兰亭诗帖

唐摹右軍書

蕙堂墨寶第一

永和九年歲在癸丑暮春之初會
于會稽山陰之蘭亭脩禊事
也羣賢畢至少長咸集此地
有峻領茂林脩竹又有清流激
湍暎帶左右引以為流觴曲水
列坐其次雖無絲竹管弦之
盛一觴一詠亦足以暢敘幽情
是日也天朗氣清惠風和暢仰
觀宇宙之大俯察品類之盛
所以遊目騁懷足以極視聽之
娛信可樂也夫人之相與俯仰
一世或取諸懷抱悟言一室之內
或因寄所託放浪形骸之外雖
趣舍萬殊靜躁不同當其欣
於所遇暫得於己快然自足不

才翁東齋所藏圖書甚富
覽為高平范仲淹題
皇祐己丑四月太原王堯臣觀
元祐戊辰二月獲于才翁之子誼字
及之米黻記

唐集右軍書

右米姓秘玩天下蘭亭序第一唐太宗獲此書
命起唐邢褚遂良拾拓馮承素韓道政
趙摸諸葛貞湯普徹之流橅搨賜王公貴人
苦于張彥遠法書要錄此軸在蘇氏題為
褚遂良橅觀其意易敗語數字真是祐
法皆率意落筆餘字句填成清潤有考
氣轉掐電鑷備盡與真無異非深知書者
所不能到此恉兩收或肥或瘦乃是之所作
戯著蔟標書存焉式樹以陵玉椀已出
烟客星堂晉府所得卷茲泉石流腴翰墨
正以此本為定

防又褚恆絹本王會杪家藏後歸
新都令在廣陵此澄心堂紙中澹有
米元章小楷題跋米自貴其小字
云輕為人寫怪誚古帖與前賢墨
蹟用之不謂獅子搏象亦全其力
晉魏妙蹟半離仿書王知微韓證未詳真
偽滑亂米潢士黃雲林不為許可余嘗自
唐摹始兩以蘭亭冠蘭亭易聚訟觀者
以為何如

王氏東南首米跋甚其品
青霏曾恆德題

永和九年歲在癸丑暮春之初會
于會稽山陰之蘭亭脩禊事
也羣賢畢至少長咸集此地
有峻山領茂林脩竹又有清流激
湍暎帶左右引以為流觴曲水
列坐其次雖無絲竹管弦之
盛一觴一詠亦足以暢敘幽情
是日也天朗氣清惠風和暢仰
觀宇宙之大俯察品類之盛
所以遊目騁懷足以極視聽之

欣俛仰之間以為陳迹猶不
能不以之興懷況脩短隨化終
期於盡古人云死生之大矣豈

不我每攬昔人興感之由
若合一契未嘗不臨文嗟悼不
能喻之於懷固知一死生為虛
談齊彭殤為妄作後之視今
者亦將有感於斯文

二由今之視昔 悲夫故列
叙時人錄其所述雖世殊事
異所以興懷其致一也後之攬

右王羲之蘭亭序唐朝命馮
承素諸臣摹之流於真蹟並雙
鉤摹當日賜本紹興八年十二月
十二日臣米友仁審定恭題

延祐四年初夏同解元
唐子文學張子山人第子
移舟過西山自支硎掘
天平一雲而返日將西沉
矢舟次盲閣絵岸後
過子晨樓中挑燈飲酒
至三鼓枝醉觀此枝山
居士祝允明

蘭亭唐標第七本絹素實之客
顒跋似禄夆父在敕都汪氏書畫

一世或取諸懷抱悟言一室之内
或因寄所託放浪形骸之外雖
趣舍萬殊靜躁不同當其欣
於所遇暫得於己快然自足不
知老之將至及其所之既惓情
隨事遷感慨係之矣向之所
欣俛仰之間以為陳迹猶不
能喻之於懷固知一死生為虛

期於盡古人云死生之大矣豈
不痛哉每攬昔人感之由
若合一契未嘗不臨文嗟悼不
能喻之於懷固知一死生為虛
誕齊彭殤為妄作後之視今
二由今之視昔貞可悲夫故列
叙時人錄其所述雖世殊事
異所以興懷其致一也後之攬
者亦將有感於斯文

懷仁集蘭亭筆法同聖教而章法過之興福
碑可伯仲觀也宋理宗庫藏蘭亭百十七種
未識有此否
常恒德記

仁聚堂法帖

一卷十

永和九年歲在癸丑暮春之初會
于會稽山陰之蘭亭脩禊事
也羣賢畢至少長咸集此地
有崇山峻領茂林脩竹又有清流激
湍暎帶左右引以為流觴曲水
列坐其次雖無絲竹管弦之
盛一觴一詠亦足以暢敘幽情
是日也天朗氣清惠風和暢仰
觀宇宙之大俯察品類之盛
所以遊目騁懷足以極視聽之
娛信可樂也夫人之相與俯仰
一世或取諸懷抱悟言一室之內
或因寄所託放浪形骸之外雖
趣舍萬殊靜躁不同當其欣

仁聚堂法帖

六卷一

永和九年歲在癸丑暮春之初
于會稽山陰之蘭亭脩禊事
也羣賢畢至少長咸集此地
有崇山峻領茂林脩竹又有清流激
湍暎帶左右引以為流觴曲水
列坐其次雖無絲竹管弦之
盛一觴一詠亦足以暢敘幽情
是日也天朗氣清惠風和暢仰
觀宇宙之大俯察品類之盛
所以遊目騁懷足以極視聽之
娛信可樂也夫人之相與俯仰
一世或取諸懷抱悟言一室之內
戌曰寄所託放浪形骸之外雖
趣舍萬殊靜躁不同當其欣
於所遇蹔得於己快然自足不
知老之將至及其所之既惓情

随事遷感慨係之矣向之所
欣俛仰之間以為陳迹猶不
能不以之興懷況脩短隨化終
期於盡古人云死生亦大矣豈

不痛哉每攬昔人興感之由
若合一契未嘗不臨文嗟悼不
能喻之於懷固知一死生為虛
誕齊彭殤為妄作後之視今
亦由今之視昔　悲夫故列

敘時人錄其所述雖世殊事
異所以興懷其致一也後之攬
者亦將有感於斯文
　　　長樂許將熙寧丙辰
　　　益冬開封府西齋閣

随事遷感慨係之矣后之四
欣俛仰之間以為陳迹猶不
能不以之興懷況脩短隨化終
期於盡古人云死生亦大矣豈
不痛哉每攬昔人興感之由
若合一契未嘗不臨文嗟悼不

能喻之於懷固知一死生為虛
誕齊彭殤為妄作後之視今
亦由今之視昔　悲夫故列
敘時人錄其所述雖世殊事
異所以興懷其致一也後之攬
者亦將有感於斯文　子昂

蘭亭帖自定武石刻既亡在
人間者有數有日減有日增
固博古之士以為至寶抑極
雖辨又有未損五字者五字
未損其本尤難得此蓋已損
者獨孤長老送余壯行攜以

自隱至南陽此出以見示因
泣獨孤乞得攜入都他日來
歸與獨孤結一重翰墨緣如
至大三年九月五日晉蓋煩跋于
舟中獨孤名淳朋天台人
蘭亭帖當宋未度南時士大夫

人,有之石刻阮巳江左好事者
注:家刻一石無慮數十百本而
真贗始雜別羨王順伯尤延之
諸公其精識之尤者於墨色丕
色肥瘦穠纖之間分毫不爽
故朱晦翁跋蘭亭謂不獨議

禮如聚訟蓋矣之也杜傳刻
阮多寶二末易定其甲乙此卷
乃致佳本五字鑲損肥瘦心
中兴王子慶兩藏趙子固本上乞
黑石本中至寶也至大三年
乙月十七日丹月父寶進重頁

雄秀之氣出於天然故古今以為
師法齊梁間人結字非不古而乞
俊氣此又存乎其人然苦法終不
可失也廿九日至濟州南待閘題
廿九日至濟州遇周景遠新除行臺
監察御史自都下來酌酒于驛亭

人以鄙素求書于景遠者甚眾而
乞余書者坐集殊不可當急登舟
觧纜乃得休是晚至濟州北三十里
重展此卷因題
東坡詩之天下幾人學杜甫
誰得其皮與其骨學蘭亭

者亦然黃太史亦云世人但學
蘭亭面欲換凡骨無金丹
此意非學書者不知也
大凡石刻雖一石而墨本輒不同蓋紙有厚薄
麁細燥濕墨有濃淡用墨有輕重而刻之肥
瘦明暗隨之故蘭亭雖辯然真知書法者
一見便當了然正不在肥瘦明暗之間也十月二日

右軍人品甚高書入神品真草隸篆無不臻妙
綠小夫乳臭之子朝學執筆暮
已自詫其能薄俗可鄙三日泊
舟庸陂待放閘書
余北行三十四三日秋冬之間而多南
風船窗晴暖時對蘭亭信可樂

蘭亭誠不可忽此蒲豐本日三月少而識真者蓋
雜其人既識而藏之可不寶諸十六日清河舟中
蓋日數十餘卷而將為不少矣廿一日邳州北題
河聲如虩終日息非浮此卷時展玩何以解日
首人浮古刻數行專心而學之
便可名世況蘭亭是右軍得意
書學之不已何患不過人耶
須聞吳中北禪主僧有定武蘭

亨是其師晦巖照法師所藏
從其借觀不可一旦浮此喜不自
勝獨孤之與東屏賢不肖何如
也廿三日將過呂梁泊舟題
學書在玩味古人法帖悲知其
用筆之意乃為有益右軍

書蘭亭是已退筆目其勢而
用之無不如志茲其所以神也昨
晚宿沛縣廿六日飯罷羅題
書法以用筆為上而結字六須
用工蓋結字日時相傳用筆千
古不易右軍字勢古法一變其

也七日書
蘭亭與丙舍帖絕相似
松雪書法一宗二王而於蘭亭得力尤深平生所臨
至數百本此十三跋北行舟次時對蘭亭更為擱浮
意書一點一畫均之為後學楷模也公之論書以用
筆字形二者並重蓋同字而出於公之手置便覽
古雅可愛元明以來書家林立要莫能出其範圍
明賢有上下二百年縱橫一萬里之評豈過譽耶余
兩夢勒將及二卷然後未能驟志也

陰符經
觀天之道執天之行盡矣天有五賊見之者昌
五賊在心施行于天宇宙在乎手萬化生乎身
天性人也人心機也立天之道以定人也天發殺
機龍蛇起陸地發殺機星辰隕伏人發殺機
天地反覆天人合發萬化定基性有巧拙可
以伏藏九竅之邪在乎三要可以動靜火生於

題蘭亭八柱冊 并序

自永和之脩禊詠初傳迨貞觀之蒐
稱鈎摹迭出惟定武馳聲籍甚而潤文
聚訟紛如寖至翻刻失真點復揆胍求
似顧善本之難覯厪鼎無慮百千且好
事之穿鑿名蹟或存什一縶諫議寫其
為帖波折又新洵香光倣彼筆誼挦撦
獨運余旣使舊枣之譌而重合因沒幾
暇壽臨摹復憎原本之剝而不完詑付
文臣遵補於是四冊豆敎剞劂然而一編
不勿戳鴻綵披柳蹟於石渠薈唐模
於壁府仍琭琬之咸列伻甲乙以分南
允為藝苑聯珠珍題曰蘭亭八柱若丞天

列坐其次雖無絲竹管弦之
盛一觴一詠亦足以暢敘幽情
是日也天朗氣清惠風和暢仰
觀宇宙之大俯察品類之盛
所以遊目騁懷足以極視聽之
娛信可樂也夫人之相與俯仰
一世或取諸懷抱悟言一室之內
或因寄所託放浪形骸之外雖
趣舍萬殊靜躁不同當其欣
於所遇暫得於己快然自足不

知老之將至及其所之既惓惓
隨事遷感慨係之矣向之所
欣俛仰之間以為陳迹猶不
能不以之興懷況修短隨化終
期於盡古人云死生亦大矣豈
不痛哉每攬昔人興感之由
若合一契未嘗不臨文嗟悼不
能喻之於懷固知一死生為虛
誕齊彭殤為妄作後之視今
亦由今之視昔

董其昌頞

天順甲申五月望後二日王祜與徐尚賓
同註崑山蘭于雪蓬舟中

成化戊戌二月丙午葉蕡周
同軌古中靜與予同觀于
楊士傑之衙澤樓長洲記

趙久敏得獨孤長老宝
武禊帖作十三跋宋時尤
延之諸公聚訟爭辨只為
此一斤石耳況唐人真蘇墨
東手此卷以永興兩臨曾
入元文宗御府復乞之敏見
之又不知當為何欣賞也久
藏余齋中之為止生所有
因得所歸矣
戊午四月葉蕡次

蘭亭八柱帖 第一冊
虞世南摹蘭亭序

乾隆己亥暮春之初御筆

永和九年歲在癸丑暮春之初會
于會稽山陰之蘭亭修禊事
也羣賢畢至少長咸集此地
有崇山峻領茂林修竹又有清流激
湍暎帶左右引以為流觴曲水

淳熙五年十月觀昌楊益同觀

此卷經董其昌之孫雲驤永興
摹以真董其昌諸法加別有神韻也
秀光清之吳民後雖小暧茅元
儀而在香光齋玩頌久故歸之

蔡書至難必鈎勒而後填墨最鮮得形神
兩全者必唐人妙筆始為畢姚如此号者是也外
篆為道文敏公所題則其寶愛不言可知矣翰
林學士承旨金華宋濂謹題

異所以興懷其致一也後之攬
者亦將有感於斯文

萬曆戊戌除夕用卿從董太史索歸

是卷同觀者吳孝父治吳景伯國遜
吳用卿延揚不棄明時裴書口禮拜
皆在燕臺寓舍執筆者明時也

定武佳刻世已希遇初唐人手
筆妙得神情可稱嫡派者乎此
卷古色黯澹中自然激射淵珠
匣劍光怪離奇前人所共賞識
用卿宜加十襲藏之
金陵朱之蕃

甲辰閏九月九日王衡敬觀於
春水船

戊午正月廿二薪安吳廷孔制楊威照於鷹佺口識

於鷹太史世春堂

唐摹永興臨字武蘭亭自告元宰太史流傳
至石民內子楊氏收藏

觀言字剝賜茅上永不流焉矣
陳從儉復觀敬之

世人惟見諸姿秋冬之此表為
尖勁姿瘦而姿无是庳有若之

上谷窗劬亦大蒙以揭東
賜方家蒙以帖瘦人典而
遂覺某堂吾淺眠心生

先文矣輔
仁廟芑圉附學士王儔逢厚

于玉目更上一原樓也
楊索能家筆

藥氣與蒐跡亦明玆家

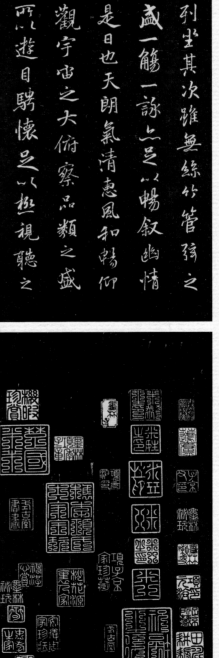

列坐其次雖無絲竹管弦之
盛一觴一詠亦足以暢敘幽情
是日也天朗氣清惠風和暢仰
觀宇宙之大俯察品類之盛
所以遊目騁懷足以極視聽之
娛信可樂也夫人之相與俯仰
一世或取諸懷抱悟言一室之內
或因寄所託放浪形骸之外雖
趣舍萬殊靜躁不同當其欣
於所遇暫得於己快然自足不
知老之將至及其所之既倦情
隨事遷感慨係之矣向之所欣
俛仰之間以為陳跡猶不
能不以之興懷況脩短隨化終
期於盡古人云死生亦大矣
豈不痛哉每攬昔人興感之由
若合一契未嘗不臨文嗟悼不
能喻之於懷固知一死生為虛
誕齊彭殤為妄作後之視今
亦由今之視昔悲夫故列

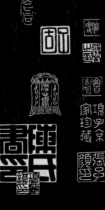

天聖丙寅年正月二日裝
才翁東齋所藏圖書當盡
覽焉高平范仲淹題

皇祐己丑四月太原王堯臣觀
元祐戊辰二月獲于才翁之子泃字及之米海記

簡池劉涇巨濟曾觀

298

蘭亭八柱帖 第二冊

褚遂良摹蘭亭序

永和九年，歲在癸丑暮春之初，會
于會稽山陰之蘭亭，脩禊事
也。群賢畢至，少長咸集。此地
有崇山峻嶺，茂林脩竹，又有清流激
湍，映帶左右，引以為流觴曲水

永和九年暮春二月
內史山陰殳興

發揮賢吟詠，每蘭敘引抽
毫，縱奇札，愛之重寫，紋不如神
助，當為萬世法世。行三百字之字，
影多每一似昭凌竟發不知歸

模寫典刑，彰秘彦遠記模不
記褚要錄班紀名氏後生有
得苦求奇尋膊褚模鷲一
世寄言好事，但賞佳俗說紛
那有是

異於人會興懷其致一也後之攬
者亦將有感於斯文

朅朱方吳冻同觀

南陽仇兄武林舒穆平陽張

錢唐羅雍龍招蕃楊戴觀

餘杭白延拜觀

玉山朱葵說

同觀于山村田舍

大德甲辰三月庚午過
仇伯壽許出示古今名
臨末後見此小孫欣

歎吳郡張澤之篆書

後甲申戴是為至正丁亥張而重觀于開元草樓
兩舊名澤之
大德甲辰良月蜀後學程
孫手敬觀于金溪濟陽家塾

甩蘭亭墨本卷
五蘭亭墨本一卷說者以為褚遂良
所臨用筆轉鋭略不經意與褚

兼集篆籀風韻溫雅體格規矩喧逸出誠非他人所能到者世南既沒唐太宗嘗歎與誰論書之藝魏徵因薦遂良入為侍書時媒孽萬事出尚貞真贖甚富真贗莫辨逸少之鑒別此辨忠自遂敏及筆書乃僕射封河南公云云。

蜀陳敬宗題

原蘭亭之始拓本托隋之開皇間唐文皇見拓本求真辵辵乃出命廷臣臨摹分賜選偏真者得歐陽本刻實中禁即宗世所謂定武者也貞觀末蘭本非論墨蹟也余所得褚臨此卷筆力健勁風神洒落可稱神逸化境不可里

則心閑手敏意勝拈法余觀唐宗來臨摹者彩矣未有若此卷臨寫之神妙者信為此本俱化得意之筆耳
冬至前八日風日晴暖窗明几淨湯陽道
使葉志之仙客永譽

褚河南墨蹟自足千古褾臨蘭本耶吉光片羽世、寶之十一月廿二日雪霽筆令之

范仲淹王堯臣劉涇辈赏觀後歸米氏

戴其月日跋識及考海岳書史先詳

授受之由後辯長字其中二筆相近

末後捺筆鈎迴筆鋒直至起雲懷字

内折筆拆筆皆轉側偏而見鋒毫字

下真蹟一等蓋其天真爛足神

寔偏人絕非優孟忘冩以亡

必難夫何感仙客又題

書積於蘭亭墨未倒挹右

思神通寤者磨之搓驪浮珠餘皆鱗

不也昔山谷云觀蘭亭要各存之必

會其妙處耳信為賞鑒家之格言

也夫

己巳初冬重裝卽遂書其後

蓋年卞永譽今之氏

唐太宗命褚河南臨摹禊序

分賜諸臣進上之外必有省齋

自臨別本其進上惟恐不肖則

規規摹倣法勝於意自臨別本

内斤字足字轉筆賦鋒随之於所筆慶

賊毫直出其中世之摸本末嘗有也在

藕氏才翁房題為褚摸王羲之蘭亭

帖南宮鑒賞信不誣矣余性嗜古自許

滴諭墨緣雖不敢附才翁海岳之後

亦不同矔聲呵息之儔蓋有風兩興思

喜供實也自宗元為明代

以此第一貴如為敕欠宣哥

水沉摸本ふ可天保定當

之陸式古堂什襲罪皇茂

仙家方丈以一字一筆馬為巧

甲爾妙

一旦此本出名�555之内而也萬七

弱與萬樣嗜珠賞陰場久

疍里末淘笑内為圓去茶

寔名人賞後且向初景笑笑

莾笑杰举之家馬原莊莲

此如災牒中芳元去營賞

謹之美影引浸生散太

法貝又弄用整圎朱菜印

昊此峯末煇元年上兑胁

時疑顥後也此英秋磐子

固冀髙玉烔於雪當凌巴

ふ出氏筆而环於墨林家白

永和九年歲在癸丑暮春之初

于會稽山陰之蘭亭脩禊事

也羣賢畢至少長咸集此地

有崇山峻領茂林脩竹又有清流激

湍暎帶左右引以為流觴曲水

列坐其次雖無絲竹管弦之

盛一觴一詠亦足以暢叙幽情

是日也天朗氣清惠風和暢仰

觀宇宙之大俯察品類之盛

所以遊目騁懷足以極視聽之

娛信可樂也夫人之相與俯仰

一世或取諸懷抱悟言一室之内

或因寄所託放浪形骸之外雖

趣舍萬殊静躁不同當其欣

於所遇暫得於己快然自足不

知老之將至及其所之既惓情

臨川王安禮黃慶基
同閱元豐庚申閏
月十日
朱光裔李之儀觀
元豐五年三月二十七日
李犖王景通同觀
王景脩張太寧同觀
繼觀文安王景脩題
仇伯玉朱光庭石蒼舒觀
元豐四年孟春十日
又同張保清馮澤
元豐辛酉四月廿八日
甲午禊日靜室集賢官房
潛菴出此帖共觀少焉風雨

前後小半印神龍二字即唐中宗年號貞
觀中太宗自書貞觀二字成二小印開元中明
皇自書開元二字作一小印神龍中中宗示
書神龍二字為一小印此印在貞觀後開元前
是御府印書者張彥遠名畫記唐貞觀開元
書印及晉至唐公卿貴戚之家私印二詳載
獨不載此印蓋猶搜訪未盡也予觀唐摹蘭
亭甚眾皆無唐代印政末若此帖唐印宛然真
迹入昭陵搨本中擇其絕肖似者秘之內府此本
迺是餘皆上賜皇太子諸王中宗是文皇帝孫
內殿所秘信為寂善本宜切近真也至元篴巳

殼神龍貞觀苦未遠趙葛馮湯搯
石迹主人熊魚兩萬愛彼短此長俱
有得三百二十有七字、龍蛇怒騰擲
莫予到手眼生障有數存焉豈人力
吾聞神龍之初黃庭樂敎真迹尚無
慈山帖猶為時所惜況今相去又千載
古帖消磨萬無一有餘不之貴相通
欲挹奇書求博易
鮮于樞題
至元甲午三月廿日己西鄰文原觀

僅見此軍臨禊孝功偶出示
為毫甚後而歸之
嘉靖丙戌暮三月望日濮陽李
廷相觀于金陵寓舍

墨林項元汴真賞

唐摹蘭亭本余見九三本其一在宜興吳氏後有宋初
諸名公題語李范蒼每遇荊溪必來一觀今其子孫
亦不莊出示人其一藏吳中陳緱熙氏當時已刻石
傳世而陳好古摹刻教蓋真而又分散諸藏尚可
惜耳其三即此神龍本也嘉靖初豐芳功存禮嘗于

王獻之五言詩并序

四言詩王義之為序之行
於代故以錄其詩文多不可
全載今各載其佳句而題之
六古人斷章之義也

徐豐之
俯揮素波仰掇芳蘭
尚想嵇叟巍巍布風水歡
孫統
茫之大造萬化齊軌
玄同鏡異標首平勒
運摸黃流隱机九我仰
布期山期水
王彬之
丹崖練立范藻映林淥
水榭沒載浮載沉
秦龜之
人亦有言意得則歡嘉
賓既醉相興遊盤微音
迷泝雜詠若蘭苟齊一
沒遊想揚竿
王彪之
俯浪濠津巢步穎湄
心言寄下載同歸

心生開步於林野則遼莽
之意興俯瞻巍廟日皇
矢近詠豐向顧操摶懷工
莫暖眜之中思鑒揭之道
高山頃庭湖万須乃席
芳草攬清江卉揚觀
魚鳥具揚同縈資生成暢
於是口酣齊以遠觀出
然九矢舄渙覺晌題二物哉
雖靈促響玄景西遷樂與時
邁非亦佳生復雄移新故
相摶今日之迹眇復陳矢原詩
之沒興良詠歌之所
仰眺望天際俯盤淥水濱
寥朗無崖觀寓揚理自陳大
矢造化功万殊莫不均羣

代謝鱗次忽焉以周欣此
舞和氣載柔動彼舞
雲裏代同流乃攜齊好敬
懷一丘

謝安
伊昔先子有懷春遊摹
慈玄執寄敦林丘森之連
嶺茫之原曠迴雪平摸
凝泉散流

謝萬
踟眺崇阿寓目高林春
灘嶠峻脩竹冠岑谷流
清響條鳴音寄崖味
潤霏霞眾陰

孫綽
春詠登堂亦省派流
懷役代冰蕭此良傳脩
林陰沿旋瀨瑩丘寧也
激漣灔艦卅

斯游神悟心靜
旦徽之
散懷山水脩法忘罷秀藹
柴穎陳松籠崔遊羽扇脣
鱗躍清池建目寄心歡

賓三言
王豐之
肆眺散岫派泉灌趾感
興奐身安蒦幽時

林榮其蔚澗澈其隈沉之
輕艦載欣其懷
庚友
必做表療之志邁理感

別賓玄會
五言詩序孫興公
古人以水喻性有旨哉非
以漁之則清濁之則濁邪
故振響於明市則兔屈之

謝萬
流風排狂法亭雲蔭九皐
嬰以脩遊鱗戲瀾清攜
筆庭雲藻散言語蓬時
孫綽不甘辰味玄聞詔

徐豐之
清響擬絲竹斑荊對綺踈
零艦飛曲歈笙未韻踈
孫統
之觀山水仰尋幽人蹤迴沼

玄霄春陰旗勾芒舒陽崖
靈液祕九區芳風扇鱗榮
碧林輝英翠紅葩擢新蜜
朝爺短翰遊騰鱗躍日令

孫綽
拒血欣嘉賞齊衣同襄裳
薄雲羅陽景微風畫動航
殊混一象安復覺彭殤

激中遠竹柏涧修桐因流轉
枉篙冷風飄　荄松時翕吟
長涧茅籟吹運岑
王彬之
鮮範映林萼游鱗戲清
濠臨川欲投釣得意堂
在魚
袁嶠之
四眺華木我俯仰清川
漫漪泉流芳醳露不果心
敬仰想逸气机遺百良
斯欲
王凝之
烟熅柔風庾凞悟和气淳
可觀古人詠兮云兮心同
駕言興時道遙暎通津
王肅之
嘉會欣時遊嶺朗暢心神吟
綿悠曲瀨深沒轉素鱗

音暢俯竹遺世雁望嚴嵬睨眈
屣臨川謝揖箏
謝懌
縱篙任不適迴波縈遊鱗干
戢同一朝以緒陶清塵
庾蘊
真鹿舟說俯欲世上賓朝
雜云宋夕聲理自固
桓偉
遊幅情希哲暢
志曾生萋号唱今我欽斯
王玄之
趙沂詩關絲神心主如字右言
玄肅之
馮顏相壽有尚堂尼
王豊之
松竹挺志崖幽涧激清流藥
敬肆情志酬鶴諮滯夏
王緝
敬路情志暢塵縈忽以指仰
重熙
謝揖遺方帖神味重玄

心孫興玄計玄度單轉相祖尚之加
以三世玄辭而詩聽之體畫其合山
陰晴禊諸賢詩體正爾然省寧尚蕭
遠軼蹤塵外使人懷想見晉人
一帖云三日臨水詩文斑斑今一八今詩
此詩世是時頗集者世矜於一八今詩
夸春廿六人亦已以号唐諫議大夫
柳公權書故自不凡當萋喬世珍藏
也歐和元年十一月戊寅承議郎开
秋書省校書郎臣黃庭琴觀
賢心嘗諮懷未少依而各乔心正謂

歲在壬戌夏四月六日潘游
老人王萬慶題於潛
永和一敘筆神絶遺刻居然走
千古興以文是擲地蓉安石
詩為碑金語犀賢乐時氣
峯王卿應零藏同塵士絹素
時明昌二年七月
習宋逌題

第一幅

錘蹟遊絲細筆之似鐵鑄中間

晉人心師了致尾楊少師有

書名乃不特連宗適學出名乃

致佳此二不可曉也滄浪蒲田

海岳芝垞及長鬈校書皆宗之

謂八法者皆有跋滋滋老人王

萬慶庭鈞兔也明昌金章宗

年謝然則此卷蓋入不失美

磨政元初秋書於九江道中

舟行如書

世貞

拘少師書興公後序而

及諸賢詩兩不書褉帖

政自不敢與逸少抗衡

耳始於此書每於險申生

能枯潤纖穠掩暎相發

堂後世所能髣髴者耶

夫以晉人罷之言著之談

第二幅

柳太師自長慶間拜侍書

學以筆諫題名追事文宗有

靜居風平生博貫經術書法結體

勁媚帝一日與聯句賞其詞情

其美命題于殿壁歎曰鍾王無以

尚也當時大臣家碑誌非其筆人

以子孫為不孝外夷入貢者皆別

署貨貝曰此購柳書當畫京西

明寺金剛經有鍾王歐虞褚陸諸

家法自為得意史稱之者如此令觀

所錄蘭亭諸賢詩及後序入宣和

御府收藏六蜃燦爛宋名人俱有

題識幷州公備極推許系以長歌

董文敏刻之鴻堂帖中其為墨池

瓌寶信不誣矣諦審其骨格道

勁中念姿態楷書行與虞人逼

一種自是柳家新樣至而云鍾王

歐虞褚陸諸家法殊未可概筆

第三幅

蘭亭八柱帖 第五冊

戲鴻堂刻柳公權書蘭亭詩原本

王獻之 四言詩並序

四言詩并載之為序之行

於代攺小錄其詩文多不可

全載今名氣湛佳句而題之

此古人斷章之義也匕巳

左

己巳載之 自此下二十八魚有言

代謝鱗次忽焉以周

暮夫和氣戴柔以彼舞

雲興代固流乃攜齊好懿

懷四臣

謝安

伊昔先子有懷春遊契

慈玄軌寄敎林丘森之連

嶺茂之原疇過霄丕摸

嶷瀠散流

謝萬

308

使人心愉目揩石不能自制
于甲戌仲秋之望雲間
莫是龍游觀手長安客
舍曰識年月

柳誠懸行草醫數頓挫以頠
魯公而乾濃畢備略無妍媚
之態於此卷見之
茂苑文壽書

唐人真蹟世不多見詞識懸者書
家鉅工壽諏覽此卷正猶以山陰道
上乍令亭想尺華诛風度矣丁丑
夏與錢以人穀登仲氏默齋同觀後
長洲陳鳳翼

近代學書者流愈似而愈嫩去
古人愈遠請以柳書為求度金
針可也康熙五十七年冬十月廿二
日橫雲山人王鴻緒題于長安邸
舍時年七十有四

唐柳諫議書簡享詩并後序真蹟康熙辛未
秋日購於泰典季氏價

清響條鼓鳴看主崿吠
潤霏霞暎陰
孫綽
春詠登甚亦有順流
懷役代水羔此良傳俯
林陰治旄瀨縈丘寄寺池
激漣澆鬲卅
徐豐之
俯揮素波仰掇芳蘭
尚想嶷崿希風永歎
孫統
泛泛大造萬化齊軌四悟
玄同鏡異標百華勁
運摸黃綺隱机允我仰
希期山期水
王淑之
丹崖綠玉蕤藻暎沫溁
水碧没載浮載流
袁嶠之

人亦有言兹得則歡嘉
寅跡　殊相與遊盤徽音
迷詠馥焉　名蘭荀察一
敘遊想揭竿
王凝之
五浪濠津巢步潁湄
心玄齊千載同歸
王肅之
在若眼目存林領今我
斯遊神怡心靜
王徽之
散懷山水備然志罷秀薄
榮穎味松龕崖遊羽扇香
鱗躍清池肆目寄心歡
寅三寸
肆眠巖岫泓泉濯臥感
典魚鳥安流幽時
華茂
己豊之
自此已下三人五言

相攜今日之遊眠復陳茲原詩
人之致興良詠歌之　海中
　　　　　　　　文多不備
迷詠馥焉　　如此其詩亦載而
敘遊想揭竿　招之如四言焉
王義之
自此已下二十八人有四言
仰眺望天際俯盤淥水濱
寥朗無崖觀寓物理自陳大
矣造化功萬殊莫不均群
籟雖參差適我無非新
謝安
相迦欣嘉遊昔宰永同襄襄
謝萬
萬殊混一象廢賞賢遠哀
淳醨陶至府先進遊羲居
薄靈羅陽景微風翼輕航
靈液　役九區光風扇鱗榮
碧林羅英翠江範擢新營
王寅寒陰旗勾苣舒陽罟
孫綽
朝翁揺翰遊騰鱗躍　月冷

斯歡
王凝之
烟熅柔頌扇驛帖和氣淳
駕言邀時逍遙暎道津
王肅之
嘉會欣時遊縹朗暢心神谷
詠唫曲瀨淥波轉素鱗
王徽之
自此已下二十二人四言
克而有寅藏安用驛世羅小
　　　　　　曾契箕山河
郗曇
泛風趣東容和風派王徐偏步
興萬馬言遊近郊
庾怳
神散宇宙內形浪濠梁津
暢咏東歡尚想味古人
孫嗣
謹巖懷逸評泓流想音承
招遺芳

尚历丁卯观于真州吴山人李甫所藏以此为甲戌后七年甲辰上元日英用卿携王章禅室外余已采刻此卷于鸿堂帖中

董其昌观

天顺甲申五月望後二日王祐兴徐尚宾同注崑山阁于雪蓮舟中

成化戊戌二月丙午葉萱周同軌古申静与予同視于暮春三月舆松坐賞泂之賓

楊士奇之衍澤樹長而记

笔飞雲藻撒言别毫時乱阑韶

徐丰之

清響擬絲竹斑荆對詩蹀

零觞飛曲歓笙朱颜静 (水)

孫統

地主観山水仰寻幽人踪迴沿激中遠竹柏润脩桐因流轉粗鹤冷凤飄蒇松時舍吟展洿川谢揭等

長澗茅籟吹連岑

王彬之

鲜葩映林萋遊鱗武清渠浪瀮欣投釣得意忘在奥

魏滂

三春陶和氣萬齊一欢心后欣時和駕言暘清阑蓝之陵會畅備筭遺世雁望巖魏眽

謝惮

餘觴旦不道迴波縈遊鱗千載同一朝迹陶清塵魚鼂仿想廬舟說俯欲世上賓朝榮

方外賓超之宵篠閒華平覺異遠人遊解結遨濠梁猖狂佳不遇浪流莫掌鄉

曜靈俟巒望景西邊樂舆時壯元矢鳥涵賞鹏鶹三物甚

魚鳥具揚同榮資生咸暢

高頂千尋湖萬頃乃席芳草籟清江太物觀

於暖昧之中思鑾拂之道釀齊以遠観逝

矣近弥甚向顧探增懷暮春三极泂之宾

西眺華朱我俯仰清以澄激京流芳醴露不景心散師想逸民孤遺自良可觀古人诵无雲令如同

春鸠之

鮐云叒乡藥理自因桓律

仿想廬舟說俯欲世上賓朝榮

餘觴旦不道迴波縈遊鱗千載同一朝迹陶清塵魚鼂

遨沂清爾筮神心王知子玉之博鹰水寄有尚室尼

志當生農方可唱令我歓斯

遊幅情雨新墮陽

松竹掟玄岩幽澗激清流藂郁

肆情志酣觴詠滿真

王縕

敬詠情志暢塵纓急以捐仰

詠揚遺芳怡神味重玄

王滂之

去束繫三子擬褐良足欽

超迹備獨往

題內府摹柳公權蘭亭詩帖

雲褚蘭亭意早茫何來柳帖戲

鴻堂虞世南法遂良兩陰蘭亭序並傳刻
雜刻入戲鴻堂而已權此帖
遂重墨蹟杳不可考也
石巳眾彼真蹟久至存矢
字片石居然有斷章
刻工未必能知
有餘闊為盖由當時刻本為摹勒未善而石刻又年
久漫漶故以其昌跋本較之搏覺青過於藍矣
說項祇因撫自董補王恰似得
其羊毛詩關筆今于敏中倣其意補之之其
陰則仍其舊益以戲鴻堂原刻及敏左為一冊量裒成函
以增禊帖之勝閱年二百巳漫漶重搨
斯圖久長

暮春和氣載柔詠彼舞

雲罍代同流乃攜齊好散

懷一丘
按此詩丘字原
有闕筆今補

謝安

伊昔先子有懷春遊契

嗟玄執寄敷林丘森之連

嶺茫茫原疇迴霄无摸

凝泉散流
按此詩泉字漏
補堂原刻作玄後重是東改

謝萬

肆眺崇阿寓目高林青

籠翳岫俯竹冠岑谷流

清響條鼓鳴音主峼吐

潤霏霞成陰
原刻有闕筆今補

孫綽

春詠登臺亦有臨流

襄役代水蕭此良傳俯

林陰沼旋瀨縈丘宇池

激連濫觴冊
按此詩觴字原
刻有闕筆今補

徐豐之

在昔暇日味存林嶺今我

斯遊神悟心靜

王肅之
按前之二字原
刻有闕筆今補

散懷山水俯眈忘羈秀簿

絜嶺踈松籠崖遊羽扇香

鱗躍清池肆目寄心歡

寅二奇
王徽之

肆眄巖岫臨泉濯趾感

興魚鳥安荓幽時

華茂

林縈其蔚澗激其隈沉

輕觴載欣其懷
按此詩戴字原
刻有闕筆今補

庚友

寄心城表遼三臺遼理感

則一寅以至會

五三詩序 孫興公

古人以水喻性有旨哉非

于敏中補戲鴻堂刻柳公權書蘭亭詩闕筆

王獻之 四言詩并序

四言詩王羲之為序之行

於代故不錄其詩文多不可

全載今名載其佳句而題之

以古人斷章之義也 之如

左

王羲之 自此已二十八萬有五言

代謝鱗次愈焉以周欣此

字原刻有闕筆今補

孫統

沈之大造萬化齊軌丹悟
言同寶異標百平勃

希期山期水
按此詩勒虛字原刻作勒今從董臨本改

王彬之

丹崖竦立艷藻映林渌
原刻有闕筆今補
水揚波載浮載沈

來媾之

人亦有言意得則歡嘉
賓既臻相與遊盤微音
迭詠馥焉若蘭荀齊一
致逸想揭竿
字若字原刻俱有闕

王凝之

莊浪濠津巢步潁湄
寘心玄寄于載同歸
按此詩荘字

運摸黃綺隱机亢我仰

心生關步於林野則遼落
之意興仰瞻義唐既已志
矣近詠其臺向顧探增懷於
暖眛之中思瑩拂之道暮

奉之始穀于南澗之濱高
嶺千尋澄湖萬頃乃席
芳草攬清流卉物觀
魚鳥具物同榮資生咸暢
於是和以醇醨齊以至觀決

赴元矢焉復覺鵬鷃二物哉
曜靈促轡玄景西遲樂與時
過悲亦系之是復推移新故
相摻今日之迹明復陳矣原詩
公之致興良詠歌之有由

王羲之 自此已下二十二萬有四言

仰眺望天際俯盤渌水濱

313

寮朗無厓觀寓物理自陳大
矣造化功萬殊莫不均羣
籟雖參差適我無非新

謝安
相與欣嘉遁尚音爾同褰裳
薄雲羅陽景微風翼輕航
淳醪陶丘府无著逝羲唐
万殊混一象安復覺彭殤

謝萬
玄貞卷陰旗勾芒舒陽旌
靈液被九區光風扇鱗縈
碧林輝英翠紅葩擢新莖
朝禽挾翰遊騰鱗躍清泠

孫綽
泗風拂招法亭雲蔭九皋
嚶羽吟儔林游鱗戲瀾濤攜

可玩古人詠無雲今也同
斯欣

王凝之
烟熅柔風扇熙怡和氣淳
駕言興時　逍遙暎通

王肅之
嘉會欣時遊諮朗暢心神冷
詠彼曲瀨綠波轉素鱗
津

王徽之
先師有貞藏安用羈世羅末
齊契箕山河

都曇
風遞東谷和　振　徐端坐
興寄蕩言遊迅郊

虞悅
神散宇宙內

縱觴雖不逮廻波縈遊鱗千
庾蘊
仰想虛舟說俯欽世上賓朝榮
雖云樂夕薛理自因

桓偉

王玄之
松竹挺岩幽澗激清流蕭散
肆情志酬觴齊滯憂

王蘊

王凝之
詠捐道芳臨神味重玄
散朂情志暢塵撰怱以捎行
去来悠悠子披褐良足欽

314

按此詩吟字原微字原闕原闕令
補林字織字原闕令從董臨枝増

徐豐之
清響擬絲竹遐荊對綺疎
零觴飛曲水歡然朱顏舒　按此
詩然字朱字原微闕令補人水字原刻
旁注曲字下異臨本作泳令仍從原刻

孫綂
地主觀山水仰尋幽人躋迴沿
激中遵竹柏間俯桐因流轉
乾觴冷風飄藐松時翁吟
長涧茅籟吹連岑
統詩作遵臨本本與韻
不協闕童臨本末改令仍從之

王彬之
鮮範映林萬游鱗戲清
渠臨川欣授鈎得意堂

在禽
士不矯之
四眺華末戔俯仰清川
浚激泉流芳醴密樂景忘
散仰想逸民机遺百良

有闕筆
今補

孫嗣
有闕筆今補
誰巖懷逸許泚流想奇莊
誰主絕千載把遺芳　按此
詩有云字絕字下原詩有風字原
詩董併於王戲之下令從原刻列

曹茂之
本無今從原刻
時末誰不懷寧散山水間尚想
方外賓超有餘閑　按此詩末誰不懷
四字原刻有闕字

華平
顛異達人游解結邀濠梁狷
狂任不道浪流莒尹鄉　按此詩頴
字額字狂

魏滂
有闕筆今俱
三春陶和氣万豪齊一歡以后
欣時和鴬言瞑清瀾置之遊
音暢儔然遺世望巖娓眠
展臨川謝揚竽　按此詩原刻俱作咲筆作
改世字下原刻俱作闕筆作吟字令從董臨本

謝懌

公權禊帖早稱神一脈香光得
髓真鎸刻戲鴻惜漫滅
書幸聚豐城劍
應令合浦孫藝也當知縈手道
可忘筆諫乃其人
乾隆戊午夏上澣御筆

心正由來筆有神臨摹況在前真
丹未得空皮骨錦杼無能引緒綸尾
總續貌難媲美瑤經比玉散稱珍昔
褒擬褚今規柳學品薰懃彼二人丁亥春正
臣于敏中奉和敬書

王獻之　四言詩并序
四言詩王羲之為序

行於代故不錄其詩
裁其佳句而題之名
文多不可全載今各
古人斷章之義也
王羲之
自此已下十一人兼有五言

榮丘寧池　激連溢觴
舟
徐豐之
俯揮素波仰掇芳
蘭尚想實宮希風
承歡
孫統
茫茫大造萬化齊軌
同悟玄同覽異摽
百年勤運摸黃綺
陵机凡我仰希期
山期水
王彬之
丹崖速立菲藻映
林濕水揚波載浮
載沉
袁嶠之
人亦有言意得則歡
嘉賓既臻相與遊

寧心域表遠之志逸邁理
感則一實心以會
五言詩并序　孫興公
古人以水喻性有旨哉非
以浮之則清濯之則溷耶
己意矣
故振轡於朝市則充屈
忘心生閑步於林野則遼
廣之意興仰瞻義唐既
己意矣
迩詠基向顧探
增懷於暖昧之中
思螢拂之道暮
春之始秖于甫澗
三濱高巔千尋
澄湖萬頃乃席
芳草鏡清流寺
物觀魚鳥貝物
同榮資生咸暢
於是和以醑醪

羲唐邈矣殊混一
象安復覺彭殤
謝萬
玄氣鴻陰旗句芒
舒陽雄雲被九
區光風扇鱗榮
碧林輝英翠紅
範擺新莖荄會
掄翰游騰鱗躍清
泠
孫綽
流風拂枉渚
雲蔭九皋嬰羽吟
俯林游鱗戲瀾
濤攜筆落雲藻
微言剖纖毫時彌
嘗不甘長味玄閒
徐豐之

心嶷仰想逸民
機遺百良可翫
古人存無雲今
邀同斯頎
王凝之
煙熅柔風扇遊
恬和氣淳駕言
與時道遙暎通
津
王肅之
嘉會欣時遊豁
朗暢心神冷詠俗
曲瀨綠波轉素
鱗
王徽之
先師有冥藏安
用罷世羅將來
誰不懷寄散山水
尚想方外賓超

雄獨寄有尚冥
居遠沂津偏北
神心且好子殊言
今我歡斯遊慨
情永雅暢
王玄之
松竹挺玄崖幽澗
激清流蕩散肆
情志酬觴豁滿
夏
散懷情志暢塵
纓魚心捎仰詠揩
遺芳悟神味重
玄
王渙之
良愚歡超逸偹獨

齋先生所藏一旦出以宗子曰與英指以相易于膝之

勢以端旋以他名賢相易子愛而斬之遽歸於子今

世俗流傳華亭真蹟如此卷者未見其三也子怪指

館後為洲學士以贈江村詹事之歸得天太史得天

為詹事孫壻英姿博學供奉　內廷詞翰妙絕一時此

卷得兩帛夫戌戌五月子自粵西入　覲隨　鑾遊覽者

熙河得天懟之行簡曰嘗借觀四十餘年間名賢相逢

洞謝此卷楷墨如新為之慨然回識毅語而歸之

時丙
十有七　海寧陳元龍　［印］

思翁臨此為明萬曆四十六年

年六十餘矣精采煥發尚

如初日出雲名花當午百歲

以來書壇執牛耳無誰能

與選主夏盟者非偶此也余

廿二歲如月與此卷周旋小間

八出長城一使閩海曰歸華亭

坟里王武林西溪山莊一使滇

南跋涉萬里豈往不與俱也七

年六十有五矣回念卷中三十餘

思翁年八十餘海寧相公七年

八十有四優游林泉心生及鷗天老

漁者莫考餘則莫茲二老之壽

者卷既久為余有不必以書拙劣而不著

詩具尾以自示也曰書

雍正乙卯三月二十日燒六生張照　［印］

香光此卷專務規傚誠惡神

韻而於字句脫簽者不復敘

詳全篇刪佚得云搽舡時別

有去取不篇或闊句句或開

字之讀去索解茫然斯為

金璧之懺故於幾服恰字敦

遇見有不能減蕩句去以馮

惟詢詩妃校之則孫絲詩闊

端字序關覽字王凝之詩闊

遊字貌滂詩闊明字雜字王

徽之詩闊末若保沖真齋契

箕山阿二句桓偉詩闊首句

重人雖無懷重渙之鈞闊末

句真與齋古今曹茂之詩并

闊標名印據原文用董法稱

之兩本卷則仍墨舊因詳諼

康寅新正月中游洙筆　［印］

易合裝茲書以識異

者也若夫天下大器絕統者常能

競之業之凜執玉捧盈之戒庶于

永保令緒傳之無窮倘或不知

保愛自隕厥寶其失與搆之

銷已多異而其之惜且不寶霄

壞之殊余爵以言守成之雖丁寧

尚書體余志或偶觀此卷庶

知以小愉大保億載至二基可

不慎乎可不懼乎

出誠玉詳

且集也我世子孫

戌戌仲夏下游再誐　［印］

蘭亭八柱帖　第八冊
御臨董其昌倣柳公權書蘭亭詩

四言詩王羲之為序之
行於代故不錄其詩
文多不可全載今各
載其佳句而題之云
古人斷章之義也
王羲之（自此已下十八章有五言）
代謝鱗次忽焉以周
欣此暮春和氣載柔
詠彼舞雩異代同流
乃攜齊好散懷一
丘
謝安
伊昔先子有懷春遊
契茲言執寄發林丘
森森連嶺茫茫原疇
迴霄垂模凝泉散
流

山期水
王彬之
丹崖竦立葩藻映
林濠水揚波載浮
載沈
嵇矯之
人亦有言意得則歡
嘉賓既臻相與遊
盤薄音迷詠顏為
蘭苕齋一致邈想揖
竿
王凝之
莊浪濠津巢步潁湄
寄心言真千載同歸
王肅之
在昔眺日味存林嶺
今我斯遊神怡心靜
王徽之
散懷山水蕭然忘羈秀

思鬐拂之道暮
春之始禊于南澗
之濱高嶺千尋
臨湖萬頃乃席
芳草鏡清流覽
奇物觀魚鳥具物
同榮資生咸暢
榿是和以醇醪齋
以遠觀洪渚无矣
為渡覽鵬鶤二物
載瞻靈俯彎言景
西邁樂與時過悲
亦係之法復推移
新故相換今日之
途明復陳美原
詩人之致興良詠
歌之有由
王羲之（自此已下十八章有四言）
仰眺望天際俯盤
流

林青藝翳岫脩竹
冠岑谷流清響
倏駭鳴音言峙
吐潤霏霞成陰

孫綽
春詠登臺宗有陂
流懷彼代水蕭幽良
傳脩林陰沿旋瀬縈
丘穿池激湍連濫觴
承歎

徐豐之
俯揮素波仰掇芳
蘭尚想真容希風
舟

目寄心歡真二奇
王豐之
肆眄巖岫陂泉濯趾
感興奠鳥安彥幽時

華茂
林榮其蔚澗激其隈沈
輕觴載欣其懷
庚友
寄心城表遼遼遠邁理
感則一真以言會

不言詩序 孫興公
古人以水喻性有旨哉
非以淳之則清渟之則
濁聊故振轡於朝市

謝萬

相與欣嘉榮章樂
同襄裳簟雲羅陽
景微風翼輕航淳
醉陶言府亢舄遊
羲唐万殊混一
象安復覓彭殤

謝萬
玄賓卷陰旗句世
舒陽雍雲波被九
區光風扇鱗縈

碧林輝英翠紅
范擢新營翔禽
摧翰遊騰鱗躍清
泠
孫綽

隙机尅我俯希期
台平勛運摸黃綺
罔悟言同覽異摞
茫茫大造万化齋軌
孫統

增懷於暖昧之中
近泳臺向顧探
仰瞻義唐阮已逺矣
林野則遼岌之言興
則充屈之心生閑步於

流風拂枉渚
雲蘿九皐櫻羽吟
脩林游鱗戲淵瀾
濤揮筆藥雲藻時嘆
微言剖纖毫時嘆
豈不甘忘味玄聞
韶
　徐豐之
清響擬絲竹班
荊對綺陳零觴
舒
　孫統
飛曲詠瀨漱朱顏
地主觀山水仰
尋幽人躋迴沼激
中遽竹柏間脩
桐因流轉輕觴
冷風飄葉松時

朗暢心神冷詠陷
曲瀨綠波轉　
鱗
　王徽之
先師有冥藏安
用羈世羅束名保
沖真齋契箕山阿
　曹茂之
將來誰不懷寄散山
水潤尚想方外賓超
　華平
顧異連人遊解結
遨濠梁籍粗　
道浪逐流等　鄉
　魏滂
三春陶和氣萬象
齊一歡明后欣時
和駕言暎清瀾

情志酬觴詠潘
夏
　王縝
散歠情志暢塵
纓魚風指仰詠撝
遺芳悟神味重
玄
　王濬之
玄莫悠子授襀
良豈歛超逸脩獨
往真契齋古今

右楔公權書蘭亭詩書法
興右軍禊帖絕異自開戶
牖不倚他人廡下作重儓此
所謂善學柳惠者也或曰陶穀
書恐毀未能特劍乃尔且君謨
書法自虞歐褚薛
盡態極妍當時誰
弓善者多能眠于棠

長審己審定矣　董其昌

鮮葩映林薄遊
鱗戲清渠臨
川欣投釣得意
蕩性任卒奔

袁嶠之
四眺華林茂俯
仰清川渙激泉
流芳醒謐爾累
心散仰想逸民
與同斯歎

王澂之
軌遺自良可翫
古人詠舞雩今

烟熅柔風扇熙
王渙之
怡和氣淳駕言
與時遊道遙暎
通津

王肅之
嘉會欣時遊豁

遲遲春欲暮妖
履險川謝揖竿
縱觴任不道迴波
謝繹
榮遊鱗千載同
一朝沐浴陶清塵
廙蘊
仰想廬舟說俯
頻世上賓朝榮雖
云樂夕斃理自因

桓偉
主人雖無懷旋物
寄有尚宜尼遨沂
津儔綏神心王喬
子云言志曹出農
奇唱今我歡斯遊
慍情永靡暢
王玄之
積竹挺言崖幽澗
激清流羣散肆

董其昌臨柳公權書蘭亭詩
戊午正月廿二 董其昌
自題
山生過余墨禪軒
諮余目一指之
孫具脈人爰珠璣
而出蘭亭為涣三
董以右軍蘭亭乃
快帖字不能盡一筆亦
以謀氣以下

全卷初藏張照家後乃割裁為
二而兩卷先後俱入內府因浮
合校審定後為聯綴成卷曾一
再臨傲益加題識其瀾字闕句
別據馮褉詩紀詳校用董法
補足之迻當夏雨既零紙政翁

眼霙庠臨此卷覺前者所蓁
尚不出範圍諸乃浮運轉自如
亦足以驗今昔之詣力矣董卷
分行疎密高下多有參差去向
雖脉為排比而未盡今乃移就
整齊且其首行有王獻之四
言詩并序八字蘭亭序人皆
知為羲之所作不聞獻之別有
序文而所集諸人詩文皆就之
集字此或誠臨池偶誤而香
光傲寫時六未深考因刪此行
以寓辨正又孫綽後序近詠
臺句孟用後漢逸民傳畫
佟向長二人事以對羲唐正合
乃明張溥輯漢魏百三家集政
作蠹阁殊失意理之可謂無知
妄作矣茅戲鴻堂原刻漫漶
闕畫者多因命于敏中就其
邊傍補成全字其原刻及董
書所箋者仍阙之诒命工以原
刻本及敏中補本董臨卷並所
於此卷鈎摹上石列為四冊俾
搽舩家以資考鏡而董帖顯晦

326

以識藝林佳話乎
戊戌六月中澣浦筆

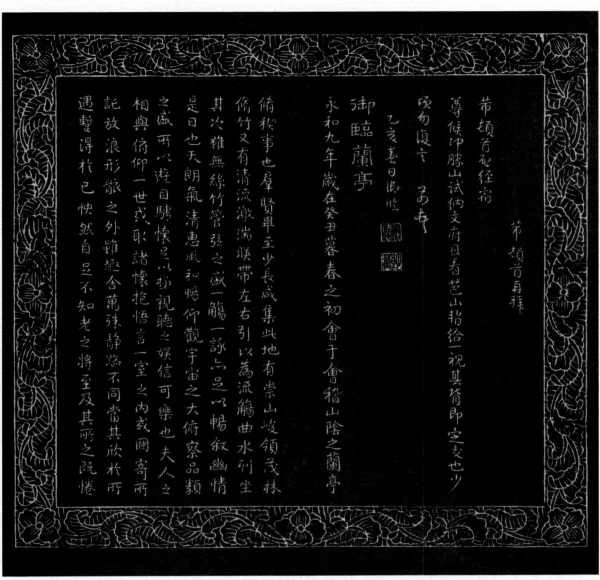

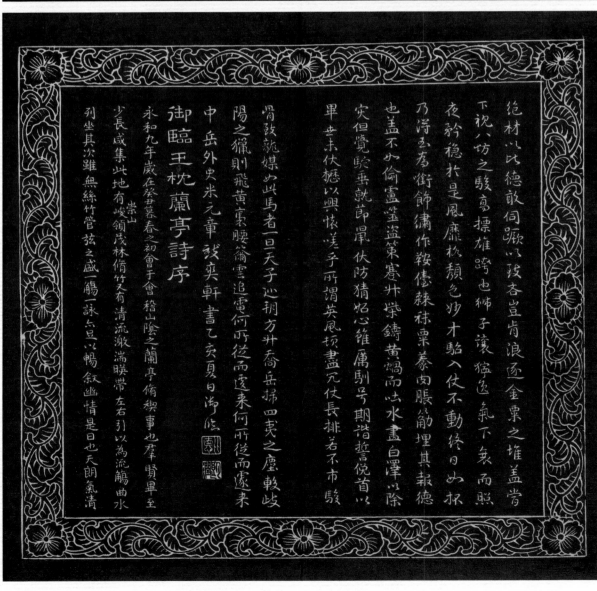

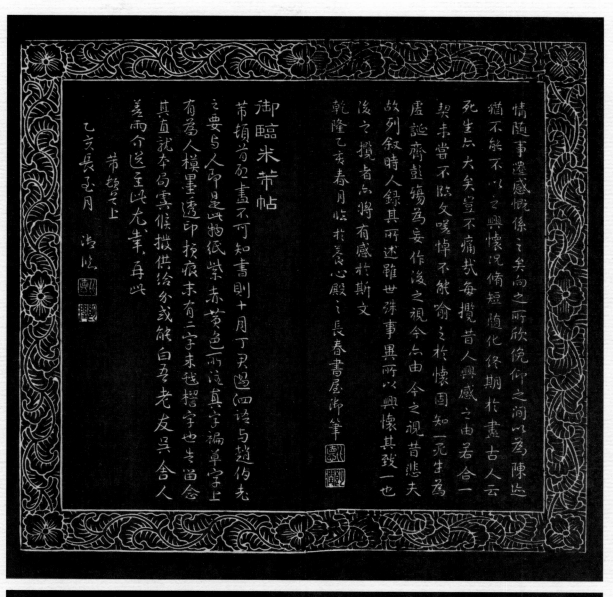

御臨米芾帖

情隨事遷感慨係之矣向之所欣俛仰之間以為陳迹
猶不能不以之興懷況脩短隨化終期扵盡古人云
死生亦大矣豈不痛哉每攬昔人興感之由若合一
契未嘗不臨文嗟悼不能喻之扵懷固知一死生為
虛誕齊彭殤為妄作後之視今亦由今之視昔悲夫
故列敘時人錄其所述雖世殊事異所以興懷其致一也
後之攬者亦將有感扵斯文
乾隆乙亥春月臨扵慈心殿之長春書屋御筆

芾頓首芾啟畫不可知書則十月丁巳遇四詩與趙伯充
之要與人印是此紙紫赤黃色而後真字禍草字上
有為人模畫透印損痕末有三字未毡摺字也失當念
其直就本局實候撿搨供分或能自克老友吳合人
蓋兩介送至此此先素毎興
芾頓首上
乙亥長夏月 澂怐

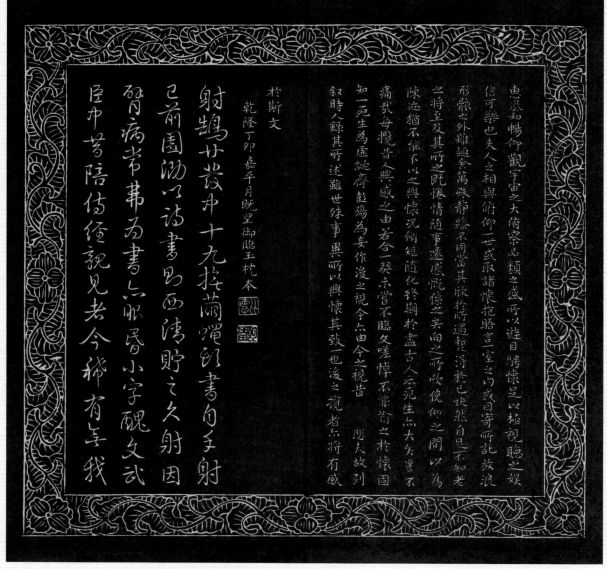

於斯文
乾隆丁卯嘉平月既望御臨玉枕本

射鵰廿載卅十九捲老繭彈印書自手射
已前圍猟以詩書畀西清貯之久射因
曾病嘗幂為書六似臣小字醜文武
臣中茗陰侍經說見者今稀有至我

惠風和暢仰觀宇宙之大俯察品類之盛所以遊目騁懷足以極視聽之娛
信可樂也夫人之相與俯仰一世或取諸懷抱悟言一室之內或因寄所託放浪
形骸之外雖趣舍萬殊靜躁不同當其欣扵所遇暫得扵已快然自足不知老
之將至及其所之既惓情隨事遷感慨係之矣向之所欣俛仰之間以為
陳迹猶不能不以之興懷況脩短隨化終期扵盡古人云死生亦大矣豈不
痛哉每攬昔人興感之由若合一契未嘗不臨文嗟悼不能喻之扵懷固
知一死生為虛誕齊彭殤為妄作後之視今亦由今之視昔悲夫故列
敘時人錄其所述雖世殊事異所以興懷其致也後之攬者亦將有感

永和九年歲在癸丑暮春之初會
于會稽山陰之蘭亭修禊事
也群賢畢至少長咸集此地
有峻領茂林修竹又有清流激
湍暎帶左右引以為流觴曲水
列坐其次雖無絲竹管弦之
盛一觴一詠亦足以暢叙幽情
是日也天朗氣清惠風和暢
仰觀宇宙之大俯察品類之盛
所以遊目騁懷足以極視聽之
娛信可樂也夫人之相與俯仰
一世或取諸懷抱悟言一室之內
或因寄所託放浪形骸之外雖
趣舍萬殊靜躁不同當其欣
於所遇蹔得於己快然自足不
知老之將至及其所之既惓情
隨事遷感慨係之矣向之所
欣俛仰之間以為陳迹猶不
能不以之興懷況修短隨化終
期於盡古人云死生亦大矣

　　……（喪）其……人齊（？）
著合一契未嘗不臨文嗟悼不
能喻之於懷固知一死生為虛
誕齊彭殤為妄作後之視今
亦由今之視昔　悲夫故列
叙時人錄其所述雖世殊事
異所以興懷其致一也後之攬
者亦將有感於斯文

乾隆甲申六月一日中刻起筆
越三日臨竟　陳兆崙

先生於盛年勝日初臨
此卷刻之求不則克似矢坐字
畫小乃仿右先生阿已之蘭亭
右承旨之金陽貞之於孔子廟
孟之柈峥敏似則似矢右兀肯不
可擇乎　庚戌五月雪漁讖後在惲祖昆仲
　屬

敘時人錄其所述雖世殊事

異所以興懷其致一也後之攬

者亦將有感於斯文

乾隆甲申六月一百申刻起子

越三日臨竟

陳兆崙

先生於盛□云中殿三日功临

此卷蘇書米外不圓高不空

雲山皆若仿有光生氣自蘭之空

在友別之不如陽貨之於孔子值

孟之於畔敖似則似矣孔皆不

可揮□ 屬

庚戌五月晉謹波者悚祖先一

永和九年歲在癸丑暮春之初
于會稽山陰之蘭亭脩禊事
也羣賢畢至少長咸集此地
有崇山峻領茂林脩竹又有清流激
湍暎帶左右引以為流觴曲水
列坐其次雖無絲竹管弦之
盛一觴一詠亦足以暢叙幽情
是日也天朗氣清惠風和暢仰
觀宇宙之大俯察品類之盛
所以遊目騁懷足以極視聽之
娛信可樂也夫人之相與俯仰
一世或取諸懷抱悟言一室之內

於

於向之

知老之將至及其所之既惓情

隨事遷感慨係之矣向之所

欣俛仰之間以為陳迹猶不

能不以之興懷況脩短隨化終

期於盡古人云死生亦大矣豈

不痛哉每攬昔人興感之由

若合一契未嘗不臨文嗟悼不

能喻之於懷固知一死生為虛

誕齊彭殤為妄作後之視今

由今之視昔悲夫故列

叙時人錄其所述雖世殊事

异所以興懷其致一也後之攬

者亦將有感於斯文

宋徽宗
文信國
呂微仲
蘇東坡
米海嶽
黃山谷
陳簡齋

安素軒石刻
宋徽宗書

永和九年歲在癸丑暮春之
初會于會稽山陰之蘭亭脩
稧事也羣賢畢至少長咸集
此地有崇山峻領茂林脩竹

又有清流激湍暎帶左右引
以為流觴曲水列坐其次雖
無絲竹管弦之盛一觴一詠
亦足以暢敘幽情是日也天
朗氣清惠風和暢仰觀宇宙
之大俯察品類之盛所以遊

目騁懷足以極視聽之娛信
可樂也夫人之相與俯仰一

宋高宗書

永和九年歲在癸丑暮春之初會
于會稽山陰之蘭亭脩稧事
也羣賢畢至少長咸集此地
有崇領茂林脩竹又有清流
激湍暎帶左右引以為流觴曲水

列坐其次雖無絲竹管弦之
盛一觴一詠亦足以暢敘幽情
是日也天朗氣清惠風和暢
觀宇宙之大俯察品類之盛
所以遊目騁懷足以極視聽之
娛信可樂也夫人之相與俯仰

一世或取諸懷抱悟言一室之內
或曰寄所託放浪形骸之外雖

外雖趣舍萬殊靜躁不同當
其欣於所遇暫得於己快然

自足不知老之將至及其所
之既惓情隨事遷感慨係之
矣向之所欣俛仰之間以為
陳迹猶不能不以之興懷況修
短隨化終期於盡古人云死
生亦大矣豈不痛哉每攬昔

人興感之由若合一契未嘗
不臨文嗟悼不能喻之於懷
固知一死生為虛誕齊彭
妄作後之視今亦由今之視
昔悲夫故列敘時人錄其所
述雖世殊事異所以興懷其

致一也後之攬者亦將有感
於斯文

周密癸卯游嶽嶽宗之鼎碑懷金監王余州政周防學況嘉言之和帝手著三字懷金體
又云江晉鴻崙百言叙事其懷金律今余見所臨帖乃知渡金之名不渝矣
帝秀大九閏真揭而上石久將高宗能本令之蒙兩盡宋市之頫洋帖三千五程陸田牧
閏自邊臣卒神著鴻存攷公化之六不将不選之也表蒙弟二十六

知老之將至及其所之既惓情
隨事遷感慨係之矣向之所

欣俛仰之間以為陳迹猶不
能不以之興懷況修短隨化終
期於盡古人云死生亦大矣
不痛哉每攬昔人興感之由
若合一契未嘗不臨文嗟悼不
能喻之於懷固知一死生為虛

誕齊彭殤為妄作後之視今
亦由今之視昔
時人錄其所述雖世殊叙事
異所以興懷其致一也後之攬
者亦將有感於斯文

紹興十九年夏五月
陳康伯

紹興庚午年九月初五日臣陳璉寶藏

明陵甲年間時和筆豐葉肇葵之珉
後之翰墨之聖游藝之一端紹慕十
九年此何時也蘭亭有感予於是
重有感焉許有壬題

蘭亭帖自定武石刻既亡在
人間者有日減無日增
固博古之士以為至寶然
雖輔又有未損五字者五字
未損其本尤難得此蓋已損
者獨孤長老送余北行攜以
自隨至南潯北出以見示因
泛獨孤乞得攜入都他日來
歸与獨孤結一重翰墨緣如

真贋始雜別矣王順伯尤延之
諸公其精識之尤者於星色等
色肥瘦纖穠之間分毫不爽
故朱晦翁跋蘭亭謂不獨議
禮如聚訟蓋蘭亭之拓傳刻

至大三年九月五日益頗跋于
舟中獨孤名淳朋天台人
蘭亭帖當宋末度南時士大夫
人人有之石刻既已江左好事者
注三家刻一石無慮數十百本而

阮多寶六未易定其甲乙此卷
乃致佳本五字鑱損肥瘦心
中興王子慶兩藏趙子固本云
異石本中至寶也至大三年

東坡詩云天下幾人學杜甫
誰得其皮與其骨學蘭亭
者六然黃太史亦云此人但學
蘭亭面欲換凡骨無金丹
此意非學書者不知也

大凡石刻雖一石而墨本輒不同蓋紙有厚薄
麤細燥濕墨有濃淡用墨有輕重而刻之肥
瘦明暗隨之故蘭亭雖雜然真知書法者
一見便當了然正不在肥瘦明暗之間也十月言
過安山北壽張書

永和九年歲在癸丑暮春之初
于會稽山陰之蘭亭脩禊事
也群賢畢至少長咸集此地
有崇山峻領茂林脩竹又有清流激
湍暎帶左右引以為流觴曲水
列坐其次雖無絲竹管弦之

古軍人品甚高故書入神品奴
隸小夫乳臭之子朝學執筆暮
已自詫其能薄俗可鄙 三日泊
舟席陂待放閘書

盛一觴一詠亦足以暢叙幽情
是日也天朗氣清惠風和暢仰
觀宇宙之大俯察品類之盛
所以游目騁懷足以極視聽之
娛信可樂也夫人之相與俯印
吳言可游目騁懷府印

昔人得古刻数行專心而學之
便可名世況蘭亭是右軍得意

書學之不已何遽不迫人耶
須聞吳中北禪主僧有定武蘭
亭是其師晦巖照法師所藏
従其借觀不可一旦得此喜不自
勝獨孤之與東屏賢不肯何如
也廿三日將過呂梁泊舟題

學書在玩味古人法帖悉知其
用筆之意乃為有益右軍
書蘭亭是已退筆因其勢而
用之無不如志茲其所以神也昨
晚宿沛縣廿六日早飯罷題
書法以用筆為上而結字亦須
用工盖結字因時相傳用筆千
古不易右軍字勢古法一變其
雄秀之氣出於天然故古今以為
師法齊梁間人結字非不古而乏
俊氣此又存乎其人然古法終不
可失也廿八日濟州南待閘題

廿九日至濟州遇周景遠新除行臺
監察御史自都下來酌酒于驛亭
人以紙素求書于景遠者甚眾而
亡余書者空集珠不可當急登舟
解纜乃得休是晚至濟州北三十里
重展此卷因題

趣舍萬殊静躁不同當其欣
於所遇暫得於己快然自足不
知老之將至及其所之既惓情
隨事遷感慨係之矣向之所
欣俛仰之間以為陳迹猶不

能不以之興懷況脩短随化終
期於盡古人云死生亦大矣
豈不痛哉每攬昔人興感之由
若合一契未嘗不臨文嗟悼不
能喻之於懷固知一死生為虚
誕齊彭殤為妄作後之視今

叙時人錄其所述雖世殊事
異所以興懷其致一也後之攬
者亦將有感於斯文
同日臨此

六由今之視昔
悲夫故列

余北行三十四日秋冬之間而多南
風船窗晴暖時對蘭亭信可樂
也七日書
蘭亭與丙舍帖絶相似

余家舊有此偽本一通不記何余今以昇舶君剝之而俟
快雪有副跛學者臨池之顏而長洲王芑孫識

洛神賦 并序
黃初三年余朝京師還濟洛川古人有
言斯水之神名曰宓妃感宋玉對楚王
神女之事遂作斯賦其詞曰
余從京域言歸東藩背伊闕越轘轅

蘇許公臨蘭亭

臨晉王羲之蘭亭叙

永和九年歲在癸丑暮春之初會
于會稽山陰之蘭亭修楔事
也羣賢畢至少長咸集此地
崇山

有峻領茂林脩竹又有清流激
湍暎帶左右引以為流觴曲水
列坐其次雖無絲竹管弦之
盛一觴一詠亦足以暢叙幽情
是日也天朗氣清惠風和暢仰

觀宇宙之大俯察品類之盛
所以遊目騁懷足以極視聽之
娛信可樂也大人之相與俯仰
一世或取諸懷抱悟言一室之內
或因寄所託放浪形骸之外雖

趣舍萬殊靜躁不同當其欣
於所遇暫得於己快然自足不
知老之將至及其所之既惓情
隨事遷感慨係之矣向之所
欣俛仰之閒以為陳迹猶不

能不以之興懷況脩短隨化終
期於盡古人云死生亦大矣豈
不痛哉每攬昔人興感之由
若合一契未嘗不臨文嗟悼不
能喻之於懷固知一死生為虛

誕齊彭殤為妄作後之視今
亦由今之視昔　悲夫故列
叙時人錄其所述雖世殊事
異所以興懷其致一也後之攬
者亦將有感於斯文
蘭亭簡

341

知老之將至及其所之既惓情
隨事遷感慨係之矣向之所
欣俛仰之閒以為陳迹猶不
能不以之興懷況修短隨化終
期於盡古人云死生亦大矣豈
不痛哉每攬昔人興感之由
若合一契未嘗不臨文嗟悼不

能喻之於懷固知一死生為虚

誕齊彭殤為妄作後之視今

亦由今之視昔　悲夫故列

敍時人錄其所述雖世殊事

異所以興懷其致一也後之攬

者亦將有感於斯文

穎陽簡

因寄所託放浪形骸之外雖趣舍萬殊静躁不
同當其欣於所遇暫得於己快然自足不知老之
將至及其所之既惓情隨事遷感慨係之矣向之
所欣俛仰之間以為陳迹猶不能不以之興懷
况脩短隨化終期於盡古人云死生亦大矣豈
不痛哉每攬昔人興感之由若合一契未嘗不

永和九年歲在癸丑暮春之初會于會稽山
陰之蘭亭脩禊事也羣賢畢至少長咸集此地
有崇山峻領茂林脩竹又有清流激湍暎帶
左右引以為流觴曲水列坐其次雖無絲竹管
弦之盛一觴一詠亦足以暢叙幽情是日也天朗氣
清惠風和暢仰觀宇宙之大俯察品類之盛所
以遊目騁懷足以極視聽之娛信可樂也夫人
之相與俛仰一世或取諸懷抱悟言一室之內或

話雨樓法書
光緒甲辰小暑初旬
假仁署簽

其致一世後之攬者亦將有感於斯文

故列敘時人錄其所述雖世殊事異所以興懷

余自幼學書專摹趙榮祿者約

三十年及逾五十瞬得宋拓化度寺

皇甫君醴泉銘諸碑因稍稍覬覦而

非少年精力矣近十年來隨手輒

抹不復照應家數無意成名故也

成親王書

画夏偶以一扇索

淋之少宗伯法書始知其深於歐

體閒秀絕倫遂掇拾舊熊戲寫錄

敢因供

覺正蓋男仔本北自洪小間沈胡諸公

傳為院體遂近姜立綱鄒此麟

輩狂存先則勵以郡佶彌為楫之

性趣雖殊皆不圓入紫祿者之千宋代

敘此如八星後余故不敢稍有拔擬品

拘狹逡巡矣傳記

345

快雪樓法帖

永和九年歲在癸丑暮春之初會
于會稽山陰之蘭亭脩禊事
也羣賢畢至少長咸集此地
有崇領茂林脩竹又有清流激
湍映帶左右引以為流觴曲水
列坐其次雖無絲竹管弦之
盛一觴一詠亦足以暢敘幽情
是日也天朗氣清惠風和暢仰
觀宇宙之大俯察品類之盛
所以遊目騁懷足以極視聽之
娛信可樂也夫人之相與俯仰
一世或取諸懷抱悟言一室之內
或因寄所託放浪形骸之外雖
趣舍萬殊靜躁不同當其欣
於所遇暫得於己快然自足不
知老之將至及其所之既惓情
於所遇暫得於己快然自足不
隨事遷感慨係之矣向之所
欣俛仰之間以為陳迹猶不

永和九年歲在癸丑暮春之初會
于會稽山陰之蘭亭脩禊事
也羣賢畢至少長咸集此地
有崇領茂林脩竹又有清流激
湍映帶左右引以為流觴曲水
列坐其次雖無絲竹管弦之
盛一觴一詠亦足以暢敘幽情
是日也天朗氣清惠風和暢仰
觀宇宙之大俯察品類之盛
所以遊目騁懷足以極視聽之
娛信可樂也夫人之相與俯仰
一世或取諸懷抱悟言一室之內
或因寄所託放浪形骸之外雖
趣舍萬殊靜躁不同當其欣
於所遇暫得於己快然自足不
知老之將至及其所之既惓情
隨事遷感慨係之矣向之所
欣俛仰之間以為陳迹猶不
能不以之興懷況脩短隨化終
期於盡古人云死生亦大矣

若合一契未嘗不臨文嗟悼不
能喻之於懷固知一死生為虛
誕齊彭殤為妄作後之視今
亦由今之視昔悲夫故列
叙時人錄其所述雖世殊事
異所以興懷其致一也後之攬
者亦將有感於斯文

嘉慶丙子仲冬奉為
雲槎少軍
成親王

此帋蓋黃長睿東觀餘論所謂桐紙也

嘉慶丙子茶熟香溫時得木笺數片裝成武闌亭一本意甚快
成親王臨之武闌亭一本
懷一市院山王雙鉤四孝勒上石六六同好裝快

藩邸尚衷眇昬無復進境寫此本欲
竟時屛指痛筆益墮
嘉慶辛未六月六日　成親王識

能喻之於懷固知一死生為虛
誕齊彭殤為妄作後之視今
亦由今之視昔悲夫故列
叙時人錄其所述雖世殊事
異所以興懷其致一也後之攬
者亦將有感於斯文
時年

桂香東司農以南海吳氏所藏松雪
水墨蘭亭圖屬勘定之此真蹟無可疑
也又吳紙徵臨定武真蹟在前儲氣太
度難為若矣定武真本已余既而
見八闌本又藏原石化度銘知二帖如
禾竟之相比此未望右軍門墻固寬勵海

藩邸尚衷眇昬無復進境寫此本欲
竟時屛指痛筆益墮
嘉慶辛未六月六日　成親王識

樸園藏帖

永和九年歲在癸丑暮春之初會
于會稽山陰之蘭亭脩禊事
也羣賢畢至少長咸集此地
有崇山峻領茂林脩竹又有清流激
湍暎帶左右引以為流觴曲水
列坐其次雖無絲竹管絃之
盛一觴一詠亦足以暢叙幽情
是日也天朗氣清惠風和暢仰
觀宇宙之大俯察品類之盛
所以遊目騁懷足以極視聽之
娛信可樂也夫人之相與俯仰
一世或取諸懷抱悟言一室之內
或因寄所託放浪形骸之外雖
趣舍萬殊靜躁不同當其欣
於所遇暫得於己快然自足不
知老之將至及其所之既倦情
隨事遷感慨係之矣向之所欣
俯仰之間以為陳迹猶不
能不以之興懷況脩短隨化終
期於盡古人云死生亦大矣豈
不痛哉每覽昔人興感之由

所藏乃故翰林承旨趙公故
物也公家藏亦尟本惟此卷
真公寶愛終世未嘗去手公
歿後世長以厚資購得之此
兩謂三本也若夫辨驗之法
世多有其書故不論特識三
本之真與流傳之緒耳
至元二年後丙子歲十月廿六日
奎章閣學士院鑒書博士
柯九思書于雲容洞

與高人勝士游雖日瞻其
容儀聽其論議不知其廩
急也觀之武襖帖而然
竊嘗論之藝進乎神者
蓋必以我之至精而造彼
之絶域然後能與天地相

能不以之興懷況脩短隨化終
期於盡古人云死生亦大矣豈

兩藏趙子固本也亭家所藏
得之橋仲山氏天曆間
上御奎章閣命取觀之識以天
曆之寶命侍書學士虞公識
其左還以賜之今觀曹世長

永和九年歲在癸丑暮春之初會
于會稽山陰之蘭亭脩禊事

348

異所以興懷其致一也後之攬
者亦將有感於斯文
叙時人錄其所述雖世殊事
誕齊彭殤為妄作後之視今
亦由今之視昔

右之武為刻長安薛氏所藏本也

誕齊彭殤為妄作後之視今
亦由今之視昔　　悲夫故列
叙時人錄其所述雖世殊事
異所以興懷其致一也後之攬
者亦將有感於斯文

真者三本耳李衛國丞相家
兩藏趙子固本也李字家兩藏
不多僕平生所見不曾數十本
克傳其神實藏于人間者
之至者真蹟既入昭陵惟定武
右軍為書法之至禊又右軍
之勢與造化同功不容賛美蓋
右定武禊帖學書飛舞具龍鳳

至元四年十有二月望
丹丘柯九思重題

右松雪翁所藏定武本得於獨孤
長老為海內蘭亭第一松雪嘗題
十三跋者即此本也明末琢州馮相國
刻快雪堂帖僅將跋語入石而竟遺
此卷識者談之余於嘉慶癸亥歲嘗
觀於揚州吳杜林中翰家為雙鉤
藏之篋中不數年而為德清談輪
華觀察兩購觀察沒後不戒於火燼
爐之餘悵存數字惜哉鄉園無
事偶捡得之遂命兒輩勒石而補
馮相國快雪帖之未備云戊寅秋七月
廿日吳門銷夏湯記於此
　　　　梅華溪居士錢泳

異所以興懷其致一也後之攬
者亦將有感於斯文
叙時人錄其所述雖世殊事

元豐四年孟春十日
又同張保清馮澤
從觀文安王景脩題
仇伯玉朱光庭石蒼舒觀
元豐辛酉四月廿八日

李秬王景通同觀
王景脩張太寧同觀
臨川王安禮黃慶基
同閱元豐庚申閏
月十五日
朱光裔李之儀觀
元豐五年三月廿七日

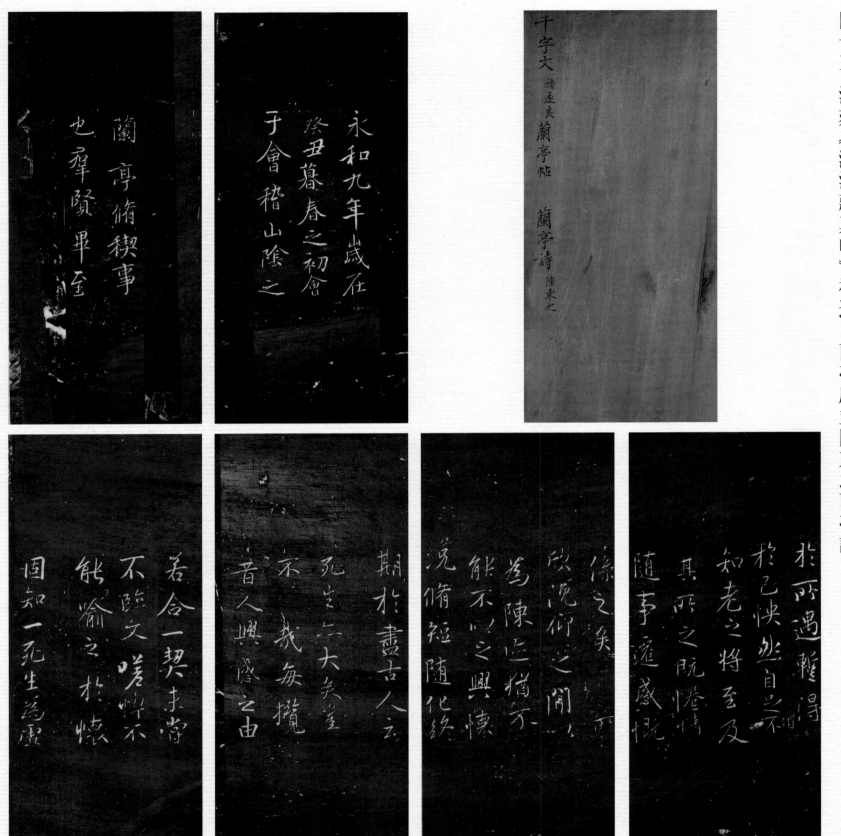

少長咸集此地
有崇山峻嶺茂林
脩竹又有清流激湍
映帶左右引

以為流觴曲水
列坐其次雖無
絲竹管絃之
所以遊目騁懷
足以極視聽之

娛信可樂也夫
人之相與俯仰
一世或取諸懷
抱悟言一室之內

或因寄所託放
浪形骸之外雖
趣舍萬殊靜
躁不同當其欣

誕齊彭殤為
妄作後之視今
亦由今之視昔
悲夫故列

敘時人錄其
所述雖世殊事
異所以興懷其
致一也後之覽

有感將
於斯文
天聖元年十二月二十五日重裝
于翁東齋所

徽圖書嘗盡
覽焉爲高平
范仲淹題
皇祐己丑四月太原王
臣觀

元祐戊辰二月獲于才
翁之子洎字及之米
題記
右米姓祝玩天下蘭
本第一唐太宗發之書

命起居郎褚遂史捡
校馮承素韓道政
趙摸諸葛貞萬著
敕之流搨賜王公貴人

著于張彦遠法書要
録此軸在蘇氏題為
褚遂良梅觀其意
法皆率意落筆陳

氣韵掏亳鋩備盡
与真無異非深知書者
字可填咸請闷有書
可不能到也俗所收哉

仰想大象運輪轉無停際陶
化非吾力於来非吾所宗統
覺安在即順理自泰有心未

能悟遣己纏利害末若任
所遇逍遥良辰會　其三
盈羣点寄暢在所日仰遲
前天際磐緣於濱豁朗無

厓觀寓目玩自陳大矣造化
功萬殊莫不均羣籟雖参差
差適我無非新其二猗猗
三子莫匪齊所記造真探玄

根涉世若過客前詩非一期
盧室是我宅遠想千載外何
以謝昔相與無相與形
骸自税駑落其三鑑明去塵垢止

352

米芾平生真賞

紹興八年十二月
十二日臣米友仁審
定茶題

綷辮嫩无章守之多矢
壬午閏六月九日大江濟州
真藏寶晉齋蛟對
紫金浮玉群山迎仗風
銷暑重痕

式樹之昭陵玉椀已出
式溫無類誰寶真
物永月門殊志專用
一繡線金鏑瑤機錦

肥瘦痩乃是二人所作
正此本為定
煙雲雰墨豈晉所得
卷無泉石流腴翰墨
戲著蔟標書存焉

則鄙若生體之固未易二艘
解天刑方寸無宜工斁戈
將自平澹無絲與竹玄泉有
清聲雖無嘯與歌詠言

有餘馨耶樂在一朝寄之
齎千齡其合散固其常
脩短之無始造新輕便
往不再立於今為神奇信

寂同塵漳誰能無此慌散
之在推理言立同不朽河
清非所俟五

353

唐臨蘭亭敘殘字

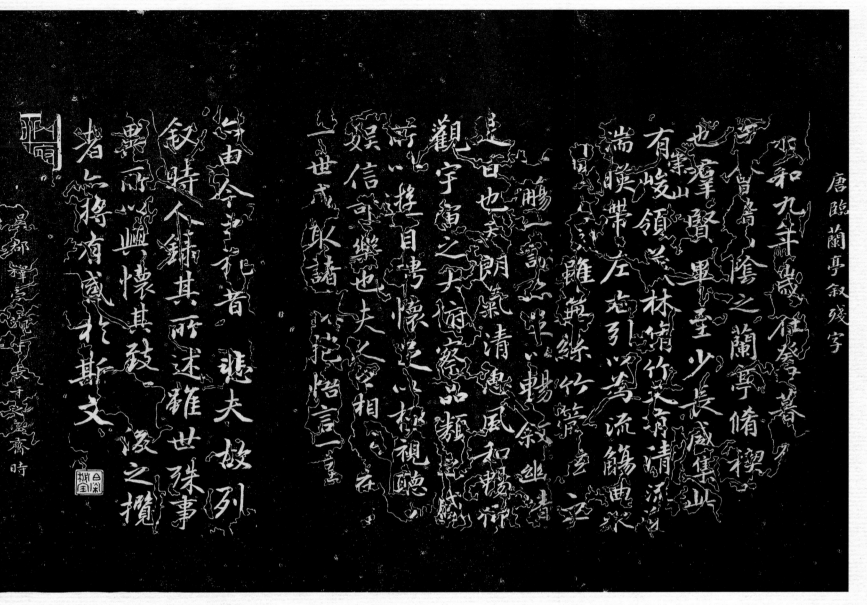

永和九年歲在癸丑暮春之初會于會稽之蘭亭脩禊事也群賢畢至少長咸集此地有崇山峻領茂林脩竹又有清流激湍映帶左右引以為流觴曲水列坐其次雖無絲竹管弦之盛一觴一詠亦足以暢敘幽情是日也天朗氣清惠風和暢仰觀宇宙之大俯察品類之盛所以遊目騁懷足以極視聽之娛信可樂也夫人之相與俯仰一世或取諸懷抱悟言一室之內或因寄所託放浪形骸之外雖趣舍萬殊靜躁不同當其欣於所遇暫得於己快然自足不知老之將至及其所之既倦情隨事遷感慨係之矣向之所欣俛仰之間以為陳迹猶不能不以之興懷況脩短隨化終期於盡古人云死生亦大矣豈不痛哉每覽昔人興感之由若合一契未嘗不臨文嗟悼不能喻之於懷固知一死生為虛誕齊彭殤為妄作後之視今亦猶今之視昔悲夫故列敘時人錄其所述雖世殊事異所以興懷其致一也後之覽者亦將有感於斯文

學郡輝厚鐘小松□申吳榮光齋時

遊其磁砆以來有鉤以鑒鉤摹

在於吳興惠思處溪南草堂藏

即承工於翰墨者雙鉤摹後為好事

者刻石起武故世稱定武蘭亭是也此本

承用雙鉤摹臨必當時之善書者家出元

建以人藝之于後迄今三百年矣雲川

文此人人博學好古嘗聞橫塘章氏祕籍

特□□章氏

豈偶然哉昔人謂物常聚於所好誠不

太史泂南高巽志書于奉常西齋

唐臨蘭亭敘闕十三行中多蛀損之字曾藏

余族弟家不記年所余恐其久而蝕盡也因

勤入集帖。伯榮

居然一段□□歲次庚辰春正月望後十日

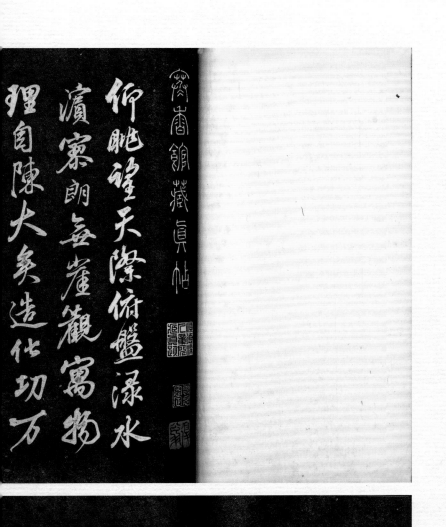

殊莫不均羣籟雖
羲道我年非新
謝安
相與欣嘉音寧不同賞
裳薄雲羅陽景微風
翼輕航淳鰈陶空府九
若遊羲唐萬殊混
一象安復賞彭殤

謝萬
金寶卷陰旗句芒舒
陽旋雲液被九區光風
扇鱗榮碧林輝英
翠紅范擢新苣朔禽
揮翰遊騰鱗躍清泠
孫綽
流風拂招濟亭雲陰

羣鴻
散懷情志暢塵纓
息以揖仰詠揖遺
芳恬神味重元
徐豐之
清響擬絲竹班荊
對錦蹀雲鶴飛曲
泳瀫枝朶穎新

王彬之
煙熅柔風扇熙恬
和氣淳駕言與時
道遙暎通津

右柳公權書蘭亭詩書法嫩右
軍穊帖絕異自閑戶牖不倚他人
廊下作重儓此所謂善學柳惠
者也或曰陶穀書恐穀未能特創
乃尔且君謨長春巳審空矣
己亥八月張炤臨

永和九年歲在癸丑暮
春之初會于會稽山陰之蘭亭脩褉
事也羣賢畢至少長咸集此地
有崇山峻領茂林脩竹又有清流激
湍暎帶左右引以為流觴曲水
列坐其次雖無絲竹管弦
之盛一觴一詠亦足以暢叙幽情
是日也天朗氣清惠風和暢仰
觀宇宙之大俯察品類之盛
所以遊目騁懷足以極視聽之
娛信可樂也夫人之相與俯仰
一世或取諸懷抱悟言一室之內
或因寄所託放浪形骸之外
雖趣舍萬殊靜躁不同當其欣
於所遇暫得於己快然自足曾
不知老之將至及其所之既
倦情隨事遷感慨係之矣向
之所欣俛仰之間以為陳迹猶
不能不以之興懷況脩短隨化終
期於盡古人云死生亦大矣豈
不痛哉每攬昔人興感之由若合一契
未嘗不臨文嗟悼不能喻之於懷固
知一死生為虛誕齊彭殤為妄作後
之視今亦由今之視昔悲夫故列
叙時人錄其所述雖世殊事
異所以興懷其致一也後之攬
者亦將有感於斯文

吳郡釋言衲子戲于長干之香齊時

道光二十□康辰春三月也

余若⋯武林崇之余所隲蘭亭
浮其砥礪之来句鉤以鑒鉤摹
⋯殊訝諸良玉矣寶之、糧玩
在于吴興⋯慈感溪南草堂識
⋯文皇⋯右軍所書蘭亭入真蹟
即求工於翰墨者雙鉤摹臨後為好事

渚剡右冠武故世稱定武蘭亭是也此本
⋯用雙鉤摹臨必當時之善書者宋次元
⋯定于後迄今三百廿年矣雲川⋯
文昌⋯人博學好古嘗聞橫塘章氏秘藏
⋯為善不⋯披閱而真可⋯
⋯⋯敬中以⋯

⋯莹然栽昔人謂物常聚於所好詎不
信然上文⋯年歲次庚辰四月望後十日
太父河南高遜志書于奉常西齋
此蘭亭殘本是唐人雙鉤廓填無疑雖不敢定為何人所摹而風
韻宛然要非能手不辦與兩快臨本同一妙也吴石雲中丞已剡
入筠清館帖中時告假南旋匆匆未得精工故神采頓減余更選
名手鉤鐫細加勘定庶不失盧山真面目賞識家自能辦之
儼齋識於南雪齋

永和九年歲在癸丑暮春之初會
會稽山陰之蘭亭脩禊事
也羣賢畢至少長咸集此地
有峻領茂林脩竹又有清流激
湍暎帶左右引以為流觴曲水
列坐其次雖無絲竹管弦之
盛一觴一詠亦足以暢敘幽情
是日也天朗氣清惠風和暢仰
觀宇宙之大俯察品類之盛
所以遊目騁懷足以極視聽之
娛信可樂也夫人之相與俯仰
一世或取諸懷抱悟言一室之內
或因寄所託放浪形骸之外雖
趣舍萬殊靜躁不同當其欣
於所遇暫得於己快然自足不
知老之將至及其所之既惓情
隨事遷感慨係之矣向之所
欣俛仰之間以為陳迹猶不
能不以之興懷況脩短隨化終
期於盡古人云死生亦大矣豈
不痛哉每覽昔人興感之

能喻之於懷固知一死生為虛
誕齊彭殤為妄作後之視今
亦由今之視昔心悲夫故列
敘時人錄其所述雖世殊事
異所以興懷其致一也後之攬
者亦將有感於斯文

賜在臣某一紙
詔出晉王羲之蘭亭宣示後多摹搨本
乾符元年前虔州司倉都知臣裴縝承

蠟本雙鉤之法世皆不傳惟唐
翰林院所摹搨帖中用之此蘭亭
蓋當時搨賜侍臣者裝首尾三
印曰賜書翰林院文字廷資庫之
印又有一詩官吏署衛名其詳審
如此決不失真美 莆田蔡襄 題
嘉祐元年正月望

永和九年歲在癸丑暮春之初
于會稽山陰之蘭亭修禊事
也群賢畢至少長咸集此地
有崇山峻領茂林修竹又有清流激
湍映帶左右引以為流觴曲水

列坐其次雖無絲竹管弦之
盛一觴一詠亦足以暢敘幽情
是日也天朗氣清惠風和暢仰
觀宇宙之大俯察品類之盛
所以遊目騁懷足以極視聽之

娛信可樂也夫人之相與俯仰
一世或取諸懷抱悟言一室
或因寄所託放浪形骸之外雖
趣舍萬殊靜躁不同當其欣
於所遇暫得於己快然自足不增

永和九年歲在癸丑暮春之初
于會稽山陰之蘭亭修禊事
也群賢畢至少長咸集此地
有崇山峻領茂林修竹又有清流激
湍映帶左右引以為流觴曲水
列坐其次雖無絲竹管弦弱之

盛一觴一詠亦足以暢敘幽情
是日也天朗氣清惠風和暢仰
觀宇宙之大俯察品類之盛
所以遊目騁懷足以極視聽之
娛信可樂也夫人之相與俯仰
一世或取諸懷抱悟言一室之內

感慨係之矣向之所欣
趣舍萬殊靜躁形骸之外雖
於所遇暫輕得於己快然自足不同當其欣
知老之將至及其所之既倦情
隨事遷感慨係之矣向之所
欣俛仰之間以為陳絲向之所欣不

知老之將至及其所之既惓情
隨事遷慨係之矣向之所
欣俛仰之間以為陳迹猶不
能不以之興懷況脩短隨化終
期於盡古人云死生亦大矣豈

不痛哉每攬昔人興感之由
若合一契未嘗不臨文嗟悼不
能喻之於懷固知一死生為虛
誕齊彭殤為妄作後之視今
亦由今之視昔
悲夫故列

叙時人錄其所述雖世殊事
異所以興懷其致一也後之攬
者亦將有感於斯文

定武蘭亭此本宜為精善
如山陰雨花時華鬱而神氣
定為墨皇必有鑒者
　其昌

乾符元年二月勅資便尚書都知臣裏縉詠
詔出晉王羲之蘭亭宣示仍令摹搨本
會稽道藥局官校校金剛書速斂敬騎常侍勅臣皮流行
　　　　　待詔臣鄧元棋
翰林供奉書聽官賜緋魚袋
朝議郎武臨察御校校都尉臣王羲之賜中翰臣官
　　吳元釪背上
賜　　　一紙

期於盡古人云死生亦大矣
不痛哉每攬昔人興感之由
若合一契未嘗不臨文嗟悼不
能喻之於懷固知一死生為虛
誕齊彭殤為妄作後之視今

亦由今之視昔
悲夫故列
叙時人錄其所述雖世殊事
異所以興懷其致一也後之攬
者亦將有感於斯文

列坐其次雖無絲竹管弦之
盛一觴一詠亦足以暢敘幽情
是日也天朗氣清惠風和暢仰
觀宇宙之大俯察品類之盛
所以遊目騁懷足以極視聽之
娛信可樂也夫人之相與俯仰
一世或取諸懷抱悟言一室之內
或因寄所託放浪形骸之外雖
趣舍萬殊靜躁不同當其欣
於所遇暫得於己快然自足不
知老之將至及其所之既惓情
隨事遷感慨係之矣向之所

四十九　清拓《海山僊館續刻帖》唐人臨蘭亭序殘本

欣俛仰之間以為陳迹猶不
能不以之興懷況脩短隨化終
期於盡古人云死生亦大矣豈
不痛哉每攬昔人興感之由
若合一契未嘗不臨文嗟悼不
能喻之於懷固知一死生為虛
誕齊彭殤為妄作後之視今
亦由今之視昔 悲夫故列
叙時人錄其所述雖世殊事
異所以興懷其致一也後之攬
者亦將有感於斯文

海山僊館藏真續刊　肆

蘭亭敘帖為王逸少行書第一當時
用鼠鬚筆蠶繭紙書之逸少亦以
為平日諸書所不能及稱藏家墊
凡七傳而至商孫智永以授弟
子辯才之寶愛秘祕不示人藏之
梁室梁上時唐文皇酷好大王書法
素聞蘭亭真蹟在辯才而使御
史蕭翼微服私行以計取之進御
文皇乃命趙模馮承素諸葛貞等
響搨諸葦摹搨分賜褚王而蘭亭

至紹興六年寺僧淩井戶鐵筐鐵鎖
甚密居之乃一斷石中裂為四外必金索
束之即蘭亭帖石刻也時藕子由之子
元老主郡書法以搨本示之元老知為
定武真蹟以家藏舊搨較之無毫髮
吳當時帖知貴重至如三十千賻求
一本猶不可得時向子諲帥楊卽取
以進御越明年余在平江昌此卒挟孫
仲益帖者有徉熙殿寶及內府書印
內府合同三小璽必當時搨賜王公貴

366

真跡瞻玉軸從會昭陵榻本之
在人間者尚值錢十餘萬至崇武
石刻出謂為歐陽率更所榻石本
留禁中未經列人傳摹獨為完
善下搨真蹟一等故歷代寶之耶
律德光攜以北行至中途弃去本胡
慶麻中韓忠獻公婿李學究得之
其子貟官緡宗景文以斛金代翰
取名刻真官庫慶重之非貴游不
易乃熙寧間薛師正出牧廣詩乞

号摸一石以應求者其子詔彭鬲易以
歸因鑿損帖中濡流帶右天五字暗
記真偽名為五字損本蘭亭大觀
中蔡京知覺矯詔索取紹彭子嗣
昌不能隱進之金狄之亂尚方求
興法寶盡芳阿振偶弃興石刻不取
宗澤留守西京得之匣中進於行在
光先聖帝常置諸座右寶惜不輕榻
賜及金人耳歘天長乘興危弃渡江
命內侍篋貯投於淮揚石塔寺井中

咸者也余細觀帖中鋒指五字及肥
裂慶以石塔寺井中榻本對較盡為
吻合不爽絲毫而書法結搆遒勁如
內遷與事諸字絲昌率更遺法故知
為定武真跡無疑法書中無上環寶
也子之孫之其永寶之時
淳熙二年四月　米友仁跋記　[印]
玉封燕霞傀作鄰風塵表物見斯人天
池彼暖多鷟驚未許羊裘老洞濱
當年蓮幕騶清勤聲動

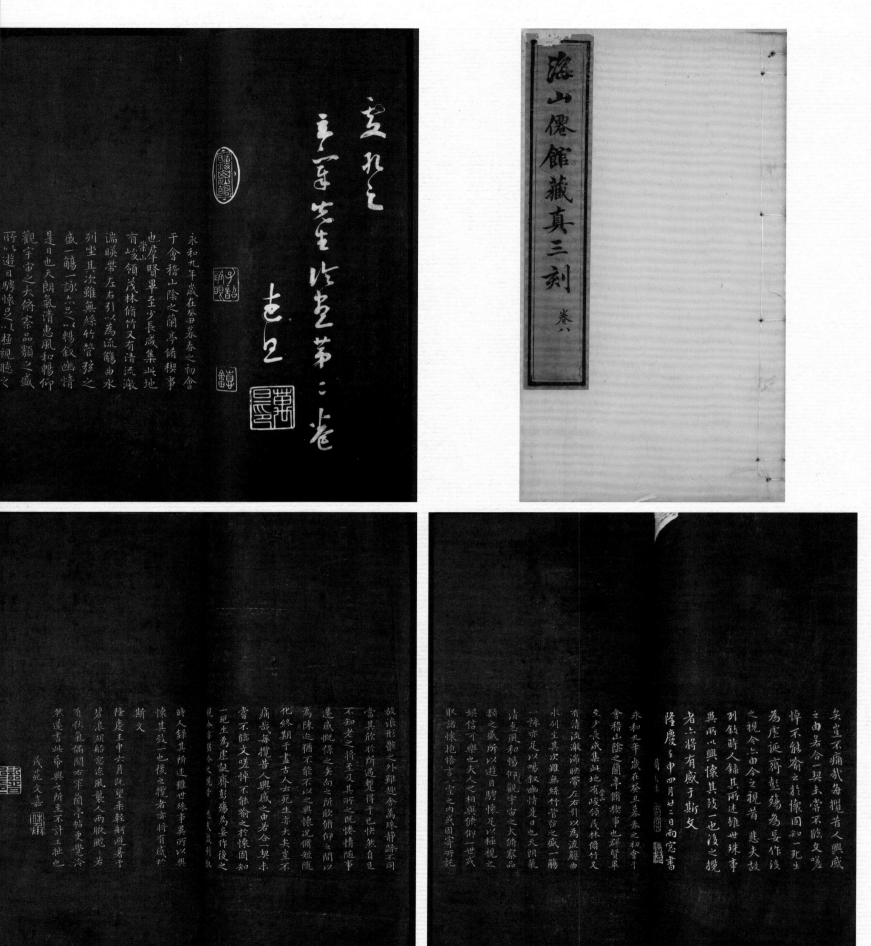

永和九年歲在癸丑暮春之初
會于會稽山陰之蘭亭脩禊
事也羣賢畢至少長咸集此
地有崇山峻領茂林脩竹又
有清流激湍映帶左右引以
為流觴曲水列坐其次雖無
絲竹管弦之盛一觴一詠亦
足以暢敘幽情是日也天朗氣清
惠風和暢仰觀宇宙之大俯察
品類之盛所以遊目騁懷足以
極視聽之娛信可樂也夫人之
相與俯仰一世或取諸懷抱
悟言一室之內或因寄所託
放浪形骸之外雖趣舍萬殊
靜躁不同當其欣於所遇暫
得於己快然自足不知老之將至
及其所之既倦情隨事遷感慨
係之矣向之所欣俯仰之間以
為陳跡猶不能不以之興懷況
脩短隨化終期於盡古人云死生亦大

一世或取諸懷抱悟言一室之內
或因寄所託放浪形骸之外雖
趣舍萬殊靜躁不同當其欣
於所遇暫得於己快然自足不
知老之將至及其所之既倦情
隨事遷感慨係之矣向之所
欣俯仰之間以為陳跡猶不
能不以之興懷況脩短隨化終
期於盡古人云死生亦大矣豈
不痛哉每覽昔人興感之由
若合一契未嘗不臨文嗟悼不
能喻之於懷固知一死生為虛
誕齊彭殤為妄作後之視今
亦猶今之視昔悲夫故列
敘時人錄其所述雖世殊事異
所以興懷其致一也後之覽
者亦將有感於斯文

會于會稽山陰之蘭亭脩禊事
也羣賢畢至少長咸集此地有
崇山峻領茂林脩竹又有清流激
湍映帶左右引以為流觴曲水
列坐其次雖無絲竹管弦之盛
一觴一詠亦足以暢敘幽情是日
也天朗氣清惠風和暢仰觀
宇宙之大俯察品類之盛所以
遊目騁懷足以極視聽之娛信
可樂也夫人之相與俯仰一世
或取諸懷抱悟言一室之內或
因寄所託放浪形骸之外雖
趣舍萬殊靜躁不同當其欣
於所遇暫得於己快然自足
不知老之將至及其所之既倦
情隨事遷感慨係之矣向之所
欣俯仰之間以為陳跡猶不能
不以之興懷況脩短隨化終期
於盡古人云死生亦大矣豈不

痛哉每覽昔人興感之由若
合一契未嘗不臨文嗟悼不能
喻之於懷固知一死生為虛誕
齊彭殤為妄作後之視今亦
猶今之視昔悲夫故列敘
時人錄其所述雖世殊事異
所以興懷其致一也後之覽者
亦將有感於斯文
龍池山樵彭年撫于獅
子林松軒深慶

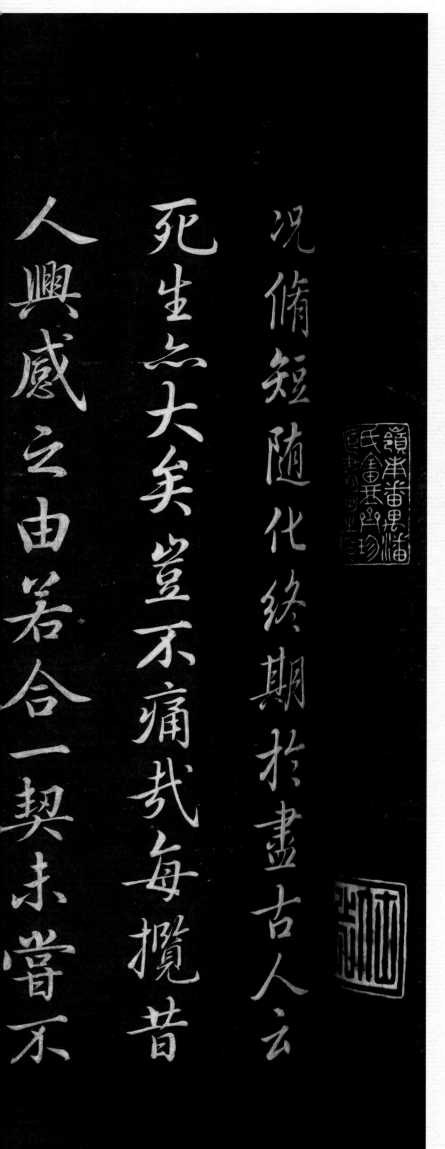

人興感之由若合一契未嘗不

死生亦大矣豈不痛哉每攬昔

況脩短隨化終期於盡古人云

海山僊館藏真三刻　卷十三

隂
文嗟悼不能喻之於懷固知
一死生為虛誕齊彭殤為妄作
後之視今亦由今之視昔悲夫故
列敘時人錄其所述雖世殊事
異所以興懷其致一也後之攬
者亦將有感於斯文

偶得王穉山所藏蘭亭八種一冊神采秀穆癸丑五月
攜至熱河伏日散直後臨此消暑工拙妍醜兩不計尔
拓林記

371

嶽雪樓鑑真帖帖

宋仁宗

仁祖御書

永和九年歲在癸丑暮春之
初會于會稽山陰之蘭亭脩
禊事也羣賢畢至少長咸集
此地有崇山峻領茂林脩竹
又有清流激湍暎帶左右引
以為流觴曲水列坐其次雖

無絲竹管弦之盛一觴一詠
亦足以暢敘幽情是日也天
朗氣清惠風和暢仰觀宇宙
之大俯察品類之盛所以遊
目騁懷足以極視聽之娛信
可樂也夫人之相與俯仰一

世或取諸懷抱悟言一室之
內或因寄所託放浪形骸之
外雖趣舍萬殊靜躁不同當
其欣於所遇暫得於己快然
自足不知老之將至及其所

孫承澤退谷

真賞齋

永和九年歲在癸丑暮春之初
于會稽山陰之蘭亭脩禊事
也羣賢畢至少長咸集此地
有崇領茂林脩竹又有清流激

湍暎帶左右引以為流觴曲水
列坐其次雖無絲竹管弦之
盛一觴一詠亦足以暢敘幽情
是日也天朗氣清惠風和暢仰
觀宇宙之大俯察品類之盛
所以遊目騁懷足以極視聽之

娛信可樂也夫人之相與俯仰
一世或取諸懷抱悟言一室之內
或因寄所託放浪形骸之外
雖趣舍萬殊靜躁不同當其欣
趣舍萬殊靜躁不同當其欣
託其所遇暫得於己快然自足不
知老之將至及其所之既惓情

隨事遷感慨係之矣向之所
欣俛仰之間以為陳迹猶不
能不以之興懷況脩短隨化終
期扵盡古人云死生亦大矣
不痛哉每攬昔人興感之由

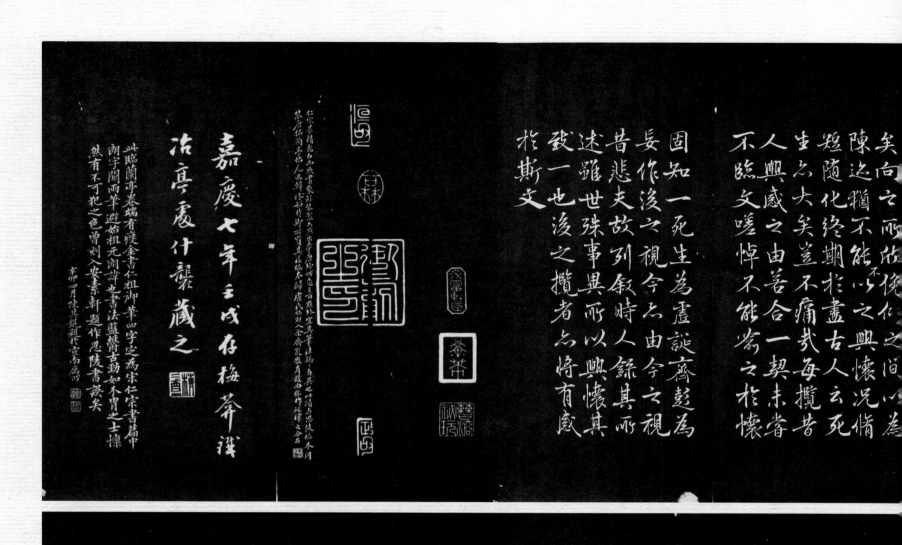

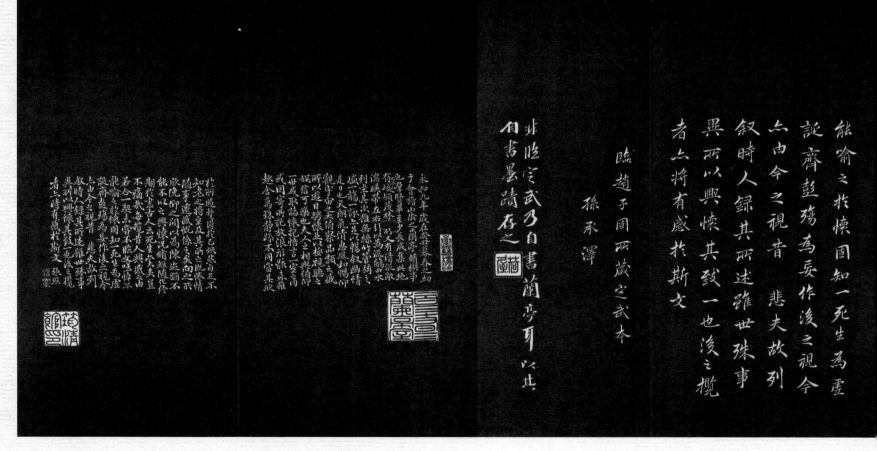

永和九年歲在癸丑暮春之初
會于會稽山陰之蘭亭脩禊事
也群賢畢至少長咸集此地
有峻領崇山茂林脩竹又有清流激
湍暎帶左右引以為流觴曲水
列坐其次雖無絲竹管弦之
盛一觴一詠亦足以暢敘幽情
是日也天朗氣清惠風和暢仰
觀宇宙之大俯察品類之盛
所以遊目騁懷足以極視聽之
娛信可樂也夫人之相與俯仰
一世或取諸懷抱悟言一室之內
或因寄所託放浪形骸之外雖
趣舍萬殊靜躁不同當其欣
於所遇暫得於己快然自足不

欣俛仰之間以為陳迹猶不
能不以之興懷況脩短隨化終
期於盡古人云死生亦大矣豈
不痛哉每攬昔人興感之由
若合一契未嘗不臨文嗟悼不
能喻之於懷固知一死生為虛
誕齊彭殤為妄作後之視今
亦由今之視昔□□悲夫故列
叙時人錄其所述雖世殊事
異所以興懷其致一也後之攬
者亦將有感於斯文

予家向藏蘭亭十餘種以定武本為最生本
得之最晚似更出定武之右吳君嬰然見而
愛之以海岳瀟湘煙雨卷易去雲煙過眼予何
敢終拨尚有定武本六差堪自慰耳
中甫華夏跋

小倦游閣帖

永和九年歲在癸丑暮春之初會
于會稽山陰之蘭亭脩禊事
也群賢畢至少長咸集此地
有崇山峻嶺茂林脩竹又有清流激
湍映帶左右引以為流觴曲水
列坐其次雖無絲竹管弦之
盛一觴一詠亦足以暢敘幽情
是日也天朗氣清惠風和暢仰
觀宇宙之大俯察品類之盛
所以遊目騁懷足以極視聽之
娛信可樂也夫人之相與俯仰
一世或取諸懷抱悟言一室之內
或因寄所託放浪形骸之外雖
趣舍萬殊靜躁不同當其欣
於所遇暫得於己快然自足不
知老之將至及其所之既倦情

欣俛仰之間以為陳迹猶不
能不以之興懷況修短隨化終
期於盡古人云死生亦大矣
豈不痛哉每攬昔人興感之由
若合一契未嘗不臨文嗟悼不
能喻之於懷固知一死生為虛
誕齊彭殤為妄作後之視今
亦由今之視昔　悲夫故列
敘時人錄其所述雖世殊事
異所以興懷其致一也後之攬
者亦將有感於斯文

前人以空曠謹嚴為晉唐分界雖不謬然實皮相
晉人無泰未平直者唐人以勒海為最搞變而
不免有幾微乎五霙河南全力取韻味以曲為
勝然引豪時露峭削故微見江左面目非其神
悟六難言已作蘭亭儗
熙載附記相質道光十二年二月三日岳溏識
襄陽出而晉人凰軌絕吳興出而唐人規棐
涇莘亭有志張米以抑遒身非欲復山陰也前言
華亭有志張米以抑遒身非欲復山陰也前言
信手寫出不足存也次日書

若合一契未嘗不臨文嗟悼不
能喻之於懷固知一死生為虛
誕齊彭殤為妄作後之視今
亦由今之視昔
悲夫故列
敘時人錄其所述雖世殊事
異所以興懷其致一也後之攬

前人以空曠謹嚴為晉唐分界果難不謬然實皮相

晉人無黍米不直者唐人以勃海為最矯變而

不免有幾微平直霧河南全力取韻味以曲為

勝然引豪時露快削故欲見江左面目非具神

悟如難言巳作蘭亭餉

熙載附記相質道光十二年二月三日乞巧識

襄陽出而晉人風軌絕吳興出而唐人規棨

涇葦亭有志而力不逮何論餘子 同日又書

華亭志張米以抑趙身非欲復山陰也前言

信手寫出不足存也 次日書

壯陶閣帖

趙孟頫書

永和九年歲在癸丑暮春之初
于會稽山陰之蘭亭脩稧事
也羣賢畢至少長咸集此地
有峻領茂林脩竹又有清流激
崇山

端暎帶左右引以為流觴曲水
列坐其次雖無絲竹管弦之
盛一觴一詠亦足以暢敘幽情
是日也天朗氣清惠風和暢仰
觀宇宙之大俯察品類之盛

期於盡古人云死生亦大矣豈
不痛哉每攬昔人興感之由
若合一契未嘗不臨文嗟悼不
能喻之於懷固知一死生為虛
誕齊彭殤為妄作後之視今

壯陶閣帖

元鮮于樞書

永和九年歲在癸丑暮春之初會
于會稽山陰之蘭亭脩稧事
也羣賢畢至少長咸集此地
有崇山峻領茂林脩竹又有清
流激端暎帶左右引以為流觴

380

六由今之視昔　悲夫故列
叙時人錄其所述雖世殊事
異所以興懷其致一也後之攬
者亦將有感於斯文

於所遇暫得於己快然自足不
知老之將至及其所之既惓情
隨事遷感慨係之矣向之所
欣俛仰之間以為陳迹猶不
能不以之興懷況脩短隨化終

所以遊目騁懷足以極視聽之
娛信可樂也夫人之相與俯仰
一世或取諸懷抱悟言一室之内
或因寄所託放浪形骸之外雖
趣舍萬殊靜躁不同當其欣

曲水列坐其次雖無絲竹管弦
之盛一觴一詠亦足以暢叙幽情
是日也天朗氣清惠風和暢仰
觀宇宙之大俯察品類之盛所
以遊目騁懷足以極視聽之娛
信可樂也夫人之相與俯仰一世

或取諸懷抱悟言一室之内或
因寄所託放浪形骸之外雖趣
舍萬殊靜躁不同當其欣
遇暫得於己快然自足不知老
之將至及其所之既惓情隨事
遷感慨係之矣向之所欣俛仰之

問以為陳迹不能不以之興懷
況脩短隨化終期於盡古人云死
生大矣豈不痛哉每攬昔人興感
之由若合一契未嘗不臨文嗟悼
不能喻之於懷固知一死生為虛
誕齊彭殤為妄作後之視今亦

由今之視昔悲夫故列叙時人錄
其所述雖世殊事異所以興懷
其致一也後之攬者亦將有感於
斯文
漁陽困學鮮于樞臨書

壯陶閣帖

俞和書
定武禊帖　　　　　特健藥
永和九年歲在癸丑暮春之初
于會稽山陰之蘭亭脩禊事
也羣賢畢至少長咸集此地
有峻領茂林脩竹又有清流激

能喻之於懷固知一死生為虛
誕齊彭殤為妄作後之視今
亦由今之視昔
叙時人錄其所述雖世殊事
異所以興懷其致一也後之攬
者亦將有感於斯文

辛丑廿年歲在庚子孟夏十三日桐江紫芝生俞和于中峙

于黃岡之康園

俞和書
蘭亭者晉右將軍會稽內史琅
琊王羲之字逸少所書之詩序也
右軍諱羲聰美曹蕭散名賢雅
好山水尤善草縁以晉穆帝永和
九年暮春三月三日游

列坐其次雖無絲竹管弦之
盛一觴一詠亦足以暢敘幽情
是日也天朗氣清惠風和暢仰
觀宇宙之大俯察品類之盛
所以遊目騁懷足以極視聽之

娛信可樂也夫人之相與俯仰
一世或取諸懷抱悟言一室之內
或因寄所託放浪形骸之外雖
趣舍萬殊靜躁不同當其欣
於所遇暫得於己快然自足不
知老之將至及其所之既惓情

隨事遷感慨係之矣向之所
欣俛仰之間以為陳迹猶不
能不以之興懷況脩短隨化終
期於盡古人云死生亦大矣豈
不痛哉每攬昔人興感之由
若合一契未嘗不臨文嗟悼不

四字有重者皆搆別體就中
逸少嫌其揌摻等四十有一脩
後稷之禮揮毫製序興樂而
書用鼠鬚紙鼠須筆道媚勁
健絕代更無凡二十八行三百二十
文字無每乃有二十許个變轉
暴異遂無同者其時乃有

神助及醒後他日更書數百
千本終無如祓禊而書之妙
者右軍此自珍愛嘗
可村子孫傳掌至七代孫智
永

京呂第五子徽之後掌其
書為蕭翼紿而取之

右何延之蘭亭記

至明二年六月廿日
桐江俞和子中摹

蘭亭記

永和九年歲在癸丑暮春
之會初於會稽山陰之蘭
亭脩禊事也群賢畢至

少長咸集此地有崇山峻
領茂林脩竹又有清流激
湍映帶左右引以為流觴
曲水列坐其次雖無絲竹
管絃之盛一觴一詠亦足以

亦大矣豈不痛哉每攬
昔人興感之由若合一契未
嘗不臨文嗟悼不能喻
之於懷固知一死生為虛誕
齊彭殤為妄作後之視今

亦猶今之視昔悲夫故列
敘時人錄其所述雖世殊
事異所以興懷其致一也
後之攬者亦將有感於斯
文

余每義王右軍蘭亭
脩禊敘一兩之勝跡不
能追逸於事以絕晉
贖之後也往往歲有好
事者嘗脩辭為跋

384

氣清惠風和暢仰觀宇
宙之大俯察品類之盛所以
遊目騁懷足以極視聽之
娛信可樂也夫人之相與

俯仰一世或取諸懷抱悟
言一室之內或因寄所託放
浪形骸之外雖趣舍萬殊
靜躁不同當其欣於所遇
蹔得於己快然自足不知

老之將至及其所之既倦
情隨事遷感慨係之矣向
之所欣俛仰之間以為陳迹
猶不能不以之興懷況脩短
隨化終期於盡古人云死生

日彷彿前人之作固童
珍蘭亭記於茲來
蓋老平素以為可聞
遂與民遊興其盡意

書法甚不以計工拙
也戊午八月既望以年
八有九矣徵明

文彭書

永和九年歲在癸丑暮春之初會
于會稽山陰之蘭亭脩禊事
也群賢畢至少長咸集此地
有峻領茂林脩竹又清流激
湍暎帶左右引以為流觴曲水
列坐其次雖無絲竹管弦之
盛一觴一詠亦足以暢敘幽情
是日也天朗氣清惠風和暢仰
觀宇宙之大俯察品類之盛
所以遊目騁懷足以極視聽之
娛信可樂也夫人之相與俯仰
一世或取諸懷抱悟言一室之內
或因寄所託放浪形骸之外雖
趣舍萬殊靜躁不同當其欣
於所遇暫得於己快然自足不
知老之將至及其所之既惓情
隨事遷感慨係之矣向之所
欣俛仰之間以為陳迹猶不
能不以之興懷況脩短隨化終

激湍連遠遲觴丹泥風彿桂渚德雲
蔭九皋鵷羽吟脩竹游鱗戲瀾
濤攜華蓉雲藻微言剖纖毫時
玲瓏不甘忘味在閒詔
左自馬孫綽

相與欣佳節率雨同塞嚴薄雲羅
景物微風巖艇航醇醵陶丹府元
若遊羲唐萬殊混一象安復覽茲
傷瑯瑯王友謝安

在昔暇日味存林頖含我斯游
神恬心靜
嘉會從時遊露永暢心神吟咏
曲水瀨涤泛轉素鱗
王肅之

俛揮素波仰掇芳蘭尚
想嘉客希風永歡清響

不痛哉每攬昔人興感之由

若合一契未嘗不臨文嗟悼不

能喻之於懷固知一死生為虛

誕齊彭殤為妄作後之視今

亦由今之視昔　悲夫故列

敘時人錄其所述雖世殊事

異所以興懷其致一也後之攬

者亦將有感於斯文

善者憂之焦心思不可言
此者郡疫末之有民由民
為家長不能勤脩化誨上下
多犯科誡以至於此民惟
歸心謝罪而已上悲道德
下負先生夫復何言

夫人之相與倪仰一世或
取諸懷抱悟言一室之內
或回寄所託放浪形骸之外
雖趣舍萬殊靜躁不同當

王澍書

永和九年歲在癸丑暮春之初
于會稽山陰之蘭亭脩稧事
也羣賢畢至少長咸集此地
有峻領茂林脩竹又有清流激
端暎帶左右引以為流觴曲水

列坐其次雖無絲竹管弦之
盛一觴一詠亦足以暢叙幽情
是日也天朗氣清惠風和暢仰
觀宇宙之大俯察品類之盛
所以遊目騁懷足以極視聽之
娛信可樂也夫人之相與俯仰

一世或取諸懷抱悟言一室之內
或圑寄所託放浪形骸之外雖
趣舍萬殊靜躁不同當其欣
於所遇蹔得於己快然自足不
知老之將至及其所之既惓情
事遷感慨係之矣向之所

388

壯陶閣帖

既惓情隨事遷感慨係之
矢向之所欣俛仰之間以為
陳迹猶不能不以之興懷

太年

畫寢乍興輖飢正甚忽
蒙簡翰很賜鑑殘畫一
業新秋之初正悲花遷味
之始眙其肥莽實謂弥善
完腹之條銘肌載切謹修
狀陳謝　楊淞式

欣俛仰之間以為陳迹猶不
能不以之興懷況修短隨化終
期於盡古人云死生亦大矣豈
不痛哉每攬昔人興感之由
若合一契未嘗不臨文嗟悼不
能喻之於懷固知一死生為虛
誕齊彭殤為妄作後之視今
亦由今之視昔悲夫故列
叙時人錄其所述雖世殊事
異所以興懷其致一也後之攬
者亦將有感於斯文

東軒先生
雍正辛亥夏六月□□奉
州民于游

單帖・叢帖圖版説明

單帖·叢帖

單帖

一　宋拓宣城本蘭亭序冊（乙之三）

錦面　白紙挖鑲蝴蝶裝　三開　墨紙半開　縱25.2厘米　橫15.4厘米

王樹常行書題簽「宋拓定武蘭亭宣城本」。前附頁有翁方綱隸書「宋游丞相藏蘭亭百

種之一」簽。

是帖原為卷裝，後改為冊。裝潢是典型的游相收藏《蘭亭》特徵：淡藍色隔水裝；鈐

有游似印章，在原裝宋紙上有「乙之三　宣城本」小簽一。第三頁左邊紙條上題「右宣城本」

四字。

該帖應為定武系列，有界格，其中「盛」等字已損。此帖本幅刻《蘭亭》原文二十八行

及小楷刻跋：「蘭亭敘草，右軍平生得意書，後世書家必以為法，在唐如虞世南輩皆嘗

摹傳。比來兵火之餘，所存無幾。今宣城太守寶文趙介然聞宗人明遠有舊藏者，因出而

觀之，相與歎息，謂真永興本也。遂命工再勒於石，使流行四方。庶幾翰墨之士復見字

畫之妙。紹興五年（一一三五）三月庚寅元勛不伐。」

鈐「游氏圖書」、「珍秘」、「翰墨清賞」、「晉府書畫之印」、「敬德堂圖書印」、「子子孫

孫永寶用」、「晉府圖書」、「趙氏孟林」等印。後附頁有翁方綱、陳澧、孔廣陶、半癡道人

等跋，並有「朝鮮人」、「臨川李氏」等印。（許國平）

二　宋拓勾氏本蘭亭序卷（戊之四）

墨紙　縱25.7厘米　橫66.7厘米

錦包首。外簽小楷書「宋游丞相藏撫州寶應寺蘭亭勾氏本　甲辰禊日西蠡記」，鈐「費

君直」印。

此《蘭亭序》系撫州寶應寺本，俗稱「勾氏蘭亭」，為「游相蘭亭」百種之一。宋拓本。

二十八行，首行「會」字殘，知為定武系統。前隔水原裝舊裱，上有淡藍色簽條書「戊之

四　撫州寶應寺本今云勾氏本」，故名「勾氏本」。後隔水亦原裝舊紙，上有小塊挖鑲紙題

「撫州寶應寺浴室中有此石，勾氏得之，俗稱「勾氏蘭亭」。王順伯疑是顏魯公臨本，後

人因考其始末，寶應寺是魯公所建□□聞之州人黃尉（大節）□」。游似題識於後：「右

得之於籍舊令江陵項仲履，小紙乃其所書也。余舊聞之於臨川許倅（之選）叔仁與此合。」

卷尾翁方綱跋一段，費念慈書劄一通。

鈐「珍秘」、「安儀周家珍藏」、「翰墨清賞」、「晉府書畫之印」、「西蠡經眼」、「吳榮光印」、「敬德堂圖書印」、「趙氏孟林」、「晉府圖書」、「臨川李氏」、「安氏儀周書畫之章」、「子子孫孫永寶用」、「景仁」、「玄伯經眼」、「葉志詵」、「安岐之印」、「費念慈印」、「王端之印」等印。（秦明）

三、宋拓盧陵本蘭亭序卷（壬之九）

墨紙　縱26.4厘米　橫122厘米

濃墨拓。此本《蘭亭》亦為游似收藏《蘭亭》之一。淡藍紙裝其前後，鈐「珍秘」、「翰墨清賞」、「晉府書畫之印」、「敬德堂圖書印」、「子子孫孫永寶用」、「晉府圖書」、「趙氏孟林」等印。前隔水邊楷書題「壬之九　盧陵本　蘇易簡等跋前」。

楷書題簽「宋拓蘭亭」四字。本幅《蘭亭》二十八行，並刻宋人蘇易簡、富弼等題跋觀款。後幅有趙烈文觀款⋯「理宗內府集刻庚之九為盧陵胡氏本，此簽題亦為盧陵本⋯豈其種族耶⋯⋯」拓本宗源瀚題跋曰：「此宋蘇國老家《蘭亭》第一本⋯⋯是參政易簡題贊者是也⋯⋯」

鈐「安儀周家珍藏」、「懋勤殿鑑定章」、「乾隆御覽之寶」、「能靜經眼」、「朝鮮人」等印。（許國平）

四、宋拓王文惠公本蘭亭序卷

墨紙　縱25.7厘米　橫125.5厘米

錦包首。外簽小楷書「宋游丞相藏褚摹蘭亭卷　擇是居秘篋　松囱題」。

宋拓游相《蘭亭》之王文惠公本系褚摹褚《蘭亭宴集序》，除序文二十八行外，另刻米芾題跋一則，凡十八行，云「右唐中書令河南公褚遂良字登善臨晉右將軍王羲之《蘭亭宴集序》，本朝丞相王文惠公故物」，故名「王文惠公本」。王文惠公即王隨。原跡後為米芾所得。米芾認為，該本「雖臨王書，全是褚法」，甚至「浪」的書寫都與褚遂良的「良」字無異。裝潢隔水紙上有游似題跋「右褚河南所摹與丙裛第三同，但工有巧拙，遠過前本爾」。卷尾翁方綱題跋一段。該卷經明晉府、清卞永譽、安岐等遞藏，流傳有序。

鈐「式古堂書畫印」、「珍秘」、「安儀周家珍藏」、「晉府書畫之印」、「李宗瀚印」、「珍秘」、「今之清玩」、「敬德堂」、「晉府圖書」、「公博鑑藏」、「臨川李氏」、「葉志詵印」、「景仁」、「趙氏孟林」、「子子孫孫永寶用」、「結翰墨緣」等印。

褚遂良（五九六—六九五），字登善。錢塘（今浙江杭州）人。唐太宗時封河南郡公，

世稱『褚河南』。博涉經史，工於隸楷。其書法繼承王羲之傳統，外柔內剛，筆致圓通，

見重於世，與歐陽詢、虞世南、薛稷並稱『初唐四家』。

王隨（約九七五—一〇三三），字子正。謚號章惠，後改文惠。北宋河陽（今河南孟

縣）人。登進士甲科，歷知州郡，宋仁宗明道年中官至相位。（秦明）

五 宋拓薛紹彭重摹蘭亭序卷

墨紙 縱25.5厘米 橫105.5厘米

烏金精拓，刻拓俱佳。

此帖為游似收藏《蘭亭》百種之一。淡藍色隔水裝。有游似題『右潼川憲司本』六字。

鈐『晉府書畫之印』、『敬德堂圖書印』、『子子孫孫永寶用』、『晉府圖書』、『趙氏孟林』、

『弘毅堂』等印。

此帖為宋代薛紹彭重摹唐搨硬黃本《蘭亭》。《蘭亭》全文結束後有『紹彭』二字及薛

紹彭刻跋一段：『文陵不載啟，古刻石已殘。鋒鋩久自滅，如出掘筆端。臨池幾人誤，

詎識筆意完。正觀賜搨本，尚或傳衣冠。茲寶兵火餘，分派非殊源。妙用無隱跡，神明

當復還。秘藏懼不廣，模勒金石刊。庶幾將墜法，可續後世觀。來者倘護持，何止敵璵璠。

河東薛紹彭勒唐搨硬黃《蘭亭》於石，因贊其後。』

薛紹彭，宋神宗時長安人。字道祖，號翠微居士。薛向之子，官至秘閣修撰、知梓潼

路漕。與米芾友善。楷書師法鍾繇，行草書則以《書譜》為宗。薛紹彭同時也是著名的收

藏家和鑒定家。

此刻本流傳甚稀。有周壽昌題跋『此宋薛道祖摹刻唐硬黃本《蘭亭》……』及煦初題跋。

鈐『樂毅珍藏』、『北平樂氏考藏金石書畫之記』、『樂守勳印』、『鐵如意館』、

『樂小民印』、『海瑞門下』、『玉牒崇恩』、『項墨林父秘笈之印』、『安氏儀周書畫之章』、朝鮮

人、『安岐之印』、『伯榮審定』、『銘心絕品神物護持語鈐珍玩得者寶之』等印。（許國平）

六 宋拓王沇本蘭亭序冊

錦面 白紙挖鑲剪裱裝 二開半 墨紙半開 縱28.5厘米 橫13.5厘米

王樹常行書題簽『宋拓定武蘭亭王沇本』。

是冊由手卷改裝而成，有游似收藏《蘭亭》之特徵：保留原淡藍色隔水裝；鈐『珍

秘』、『翰墨清賞』、『晉府書畫之印』、『敬德堂圖書印』、『子子孫孫永寶用』、『晉府圖書』、

『趙氏孟林』等印。

該帖應為定武系列，有界格，『亭』、『列』、『幽』、『盛』、『遊』、『古』、『不』、『群』、

「殊」九字已損，「帶」等字亦損。八行「氣清」二字有劃痕。九行「類之盛」三字有劃痕。

墨紙後有游似題跋「右慶元間臨江王沇過果山，愛鐫工得用筆意，以其所藏善本刻之」，載石而歸，分遺先忠公此本」。翁方綱題跋「游景仁藏臨江王沇所刻《蘭亭》定武本，據景仁手跋，是當日王沇於南充所鑄之初拓也……」。還有葉志詵、孔廣陶、宋葆淳、王樹常、半癡等題跋十二段。鈐「少唐墨緣」、「夢村」、「吳伯榮氏秘笈之印」、「荷屋所得古刻善本」、「吳氏筠清館所藏書畫」、「高氏世寶」、「少唐心賞」、「堂溪眼福」、「至聖七十世孫廣陶印」、「崇本審定」、「棠谿眼福」、「懷民珍秘」等印。（許國平）

七 宋拓游似藏開皇蘭亭序卷

墨紙 縱26厘米 橫74厘米

錦包首。外簽小楷書「游似藏開皇刻蘭亭詩序」。

引首、隔水有元趙孟頫、周馳、袁衷、吳文貴觀款，尾紙有宋游似、清孫承澤、曹溶題跋。帖後游似跋中「此當為元本」句，「元本」旁淡墨加「開皇」二小字，清人孫承澤據此定為開皇本《蘭亭序》，但游似跋中「開皇」二字明顯為後人所填。此帖曾入清內府，《石渠寶笈續編》著錄，摹刻俱佳，朴茂堅卓，神氣俱足，可傳原帖書法形神，為宋紋。此本為定武翻刻本，「湍」、「流」、「帶」、「右」等字損，十三行至末有一斜向上橫裂。

拓《蘭亭》中的珍品。

鈐「式古堂書畫印」、「卞永譽印」、「令之」、「宣統鑒賞」、「無逸齋精鑒璽」、「晉府書畫之印」、「石渠定鑒」、「寶笈重編」、「乾隆御覽之寶」、「乾隆鑒賞」、「石渠寶笈」、「嘉慶御覽之寶」、「重華宮鑒藏寶」、「儀周鑒賞」、「安氏儀周書畫之章」、「三希堂精鑒璽」、「敬德堂圖書印」、「晉國圖書」、「子子孫孫永寶用」、「景仁」、「趙氏孟林」、「龔氏子中」等印。（王禕）

八 宋拓春草堂本定武蘭亭序卷

墨紙 縱25.4厘米 橫61.2厘米

錦包首。內簽小楷書「定武蘭亭五字未損本 春草堂珍藏 蒙泉題簽」。又小字補識「此九字不全本也 蒙翁標題誤」。

該本系定武舊刻，摹勒精工。因無游似題署，而有別於他本游相《蘭亭》，人多忽視之。乾隆六十年（一七九五）宋葆淳獲此本於揚州，喜不自勝，延諸名家題跋，又攜至嶺南上石，方顯於世。後曾藏錢塘王蒙泉春草堂，故名「春草堂本」。此本五字未損。「盛」字第一、三筆形如鋸齒，「由」字類「申」字，「列」字筆劃似鐵釘，「亦」字下部作四點，「盛」字上小甌形未甚剝蝕，隱隱可見，橫簾北紙闊一寸許，其為宋拓毫無疑議，且收藏得地，楮墨如新，尤足寶貴。翁方綱、宋葆淳、陳焯、陸恭、錢伯坰、吳榮光、劉鏞、朱昌頤

何士祁、伊秉綬、王養度、吳修、顧文彬等跋二十三段。楊能格、孫星衍、胡長庚、阮元、

秦恩復、王仁俊、黃以霖等觀款七則。

鈐「雪軒審定」、「黃芳私印」、「王有齡印」、「紫珊審定」、「宋葆淳印」、「晉府書畫之

印」、「敬德堂圖書印」、「子子孫孫永寶用」、「趙氏孟林」、「梅花書屋珍藏」、「是本曾藏宋

葆淳家」、「忠孝傳家」、「王氏梅花書屋珍藏金石碑版書畫印信」、「雪軒審定」、「子孫寶

之」、「王氏珍藏書畫印」、「伊秉綬印」、「上海徐紫珊考藏書畫金石書籍印」、「蒙泉秘笈」、

「宜子孫」、「曾流傳在錢塘王蒙泉春草堂」、「荷汀珍藏」、「約齋曾觀」、「陳焯印」、「珍

秘」、「春草堂印」、「徐紫珊秘篋印」、「翰墨清賞」、「上海徐紫珊鑒藏書畫圖籍印」、「王氏

春草堂珍藏書畫印」、「陳焯印」、「吳榮光印」、「晉府圖書」等印。

王養度，清道光年間浙江杭州人，字蒙泉，齋名蒙泉書屋，春草堂，富藏書畫。（秦明）

九 宋拓定武蘭亭序冊

木面　白紙挖鑲蝴蝶裝　三開半　墨紙半開　紙24厘米　橫9.5厘米

楷書題籤「宋拓九字損本」。隔麻拓，紙墨淳古。

此本《蘭亭序》為定武本系列。「亭」、「列」、「幽」、「盛」、「遊」、「古」、「不」、「群」、

「殊」九字損，另「湍」、「流」、「帶」、「右」、「天」五字俱損。周壽昌題跋「此即王虛舟先

生定為宋拓九字損本，翁覃溪先生《蘭亭考》中所屢稱之程孟陽本也……」。

帖前附頁楷書「至寶　伯里謹識」六字。後附頁有程孟陽、陳奕禧、袁保恒、路朝霖、

張光照等題跋十段。鈐「路」、「白氏印」、「光照」、「吳氏荷屋平生真賞」、「韻閣圖書」、

「李雲駒」、「龍驤之印」、「臣朝霖印」、「雙石鼓硯齋」等印。（許國平）

十 宋拓定武蘭亭序卷

墨紙　縱34.1厘米　橫65.6厘米

錦包首。外籤「十篆齋秘藏宋拓三種　漯川居士審定記」。

由《蘭亭序》、《宣示表》、殘本《黃庭經》三種裱成一卷。「十篆齋」是震鈞室名。引首震

鈞書「惟金三品」四字。卷尾震鈞跋「余收法帖數十年，宋拓者頗得數種，然終以此為冠，三

種皆烜赫有名之跡，又配以有名之搨，信尤物也」。《蘭亭序》中「亭」、「列」、「幽」、「盛」等

九字已損，「湍」、「流」、「帶」等五字未損，實為翻刻的五字未損定武《蘭亭》。帖尾篆書「光

緒十九年甲午二月五日得此於海王邨。明日大雪與白石事適合，信奇緣也」。越三年丙申二月

廿五日裝成記。曼殊震鈞」。卷尾有震鈞跋「右《蘭亭》為北宋拓九字損本，曾與汪容甫所藏

本對勘，固即一石，而此拓似尤在前。以首三行較彼清晰，而「老之將至」等最見筆法也」。

震鈞（一八五七—一九二〇），滿族，瓜兒佳氏，字在廷，辛亥革命後，改漢名唐晏，

號涉江道人，又號潩川居士。

鈐「在廷珍笈墨王」、「乾隆御覽之寶」、「項子京家珍藏」、「內府圖書」、「東陽審定」、

「在廷長物」、「震鈞審藏宋拓」等印。（王褌）

十一　宋拓定武蘭亭序冊

挖鑲裱蝴蝶裝　三開半　墨紙半開　縱23.8厘米　橫9.8厘米

濃墨擦拓。刻有烏絲界欄。

此本「湍」、「流」、「帶」、「右」、「天」五字損，「崇」字中有三點，字體偏肥，為定武

肥本翻刻。鈐印「雙龍印」、「柯九思」、「停雲」、「棠溪審定」、「乾隆御覽之寶」等印。

後附頁有署名郭第、王世貞、文嘉、程應魁、黎民表、顧養謙、汪道貫、梁岳、王世懋、邢

侗、李言恭、周天球、朱多煃、莫是龍、沈明臣、汪道昆、喬懋敬、黃猷吉、孫鑛、張棟、趙用

賢、陳文燭、祝世祿、陳於鼎、蔣如奇跋。鈐「寶笈三編」、「三希堂精鑒璽」、「宜子孫」、「嘉慶

御覽之寶」、「嘉慶鑒賞」等印。《石渠寶笈三編》錄《明諸名人蘭亭題跋》。跋前拓本實為後配。

木匣裝，匣前側刻適園題字「宋拓定武蘭亭 詹東圖藏本」。木嵌錦面，錦上鑲綠色玉

石一片，刻「蘭亭敘」三字。前附頁褚德彝題「宋拓定武蘭亭五字損本。詹東圖舊藏明人

題跋自王弇州晜弟至蔣如奇凡二十有六，適園先生得之，屬褚德彝題首」。（王褌）

十二　宋拓定武蘭亭序冊

錦面　白紙挖鑲剪裱蝴蝶裝　三開半　墨紙半開　縱23.5厘米　橫10厘米

宋拓定武翻刻本。損「帶」、「右」、「幽」、「盛」、「殊」、「古」等字。

序文二十八行。封面題簽「宋拓定武蘭亭 丙寅孟冬重裝 雲舫珍藏」，鈐「詳甫藏本」

印。內簽之一為「宋拓定武蘭亭 癸□冬日重裝 潘思牧珍藏」，鈐「思牧」、「樵侶氏」

印。內簽之二為「定武蘭亭 蓮巢題簽」，鈐「蓮巢」印。後附頁盧熊、潘思牧等跋四段，王守

觀款一則。（秦明）

十三　宋拓定武蘭亭序冊

錦面　染古銅紙鑲邊剪裱蝴蝶裝　三開　墨紙半開　縱23.5厘米　橫11.8厘米

宋拓定武《蘭亭》翻刻本，五字已損。外有木盒，刻字二則，正面刻「宋拓定武蘭亭

真本　非昔軒珍賞　徐康題倪熙刻」，下側刻「宋拓定武本蘭亭　舊山樓藏吳大澂題」。外簽

題「北宋拓定武蘭亭真本　非昔居士無上妙品　光緒丙戌清明節窣徐康署檢時年七十三」，

鈐「徐康」印。該本《蘭亭序》文二十八行，紙墨古厚，審為宋拓。後有翁同龢題跋一段。

鈐「徵」、「明」、「柯九思」、「非昔珍秘」、「宗建審定」、「能靜經眼」等印十一方，「明昌」、

「麋公」等半印四方。（秦明）

十四　宋拓定武蘭亭序冊

楠木面　素紙挖鑲裱蝴蝶裝　墨紙三開半　半開　縱23.7厘米　橫9.6厘米

宋拓定武翻刻本，五字已損。紙墨淳古，拓工精細。外簽徐石雪題『蘭亭定武五字損

本冊定武宋拓本　明人題識　王子展觀察舊藏　己丑閏七月容之得於舊京　石雪居士簽　時

年七十』，鈐『浩』『石雪』印。內簽題『蘭亭敘五字已損本　宣統辛亥再裝　又冊裝定武宋

拓本　明陳士謙　王百穀　許志古題識』。邊條小楷書，評筆法語十三處。陳謙、王穉登題

跋二段，許志古觀款一則。

鈐『穉登之印』、『王百穀』、『容之鑒定』、『許志古』、『徐宗浩』、『石雪鑒定』『晉文

錢容之藏』等印。（秦明）

十五　舊拓王曉本蘭亭序

錦板面　一冊　三開　墨紙半開　縱24.3厘米　橫11.9厘米

外簽書：『宋拓王曉本蘭亭，翼盫屬寶熙題』。此本首行『會』字缺，『湍』、『流』、

『帶』、『右』、『天』五字已損。據帖後寶熙跋考證，認為此本為宋代王曉刻本。前附頁有

寶熙、何紹京書簽各一，帖後有何紹京、寶熙題跋多段。（王禕）

十六　舊拓定武蘭亭序

木面　一冊　墨紙三開　半開　縱27厘米　橫14厘米

此本定武翻刻本。首行『會』字損，五字中『天』字完好。帖後有董其昌、程正揆、吳

偉業、王無咎、誠安等人題跋六段。（王禕）

十七　宋拓神龍蘭亭序冊

木面　白紙剪裱蝴蝶裝　墨紙三開　半開　縱23.6厘米　橫12厘米

木面上刻簽『宋拓神龍蘭亭真本　小芳蘭軒珍藏石卿重裝』。內簽題『宋拓蘭亭容軒藏

本』。紙墨淳古。

此本神龍《蘭亭》與《蘭亭八柱帖》本神龍《蘭亭》應屬於一個版本系列，但不是一本。

兩本字跡略有差別。兩本《蘭亭序》的刻印名稱和刻印位置多有不同，此本神龍《蘭亭

比《蘭亭八柱帖》本神龍《蘭亭》多『貞觀』等刻印。

此帖有容軒題跋：『此宋拓神龍《蘭亭》也，奇宕雄逸，字字有飛鳴之勢，嘉禾項氏

本雖典型僅存，而波拂之妙，去之已遠；玉煙堂從此入石，更輕弱不足言矣。甲戌四月

朔有二日容軒識。』另有查昇，陳亦禧（康熙三十五年）、曹日瑛（康熙三十五年）、張廷

濟（署名）（道光三年）等人題跋、觀款。（許國平）

十八　明拓東陽本蘭亭

錦板面　一冊　墨紙三開　半開　縱29厘米　橫12.4厘米

外簽書：「舊拓東陽本蘭亭」。此本為東陽本蘭亭序，首行「會」字損，帖中有裂紋

多處。帖前馮伯子書：「東陽蘭亭」四大字。帖後有謝蘭生、張嶽崧、薩世馨、翁方綱等

人題跋、觀款。（王禔）

十九　舊拓蘭亭序

紙面　一冊　墨紙三開　半開　縱25厘米　橫13.1厘米

此本淡墨拓，帖首刻「定武禊帖」四字，並刻「賈似道印」等印。首開旁有俞復標注一段。

二十　明拓蘭亭序

錦板面　一冊　三開　墨紙半開　縱26.3厘米　橫12.7厘米

外簽書：「宋拓蘭亭序，明陸世道跋，周順昌藏，清伊秉綬題首，沔陽陸和

九重裝」。此本首行「會」字缺，帖中三行「群」字、四行「清」、「激」、六行「列」

等多字刻有缺損痕跡。帖前伊秉綬書「硬黃名拓」四大字。帖後有陸師道、吳盡忱

等人題跋。（王禔）

二十一　明拓蘭亭序卷

縱24厘米　橫67厘米

定武翻刻本。五字已損。贛川曾槃樂道題跋認為：「世之所以貴定武本者，以其鐫刻

精好，不失右軍筆意，而已非以其能為針眼、為蟹爪、為丁形也。」可謂一家之言。張允

亮捐贈，故宮博物院藏。（秦明）

二十二　明拓定武蘭亭序冊

錦面　白紙挖鑲剪裱蝴蝶裝　墨紙三開　半開　縱25厘米　橫12.4厘米

系明拓定武《蘭亭》翻刻本，九字損本，與《十七帖》合裝。

是本題簽「宋拓十七帖蘭亭序合璧」。帖後有姚畹及竹道人跋文。姚畹跋云：「長白寶文

垣好古士也，藏佳帖不下千百種。」竹道人跋云：「予藏《蘭亭》定武本無有勝此者。」

鈐「蘇完瓜爾佳景霖藏書畫之印」、「索佳氏寶奎鑒賞印」、「書雨屋」、「張晴嵐鑒賞

章」、「文戈之印」等印。（秦明）

二十三　明拓蘭亭冊

墨紙半開　縱23.4厘米　橫9厘米

定武翻刻本，五字已損。剪方挖鑲裱，裝池精緻。簽題「宋拓褉帖五字損本 三十二蘭

亭室珍藏」。梁章鉅、劉淮年、陳祺壽等題跋四段。梁章鉅認為，「帖後有「馬和之」三字

小印，當是宋馬侍郎舊藏本，字字雄厚，筆筆挺勁，神采遒逸，紙墨精醇，定為宋翻宋

拓之甲觀也。」系一家之言，姑且一聽。墨頁鈐「汾陽韓靡眾搜藏記」等鑑藏印十四方。故

宮博物院一九五七年購藏。（秦明）

二十四 明拓蘭亭序卷

縱29厘米 橫69.5厘米

東陽本。後附何士英《蘭亭跋》、張元忭《序何氏家藏石刻蘭亭》印本。所謂柯九思、

董其昌臨、跋，不足信也。周作民捐贈，故宮博物院藏。（秦明）

二十五 明拓東陽本定武蘭亭序冊

白紙挖鑲裱蝴蝶裝 墨紙三開 半開 縱22.5厘米 橫10.5厘米

是本《蘭亭序》序文二十八行，系定武翻刻本。朱翼盦題外簽「明拓東陽本定武褉

帖己巳嘉平除夕前二日破山園寄者署尚」。孫擴圖題內簽「何氏蘭亭 鄭板橋題跋」。鈐

「一松齋」、「孫」、「義州李放鑑藏」等印。署鄭板橋題跋一段。又朱翼盦題跋云：「平昔

所見東陽本《蘭亭敘》以此本為最。」

鈐「葆崍」、「文石」、「李放嗣守」、「舊學庵生」、「義州李大翀石孫嗣藏」、「山左古任

城孫氏囗燕鑑賞書籍字畫印」、「不能言齋」、「文石審定」、「漁山第十四峰」、「義州李放鑑

藏」、「義州李大翀石孫嗣藏」、「翼盦所賞」等印。

相傳東陽何氏《蘭亭序》原石曾藏宋內府，靖康之變，宋高宗蹕維揚，戰亂中遺失

此石。明宣德年間揚州石塔寺僧因浚井而掘出帖石，後為兩淮運使何士英所得，因其為

浙江東陽人而名。據何氏記載，其承兩淮運使，治淮揚，宣德五年（一四三○）於石塔寺

即古木蘭院井中掘得此石，缺一角。明萬曆年間石碎為數塊，後世則再無大恙。原石現

藏浙江省博物館。（秦明）

二十六 明拓國學本蘭亭序

木面 一冊 三開 墨紙半開 縱26.4厘米 橫13厘米

外簽書：「國學本修褉敘，孫退谷舊藏」內簽書：「明拓國學本褉帖」。此本字體

瘦勁，首行「會」字缺。帖後有李日華、孫承澤等人題跋。（王褘）

二十七　明拓國學本蘭亭序

木面　一冊　三開　墨紙半開　縱25.4厘米　橫12厘米

外簽書：『國學本蘭亭』此本為國學本蘭亭，帖後有惜抱居士、莫枚題跋。（王禛）

二十八　明拓蘭亭序冊

墨紙半開　縱23.4厘米　橫11.5厘米

國學本。與黃庭經合裝。劉淇、李鍇、鐵卿、翁方綱、劉墉、崇恩、王紹燕、瑤華道
人、王慶雲等題跋、觀款。鈐『蘇齋審定』、『鐵卿鑒定』等鑒藏印。劉墉於墨紙識曰：『與
姜白石所記數字脗合。』翁方綱題跋云：『蘭亭是國學本之舊拓者，以予考之是韓敬堂所
拓本也，至今二百年矣。』後人則認為『是拓紙墨精古，自系明本，覃溪謂是韓敬堂拓本
未免契舟膠柱矣。』故宮博物院一九五九年購藏。（秦明）

二十九　明拓蘭亭冊

墨紙半開　縱24厘米　橫9厘米

定武系統。國學本。剪方挖鑲裱，裝池精緻。蔣平階、徐麟祥、張文徵、沈履夏、張聖啟、
李長祥、呂師濂、戴易等題跋八段。墨貢鈐『淮□顧生』等鑒藏印。故宮博物院藏。（秦明）

三十　明拓穎上蘭亭

紙板面　一冊　墨紙三開　半開　縱26厘米　橫13.9厘米

此本為思古齋黃庭經與蘭亭合裝冊，前四開刻黃庭經，後三開刻蘭亭，帖尾刻『蘭亭
敘唐臨絹本』七字，並刻『永仲』、『墨妙筆精』二印。（王禛）

三十一　明拓玉枕蘭亭冊

錦面　挖鑲裱蝴蝶裝　墨紙二開半　半開　縱12.5厘米　橫6.8厘米

玉枕《蘭亭》，系定武縮刻本。是本《蘭亭》二十八行，縮臨猶不失真。許乃普題簽『玉
枕蘭亭』，蘇齋藏本□□生寄贈』，鈐『許乃普印』、『滇生』印。翁方綱題識云：『此侯官林
道山所贈玉枕《蘭亭》原石本，乾隆戊子冬於廣州□贈，後十年戊戌冬十二月十三日記於
寶蘇室』，鈐『方綱』、『覃溪』等印。後又識云：『戊申秋九月南昌使院重□黏裱，去林
君贈時廿年矣，重陽前四日刻石經十二段，工訖，記於雙□館東齋』。
鈐『王』、『臣許乃普』、『滇生』等印五方。

關於玉枕《蘭亭》傳說頗多，有言買秋壑得一石枕，光瑩可愛，使廖瑩中以燈影縮小法
刻於靈璧石上，宛如定武本，缺損處皆全，人稱『玉枕蘭亭』。或傳為歐陽詢臨蠅頭小行楷
刻於禁中，政和年間發現於洛陽宮役夫所枕，褚遂良所書等，現傳者多為翻刻。（秦明）

三十二　明拓縮本蘭亭序冊

木面　鑲裱經折裝　墨紙三開　半開　縱4.8厘米　橫2.7厘米

中嵌象牙籤書『縮本蘭亭』。此帖曾入清內府，《石渠寶笈三編》著錄。帖中文字小如

蠅頭，鐫刻精絕，形神俱佳。帖後有乾隆癸亥年大臣張照跋，云：『……此本為明人李

宓所造，蓋縮定武為蠅頭，無毫釐不肖，似技坿棘猴猴哉。……』李宓，明萬曆時人，字羲民，

福建龍溪人，善於雕刻《黃庭》、《蘭亭》等小石件。

唐宋時臨摹、傳刻《蘭亭序》之風盛行，已有人縮小或擴大《蘭亭》摹刻上石。元代陶

宗儀的《南村輟耕錄》中記載，南宋理宗內府就藏有柳公權書大字本和秦觀小字本。

此冊前附頁兩開，分別鈐『寶笈三編』、『乾隆御覽之寶』印，墨紙鈐『乾隆御賞』、

『內府珍秘』；後附頁三開，鈐『乾隆御覽之寶』、『乾清宮鑒藏寶』、『嘉慶御覽』印。

（王禕）

三十三　明拓蘭亭冊

墨紙半開　縱26.2厘米　橫11厘米

御府薛稷本。翻刻。封面題籤『蘭亭序　薛稷拓定武本』。起首刻『御庫所藏薛稷拓

定武本　曾紳』小字一行，末刻『熙寧元年戊申希子中觀』一行。『崇山』、『曾』用插入號，

『九』、『在』、『長』、『次』、『取』、『之』、『化』等字末筆回鈎。所刻『紹興』、『宣和』、『政

和』、『明昌』、『秋壑珍玩』等印遍佈其間。張開福題跋，謂『其精采圓潤，神妙雄秀之處

尚不失真也』。周作民捐贈，故宮博物院藏。（尹一梅）

三十四　明拓神龍本蘭亭序

錦板面　一冊　三開　墨紙半開　縱24.7厘米　橫13厘米

外籤書：『神龍蘭亭序，二梧藏明拓第一本』。此本帖後王為毅跋云：『此先曾大父所藏

神龍蘭亭敘舊本也。……』另有王為毅抄錄汪崇光、洪頤煊、程瑤田三家跋語。（王禕）

三十五　明拓蘭亭冊

墨紙半開　縱25.5厘米　橫10.5厘米

題跋累累，朱印滿篇，非歐非褚，眾說紛紜，何人所出，莫衷一是。筆劃纖俏，『崇

山』、『曾』用插入號，『九』、『在』、『長』、『次』、『取』、『之』、『化』等字末筆回勾，以上

特點與御府薛稷本相類。干文傳、孫從簡、高鳳翰、張謙宜、邵章、章鈺等題跋。墨頁鈐

『胡小琢藏』、『宣和』、『姜氏杲峘』等鑒藏印。故宮博物院一九五八年購藏。（秦明）

三十六 明拓紹興府本褚模蘭亭序

錦板面 一冊 三開半 墨紙半開 縱26.4厘米 橫13厘米

外簽書：『舊拓蘭亭二種』。此本帖後翁方綱跋云：『右蘭亭舊本，前有「機暇清賞」印，後有「紹興」二字印，是宋高宗御府所藏褚本也。』（王禔）

三十七 明拓蘭亭序

木面 一冊 三開 墨紙半開 縱27.2厘米 橫13.3厘米

外簽篆書。帖後程鶴雲跋云：『此本為宋南渡後內府所刊，有高宗、紹興及徽宗雙龍印。神采奕奕，迥異俗刻，信可寶也』。（王禔）

三十八 明拓建業本蘭亭序

木面 一冊 三開 墨紙半開 縱25厘米 橫15.2厘米

外簽書：『蘭亭序，建業本』。此本帖內刻『建業文房之印』印，另刻有雙龍印、『宣和』、『紹興』等印。（王禔）

三十九 明拓孫綽蘭亭後序並跋

錦板面 一冊 五開 墨紙一開 縱20.5厘米 橫24厘米

外簽書：『蘭亭跋，己卯菊月念四日綏亭氏署』。帖中依次刻孫綽《後序》，何延之《蘭亭記》等，何子楚跋語，並明朱有燉跋。此本實為明益王刻《小蘭亭圖》卷中的一部分。（王禔）

四十 明拓明益王重刻大蘭亭圖卷

墨紙 縱32.1厘米 橫1675厘米

錦包首，無簽。墨刻文字部分，為烏金亮拓。

明永樂十五年（一四一七），時為周定王世子的朱有燉將蘭亭定武本三、褚遂良本一、唐模賜本一刻之於石，復書諸賢詩仿李伯時之圖兼裸帖諸家之說，共為一卷。明萬曆二十年（一五九二），明益宣王朱翊鈏將朱有燉刻大卷蘭亭圖重新鐫刻上石，同時加刻趙孟頫蘭亭十八跋並朱之蕃跋一段。（王禔）

四十一 明拓明益王重刻小蘭亭圖卷

墨紙 縱22.4厘米 橫522厘米

錦包首。外籤書『蘭亭敘小字本 益王題額 □□藏本之十三卷』。墨紙文字、圖繪部

分則為淡墨擦拓，外側則用黑墨精拓，墨色黝黑而無光澤。

引首墨書『蘭亭真跡』四個大字。依次刻《蘭亭序》一種，仿李公麟《流觴圖》並書柳

公權《蘭亭詩》、孫綽《蘭亭後序》、《蘭亭》考訂文字兩段並朱有燉跋及明萬曆三十年明益

宣王朱翊鈏跋。

明永樂十五年（一四一七），朱有燉在刻大《蘭亭圖》卷時，又將自己臨寫的米

芾書小字《蘭亭序》，並『錄諸賢詩兼繪為圖』，刻成一小卷《蘭亭圖》。明萬曆三十

年（一六〇二），明益宣王朱翊鈏及其子又將朱有燉刻小卷《蘭亭圖》重新摹刻上石。

（王褘）

四十二 清拓神龍本蘭亭序

木面 一冊 二開半 墨紙半開 縱25.3厘米 橫15厘米

外籤書：『蘭亭敘，神龍正本』。內籤：『神龍蘭亭正本，河東董氏家藏，楊濱題簽』。

此本帖前有『唐模蘭亭』四字。帖後刻董文明、楊潮、楊艮元等人題跋，楊濱、馬克惇等

人觀款。（王褘）

四十三 清拓唐模蘭亭序

錦面 一冊 四開半 墨紙半開 縱27.8厘米 橫20厘米

外籤書：『舊拓蘭亭敘。老農題，壬申中秋』。此本帖首刻『唐模蘭亭』四字，並刻『神

龍』、『紹興』等印。（王褘）

四十四 清拓一白堂本蘭亭序

木面 一冊 二開半 墨紙半開 縱27.6厘米 橫14厘米

首行『會』字缺，拓本中有一橫裂紋，尾刻『一白堂』三字，故稱為一白堂本。帖後

鈐：『王氏珍藏』等印。（王褘）

四十五 清拓蘭亭序卷

縱30厘米 橫65.5厘米

東陽本。帖石正反兩面刻，於明萬曆年間碎為三塊，故而拓本所顯斷裂特徵極為明

顯。原石現藏浙江省博物館，曾有展出，其流傳遞藏之坎坷曲折，頗富傳奇，亦多有根據，

為世人所重。（秦明）

四十六　清拓紹興本蘭亭序

木面　一冊　三開　墨紙半開　縱24.2厘米　橫13.2厘米

外簽書：「蘭亭序，紹興本」。此本帖內刻「紹興」印。（王禕）

四十七　清拓蘭亭冊

墨紙半開　縱24.9厘米　橫11.7厘米

群玉堂本。首刻「晉右將軍會稽內史王羲之書」。文內泐損筆劃皆未刻。蟄厂題跋一段，系節書定武蘭亭源流大略。墨頁鈐一人物肖像印。周作民捐贈，故宮博物院藏。（秦明）

四十八　清拓鍾毓麟刻定武蘭亭序

紙面　一冊　三開半　墨紙半開　縱23厘米　橫9厘米

封面隸書「清拓鍾毓麟刻蘭亭序」。此本帖後刻汪中、張敦仁、趙魏、阮元、翁方綱、吳熙載等人題跋、觀款。據帖後清人鍾毓麟刻跋可知：清人汪容甫舊藏有一本宋拓定武蘭亭序，為五字未損本；其後，鍾毓麟將此本重新摹刻上石，即成此本。（王禕）

四十九　清拓定武蘭亭

木面　一冊　三開　墨紙半開　縱24厘米　橫11厘米

外簽書：「定武蘭亭，許文恪藏本」。此本為定武蘭亭，首行「會」字損，「湍」、「流」、「帶」、「右」、「天」五字已損，字體肥厚。帖後有題跋一段。（王禕）

五十　清拓清內府摹刻趙子固落水蘭亭卷

墨紙　縱29厘米　橫677.5厘米

錦包首。御製墨拓，墨色黑亮。

外簽書「御刻落水蘭亭」。帖中依次刻乾隆御書引首「山陰真面」四大字及行書詩題，王鐸隸書簽「墨林至寶」，南宋姜白石兩跋，趙子固一跋，蕭季木一跋，趙子固一長跋，元趙孟頫一跋，明孫承澤一跋，清高士奇、王鴻緒、張照跋，和珅、梁國治、劉墉、董誥題詩。

落水蘭亭是定武蘭亭中頗負盛名的一本，元代趙孟頫、柯九思、陶宗儀都曾談到此本。關於落水蘭亭的來歷，最早見於南宋周密《齊東野語》記載，趙子固得到一定武舊拓本，「喜甚，乘舟夜泛而歸，至霅之昇山，風作舟覆，幸值支港，行李衣衾，皆淊溺無餘。子固方被濕衣立淺水中，手持禊帖，示人曰：「蘭亭在此，餘不足介意也。」並在卷首題『性命可輕，至寶是保』。趙孟堅，字子固，自號彝齋，宋宗室子。酷嗜古法書名畫，能

作墨花，以水僊見長。

落水蘭亭，清代經承孫承澤、高士奇、王鴻緒、蔣質甫遞藏，乾隆年間入內府，著錄於

《石渠寶笈續編》。乾隆皇帝對落水蘭亭非常喜愛，御書引首『山陰真面』四大字，而後又

命人將此本雙鈎摹刻上石，即成此卷。（王褘）

五十一　清拓蘭亭序冊

經折裝　二開半　墨紙半開　縱30.2厘米　橫13.7厘米

拓本刻有王曉印，稱『王本』。

此本稍舊拓，尚有末三行，中間只裂痕。近拓則尾石失去。朱翼盦題籤『舊本蘭亭

敘定武傳刻本。坿明潘雲龍摹吳靜心本蘭亭並趙跋』。朱氏一跋再跋，感言：『宋南渡後，

蘭亭家刻一石，化身千億，欲於數百年後定為某本某本，其難固也。覃溪考訂矜慎，猶

不能無誤，是以君子貴闕疑也，予謭陋無聞，顧嘗從事於此。』文句耐人尋味。（秦明）

五十二　清拓蘭亭冊

墨紙半開　縱24.4厘米　橫11.8厘米

思古齋本。原文塗改之字均缺。故宮博物院藏。（秦明）

五十三　清拓蘭亭冊

墨紙半開　縱25.2厘米　橫13.8厘米

潁上本。後刻『唐臨絹本』四楷字及『墨妙筆精』小印。張晏題跋二段。周作民捐贈，

故宮博物院藏。（秦明）

五十四　清拓潁上蘭亭序冊

錦面　挖鑲裱蝴蝶裝　四開　墨紙半開　縱24.1厘米　橫9.9厘米

潁上蘭亭與《黃庭經》合裝一冊，為翻刻。本幅蘭亭二十八行，末刻『蘭亭敘唐臨絹

本』，及『永仲』『墨妙筆精』等印。

潁上蘭亭相傳在安徽潁上縣城掏挖南關井所得，故名。其出土年代應不晚於明正統九

年（一四四四），刻有『蘭亭敘唐臨絹本』七字。帖石的另一面刻《黃庭經》，有『思古齋』

三字，因名『思古齋黃庭』。

潁上蘭亭在明清新發現的蘭亭拓本中，有較高的地位，實際上只是一種臨本，全帖缺

二十九字，從『次』字偏旁刻為三點，『清』字豎筆歪斜等特徵看，其與領字從山本有淵源。領

字從山本，其特點包括：『在』字撇筆不出頭，『蘭』字草字頭下刻一小橫筆，『次』字是三點

水旁，『聽』字『耳』旁中為三橫等。原帖塗改字跡處，或空白，或無塗改痕而直書後改字。

是帖「快然自足」行末，右側刻小「僧」字，偏旁脫失。潁上本原刻「群」字頂上一方

折筆，其為清勁，翻刻則差矣。在十四五行下部之間，常常出現一個「僧」字。原是梁徐

僧權押縫書名，時間久了僅存「僧」字，鐫刻時就照刻下來。

潁上蘭亭也是元代鐫石。刻「墨妙筆精」、「永仲」印，永仲是米芾的朋友蔣永仲。

「思古齋」是元人應本的齋號，他所藏的《黃庭經》拓本，是《元祐續法帖》中所刻，

拓本鈐「至寶」、「徐氏珍藏」、「雪峰印信」、「靈鸞」、「東湧」等印十方。（秦明）

五十五　清拓唐文皇臨蘭亭序冊

錦面　挖鑲裱蝴蝶裝　三開　墨紙半開　縱27.8厘米　橫14.2厘米

清拓唐文皇臨《蘭亭序》，乃清人簽題得名。

是本末刻「蘭亭敘正本賜潘貴妃」，因世傳曰「賜潘貴妃本」，實與薛稷本為同類。

刻「紹興」、「神品」、「御書之寶」、「宣和」、「希善之珍」等印。封面題簽「唐文皇臨蘭亭

敘　幼海題簽」。附刻朱熹偽跋一段，署「淳熙壬寅歲澗東提舉常平司新安朱熹記」。又郭

則澐《調寄解連環》一首，署「己卯冬，郭則澐」，鈐「郭則澐」印。

鈐「黃雲之印」、「儦裳」、「系納」、「孟詹」、「棲霞儦館」、「黃雲」、「黃」（半印）、「舊

樵」、「棲霞儦館珍藏」、「裸亭」等印。（秦明）

五十六　清拓開皇本蘭亭序冊

木面　白紙挖鑲蝴蝶裝　三開　墨紙半開　縱24.8厘米　橫13厘米

有王存善題簽：「隋開皇蘭亭……」。紙墨古舊。

此本開皇本《蘭亭序》，行書，二十八行，行間有界欄。

蘭亭序因帖尾有開皇年號而得此名。開皇本有兩種：一本帖尾刻「開皇十三年」，另

一本帖尾刻「開皇十八年三月廿日」。此帖末見宋人著錄。字跡不清晰，筆勢卑弱，應是

後人以別本摹勒。

此本蘭亭序尾刻楷書「開皇十八年三月廿日」。鈐「重光」、「笪在辛」、「江恂」、「高氏

收藏」、「小麓珍藏」、「馬曰璐」、「小玲瓏山館」、「西簑」等印。（許國平）

五十七　清拓開皇本蘭亭序冊

墨紙半開　縱24.8厘米　橫13.6厘米

開皇本。刻款「開皇十八年三月廿日」。「因」、「向之」、「痛」、「夫」、「文」等塗改字

作雙鈎。故宮博物院藏。（秦明）

五十八　清拓蘭亭序

木面　一冊　三開半　墨紙半開　縱25厘米　橫10.7厘米

外簽書：『蘭亭序』三字。帖後鈐：『管城李氏珍藏』印。（王禕）

五十九　清拓翁方綱縮臨蘭亭冊

木面　剪方挖裱蝴蝶裝　二開　墨紙半開　縱7.3厘米　橫4.8厘米

翁方綱縮臨蘭亭，系定武縮臨本。是本署款刻『乾隆壬寅冬十月二十日北平翁方

綱以定武落水本筆意訂正萬松山房本摹此』。封面題簽『覃溪先生縮臨蘭亭　道光丙午

閏夏為古虞詞長兄題　米問』。前幅吳諮篆題『神融方寸』四字，并識云：『古虞仁弟

以翁覃谿先生縮摹禊帖見示，為題四字而歸之，庚戌三月吳諮識於於湖客舍』，並鈐

『吳諮』印。翁方綱、劉石庵、宋葆淳、張維屏、葉夢龍等題刻數段。末頁裱邊有汪士

驤墨跋一則。

翁方綱解釋其縮臨蘭亭初衷時云，李宓《萬松山房縮臨蘭亭》頗有行次位置之移失，

偏旁點畫之舛訛，因此用定武蘭亭落水本筆意審正重摹，臨寫之際逐行逐字為之推算改

正，凡改定四十餘處，而後成之。宋葆淳認為，此本雖云更正本，而實規模定武。

鈐『古虞之賞』、『張古虞』、『張』、『澤仁』等印。（秦明）

六十　舊拓蘭亭序橫軸

縱31.8厘米　橫69.2厘米

國學本。朱翼盦前後二跋，其初僅據『帖估云是乾隆間拓』始信，後經比較認為『明

拓本與此不甚相遠，特少腴潤』，故定為『舊拓國子監本蘭亭序』，並慨歟碑帖鑒定『惟比

較可知，暗中摸索，終隔一塵』。朱翼盦捐贈，故宮博物院藏。（秦明）

六十一　清拓乾隆御題補刻明代端石蘭亭圖卷

墨紙　縱32.1厘米　橫1675厘米

錦包首。外簽書『御題補刻明代端石蘭亭圖帖』。墨刻文字部分，使用御制墨拓，墨

色烏亮，字口清晰；圖繪部分，使用濃、淡墨雙色套拓。

此卷前隔水處鈐『五福五壽堂古稀天子寶』、『八徵耄念之寶』、『天地為師』三印。除

在卷首刻乾隆四十五年（一七八〇）御旨，乾隆皇帝御制詩並注釋，尾刻大臣梁國治等人

跋語一段外，其餘體例與明益王重刻大《蘭亭圖》卷同。

乾隆四十五年，清宮得到了明益王重刻大《蘭亭圖》卷的殘石十四段。乾隆皇帝

為了使此帖『悉還舊觀』，特頒下諭旨補刻《明代端石蘭亭圖帖》。『量度尺寸，剖原

石十四段為二十八段。遵照內府拓本，凡逸去不全拓本，悉行摹補。益藩原刻之舊所

缺定武本以石渠寶笈中所藏宋拓摹補。其《流觴圖》遵旨令畫院供奉賈全臨仿補刻。

（王禕）

六十二　近拓東陽本蘭亭序

墨紙二張　未裱　第一張　縱32厘米　橫40厘米　第二張　縱32厘米　橫25.5厘米

此本為東陽本蘭亭序，首行『會』字損，帖中有裂紋多處，帖後刻『一白堂』三字。（王禕）

六十三　近拓陸繼之摹蘭亭序殘本

單張未裱　墨紙　縱28.5厘米　橫56厘米

此本為殘帖，只有蘭亭序後半十八行。帖後刻：『陸繼之摹褉帖』六字。（王禕）

六十四　近拓唐模蘭亭序

單張未裱　墨紙　縱34厘米　橫85厘米

此本帖首刻『唐模蘭亭』四字，並刻『神龍』、『紹興』等印。（王禕）

六十五　近拓萬卷樓刻豐坊臨蘭亭序

單張未裱　墨紙　縱28厘米　橫80厘米

帖前刻『萬卷樓』印，帖後刻『嘉靖五年八月十日豐坊臨』一行，下刻『豐坊臨』、『厚

禮』二印。（王禕）

叢帖

一　明刻明拓《東書堂帖》蘭亭序

墨紙半開　縱24.3厘米　橫18.8厘米

濃墨拓　白紙托裱蝴蝶裝。此本蘭亭帖刻於《東書堂帖》第三卷。

明刻《東書堂帖》明永樂十四年（一四一六）周憲王朱有燉摹勒上石。以《淳化閣帖》

為主，參以《秘閣續帖》及其他，帖首刻朱有燉序及凡例。楷書帖名「東書堂集古法帖第

×」等，每卷皆刻編號。卷尾楷書款「永樂十四年歲在丙申七月三日書　東書堂集古法帖

第×」等。（許國平）

二　明拓《東書堂帖》宋蘇易簡蘭亭序

墨紙半開　縱28厘米　橫18.9厘米

此拓共十卷，宋蘇易簡蘭亭序刻於第十卷。（王禕）

三　明拓《停雲館帖》薛道祖書蘭亭序

經折裝　擦拓　三開半　墨紙半開　縱27.9厘米　橫13.5厘米

《停雲館帖》十二卷，明代匯刻叢帖。所載自晉至明歷代名跡。明文徵明撰輯，子文彭、

文嘉摹勒，章簡甫鐫刻。刻石年月為嘉靖十六年（一五三七）至三十九年（一五六〇）。先

後以二十三年時間刻了十二卷，一百二十一石。十二卷本用隸書題卷首和題尾。石後歸寒

山趙氏、武進劉氏、常熟錢氏、鎮洋畢氏、桐鄉馮氏等收藏。晚期石殘補配，後散佚。

此帖刻於《停雲館帖》第六卷，隸書標題「宋薛道祖書」五字。帖後有「弘文之印」等

刻印及「紹彭」二字刻款。（許國平）

四　明拓《玉蘭堂帖》蘭亭序帖兩種

錦面　經折裝　一開　縱26.5厘米　橫32厘米

此拓刻定武本與褚遂良臨本兩種。定武本刻於《玉蘭堂帖》第三卷，帖中「群、帶、右、

流」等字已損，帖後有「宣和」等刻印。褚臨本在第四卷中，後刻有「褚帖二」字樣。

該帖分為前後兩部分。前二冊中包含四卷實為《玉蘭堂帖》。每兩卷裱成一冊。卷一

隸書標題「古法帖」，卷二、三無標題，卷四「褚河南帖」。四卷皆有刻款：卷一隸書兩行

「萬曆庚寅（一五九〇）雲易姜氏玉蘭堂模勒上石」，字體稍大，二至四卷改刻為一行，小

字。後一部分四冊實為《唐宋名人帖》。（許國平）

五　明刻清拓《餘清齋帖》蘭亭序冊

經折裝　擦拓　三開　墨紙半開　縱26厘米　橫15厘米

此帖刻於《餘清齋帖》，歸在卷二『王羲之』名下。該本《蘭亭》有元人題『臣張金界奴上進』小字，蔣山卿和楊明時題跋。有『紹興』刻印。

《餘清齋帖》，晉、唐、宋各家書，明萬曆二十四年（一五九六）至四十二年（一六一四），休寧吳廷摹勒選輯，正帖十六卷，續帖八卷，全帖難得。（許國平）

六　明刻清拓《來禽館法帖》蘭亭序帖三種

黃錦面　托裱　經折裝　一開　縱26.7厘米　橫25厘米

此拓刻錄了褚臨本、定武本、趙孟頫臨本。褚臨本帖後有『鄱陽周伯溫秘玩』七字。有刻印『吳叡私印』等。

《來禽館法帖》，明萬曆二十八年（一六〇〇）山東臨邑邢侗編集，摹古法帖多種，無帖名卷次。內容選取澄清堂帖、蘭亭序等帖。（許國平）

七　明刻《墨池堂選帖》褚遂良蘭亭序

墨紙半開　縱28.1厘米　橫13.9厘米

八　明拓《戲鴻堂法書》柳公權書蘭亭詩

木面　黑紙托裱經折裝　十七開　墨紙半開　縱28.7厘米　橫13.3厘米

此拓共五卷，褚遂良臨本刻第三卷，帖前刻有『唐摹蘭亭』。

該帖《蘭亭詩》是一件不全的節錄本。該帖是在蘭亭集會時王羲之、謝安、謝萬、孫綽等人的詩，共三十七首，並有詩序兩篇，孫與公『五言詩序』，後被人稱為『後序』。此詩墨蹟本藏故宮博物院。此詩被稱為柳公權書，是憑黃伯思尾題（偽）傳為柳書，然書法風格與柳書不合。

該帖刻於《戲鴻堂法書》第十卷。有蔡襄（題名）、李處益等刻跋。

《戲鴻堂法書》，董其昌籌集平生所見晉唐以來法書。帖名隸書『戲鴻堂法書』等，楷書或篆書款二行『萬曆三十一年歲在癸卯人日華亭董氏勒成』。該帖卷首有紅色木印目錄，當為『用大齋本』。（許國平）

九　明拓《潑墨齋法帖》蘭亭序帖三種

藍錦面　白綾簽　托裱　經折裝　墨紙半開　縱27.1厘米　橫13.8厘米

明刻《潑墨齋法帖》，明金壇王秉錞編次，長洲章德懋鐫，十卷。該帖取漢代至元代

書法名家法帖。此拓共刻錄了唐摹本、薛紹彭本、定武缸石本三種蘭亭。三種蘭亭皆刻於

《瀞墨齋法帖》第四卷。

唐摹本蘭亭帖後有宋濂、文嘉跋。薛紹彭本蘭亭帖前刻有楷書：『定武蘭亭，薛道祖

臨』六字。帖後有刻印：『弘文之印』等。定武缸石本蘭亭帖前刻有楷書：『定武缸石』

四字，帖後刻有董其昌跋。（許國平）

十　明拓《鬱岡齋墨妙》蘭亭序帖三種並蘭亭詩

木面　紙墨古舊　經折裝　墨紙半開　縱25厘米　橫13.4厘米

《鬱岡齋帖》，明萬曆三十九年（一六一一）刻匯帖，十卷。王肯堂（字宇泰，號

損庵，江蘇金壇人）輯，管馹卿刻。篆書帖名『鬱岡齋墨妙第一』等，尾款篆書『萬曆

三十九年（一六一一）歲次辛亥夏五金壇王氏摹勒上石』，取材魏、晉、唐、宋名家書

跡。王氏購得華夏《真賞齋帖》火後刻木板後，將其安插於此帖之中，原帖半木半石。

此帖石清初尚在。

明拓《鬱岡齋帖》第三，刻錄了領字從山本、馮摹本、唐摹本三種蘭亭。『領字從山本』

帖後有范仲淹、王堯臣、米芾和米友仁題跋和觀款。馮摹本帖後有柳貫、宋濂題跋。唐摹

本帖後有『黃琳私印』刻印。（許國平）

十一　明拓《玉煙堂帖》蘭亭序帖兩種

木面　托裱　經折裝　墨紙半開　縱25.5厘米　橫13.2厘米

《玉煙堂帖》，明萬曆四十年（一六一二）海寧陳元瑞撰集，上海吳之甫驥鐫，無帖名

卷數。每卷末刻『萬曆四十年歲在壬子玉煙堂模勒上石』篆書兩行。二十四卷，集漢至元

代法書。

此拓刻蘭亭兩種，一種帖前刻『王羲之』，帖中有許多空字。另薛紹彭臨蘭亭序，帖

後有危素跋。此帖書法以圓筆為主，風格遒麗。（許國平）

十二　清拓《快雪堂法書》蘭亭序帖兩種並十三跋

木面　經折裝　三開半　墨紙半開　縱27.4厘米　橫13.4厘米

此拓共六冊。『領字從山本』刻於第二冊，趙臨蘭亭並十三跋刻於第六冊。

《快雪堂法書》領字從山本《蘭亭》字比《鬱岡齋墨妙》領字從山本《蘭亭》瘦，兩

本題跋也不一樣。此本『蘭』字多一橫，『次』字三點。有董其昌題跋『曾入元文宗御

府，柯九思鑒定，上海顧中舍從義家傳第一本，為海內冠』，有『御書之寶』、『神品』

等刻印。

『蘭亭十三跋』為墨跡上石，該帖為趙孟頫書。是趙於元武宗至大三年（一三一〇）

秋，北上大都時，在運河舟中觀看獨孤和尚送給他的定武本《蘭亭序》後，所書十三段跋

語，後人稱之為『蘭亭十三跋』。日期是從九月五日至十月七日。趙孟頫在船中漫遊，歷

時一月有餘，途中無事，拿出獨孤本《蘭亭》拓本，時而讀帖，時而臨寫，時而題跋。對

書法上強調用筆結字，賞鑒中注重紙墨拓法，等等，凡有心得體會，一併寫出，先後寫

下十三段跋文，並於十月三日臨寫一遍蘭亭。《蘭亭十三跋》原跡已燒殘，全貌只能從《快

雪堂法書》的拓本上得見。該帖書法有挺拔剛健之美。因此受到後人的重視。趙孟頫《蘭

亭十三跋》有多種，惟《快雪堂法書》本為真跡。（許國平）

十三 明拓《寶晉齋法帖》定武蘭亭序

帖』楷書一行。（許國平）

明刻《寶晉齋法帖》，卷首刻篆書『寶晉齋法帖卷第一』等字樣。帖尾刻『右曹氏家藏

《寶晉齋法帖》第二卷刻錄蘭亭帖一種。有界闌，其中『亭、群、盛』字已損。

紫檀木面　綾簽條　綾鑲邊剪方裱　濃墨拓　墨紙半開　縱25厘米　橫15.7厘米

十四 明拓《寶晉齋法帖》蘭亭序帖兩種

紫檀木面　綾簽條　墨紙半開　縱25.1厘米　橫15厘米

此本明刻《寶晉齋法帖》十卷，帖名篆書『寶晉齋法帖卷第×』等字。帖尾刻『右曹氏家

藏帖』楷書一行。該帖帖名篆書『寶晉齋法帖卷第×』等字與宋刻《寶晉齋法帖》明顯不同。

此拓第二卷刻有定武本、神龍本兩種蘭亭。定武本蘭亭帖有界闌，其中『群、帶、右』

等字已損。神龍本蘭亭帖第三行『有峻嶺』三字有劃痕。（許國平）

十五 明拓《絳帖》蘭亭序帖兩種

木面　經折裝　墨紙半開　縱26.4厘米　橫16厘米

明拓《絳帖》十二卷，帖首隸書『絳帖卷第×』，刻款隸書『淳化五年歲在甲午春王正

月潘師旦奉聖旨摹勒上石』。此拓非重摹宋刻絳帖二十卷，惟只有此名。

是本《絳帖》刻錄了兩種蘭亭，一種帖刻於第三卷，帖前標題：『晉右軍將軍會稽內

史王羲之書』等字。另一帖刻於第五卷，帖前標題：『晉王右軍之書』等字。（許國平）

十六 明拓《星鳳樓帖》蘭亭序帖兩種

挖鑲裱蝴蝶裝　濃墨擦拓　二開　墨紙一開　縱26.3厘米　橫35.1厘米

此拓刻蘭亭帖兩種，《星鳳樓帖·丑集》所刻蘭亭序，帖首刻『晉右將軍會稽內史王羲

之書』。帖中『永』、『會』、『亭』、『修』、『群』、『清』、『激』、『水』、『列』、『之』、『敘幽』、

413

『情』、『欣』、『哉』、『由』、『世』、『殊』、『事』等字殘缺，第十五行右側填有『僧』字。《星

鳳樓帖·甲集》所刻蘭亭序，帖首刻『唐褚遂良臨蘭亭序』。

《星鳳樓帖》，或曰宋曹彥約刻，或曰曹士冕刻，但未見有宋本流傳，傳世均為明代

刻本。此帖系清宮舊藏，《石渠寶笈三編》著錄。卷首篆書刻『星鳳樓帖』名，以地支為序

排卷次，篆書刻『子集』等字樣，卷尾篆書刻款二行『紹聖三年（一○九六）春王正月摹勒

上石』。卷一漢魏人帖，卷二至卷七晉人書，卷八宋齊梁陳人書，卷九至卷十二唐人書。

鈐『石渠寶笈』、『寶笈三編』、『三希堂精鑒璽』、『宜子孫』、『嘉慶御覽之寶』、『嘉慶鑒

賞』、『武陵華伯子圖書』等印。（王禕）

十七 明拓《戲魚堂帖》蘭亭序帖兩種

錦面 白紙鑲裱 蝴蝶裝 墨紙半開 縱26厘米 橫13厘米

此拓共十卷。第九卷刻褚遂良蘭亭序並跋。第四卷所刻蘭亭帖，帖前刻有楷書『晉石

軍將軍會稽內史王羲之書』等字。

明刻《戲魚堂帖》，卷首刻『戲魚堂帖第一』等字樣，尾楷書刻款二行『元祐四年四

月劉次莊摹於戲魚堂上石』。與宋刻《戲魚堂帖》不同。帖取自戰國至唐代書法名跡。

（許國平）

十八 明刻明拓《秘閣帖》蘭亭序

經折裝 墨紙半開 縱26.5厘米 橫13厘米

此本蘭亭帖刻於《秘閣帖》第一卷，該帖疑似定武本蘭亭，最後一行『文』字下有

劃痕。

明刻《秘閣帖》十卷，帖名楷書：『秘閣帖第×』，刻款楷書：『宣和二年三月一日

奉聖旨摹勒上石』，刻款上鈐『御書』二字印。帖取自晉至唐名家書法。（許國平）

十九 明拓《秀餐軒帖》蘭亭序

藍綾面 濃墨拓 黑紙鑲裱 經折裝 半開 縱15.5厘米 橫12厘米

此本蘭亭帖刻於《秀餐軒帖》第二卷。該帖二十三行『於』字有劃痕，二十七行『也』

字有劃痕。

《秀餐軒帖》海寧陳春永篆輯。此帖無帖名、卷次，前刻目錄，收古法書自鍾繇至

張即之凡二十人。據記載該帖四卷，據石上小字標號，應刻有六卷。帖目鐫有『海昌

陳息園珍藏』字樣，刻款『萬曆己未（一六一九）歲冬月陳氏秀餐軒勒石』篆書二行。

（許國平）

二十　清拓《翰香館法書》蘭亭序帖兩種

經折裝　一開　縱28.5厘米　橫26.5厘米

《翰香館法書》宛陵劉光暘摹勒，十卷（附二卷）。該帖選取三國魏至明代名家書法。

刻款『康熙十四年春正月，宛陵劉氏翰香館摹勒上石』隸書三行。

此拓第四卷刻錄定武本蘭亭，帖後有趙孟頫跋。第五卷刻錄褚遂良書蘭亭序，帖後亦

有趙孟頫跋。（許國平）

二十一　清拓《懋勤殿法帖》康熙臨蘭亭序

錦面　經折裝　烏金精拓　三開半　墨紙半開　縱30.4厘米　橫17.9厘米

康熙皇帝臨《蘭亭序》，三十行。御跋十二行，均為行書。該帖刻於《懋勤殿法帖》第六卷。

康熙（一六五四—一七二二），即清聖祖玄燁。康熙擅長書法，以專學董其昌的沈荃

為師，受其影響，亦極其推崇董其昌。此帖的書法也完全出於董其昌的路數，柔美中頗

具博雅氣度。（許國平）

二十二　清拓《懋勤殿法帖》康熙臨董其昌書蘭亭序

墨紙半開　縱35.4厘米　橫19.7厘米

此拓共六冊。康熙臨董其昌蘭亭序大字，每行二至三字不等，刻於第六冊。（王褘）

二十三　清拓《三希堂法帖》陸繼善雙鈎蘭亭序

木面　經折裝　烏金精拓　三開　墨紙半開　縱27.9厘米　橫15.3厘米

該帖刻於《三希堂法帖》第二十六卷。帖名楷書『元陸繼善雙鈎書』。有揭傒斯題跋

『右陸繼之鈎摹《蘭亭敘》一卷』。有陸繼善、柯九思、黃溍、董其昌等題跋。有『陸繼善

印』『奎章閣鑒書博士』『敬仲書印』『黃溍』等刻印。（許國平）

二十四　清拓《三希堂法帖》褚遂良臨蘭亭序

墨紙半開　縱27.9厘米　橫15.3厘米

《三希堂法帖》共三十二冊，褚遂良臨蘭亭序刻於第三冊，帖後有米芾詩跋。（王褘）

二十五　清拓《玉虹鑒真帖》王鐸摹蘭亭序

經折裝　墨紙一開　縱30厘米　橫26.4厘米

此帖刻於《玉虹鑒真帖》第六卷，帖後有黃元功刻跋。

王鐸（一五九二—一六五二），字覺斯，河南孟津人。官至禮部尚書。善書法。

《玉虹鑒真帖》十三卷，《續帖》十三卷，乾隆年間孔繼涑摹勒。（許國平）

二十六　清拓《玉虹鑒真帖》定武本蘭亭序

經折裝　墨紙一開　縱30厘米　橫26.4厘米

此帖刻於《玉虹鑒真帖》第十四卷，帖中『群、帶、右』等字已損。（許國平）

二十七　清拓《玉虹鑒真帖》虞集隸書蘭亭序

經折裝　墨紙一開　縱30厘米　橫26.4厘米

此帖刻於《玉虹鑒真帖》第十五卷，帖後刻有王鐸題跋。

虞集（一二七二—一三四八），字伯生，號道園。大德初年到大都（今北京）任國子助教。善書法。纂修《經世大典》。（許國平）

二十八　清拓《谷園摹古法帖》柳公權書蘭亭詩

墨紙半開　縱30厘米　橫13厘米

此拓共計二十卷。柳公權蘭亭詩刻於《谷園摹石法帖》第十八卷，該帖後刻有蔡襄、李處益、張照跋。（許國平）

二十九　清刻《玉虹樓法帖》蘭亭序帖兩種

墨紙半開　縱29.9厘米　橫13厘米

此拓共計十四卷。玉枕本蘭亭序並跋和趙孟頫蘭亭序並跋刻於第十卷。（許國平）

三十　清刻《瀛海僊班帖》張照臨柳公權蘭亭詩

墨紙半開　縱29.8厘米　橫13厘米

此拓共計十二卷。張照書柳公權蘭亭詩刻於第五卷。（許國平）

三十一　清拓《滋蕙堂墨寶》蘭亭序帖兩種

木面　墨紙一開　縱27厘米　橫24.2厘米

《滋蕙堂墨寶》，清代匯刻叢帖，乾隆三十三年（一七六八）惠安曾恆德撰集，帖名篆書。共八卷，所刻自唐至明，凡四十五種，按時代有唐代歐、虞、褚、顏等，宋代蔡、蘇、米等，元趙、鄧、明之董其昌等書跡。此帖模刻精善。

此拓第一卷收錄『領字叢山本』與『集右軍書』蘭亭序帖兩種。『領字叢山本』蘭亭序帖後有范仲淹、王堯臣、米有仁跋刻款，並有『御府圖書之印』等刻印。『集右軍書』蘭亭序帖前刻有『唐集右軍書』五字，帖後刻有曾恆德跋。（許國平）

三十二 清拓《仁聚堂法帖》蘭亭序帖兩種並十三跋

木面 經折裝 墨紙半開 縱29厘米 橫16厘米

《仁聚堂法帖》八卷，乾隆三十五年，昆山葛正笏撰集，穆大展鐫。此帖選取自魏至清，

有晉王羲之、宋蘇軾等書法。

神龍本蘭亭貼刻於第一卷。趙孟頫蘭亭序並十三跋刻於《仁聚堂法帖》第六卷，該帖

內容是趙孟頫在元武宗，北上大都時，在運河舟中觀看獨孤和尚送給他的定武本蘭亭後，

所書十三段跋語，並臨寫了一遍蘭亭序。帖後刻有葛正笏跋。（許國平）

三十三 清拓《蘭亭八柱帖》

虞世南摹蘭亭序冊

三開半 墨紙一開 縱29.8厘米 橫34.6厘米

木面，經折裝，烏金精拓，刻拓俱佳。

《虞世南摹蘭亭序》，墨跡鈎摹上石。此摹本由元代張金界奴進呈給元文宗，本幅後

尾有元代人所題『臣張金界奴上進』小字，有元內府『天曆之寶』大印，所以明清人也稱

它為張金界奴本蘭亭或天曆蘭亭。明董其昌在題跋中認為『似永興（虞世南）所臨』，清梁

清標在卷首題簽也稱『唐虞世南臨禊帖』。後世便改稱虞世南臨本。

此帖刻於《蘭亭八柱帖》第一柱，帖名楷書『虞世南摹蘭亭序』。有董其昌、陳繼儒、楊嘉祚

等題跋。有『楊明時印』『天曆之寶』『內府圖書』『儀周鑒賞』『梁清標印』等刻印。（許國平）

褚遂良摹蘭亭序冊

三開半 墨紙一開 縱29.8厘米 橫34.6厘米

木面，經折裝。烏金精拓，刻拓俱佳。

《褚遂良摹蘭亭序》，墨跡鈎摹上石。此帖前有明項元汴題『褚摹王羲之蘭亭帖』，後世遂

定為褚遂良摹本。據專家考證，應是宋人的臨摹本。此帖前有舊題『褚摹王羲之蘭亭帖』一行。

此帖刻於《蘭亭八柱帖》第二柱，帖名楷書『褚遂良摹蘭亭序』。後有宋米芾題，范仲淹、

王堯臣、張澤之、卞永譽等人的觀款或跋語，有『項元汴印』『天籟閣』等刻印。（許國平）

馮承素摹蘭亭序冊

三開半 墨紙一開 縱29.8厘米 橫34.6厘米

木面，經折裝。烏金精拓，刻拓俱佳。

《馮承素摹蘭亭序》墨跡鈎摹上石。原跡為傳世《蘭亭》中的唐摹善本。『歲』『群』等

字有破鋒，俗稱開牙，『仰』、『可』等字有斷筆，『因』、『向』、『痛』、『夫』、『文』等改寫

的字，有先後書寫的層次。由於有唐中宗年號「神龍」半印，又稱為神龍本《蘭亭序》，以區別於其他唐摹本。元郭天錫認為是馮承素等摹，明項元汴確定為馮摹。

拓本中如八柱本蘭亭、豐坊刻石本等為神龍蘭亭系統。另有一些刻「神龍」印者，並未依據原跡所刻，屬臆造而成。

此帖刻入《蘭亭八柱帖》第三柱，帖名楷書「馮承素摹蘭亭序」。帖前後有趙孟頫、郭天錫、鮮于樞、鄧文原、王守誠、李廷相、文嘉、項元汴等家題跋、觀款及「神龍」半印、「副騑書府」等刻印。（許國平）

柳公權書蘭亭詩冊

十七開半　墨紙一開　縱29.8厘米　橫34.6厘米

木面，經折裝。烏金精拓，刻拓俱佳。

《柳公權書蘭亭詩》，墨跡鈎摹上石。行書，無名款。卷前有乾隆皇帝題簽「蘭亭八柱第四」。卷後有宋、金、明、清人諸多題跋。其中北宋黃伯思（偽）一小隸書跋稱為柳公權所書，以後則多誤以為是柳公權的作品。此帖書法與柳書不符，應為唐代書手所為。

此帖刻於《蘭亭八柱帖》第四柱，帖名楷書「柳公權書蘭亭詩墨跡」。

該帖蘭亭詩是蘭亭集會時王羲之、謝安、謝萬、孫綽等人的詩，共三十七首，並有詩序兩篇。其中王羲之有五言詩、四言詩各一首。後有李處益、王世貞、王鴻緒等人的觀款或跋語，有「內府圖書」「元美」等刻印。（許國平）

戲鴻堂刻柳公權書蘭亭詩冊

十七開　墨紙一開　縱29.8厘米　橫34.6厘米

木面，經折裝。烏金精拓，刻拓俱佳。

《戲鴻堂刻柳公權書蘭亭詩》，墨跡鈎摹上石。墨跡本為清內府常福鈎填《戲鴻堂》刻柳公權書蘭亭詩，卷前有乾隆皇帝題簽「蘭亭八柱第五」，並題記一則。鈐有「乾隆」等三十餘方印。

此帖刻於《蘭亭八柱帖》第五柱，帖名楷書「戲鴻堂刻柳公權書蘭亭詩」。有乾隆皇帝題記一則；有「乾隆」等刻印。（許國平）

于敏中補戲鴻堂刻柳公權書蘭亭詩缺筆冊

十九開　墨紙一開　縱29.8厘米　橫34.6厘米

木面，經折裝。烏金精拓，刻拓俱佳。

《于敏中補戲鴻堂刻柳公權書蘭亭詩詩缺筆》，墨跡鈎摹上石。

此帖刻於《蘭亭八柱帖》第六柱，帖名楷書『于敏中補戲鴻堂刻柳公權書蘭亭詩詩缺筆』。鈐『避暑山莊』『乾隆御覽之寶』等印。（許國平）

董其昌仿柳公權書蘭亭詩冊

二十一開　墨紙一開　縱29.8厘米　橫34.6厘米

木面，經折裝。烏金精拓，刻拓俱佳。

《董其昌仿柳公權書蘭亭詩》，墨跡鈎摹上石。柳公權書《蘭亭詩》原為三十七首，此本收錄不全。此卷書於明萬曆四十六年（一六一八）。有鷗天老漁、高士奇、陳元龍、乾隆皇帝等跋；鈐乾隆內府鑒藏印記及高士奇、張照等人鑒藏印。

此帖刻於《蘭亭八柱帖》第七柱，帖名楷書『董其昌仿柳公權書蘭亭詩』。（許國平）

弘曆臨董其昌仿柳公權書蘭亭詩冊

二十一開半　墨紙一開　縱29.8厘米　橫34.6厘米

木面，經折裝。烏金精拓，刻拓俱佳。

《弘曆臨董其昌仿柳公權書蘭亭詩》，墨跡鈎摹上石。墨跡卷前有乾隆皇帝題簽『蘭亭

八柱第八』，卷後乾隆皇帝自題一則。有『乾隆』等三十餘方鑒藏印。

此帖刻於《蘭亭八柱帖》第八柱，帖名楷書『御臨董其昌仿柳公權書蘭亭詩』。（許國平）

三十四　清刻《御筆小行楷書墨刻》弘曆臨董其昌蘭亭序

墨紙半開　縱19.1厘米　橫9.7厘米

清刻《御筆小行楷書墨刻》共十冊，第九冊收刻了弘曆臨董其昌蘭亭序一種。（王禕）

三十五　清刻《國朝名人帖》陳兆崙蘭亭序

墨紙半開　縱30厘米　橫13厘米

此清刻《國朝名人帖》共十二卷，陳兆崙蘭亭序刻於第十一卷，帖後刻有梁同書跋。（許國平）

三十六　清刻《國朝名人帖》沈栻小字蘭亭序

墨紙半開　縱30厘米　橫13厘米

此清刻《國朝名人法帖》共計十二卷，沈栻小字蘭亭序刻於第十二卷。（許國平）

三十七　清拓《安素軒石刻》宋徽宗、宋高宗臨蘭亭

線裝　墨紙半開　縱29厘米　橫11厘米

此拓共計十卷，其第三卷收錄了宋徽宗、宋高宗臨蘭亭序。宋徽宗蘭亭序，帖前隸書

名『宋徽宗書』，其書法筆勢勁逸，瘦硬清朗。帖後有陳瑤田刻跋。

宋徽宗（一○八二—一一三五），名趙佶，在位二十五年。因其政事怠廢，終使國力

衰竭，工書善畫。墨跡有《草書千文》等。

宋高宗蘭亭序，帖前隸書名『宋高宗書』。刻款『紹興十九年夏五月臨賜康伯』。有

陳瑤寶刻款：『紹興庚午九月初五日臣陳瑤寶藏。』及許有壬刻跋；有刻印：『陳氏珍玩』、

『太史氏有壬章』等。

宋高宗（一一○七—一一八七），名趙構，南宋開國皇帝，曾被封為『康王』。趙構

政治上昏庸無能，然精於書法。（許國平）

三十八　清拓《安素軒石刻》趙孟頫蘭亭序十三跋並臨本

墨紙半開　縱29.5厘米　橫18厘米

此拓共計十卷，其第五卷收錄了趙孟頫蘭亭序十三跋及臨本，帖後有王芑孫跋。

（秦明）

三十九　清拓《宋賢六十五種帖》蘇易簡蘭亭序

墨紙半開　縱29.8厘米　橫16.4厘米

此清拓《宋賢六十五種帖》共計八卷，其第一卷收錄了宋蘇易簡臨蘭亭序帖一種。（王禕）

四十　清刻清拓《話雨樓法帖》成親王臨蘭亭序

墨紙半開　縱29.3厘米　橫15厘米

此清拓《話雨樓法帖》共計八卷，其中第三卷收錄了成親王臨蘭亭序一種。（王禕）

四十一　清刻清拓《快霽樓帖》成親王臨蘭亭序兩種

墨紙半開　縱29.3厘米　橫14.8厘米

此《快霽樓帖》共計四卷，其第二卷收錄了成親王臨蘭亭序兩種。（許國平）

四十二　清刻近拓《樸園藏帖》蘭亭序帖兩種

墨紙1張　縱30厘米　橫75厘米

《樸園藏帖》六卷。嘉慶二十三年，巴光浩撰集，錢泳摹勒。帖名隸書。選取自晉至元，

有王羲之、顏真卿等名家書法。

此拓選錄了定武本蘭亭與唐摹本蘭亭。定武本帖後刻有柯九思等人題跋。唐摹本帖前刻

有『唐摹蘭亭』四字，帖後有王安礼、黄慶基等人觀款。（許國平）

四十三 清刻《渤海藏真帖》褚遂良蘭亭序並陸柬之蘭亭詩

墨紙半開　縱32厘米　横16.5厘米

此拓共計八卷，其第二卷收錄了褚遂良臨蘭亭序與陸柬之所書蘭亭詩。（王禪）

四十四 清拓《筠清館法帖》唐臨蘭亭序

線裝　墨紙半開　縱33厘米　横16.1厘米

此帖刻於《筠清館法帖》第二卷。該帖缺『春、之』等字。帖前刻有『唐臨蘭亭敘殘字

多字。帖後有高遠志、吳榮光等刻跋。

《筠清館法帖》六卷，清道光十年（一八三〇）吳榮光摹刻。帖首篆書『筠清館法

帖』，卷尾款『道光庚寅夏五月南海吳氏摹勒上石』。帖收元以上名人書。（許國平）

四十五 清拓《寒香館藏真帖》張照臨柳公權蘭亭詩

墨紙半開　縱31.4厘米　横18.4厘米

清拓《寒香館藏真帖》計六冊，張照臨柳公權蘭亭詩並跋刻於第五冊。帖後有劉墉、翁方

綱、郭尚先、吳榮光、龍元任跋。（秦明）

四十六 清拓《南雪齋藏真帖》唐臨蘭亭序

線裝　墨紙半開　縱32.2厘米　横16.3厘米

此帖刻於《南雪齋藏真帖》第一卷，帖後有高遠志、吳元蕙等刻跋，有『敬脩』等印。

《南雪齋藏真帖》十二卷，南海伍葆恆撰集，端溪郭子嶤、區遠祥、梁天錫鐫刻。帖選

取自晉代至明代名人書法。帖名篆書，刻款隸書『道光二十一年正月南海伍氏模勒上石』。

（許國平）

四十七 清拓《耕霞溪館法帖》蠟本雙鈎蘭亭序

錦面　經折裝　二開半　墨紙半開　縱34.1厘米　横17.5厘米

此帖刻於《耕霞溪館法帖》。其中有『少』等十餘字雙鈎，字中間空，沒有填墨。有蔡

襄刻跋：『蠟本雙鈎之法，世皆不傳，惟唐翰林院所摹帖中用之。此蘭亭蓋當時拓賜侍

臣者，卷首尾三印，曰賜書翰林院文字、延資庫之印。又有一時官吏署衙名。其詳審如此，

決不失真矣。莆田蔡襄題。嘉祐元年正月望』。有『翰林院文字印』、『延資庫印』等印。

五十三　清刻《岳雪樓鑑真法帖》臨蘭亭序帖三種

墨紙半開　縱44厘米　橫22厘米

此清拓《岳雪樓鑒真法帖》共計十二冊。第二冊收錄了宋仁宗趙禎書蘭亭序帖，後有孔廣

陶、鐵保、陳其錕跋。第十一冊收錄了孫承澤蘭亭序，後有吳榮光跋。此冊同時收錄了張照所

臨蘭亭序。

台道，富收藏。此部帖，藏青紙面，上有隸書拓簽標卷次。每集標題為古文，下有『元和

顧氏過雲樓審定印』。（王禕）

五十五　清刻清拓《小倦游閣帖》包世臣蘭亭序

墨紙半開　縱28.8厘米　橫15.5厘米

此包世臣書蘭亭序刻於《小倦遊閣帖》第一卷，該帖後有刻印『世臣書後』，並有題跋。

（許國平）

五十四　清拓《過雲樓藏帖》定武蘭亭序

三開　墨紙半開　縱29.7厘米　橫14.3厘米

托裱經折裝，濃墨擦拓。

此本收入《過雲樓藏帖三集》，刻有烏絲界欄。帖中『湍』、『流』、『帶』等五字已

損，為定武翻刻本。末行尾刻『子京父印』，另刻一半印。帖後刻明人華夏跋云：

『予家向藏《蘭亭》十餘種，以定武本為最。此本得之最晚，似更出定武之右。吳君嬰

能見而愛之，以海嶽《瀟湘煙雨卷》易去。雲煙過眼，予何敢終據，尚有定武本亦差

堪自慰耳。』

《過雲樓藏帖》，分為八集。帖刻歷代法書，從智永真草千文至董其昌。光緒九年

（一八八三）顧文彬選輯。顧氏字子山，號艮庵，道光二十一年（一八四一）進士，官寧紹

五十六　清拓《壯陶閣法帖》臨蘭亭序七種等

墨紙半開　縱30厘米　橫16.3厘米

此清拓《壯陶閣法帖》共計三十六冊。其第十九冊收錄了趙孟頫蘭亭序帖。第二十四

冊收錄了鮮于樞蘭亭序帖。第二十五冊收錄了俞和臨定武蘭亭序並七古、何延之蘭亭記等

帖。第二十七冊收錄了文徵明蘭亭序並跋、文彭蘭亭序並讌集諸人詩及跋。第三十冊收錄

了董其昌臨蘭亭序帖。第三十三冊收錄了王澍臨蘭亭序帖。（秦明）